U0113781

纵横精华

屏幕之下

刘未鸣 刘 剑 主编

幕前传奇故事
幕后真人传奇

中国文史出版社

目 录

新中国电影从这里走来

——东北电影制片厂创建始末

胡　昶[①]

　　东北电影制片厂，是素有"新中国电影的摇篮"之称的长春电影制片厂的原称，它是在接收原"满映"设备器材的基础上建立起来的。1945 年 8 月日本战败后，随着伪满洲国的垮台，"满映"风雨飘摇。中共长春地下党组织原"满映"中的进步职员，从日本人手里接收了原"满映"的权力，于 1945 年 10 月 1 日建立了东北电影公司，这是我党最早建立的电影制片生产基地。

甘粕自杀　"满映"解体

　　1945 年，太平洋战争进入末期，日本战败、伪满洲国即将覆灭的形势已不可逆转。迫于形势，8 月 10 日，日本天皇裕仁做出"投降圣断"，8 月 15 日，日本天皇宣布"投降诏书"。历时八年的"满映"，此

　　① 胡昶，电影史学家、长影史志办公室原主任。

时风雨飘摇，惶惶不可终日。

"满映"，全称株式会社满洲映画协会，1937 年 8 月 21 日由伪满洲国和"满铁"联合投资设立。首任理事长金璧东，第二任理事长甘粕正彦。甘粕正彦，被称为"满洲夜皇帝"，曾任日本宪兵队长、特务，是伪满警察的最高头目。他曾参与策划侵略中国的"九一八"事变，炮制伪满洲国傀儡政权活动，推行残酷的殖民统治。并且，担任"满映"理事长后，他宣扬所谓的"王道政治"，企图从思想文化上奴役东北人民，巩固日本对东北的统治和掠夺。

1945 年 8 月 9 日，在苏联红军向日本关东军发起进攻后，甘粕正彦还想做最后的挣扎，建议关东军撤往通化，在那里对苏军继续进行抵抗，但后来见日本大势已去，遂放弃了挣扎，接受了现实。这天晚上，甘粕从他所住的大和旅馆 201 室，搬到了"满映"理事长室，并派长谷川浚、大谷隆和赤川孝一三名贴心职员在外间警护。

虽然当时日本在中国东北驻有关东军 70 万人，但由于精锐早已调到太平洋战场，因此作战能力大减，再加上他们缺乏对苏作战的充分准备，根本经不住苏军的强大攻击，因此，一经接触，即溃不成军。苏军很快突破关东军在西满的防线，向东北腹地推进。这样，伪满首都新京（今长春）极度惶恐，乱作一团。8 月 10 日，关东军开始向朝鲜转移其家属，8 月 11 日，伪满洲国皇帝溥仪及汉奸大臣张景惠等人慌忙向通化出逃，接着关东军司令部人员也向通化转移。这天下午，甘粕第一次下达命令："晚 7 时，公司全体日本职员及家属到公司集合，行动困难的病人和老人，用担架抬着也要来。男子要着装整洁，携带武器。"

按照甘粕的命令，"满映"的全体日本职员和家属，都集合到"满映"的礼堂和一个大摄影棚，总数在千人以上。他们有的拿着日本战刀，有的手持木枪（伪满军训时使用的假枪），作出决一死战的架势。

原来，甘粕是想让全体日本人自杀。他派人从伪满大陆科学院要来白色粉末——氰化钾，又在摄影棚上安了引爆装置，想在苏军进入新京时，下令日本人服毒自杀或引爆，集体"玉碎"。但最后，他这个荒唐的想法因被朋友说服而未能实现。

8月13日上午，甘粕在参加完一个会议回来的路上对他的朋友说："我准备死。"这一天，甘粕从关东军手里要来一列车皮，下令将集合起来的日本职员家属（主要是妇女、儿童），共计1000多人，向通化转移。8月15日中午12时（北平时间11时），甘粕同"满映"的重要职员在理事长室，其他人员在主楼前面，收听了日本天皇的"投降诏书"。虽有少数人在前一天已得知消息，但对大多数人来说，这犹如晴天霹雳。8月16日上午，甘粕通知他的好友们第二天晚上到理事长室参加他举办的威士忌酒会。因为很多人已经听说了甘粕想要自杀的消息，所以他们都已经意识到甘粕此举的用意。

8月17日这天，甘粕为日本和中国员工发放了遣散费：日本职员每人5000元，中国职员根据工作年限，每人在300—3000元之间。之后，甘粕在"满映"礼堂召开"演艺会"，拿出好酒款待同僚。此时大家已经预感到，这可能是甘粕和大家的最后诀别宴。

8月19日，"满映"人心紧张，预感到即将发生什么大事。这天傍晚，苏联航空兵先头部队约200人进入长春，并建立"苏军长春卫戍司令部"，由卡尔洛夫少将任司令。8月20日凌晨6时许，甘粕趁警护人员不备，服氰化钾自杀。就在19日夜间，睡在甘粕房间外间的三名警护人员，还特别注意观察过甘粕的动向，凌晨6时前，甘粕起来洗漱，警护人员在外间看着他，等着他出去散步。可就在这一瞬间，甘粕服下了氰化钾，随即发出一种异样的声音，倒在沙发旁。恰巧赶到这里的内田吐梦（"满映"导演）从背囊中拿出食盐解救，并叫人拿水，但甘粕

已无法喝下。

就在甘粕自杀的这天早晨，苏联红军占领了长春。

东北电影公司成立

日本投降后，为了保卫人民的胜利果实，东北民主联军很快控制了东北主要城镇及大部分地区。

蒋介石为了控制东北，也很快调兵遣将来争夺东北地盘。8 月 31日，他任命熊式辉为军事委员会委员长东北行营主任，随后任命张嘉璈为东北行营经济委员会主任、杜聿明为东北保安司令长官，成立了东北最高军政机关。9 月，又把东北划分为 9 省 3 市，任命了省市长。10 月9 日，东北行营副参谋长董彦平等一批要员来到长春，做接收准备。10 月 12 日，熊式辉、蒋经国等一大批接收大员抵长。从此，"东北行营""东北党务专员办事处""国民党吉林省党部""国民党热河省党部""东北青年联盟"等国民党各派系，都在长春挂出招牌，开展活动。各种军事团队和政治团体也在这时应运而生，良莠难辨，长春出现了非常复杂的政治形势。

为了把原"满映"这一重要文化机构掌握在人民手里，中共长春市委首先派地下党员刘健民和赵东黎于 8 月下旬进入原"满映"工作。1945 年 8 月 21 日，在长春西五马路，一位身穿黑衣、头戴凉草帽的人走进"东北作家联盟"办公的一座民房里，在那里见到了"满映"编剧张辛实。来人就是中共长春地下党员刘健民。张辛实是以"辛实"为笔名的青年作家，曾在日本大学艺术科学习过，在"伪满"时期曾因主张抗日而入狱一年。随后，刘健民介绍张辛实与赵东黎相识。从此，刘、赵两人开始深入原"满映"进行工作。他们先组织成立"东北电影技术者联盟"和"东北电影演员联盟"，后又将两个联盟合并在一

起，成立了"东北电影工作者联盟"。

接收"满映"之初，他们意识到一个非常严重的问题：要想掌握原"满映"的设备，就要团结日本技术人员，因为当时的技术大部分掌握在日本人手里。所以，做原"满映"中日本职员的工作，积极争取日本技术人员的支持，成为当时工作的一个重要方面。因为这个方针在当时也恰好符合原"满映"日本职员的需要，所以工作进行得还算比较顺利。

"满映"解体后，原"满映"中日本职员都处于非常困难的境地。他们不仅失去工作，没有经济收入，更由于当时社会治安比较混乱，没有人身安全保证。他们犹如一盘散沙，游离了集体，各自生活在惊恐不安之中。在这时，中国同事伸出友谊之手，动员他们加入一个新的团体——东北电影工作者联盟，这对他们来说，无疑是一件令人高兴的事。

刘健民和赵东黎先同日本共产党员大塚有章（"满映"职员）接触，说明了这个意图。大塚有章又找到了他的朋友西村龙三和仁保芳男，他们共同配合，开展了对日本技术人员的工作。很多日本技术人员出于不同的考虑，先后加入了"东北电影工作者联盟"。

"东北电影工作者联盟"经过几次交涉，于9月上旬从原"满映"理事和田日出吉手里将"满映"的权力接收过来。9月下旬，"联盟"召开全体成员大会，讨论建立东北电影公司事宜。10月1日，东北电影公司正式成立，推举张辛实任总经理，王启民（又名王福春，原"满映"摄影师）任副总经理，江浩（又名江云逵，演员）、马守清（原"满映"职员，第二次世界大战前毕业于日本写真专业学校）、傅连生分别任制作、总务和营业部长，日本人大塚有章、仁保芳男和西村龙三为委员。

东北电影公司的建立，是我党直接领导的第一座电影制片厂，在中国电影史上具有非常重要的意义。"满映"，这个昔日以推行殖民主义文化为己任的国策会社，如今收复到人民手中，变成人民的电影基地，这在中国电影史上具有划时代的意义。

谈到当年为何加入东北电影公司，帮助中国共产党接收"满映"，原"满映"巡映科长大塚有章回忆当时的情景时说：

在公司成立时，他（张辛实）被选举为第一任总经理，摄影师王启民被选为副总经理。外地来的客人老王（指刘健民或赵东黎同志）是位共产党员。……老王告诉我：苏联红军长春卫戍司令部负责东北电影公司工作的谢德明少校，已回莫斯科，两三天内将会带回新的指示。他回来后，马上要开展东北电影公司的工作，请日本人抓紧时间开个会，选出代表三人。日本代表当前的主要工作是动员优秀的日本技术人员，协助公司的建设。……不久，我们召集了全体日本人会，选出了三个人为代表。我清楚地记得有摄影技术专家仁保芳男、电影评论家北川铁夫（西村龙三），再加上我，共计三人。我们三人都是昭和初期在反对帝国主义侵略战争的斗争中的同事。当然，这是完全出于偶然的。中国方面选出了马守清等三人。马守清是一位优秀的摄影师，他头脑敏锐，性情温厚，因此他成了三位代表的核心人物，也成了日本代表的主要联系人。中国方面的三位代表另两人是张辛实、王启民。这个委员会很快着手工作，协助东北电影公司选拔日本技术人员。

经过我方和日本代表的动员，日本电影艺术和技术人员先后有百余人参加了东北电影公司。这是一个新的民主机构，是东北最早依靠自己的力量成立的一个文化机构。特别值得一提的是，东北电影公司成立

后，中日职员间的合作，不再是"满洲国"时那种隶属关系，而是一种新型的平等关系，是取消了民族差别、按照技能和平等关系组织起来的一个民主组织。这意味着文艺回到了人民手里，回到了大众手里。

紧急搬迁兴山

东北电影公司成立后，在社会政治局势动荡不安的情况下，积极开展工作。在公司成立前，他们拍摄了长春市庆祝"9·3"胜利大会的纪录片，组织上演了话剧《阿Q正传》。公司成立后，又拍摄了《苏联红军进长春》《八路军进长春》等一批纪录片，还为苏联影片《伏尔加，伏尔加》等制作日文和朝鲜文字幕，向日本和朝鲜发行。

1946年4月14日，苏联红军撤出长春，国民党改编的伪满铁石部队占领长春。东北民主联军经过激战，于4月16日占领东北电影公司所在的红旗街。中共中央东北局宣传部即派舒群、田方、许珂、钱筱璋、袁牧之等，前往东北电影公司接收了原"满映"的设备，并任命舒群为东北电影公司总经理，张辛实为副总经理，袁牧之为顾问。不久，蒋介石进行战略反攻，长春危在旦夕。

日本投降后，蒋介石在向东北派出大批接收大员实行政治接收的同时，还在美国支持下，紧急调集重兵，大举向东北进犯，实行军事接收。1945年11月，由美械装备起来的国民党十三军、五十三军从秦皇岛登陆，进攻山海关。由于敌我力量过于悬殊，11月16日我军放弃山海关。之后，国民党军队不断增兵，相继占领了绥中、兴城、锦西、锦州、北镇、黑山、义县等地。到1946年1月，国民党军队已占领了热河东部、辽宁西部的广大地区。3月，美国太平洋舰队运输舰运载国民党新六军、新一军、七十一军、六十军、九十三军先后在秦皇岛登陆，很快占领了东北要地沈阳。遂以沈阳为中心，展开扇形攻势，占领了抚

顺、辽阳、铁岭等重要工业城市，接着又占领了鞍山、营口、本溪等重要城市及港口，并沿中长铁路向北推进。4 月 18 日，在战略要地四平街，国民党与东北民主联军交战，拉开了直取长春、哈尔滨，独占东北之势。这时，国民党总兵力已达到 31 万人，形成了敌强我弱之势，东北的严酷斗争已不可避免。

为了保存和积蓄力量，以备将来转入战略反攻，党中央决定放弃长春。中共中央东北局宣传部指示东北电影公司，将接收的"满映"的设备器材迁往北满根据地，并动员进步职工一同前往。

东北电影公司总经理舒群接到东北局宣传部长凯丰的命令后，即组织动员公司职工随公司北迁。在时间十分紧迫的情况下，要把大批电影专业器材拆下并迁出，是项极其复杂而艰巨的任务。舒群在谈到这个问题时说：

接收后，我听了他们两天的汇报。我意识到，要搬走"满映"的机器设备，得先解决日本人问题，因为当时技术掌握在他们手里，不团结他们，就掌握不了技术。我把这个想法专向凯丰同志作了汇报，他同意我的见解，批准我去做团结日本人的工作。我除了召开公司人员大会外，还单独召集日本人开会，进行思想动员，说明当时形势和随我们后迁的好处，动员他们协助我们，并希望他们随我们一起走。这收到了很好的效果。搬迁动作之快，是出乎意料的，这当中日本人起了很重要的作用。

搬迁分三批进行：第一批由钱筱璋、于彦夫带领，将拆下的洗印、录音、摄影、放映等机器设备，大批照明器材、服装及化妆用品，连同大批胶片等，整整装了一列货车，于 5 月 13 日最先开往哈尔滨。第二

批由许珂、马守清带队，只有少量器材，主要是随行的人员，共约400人，其中包括随行的日本职员及家属。他们于5月18日从南长春站出发，开车不久，由于车上点燃的蜡烛被车晃倒引起火灾，因无水扑救，只好停下，将着火的一节车厢甩掉，才继续前行。第三批由舒群和张辛实带队，江浩、凌元（演员张敏）随行，于5月23日最后撤出。

当晚，国民党军队即占领了长春。搬迁大部队先在哈尔滨集合，经短暂停留后，继续北迁，经佳木斯，于6月1日到达煤城——合江省兴山市（今黑龙江省鹤岗市）。

新中国电影的摇篮

兴山，是一座煤矿小城。东影到达兴山时，那里是一片被战争破坏了的景象。总经理舒群带领全体东影职工，抢修厂房，将一所破坏较轻的原苏军当作马棚的小学校改为技术车间，将一所没有完工的电影院作为摄影棚，修复了一些破旧房屋作为职工宿舍，安顿下脚来。经过短时间筹备，1946年10月1日，他们将"东北电影公司"正式改称为"东北电影制片厂"。

东影从长春迁出时，共有人员400多人，到达兴山后，人员减至近300人，其中日本职员在百人以上。为了适应形势，为电影的创作生产作准备，充实电影创作人员成为摆在他们面前的一件大事。

鉴于这种情况，中共中央宣传部从延安等解放区抽调大批艺术骨干充实东影：1946年8月27日，延安电影团吴印咸、徐肖冰、吴本立、张建珍、侯波、向异等约40人到达兴山，参加东影工作；1948年5月，西北电影工学队钟敬之、成荫、凌子风、程默、孙谦、刘西林、石联星等24人到达兴山，参加东影；1949年1月5日，原由延安鲁艺组成的东北文工一团沙蒙、严文井、颜一烟、张棣昌、欧阳儒秋、王家乙、林

白、于蓝、刘炽、林农、张平等100多人到达兴山，参加东影工作。此后，又有东北军政大学文工团、东北青年文工团及港澳电影工作者百余人参加东影工作，壮大了东影的干部力量，为开展创作生产活动铺平了道路。

当时，东北解放战争正处于最艰苦、最困难的阶段，为了配合前方的形势，东影根据现实需要，在袁牧之和吴印咸为主要领导人的集体领导下，积极进行多方面的工作，取得了可观的成就。

首先，他们拍摄了一组大型纪录片《民主东北》，及时反映和紧密配合东北解放战争。1947年5月，东影派出数支新闻摄影队，分别到前线和后方，抢拍新闻素材。到1949年7月，共创建新闻摄影队32个，拍摄素材30多万英尺，编成影片17辑（总长度为23687米，共106本）。《民主东北》不仅记录了东北解放战争的重要战役，更重要的是记录了辽沈、平津两个具有决定意义的伟大战役的部分实况，生动反映了东北解放战争的进程。《民主东北》还记录了东北解放区人民群众加紧生产、努力支援前线的活动和人民群众的生活面貌。为抢拍这些珍贵的素材，青年摄影师张绍柯、杨荫萱和王静安以身殉职，他们用自己的青春热血浇灌了新中国的电影事业。

其次，他们积极进行各种片种的试制。1947年11月，他们拍摄了第一部木偶片《皇帝梦》，揭露了蒋介石同美帝勾结的丑恶行径。1948年夏，拍摄了第一部科教片《预防鼠疫》，普及了消灭鼠疫的科学知识。1948年2月，完成了第一部短故事片《留下他打老蒋》，开始了故事片创作的尝试。1948年12月，拍摄了第一部动画片《瓮中捉鳖》，创立了一个新片种。1949年5月，完成了第一部译制片《普通一兵》，苏联影片从此引入中国，具有划时代意义。

再次，他们拍摄了第一部故事片《桥》和新中国第一批故事片。

1947 年 1 月，东影组织创作人员深入农村和工厂，搜集创作素材，创作电影剧本。1948 年 8 月，他们已创作出了电影剧本《桥》和《赵一曼》等 8 个剧本，并于当年 10 月投入拍摄。1949 年拍摄完成了第一部故事片《桥》，随后接着完成了《回到自己队伍中来》《中华女儿》《光芒万丈》《白衣战士》《无形的战线》等 6 部。1950 年，又完成了《白毛女》《赵一曼》《钢铁战士》《刘胡兰》《内蒙人民的胜利》《人民的战士》《辽远的乡村》等 13 部，两年共拍摄故事片 19 部。这样的成果，使新中国电影在刚刚起步时就陡起峰峦，创造了一个创作生产的高峰，这在新中国电影史上开启了一个新的篇章，令人惊叹。

除此之外，东北电影制片厂还向全国其他地方输出干部，支援了全国的电影事业。东影到达兴山后，曾调入艺术干部数百人，保证了电影生产的需要。1947 年 5 月至 1949 年 6 月，东影举办了四期干部训练班，对这些专业人才进行培训，前后共培养各项专业干部 650 多人，适应了生产的需要，并为后来输出干部打下了坚实的基础。在新中国成立前夕，党中央从东影抽调各类艺术干部田方、颜一烟、成荫、凌子风、钟敬之、陈强、张平、何文今、欧阳儒秋、于蓝、刘炽、钱筱璋、吴本立、徐肖冰、高维进、刘德源、石益民、侯波、郝玉生、吴梦滨、张建珍等 285 人，占当时干部总数 708 人的 40% 强，支援北京，以东影这批干部为骨干，建立了北京电影制片厂和后来的中央新闻电影制片厂。正因为如此，长影被誉为"新中国电影的摇篮"。

1949 年 4 月，长春解放，东影开始从兴山迁回长春。1955 年 2 月，"东北电影制片厂"改称"长春电影制片厂"。

创造新中国电影七个"第一"的东北电影制片厂

———

丁　木

　　长春电影制片厂被称为"新中国电影的摇篮",50 多年来,长影共拍摄故事影片 600 多部、戏曲片 50 多部,译制了几十个国家的影片 800 多部,还制作了大量的科教片、美术片、电视片,为新中国的电影事业作出了卓越的贡献。长春电影制片厂的前身是东北电影制片厂,也是新中国第一个电影制片厂,各类片种的第一部影片均为东影制作。

东影的建立

　　东影是由中共接管"满映"后将其改造建立起来的。"满映"全称为"株式会社满洲映画协会",于 1937 年 8 月在长春建立,鼓吹"日满协和",美化日本军国主义侵略扩张政策,为奴化沦陷区人民进行了大量的活动,成为第二次世界大战时期日本在国外设置的最大的文化殖民侵略机构。

1945年8月上旬，日军曾企图用焚烧大量胶片引起火灾的办法毁掉全厂，以销毁其文化侵略的证据。这一阴谋被爱国职员张辛实（编剧）、王启民（摄影）、刘学尧（美工）等及时发现并当即制止。

8月15日，日本无条件投降，20日，"满映"理事长甘粕正彦在一片混乱中服毒自杀。日方管理者给职员每人发了3000多块的遣散费，让大家解散，但大多数人并没离开，而是留在厂里等待接收。"满映"此前拍了八年电影，拥有大量的电影设备，很多原"满映"的进步职员意识到要把它们保护好，以便为新中国电影事业打好基础。这时，中共长春市委派地下党员刘建民和赵东黎来到"满映"，他们二人通过张辛实、刘学尧等人把当时追求进步和靠近革命的职员组织起来，开展护厂斗争。

9月，"东北电影工作者联盟"成立，召开全厂中国工作人员会议，刘建民在会上提出成立一个公司。厂内的反动派势力以"当前首要问题是维持大家的生活"为由站出来反对，于是个别人就提出卖设备和库存物资，甚至主张把厂子作为敌伪财产分掉，用来解决大家当前的生活问题。刘建民等人当即反驳："满映"是中国人民用血汗建立起来的，任何人都无权变卖，它只能用来为中国的老百姓拍电影。

"东北电影工作者联盟"决定于1945年10月1日成立东北电影公司，日方职员也召开大会，同中方达成合作协议。当时东北电影公司的总经理是张辛实，副总经理是王启民，成员有刘学尧、马守清、江浩、于彦夫等，中国人终于从日本人手中接过了公司的管理权。这期间，秘密进入"满映"的中共党员刘建民、赵东黎起到了关键作用。

我党延安电影团决定到千里之外接管"满映"。9月初，"挺进东北干部团"第八中队即文艺工作队，在队长舒群、副队长田方的率领下从延安出发，横跨数省向东北进发。两个月后，文艺工作队到达沈阳城，

稳定之后，组织决定派田方和许珂立即赶赴长春，接管"满映"。两人从沈阳出发，搭上了北去的火车。火车走了一段突然停下，原来是司机抛下乘客偷偷溜了。幸亏同行者中有几位是交通大学毕业的，他们用木柴代替煤炭，勉强让火车继续前行。直到 11 月下旬，田方和许珂才辗转来到长春，并与地下党组织取得了联系。

厂里当时分为亲共和亲蒋两派，为了不引起注意，田方、许珂换上便装，以参加工作的名义进厂。田方负责联络上层人物，许珂则深入下层工人之中，目的是团结厂内职工和技术人员，保护机器设备，防止国民党特务再度进行破坏。不久，国民党大批军队抵达东北，中共中央提出齐齐哈尔、长春、沈阳、吉林等城市都要暂时放弃。田、许按照上级指示，返回抚顺，与从延安来的钱筱璋和从苏联归来的袁牧之会合。

1946 年 4 月 14 日，苏联红军撤离长春，城市由国民党军队接管。东北民主联军调集数万军队，发起了总攻，一举收复了长春。东北民主联军马上进入"满映"，正式接管。中共中央东北局宣传部任命舒群为东北电影公司总经理，张辛实为副总经理，袁牧之为顾问。舒群代表上级机关向全体职员宣布，公司整理就绪后，马上恢复影片生产，同时给职员发放工资，使大家的情绪得到了稳定。没过多久，国民党重兵压境，中共中央决定暂时放弃长春。为了保住这座新中国未来的电影摇篮，东北局宣传部指示东北电影公司必须往老北满根据地搬迁。

当时厂里还有不少日本人，日本投降以后，他们总想快点回国。迁移之前，舒群单独给日本人开会，指出迁移的好处和必要性。日本人也不知道何时才能回国，若跟着公司走，起码生活没有问题，所以几乎全体人员都随东北电影公司迁出长春。东北电影公司的员工在东北民主联军帮助下，忙了十天时间，尽可能地把设备全部装上火车，辗转到哈尔滨、佳木斯都无法落脚，最后到了当时的兴山，即今煤城鹤岗市兴

山区。

1946 年 6 月 1 日，满载电影设备的火车来到兴山，此时这里还处在战后的满目疮痍之中，除了矿务局的几所房子还算完好外，几乎找不到一所好房子。东影来后，选择将一所破坏相对小些的房子修缮，作为厂房。这里原来是日本人的一所小学校，后来是苏联红军的马棚，已经没有屋顶，徒有四壁。当时来到那里的无论是干部、演员，还是其他工作人员，都成了搬运工和建筑工。他们人拉肩扛，在短时间内修建完成了办公室、洗印厂、摄影棚和技术车间。

8 月，又有包括著名电影人陈波儿在内的 40 多人从延安辗转来到了兴山。1946 年 10 月 1 日，是东北电影公司成立一周年的日子，东北局宣传部决定将其更名为"东北电影制片厂"。袁牧之任厂长，吴印长、许珂任秘书室主任，钱筱璋任新闻片处处长。当时厂里职工 278 人，其中日本职工 81 人。这里已云集了电影工作者近 200 人，他们都是新中国电影史上著名的人物：袁牧之、陈波儿、田方、严文井、于蓝、于洋等。

创造中国电影的七个"第一"

就在东影还在建设厂房的时候，组织上就派出了三个新闻电影摄制组到前线和农村去拍摄，拍摄了一些十分有价值的电影素材，利用这些素材，剪辑成了《民主东北》大型纪录片。其中包括《民主联军军营的一天》《活捉谢文东》《追悼李兆麟将军》和《内蒙新闻》等纪录电影。此后又陆续拍摄了反映东北解放和土地运动的一些影片《四下江南》《东满前线》《战后四平》《收复双河镇》《解放天津》《东北三年解放战争》《北平入城式》《毛主席阅兵》《农民翻身》和秧歌片《翻身年》等，这些都编辑在长纪录片《民主东北》中。这是新中国第一

部大型纪录片。

在拍摄纪录片的同时，其他类型的影片也在紧锣密鼓地筹划着。在兴山简陋的摄影棚和工作间里，新中国第一代电影人忘我地工作着，他们用智慧和心血生产了第一部木偶片《皇帝梦》第一部动画片《瓮中捉鳖》、第一部科教片《预防鼠疫》、第一部短故事片《留下他打老蒋》、第一部译制片《普通一兵》第一部故事片《桥》等等。

1947年，东影筹拍美术片，有木偶片《皇帝梦》和动画片《瓮中捉鳖》。《皇帝梦》的编导是陈波儿，人物动作设计及摄影是方明（原名持永只仁）。本片采用傀儡戏的夸张手法，揭露国民党政府的黑暗和腐败。在一座木偶戏舞台的后台，国民党领袖正要粉墨登场，一个帝国主义特使带着飞机大炮匆匆赶来，他以这些武器与这位领袖换取了中国的主权。于是这位领袖便登台亮相，共演出四出戏。第一出："跳加官"，讽刺他们用漂亮的词句粉饰现实的两面手法。第二出："花子拾金"，为小丑自白，即让他们在公众面前自我剖白。第三出："大登殿"，嘲弄他们用召开"国民代表大会"的手段，实现登基称帝的目的。此时皇亲国戚们纷纷上殿庆贺，结果为了一根骨头争吵成一团。第四出："四面楚歌"，那位领袖正在命令增加苛捐杂税时，探子接二连三地报告各方面失败的消息，这时人民反抗，战火四起，这位领袖终于烧得焦头烂额，奄奄一息。帝国主义的又一个特使急忙赶来给他注入强心剂，但也无济于事。那位登基称帝的领袖不过是做了一场皇帝梦。

《瓮中捉鳖》编剧是朱丹，导演是方明。故事讲述了蒋介石依靠美帝国主义发动了内战，他从美帝那里取得了军备武装，向解放区大肆进攻。人民解放军顽强抵抗，最后将蒋介石围困在城中。此时城堡变成一只瓮头，蒋介石变成鳖，解放军一脚踩烂瓮头，活捉了变成鳖的蒋介石。

方明其实是跟着去兴山的几十个日本职员之一，擅长搞美术片，"方明"这个名字是拍摄《皇帝梦》时，编导陈波儿给他起的。当时动画片怎么制作，大家都不懂，身为艺术组卡通股股长的方明基本承担了所有卡通技术的制作和教授工作。

1948 年初，黑龙江、吉林一带鼠疫蔓延，严重威胁人民健康。东影厂决定立即拍摄《预防鼠疫》科教片，编导袁乃晨，摄影马守清。影片上映后对普及预防鼠疫的科学知识起到了很好的作用。特别是该片音乐出自一位女作曲家李凝之手，她为片中动画写的那几段音乐，节奏鲜明而强烈，很有特色。

1948 年，东影展开了新中国第一部短故事片《留下他打老蒋》的拍摄工作。该片编导伊琳，主要演员有陈强、马德民、于洋等。影片故事取材自当时的一则新闻报道，描写人民解放军某营在行军休息时，一个刚刚参加革命的小战士（马德民饰）因擦枪不慎走火，打死了一个老农民（陈强饰）的小儿子。为了严肃革命纪律，部队组织决定让小战士偿命。第二天，营长（袁乃晨饰）在群众大会上宣布执行这一决定时，老农民却跑上讲台，要求连长（于洋饰）和指导员不要执行。影片是以老农民去医院探望后在战斗中立功受伤的小战士作为开头，用倒叙的方法来展开故事的。

陈强在来兴山之前，曾在歌剧《白毛女》中扮演过黄世仁。1946年末，他到了黑龙江的兴山，和东影留下的老班子，组织了编导组和演员组。陈强负责演员组，筹备拍电影，这是他参加拍摄的第一部影片。他在剧中扮演青年农民的父亲。1948 年，只有 30 岁的陈强扮演一个五旬老人，除了妆化得老一点外，表演时他还佝偻着腰，走路时也故作老态，讲话时略带山东口音。陈强在《留下他打老蒋》中表现得很老练，充分体现了他的表演天赋。

当年18岁的于洋扮演28岁的青年却十分神似，他的少年老成大概跟他当过八路军有关。营长的扮演者袁乃晨当年30岁，他曾是八路军冀中军区三纵队独立第一支队二团政治处宣传干事，在部队中"比别人多会唱一些革命歌曲"，后来他又到一二〇师二支队战捷社当话剧演员，后来成为戏剧队长、副指导员，因此演起来十分得心应手。他表演得太投入，有时就跑到画面外去了，导演就不得不喊"停"。

片中还有不少当地的群众演员。在煤城鹤岗有位年近八旬的李西林老人当时只是在影片中担任了一个小角色，虽然老人此后没有看到过自己在银幕上的形象，但他一生都在为此而自豪。

有一天，厂长袁牧之把袁乃晨叫去，袁牧之对他说："现在电影院里放的都是苏联原版片，打的字幕太少，观众看不明白。我们要给它配上音做成翻译片，这个任务交给你干！"袁乃晨不假思索地答应了。于是苏联原版片《马特洛索夫》的汉语译制工作便交给了他。以往的外国影片是打幻灯字幕或现场配音，而先翻译电影剧本，再往胶片上配音，这在整个中国电影史上尚无先例。

袁乃晨只身火速来到位于今哈尔滨南岗区的莫斯科电影院，找到苏联影片进出口公司的总代理聂斯库伯，对方要求签合同。袁乃晨回去立即草拟了一份合同稿，赶回兴山做汇报。通过后，他带上合同返回哈尔滨。由于是周末，他好不容易才找到一个营业的打印社打印合同。聂斯库伯见到合同后就立即决定签字。袁乃晨拿到《马特洛索夫》的电影台本后，第一次找到徐立群翻译，可是翻译完毕后，大家却发现都是书面的文学语言，没办法用于电影配音，于是素材又交给孟广钧重新翻译。

翻译完毕便开始配音工作，片中的俄语对白与汉语配音速度总是不能同步，袁乃晨便拿着一块秒表到放映室里看素材片，选一段台词长的片断，记下时间长短，背下这一段的汉语台词先试着配音。觉得还不

行，又找来孟广钧，让他把这一段的俄文台词背下来。然后，袁乃晨手里掐着表说 "开始"，他说汉语台词，同时孟广钧说俄文台词，看是不是在规定的时间里同时说完。此外，配音还要与片中的口型一致。比如《马特洛索夫》中，战士冲向敌人的碉堡时高喊着："乌拉!" 俄文的意思是 "万岁"。如果按照原文配音，一是口型不对，二是也不合中国人的习惯。袁乃晨记得战士们冲锋时喊的是 "冲啊"，便想为什么不可以把 "乌拉" 译成 "冲啊" 呢? 一试，果然口型也对，中国人听了也觉得顺耳。袁乃晨和孟广钧为对口型和口语化费尽了心思，有时憋得头都痛，最后终于都解决了。

下一步是找合适的配音演员。袁乃晨的标准是，男声要浑厚有力，女声要清脆甜美，这都是根据苏联人讲话特点设定的。当时东影有一个小型的剧团，只有五六个人，声音都不合适。他就在军大文工团的演员当中挑中了放映员张玉昆和服装员吴静，这二位根本都没上过台，一听说演电影就有些紧张，连连说自己不会演戏。袁乃晨说：不会不要紧，我教你们。一晚，袁乃晨和孟广钧走进一个村子，听见一个很有力度的声音在给大家讲话，袁乃晨立刻觉得这个声音适合给电影配音，于是找到说话人问他想不想给电影配音，这人说："那我这个村子谁来管?" 原来他是村长，名叫马静图，袁乃晨说："管村子的事我给你安排。" 就这样，村长出身的马静图当了配音演员。

这部影片主要是讲在苏联卫国战争时期，红军战士马特洛索夫英勇顽强，为了保证战斗的胜利他用自己的身体堵住了敌人从碉堡里射出的子弹，最后壮烈献身的故事。大家根据片中的情节，把片名改成《普通一兵》。

影片完成后，在厂里的小礼堂放了一场，座无虚席，掌声雷动。但光是厂里认可还不够，关键还要看看苏联人怎么评价。1949 年 5 月 16

日，袁乃晨带着片子到了哈尔滨，聂斯库伯在哈尔滨的莫斯科影院里审看了这部由东北电影制片厂译制的《普通一兵》。灯一亮，聂斯库伯热烈拥抱袁乃晨，赞叹说："哈拉少（很好）！以后我们的影片就交给你们搞了！"

1949年，已搬回长春的东北电影制片厂又要再创"第一"：拍摄长故事片《桥》。该片编剧于敏，导演王滨。影片描述了解放战争时期，解放区工人为修复被战争破坏的桥梁艰苦奋斗的故事。

早在1947年冬初，主持东影工作的袁牧之和陈波儿就提出试拍故事片。创作人员各自选择下部队、农村和工厂体验生活。1948年，于敏来到哈尔滨机车车辆厂，厂长宋金声成了他体验生活的老师，《桥》所依据的事件，正是这位厂长向他讲述的。三个月后，于敏从厂里出来，住进省招待所写剧本。招待所里的单人间都住满了，他只好住多人间。他坐在环形椅上，用膝盖当写字台，《桥》的初稿大约有一半是这样完成的。

1949年初春，王滨身着军装，背着一壶酒，腰间别着短枪，率领一干人马来到哈尔滨机车车辆厂。演员中有陈强、于洋、杜德夫、鲁非、梁音和后来成为导演的王家乙和吕班等。他们在这里安营扎寨，投入到影片《桥》的创作和拍摄中。王滨让演员们下到车间，每日里与工人一起摸爬滚打，熟悉生活，广交朋友。他自己住进院子中的一节报废的破火车车厢中，白天黑夜地琢磨着未来的片子。演员们除体验生活外，有时还要集合在一起，听王滨讲戏。王滨从影片的第一个镜头讲起，每一个人物的台词、表情、动作、服装、音效，如何发展情节、如何展开矛盾、如何打光、如何播放音乐等等，把摄制组各个部门的工作都讲得很清楚，而且绘声绘色，让人身临其境。讲到激情处，他还会拧开行军壶，抿上一口酒。不仅王滨讲，吕班作为有经验的演员，也给这些新演

员们讲表演。白天演员们跟工人一起劳动，傍晚工人下班了，摄制组就以整个车间为背景拍摄，一点也不需要重新搭布景；工人们脱下的衣服权当道具服装，有的衣服上还有虱子，但大家一点都不在乎，一心只想把电影拍好。

王滨很认可陈强的表演特色，便让他在片中演老工人的代表老侯头侯占喜，陈强不大适应东北寒冷的天气，鼻子总是被冻得发白，不得不弄一条厚棉手巾捂着，宁可吃苦也不影响拍摄。经过全体演员的努力，《桥》放映后受到了全国工人的热烈欢迎。

此后，东影又摄制了《中华儿女》《赵一曼》《钢铁战士》《白毛女》等影片，1955 年 2 月，中央文化部决定，东北电影制片厂更名为"长春电影制片厂"，它的前身——东北电影制片厂创造的七个"第一"，将永载新中国电影史册。

跨越新旧时代的杰作

——新中国公映的第一部故事片《三毛流浪记》

———

朱安平

1949年新中国成立伊始，一批具有鲜明政治品质和独有艺术特色的影片迅速走向银幕，从不同角度反映了各阶层人民在旧社会的悲惨命运和在新社会的崭新生活，受到广大观众的热烈欢迎，构成"新中国人民艺术的光彩"，其中就有已跻身经典名片之列的《三毛流浪记》。它开拍于国民党政权行将灭亡前夕，完成于新中国宣告成立之际，凝聚了影片创作者们高昂的激情、无畏的胆识、鲜明的爱憎、卓越的技艺，其前所未有的跨越两个时代的特殊诞生经历，在中国电影史上留下浓墨重彩的一笔。

为无辜流浪儿呐喊

电影《三毛流浪记》是根据著名漫画家张乐平的同名连环漫画改编的，作为漫画中儿童形象的"三毛"，最早见于1935年11月的上海报

刊：光光脑袋上有着三根毛，或趴或蜷或翘，再配上一个红通通的圆鼻头，就像上海街头随处可见的一个顽童，会耍赖，会捣蛋，偶尔也会使点小聪明。这个寥寥数笔勾勒出的"三毛"博得广大读者的喜爱，一发而不可收，发展成为连续性漫画形象，从最初天真无邪地嬉闹于市井街头，到有板有眼地扛起大刀杀上抗日前线。特别是从 1947 年起，"三毛"的漫画形象又开始孤苦伶仃地游走在"乞丐王国"，做报贩、擦皮鞋、当学徒……受尽人间折磨和凌辱，同时又被赋予聪明机智、顽强不屈的性格，成为家喻户晓的苦难儿童的象征，不仅在上海各阶层特别是少年儿童中反响强烈，也引起进步电影工作者关注，认为它"从单纯的对弱小者的怜悯和同情，一变而成对不合理的、人吃人的社会的抗议和控诉"，电影的改编几乎是同步着手展开。

最早进行此举的是刚当上独立制片人、后来担任该片制片主任的韦布，他有着十几年戏剧生活的经历，当时正欲向电影界发展，首选题材就是改编"三毛"漫画。韦布先找了曾是江阴家乡小时同学的电影导演陈鲤庭，拟请其出任导演，但因陈鲤庭正着手《丽人行》的拍摄无法抽身，乃推荐赵明、严恭担任导演，他们都是抗战胜利后由党组织调派到电影界学习拍摄影片的，而且也和韦布相识。陈鲤庭并指点影片要想获得成功，关键在于剧本，可请既是革命家又是成果卓著文艺家的阳翰笙执笔编剧。

当时阳翰笙的公开身份是刚建立不久的昆仑影业公司的编委会主任，局外人仅知它是一个比较进步的电影厂，并不知道实际是国统区唯一的地下党领导的电影摄制阵地。阳翰笙除了担负组织领导重任，还要参与具体创作活动。尽管已有的工作十分紧张而繁忙，而且漫画"三毛"不是一个连贯的故事，改编为电影要花工夫，但阳翰笙有感于"三毛"流浪的题材很有意义、很感动人，可以有力地揭露旧社会，加速它

的崩溃和灭亡，还是慨然同意上阵操刀。他与韦布和赵明、严恭一起，认真研究所有"三毛"漫画的材料，共同讨论如何改编方案，还带着他们去参观孤儿收容所和工人聚居的棚户区，写作中每当一场戏或情节告一段落，就让大家传阅初稿并听取意见。为了在漫画的基础上结构故事、发掘主题，阳翰笙将影片中的三毛设计为是从农村来的，由于农业破产失去土地，受到地主迫害而逃进城市，从而看到上海的种种罪恶，以此描写三毛所受到的苦难。此外还曾考虑表现作为流浪儿的三毛的出路，计划拍摄《三毛流浪记》的下集，写三毛辗转在不同的工厂做工，并在童工中交上朋友，进行个人奋斗与资本家发生冲突，最后受到党的关怀，参加了新民主主义青年团组织，为此他还带领赵明、严恭等深入曹家渡、苏州河两岸的铁工厂、皮鞋厂等，体察工人的劳动生活。但后来由于国民党白色恐怖的加剧和迎接全国解放的需要，阳翰笙接到党的命令转移香港，这些设想未及实现。

值得提及的是，按照阳翰笙的安排，在他走后剧本交由陈白尘接手修改，后来陈白尘也仓促离沪，又交到李天济手上，经过如此"接力"协作完成最终投拍的电影文学剧本，但陈、李二人坚持不予署名，只是极其谦虚、认真和执着地为该片的成功贡献自己的才智。而影片从开始酝酿改编，到取得搬上银幕的版权上马筹备拍摄，都是韦布一个人以独立制片的方式进行的，为之呕心沥血做了很多工作，包括花气力找亲友筹措启动资金。后来准备正式投入拍摄之前，阳翰笙特地找他谈话，提出在拍摄工作和后期阶段，需要更多人力、物力、财力，如摄影棚、摄影器材，特别是胶片来源、洗印以及配音乐等，都不是单枪匹马或光靠钞票就能够轻易解决的，要他将《三毛流浪记》这部片子以及已组成的摄制组全班人马都加入昆仑公司。以阳翰笙的地位、身份和所讲的道理，以及与之相互关系，还有昆仑公司品牌形象，都令韦布感到没有任

何理由拒绝，于是从 1948 年 8 月开始，《三毛流浪记》正式成为昆仑公司的一个剧目。

接到子弹和恐吓信

然而，愈是黎明前的黑暗，反动派愈是疯狂挣扎。由于《三毛流浪记》尖锐地触及了社会现实，分别遭到国民党反动派的阻挠破坏和查禁封杀，给影片的摄制带来了麻烦与困难，主创人员为之承担了不少风险，并展开了坚决而巧妙的斗争。

在《三毛流浪记》剧本创作阶段，已是著名作家的阳翰笙，仍以一丝不苟、严肃认真的态度，坚持要深入生活。鉴于国民党特务随着灭亡临近更加疯狂，组织上特意让严恭寸步不离阳翰笙，一方面起保护作用，另一方面做辅助工作，保证阳翰笙可以全身心地创作。他们化装成商人，深入流浪儿藏身的"滚地龙"——黄浦江边又脏又臭的排水道，还跟随到北四川路桥头推三轮车上桥的现场，观察、了解挣扎在死亡线上的流浪儿们的悲惨生活，耳闻目睹了这些苦难孩子受冻挨饿、被人欺凌的情景，愈加激起对国统区统治者的愤恨，更为深刻地意识到拍摄这部影片的价值与作用。

由于环境恶劣，阳翰笙与严恭不得不处于辗转躲藏的状态。一天他们在"百乐门"附近的小饭馆吃饭时，突然一个珠光宝气的小姐走到他们所待的角落，用四川话客气地跟"阳先生"打起招呼。原来阳翰笙做统战工作时与她认识，她现在是"百乐门"的红舞女。富于地下工作经验的阳翰笙马上显得一本正经地指着严恭介绍："这位是王先生……"红舞女邀请他们晚上到"百乐门"舞厅去跳舞。待她走后，两人不禁哑然失笑，阳翰笙伸出手指说："这第一么，你这个'王先生'今天晚上一定要去陪她跳舞。第二么，我们马上搬'家'。"就在这样的条件下，

阳翰笙还是很快拿出了初稿，因为亲身感受了流浪儿的悲惨处境，剧本中充满对他们的同情和对黑暗社会的控诉。

待到《三毛流浪记》即将开拍之际，上海的电影刊物、小报等传得满城风雨。突然有一天，作为制片人的韦布收到一封恐吓信："三毛再搞下去，当心脑袋！"信里还装着一粒手枪子弹。张乐平也接到了一封无头无尾的警告信，信上写着："不准将三毛搬上银幕，假如不听的话，将予以不利。"他们真没想到拍电影还有掉脑袋的危险，不过并未因此而受丝毫影响，只是把情况平平淡淡地向相关人员说了一下，听到这个虽属意外却显然是政治恫吓的信息，大家反应都很一般，谁也没有表露惊慌退缩的不安情绪，只当作又一次领教了那些魑魅魍魉的拙劣与无能，已到了近乎无聊的地步，更加鼓起了对着干的斗志。

针对国民党反动派困兽犹斗的劣行，电影界同行以同心协力支持拍摄的实际行动给予迎头痛击。由于戏中的三毛接触各种阶层的众多人物，大人角色有名有姓的就有三四十个，饰演的演员们都非常积极而认真。特别值得一说的是，在"贵妇人为三毛做生日"这场戏里，需要出场的男女宾客有四五十位之多，上海影剧界的明星几乎全部出动，而且不肯领取酬金，其中"夫妻明星"就有赵丹、黄宗英，刁光覃、朱琳，项堃、阮斐等七对，上官云珠还带了她唯一的宝贝女儿姚姚一起参加拍戏，饰演三毛的王龙基的父亲王云阶不仅给电影作了曲，也赶来扮演了一个钢琴师的角色。因为这场戏的场面比较大，整整拍了将近一个星期，这些赫赫有名的大演员们欣然来去、乐此不疲，有的不过只是一晃而过的一两个镜头，也耐心以待。众多熠熠发光的明星济济一堂，心甘情愿地为一个不出名的小演员当配角、跑龙套，《三毛流浪记》创造的这一"众星捧月"盛况，在中国电影史上堪称"空前绝后"。

影片拍摄工作临近结束时，蒋家王朝即将倾覆的局面已经呈现，在

街头拍外景时都能隐约听到解放军的炮声。创作人员把盼望胜利、迎接新生的期待与渴望之情，潜移默化地深入紧张的摄制之中，三毛形象的塑造流露出更多的坚定反抗精神、昂扬战斗意志和充分自信心。迫于敌人的镇压加剧和战事临近，组织上决定停机，保管好全部胶片，全体人员分散隐蔽，准备迎接解放。

历尽磨难终获新生

1949 年 5 月底上海一解放，负责文艺界接管与领导的上海市军管会文管会副主任夏衍，与文艺处于伶、钟敬之等，就来到昆仑影业公司，与沈浮、陈白尘、陈鲤庭、任宗德等会面，商谈在新形势下影片拍摄事宜。

恢复《三毛流浪记》拍摄的部署很快付诸实施，时为上海电影界分管领导的于伶，一再催促："《三毛流浪记》要快快地流啊！"创作人员兴奋地重新集结，找出了封藏的胶片，日夜加班投入工作。经过重新构思，首先抢拍未完成的"豪华舞会""大闹公馆""四四游行"等重要场景，昆仑公司还专门调集沈浮等好几位导演，分头帮助做后期剪辑。在拍摄制作基本告竣时，按照夏衍的要求，根据现实时代的发展，为表示对上海解放的庆祝，也给三毛一点光明与欢乐，在影片原有的结尾之外，又加拍了一个三毛参加庆祝解放大游行的场面，使其成为有双结尾的一部电影。这样处理虽然仍从人物性格出发，与此前"四四儿童节"三毛领着流浪儿游行的一场相对应，在结构上应当说还是完整的，在刚获解放的举国欢腾的形势下也是真实的，并符合观众心愿，但也曾引起一些争议，被认为是"画蛇添足"的不协调一笔，在南洋最初公映时就一度将后加的尾声场面剪掉，但在国内映出效果很好。

《三毛流浪记》双片完成送到中央电影局审查，得到了充分肯定和

一致好评，决定作为新中国第一部公映的国产故事片，配合开国大典首先在上海推出。这使昆仑公司上下大受鼓舞，公开上映的当天，第一个拷贝的后几本还在紧张洗印之中，赵明与严恭专门守候在洗印厂等待拷贝出炉，当那几本亟待放映的拷贝刚从烘箱取出还热乎乎的，他们就小心翼翼地捧着赶乘汽车，送到第一场所在的过去专放外国片的大光明影院的机房里去，观众反应非常强烈。两位导演多年后回忆起这像"开饭店跑堂"一般亲自跑片子的经过，不禁感言真有点"现炒现卖趁热上市"的味道，"其迫切性和积极性可想而知"，"现在看来简直是奇闻！"

该片继在全上海连演两个月场场爆满，于 10 月起开始在全国上映，又引起极大轰动。"三毛"的饰演者王龙基在已就任中央人民政府副主席宋庆龄的带领下，到各地举行救助流浪儿童、建立"三毛乐园"的慈善义演，在南京等地完全达到了"追星"般的热烈欢迎。在南京新都戏院举行的首映式上，王龙基一出场，人们竟抢他的帽子做纪念，也想看看他的"三根毛"。个子矮小的王龙基站在舞台上的银幕前，用童稚的声音对观众说："谢谢大家喜欢我，我是王龙基，演了小三毛，请大家把爱三毛的心，去帮助马路上正在流浪的真的'三毛'，谢谢大家！"据毛岸英夫人回忆，当时毛岸英观看电影《三毛流浪记》时，曾情不自禁流下热泪，感慨地谈起毛主席在革命年代也曾顾不上照顾自己心爱的儿子，自己和两个弟弟都曾沦落为流浪儿，与"三毛"有同样悲惨的遭遇，真实的情景仿佛再现眼前。

随着时间流逝，《三毛流浪记》这部跨越新旧两个时代、历尽拍摄曲折艰险的优秀影片，愈加显现强烈的战斗力和不朽的生命力。《三毛流浪记》于 1958 年和 1980 年两次在全国重新印制拷贝发行，并至今仍是每年"六一"儿童节在各电视台播放的保留片目，还先后在法国戛纳、德国曼海姆、葡萄牙菲格拉达福兹、意大利索福尼等电影节上展

映，获得多个国际电影大奖，被誉为"优秀的经典电影之一"。巴黎著名的《电影评论》撰文指出："影片感情真挚，幽默诙谐，导演功力与演员演技俱佳。它足以与黑泽明、小津安二郎和卓别林的作品相媲美。"法国最有影响的影评家让·德·巴隆塞也指出："这部影片表明了中国也有新现实主义，在当时情节剧盛行的中国影坛上，这部影片的编导注重的是严酷的现实和赤裸裸的见证，影片在笑声中含着辛酸的泪。"

红色娘子军战斗历程

————

欧英钦

> 向前进，向前进！
>
> 战士的责任重，
>
> 妇女的怨仇深，
>
> 古有花木兰，
>
> 替父去从军，
>
> 今有娘子军，
>
> 扛枪为人民！
>
> ……

一唱起这支雄壮的歌曲，就会使人回到《红色娘子军》电影的银幕前，想起那些飒爽英姿的红军女战士，想起那悲壮的战场……

这是一个真实的故事，它描写了一支战斗在祖国南疆海南岛的红军女子军连——工农红军琼崖独立二师女子军特务连。

那是 1953 年，在北京马列学院，周恩来总理听了琼崖纵队干部汇

报"红色娘子军"的英勇事迹时说："它是世界革命的典范，要拍电影。"后来，《红色娘子军》终于拍成电影和搬上了舞台，名扬中外。

一、琼崖妇女的觉醒

在万恶的旧社会，由于生活所逼，琼崖不少男人只得抛妻弃儿，漂洋过海奔向南洋谋生。因此，琼崖的妇女除了同全国广大妇女一样，备受"政权、族权、神权、夫权"枷锁的束缚以外，许多妇女还受尽家庭的虐待和丈夫遗弃的折磨，承担繁重的体力劳动。因而，不仅使她们在现实生活压迫下产生了反抗精神，而且锻炼出她们吃苦耐劳的坚韧毅力。五四运动以后，琼崖妇女受到了反帝反封建革命运动的启蒙。在国共合作的北伐战争时期，革命浪潮汹涌澎湃，席卷全国，琼崖的妇女运动也随之蓬勃地开展起来。妇女解放协会成立以后，广大妇女强烈要求解放，要求男女平等，婚姻自由，她们剪掉辫子，解开裹足布，上夜校，取名字，参加各种政治性协会，投入反土豪劣绅的斗争。1927 年 4 月蒋介石叛变革命以后，尽管琼崖妇女骨干如妇协会负责人陈玉婵等被杀害，但广大妇女并没有屈服，仍在党的领导下，参加武装斗争，成为一支不可忽视的革命力量。

根据形势发展的需要和广大青年妇女的迫切要求，琼崖特委考虑到当时红军只有三个团，为了使主力部队能够调出外线作战，同意在乐万地区组织女子军，让她们担负起保卫机关，看守监狱，配合红军主力作战的任务。

当成立女子军连的通知下达到各乡时，广大妇女热烈响应，踊跃报名参军。但此举随即遭到反动的封建势力疯狂反对，反动家伙王开甲等人，到处散布流言蜚语，竭力污蔑攻击女子军。

为了打击反动势力，扫除妇女参军的思想障碍，在女子军连成立前

夕，乐万县苏维埃政府和琼崖第二独立师红一团在苏区红军操场，召开诉苦大会，批斗了封建头子王开甲，从而大大鼓舞了青年妇女的革命热情，增强了信心，报名参加女子军的青年妇女达700余人。红一团领导根据各区、乡苏维埃政权对申请人的鉴定意见，逐个审查，最后选出了90名优秀青年妇女组成女子军特务连，这个连后来发展到120人。

二、第一支女子军

1930年5月的一天上午，中国工农红军第一支女子军——琼崖第二独立师女子军特务连（以下简称女子军）成立大会在乐会县第四区文市内园村隆重举行。乐万地区各乡的代表、当地的劳动童子团、少先队、先锋模范队、赤卫队和群众一万多人及红军一团的全体指战员参加了大会。大会由乐万县苏维埃政府主席符良清主持，红一团团长王天骏向女子军连连长庞琼花授旗，旗上绣着五角星、镰刀、斧头，写着"红军第二独立师第一团女子军特务连"。女战士穿着整齐服装，佩戴写着"女子军"三个大字红袖章，个个紧握手中枪，英姿飒爽地站在军旗前庄严宣誓：坚决服从命令听指挥，遵守纪律，为党的事业奋斗到底！

女子军隶属于红一团领导，连队建立了党支部。王时香任指导员（由特委指派），庞琼花任连长，何万鸾任副连长，符业兰、王振花当传令，嫒清当号兵，王开媛当看护员，林觉熊当庶务长，谢式梅当炊事班长。全连分三个排九个班，一排排长冯增敏（庞琼花调往母瑞山后，冯接任连长，李昌香当一排长），冯增忠当旗兵；第二排排长覃学莲（后调师部，由王增梅当代排长），覃国花当旗兵；第三排排长黄墩英（后调往师部学习，由曹家英代理排长），黄盛轩当旗兵。

女子军成立后，马上投入紧张的军事训练。她们立下"牢记阶级仇，紧握手中枪，宁愿头落地，不受敌人欺"的誓言，苦练杀敌本领。

她们整天摸、爬、滚、打，中午不休息，晚上练夜战，只是在晚饭后才有一点时间休息，进行一些文体活动。

经过一段时间的训练，女子军的军政素质有了很大提高，多次出色地完成任务，受到上级的嘉奖和群众的赞扬。原琼崖特委书记冯白驹同志在回忆"红色娘子军连"的事迹时，十分赞赏地说："娘子军活动在苏区和群众结合得很好，经常参加农业生产，帮助农民干活，很受群众拥护。作战很勇敢，有一次女子军配合主力部队作战，打败敌军，以连为单位计算缴获数量，女子军还占第一位。"

三、誉为"红色娘子军"

女子军主要活动在琼东、乐会和万宁县红白区交界一带。那里是我们特委和苏区机关所在地，敌人经常前来围攻扰乱，所以女子军经常和敌人发生战斗。有一次，根据情报，有一个反动乡团长从加积镇回家来。女子军决定将他处决。于是她们派人化装成赶集和探亲的农民，身藏驳壳枪，到反动乡团长住宅附近先行侦察。一俟天黑，她们就跳越围墙，跃入反动乡团长家的大院，"砰"的一枪，把守门的团丁打死。当时，这个反动家伙正在和小老婆喝酒，听到枪声想取出手枪抵抗，但三位女战士已将枪口对准他的胸膛，当场结束了他的狗命。

女子军不仅经常派出小股部队惩治"南霸天"一类坏蛋，而且还整连配合主力红军作战，其中最有名的是沙帽岭伏击战。1931年6月，乐万地区国民党反动派"剿共"总指挥陈贵苑，带领数百名敌兵驻扎乐会县中原圩，伺机进犯我革命根据地。但敌人闻我乐万县苏维埃机关驻地有红军一团主力，不敢妄动。为了歼灭这股敌人，6月26日白天，我红一团虚张声势，把主力部队调离根据地，开往万宁县龙滚一带。当天夜间又悄悄地返回，埋伏在沙帽岭各个山头。敌人以为该地只剩女子军防

守,偷袭时机已到,于是在 6 月 27 日早上集中兵马向我乐万县苏维埃驻地进犯。陈贵苑亲自率领 200 多名敌兵来到沙帽岭,我军只打了些稀疏的枪弹,当他发现我方是女子军时,便得意扬扬,顾不得同另一路进犯的反动民团联络,狂叫着:"谁抓到婆娘兵,就赏给谁做老婆!"敌兵蜂拥地冲上来。女子军机智勇敢、沉着应战。打了一会儿,女子军按计划佯装"退却",把敌人诱进主力部队的包围圈。顿时枪声大作,飞弹直泻,敌人措手莫及,呼爹叫娘,乱作一团。此时陈贵苑始知中计,妄图带兵突围,但已是枉费心机。另一路进犯的敌兵则听到枪声紧密,连忙龟缩回据点得免送命。这次战斗,一共毙敌 100 余名,俘敌 70 多人,缴获机枪 3 挺,长短枪 146 支,子弹 1000 多发,敌总指挥陈贵苑和中队长陈传美也当了俘虏,而女子军则无一伤亡。此役大获全胜,既狠狠地打击了国民党反动派的嚣张气焰,又大大地鼓舞了我军士气,从此女子军的威名也到处传扬,而被誉为"红色娘子军"。

四、摧毁"乌龟壳"竞赛

琼崖工农红军第二独立师在各个战场上给敌人惨重创伤后,敌人便强迫民众为他们建筑碉堡,盘踞着大小圩镇和交通要道,以及一些重要村庄,继续为非作歹。尤其是乐会一带碉堡里的反动民团更为凶恶,他们经常出扰附近村庄,见鸡抓鸡,见猪抢猪,见牛宰牛,见粮劫粮,见女奸污,横行霸道,无恶不作,人民群众不堪其苦,对敌恨之入骨。

琼崖工农红军第二独立师第一团,为了为民除害,决定摧毁敌人的"乌龟壳"。于 1931 年下半年,组织一次摧毁敌人"乌龟壳"的战斗竞赛,命令一个男子红军连,一个女子军连,一个赤卫队,在乐会地区各自围攻一座敌人碉堡,看谁先能得手。女子军连接到围攻中原圩碉堡的命令后,当晚趁着没有月色的好时机,连夜赶到目的地。她们采用红军

二连用"土坦克"摧毁琼东县旧村敌人碉堡的经验，在八仙桌上面铺满泥巴和稻草作为掩护，向碉堡推进。敌人发觉后开枪射击，战士即藏在桌子底下，伤亡很少。当"土坦克"靠近碉堡时，即把柴草堆在碉堡周围，大声喊话："你们已被包围了，赶快投降！""宽待俘虏，缴枪不杀！""顽固到底，死路一条！"敌人起初以为女子军没有多大能耐，仗恃碉堡坚固，拒不投降。女子军爆破队立即拿起铁钎、十字镐和铁锤，在碉堡下面凿开了一个地洞，塞进柴草，撒上辣椒粉，浇上火油，点了一把火。霎时浓烟四起，辣味刺鼻，火光冲天。同时拉响了土炸药包，碉堡被炸开了一个缺口。30多个敌人走投无路，只得乖乖举起白毛巾，全部当了俘虏。此役缴获机枪一挺、长短枪32支，胜利地结束战斗，比男子红军连早半天攻下了碉堡，得到红一团司令部通令嘉奖。

五、业绩长存

1932年7月间，广东军阀陈济棠为了配合蒋介石对江西苏区第四次"围剿"，遂派他的警卫旅旅长陈汉光带领所部和空军第二队一个分队来"围剿"琼崖工农红军。当时为了掩护特委和琼崖苏维埃政府撤退，面对优势之敌，特委决定作战略转移，由女子军和红军一营担任掩护，在后面阻击敌人。这次的阻击战一连打了三天三夜，打退了敌人一次又一次的进攻。10月10日，阻击任务完成后，女子军和红军一营立即向母瑞山撤退，只留下女子军连第二班作为掩护。全班八位同志在弹药断绝的情况下，和敌人展开了激烈的肉搏战，全部壮烈牺牲在阵地上。部队退到母瑞山后，陈汉光部步步迫进，女子军同敌人激战数天，最后，弹尽粮绝，一些同志英勇牺牲，一些失散，连长、指导员等八人被俘。至此，女子军连宣告解体。

中国工农红军琼崖第二独立师女子军特务连，虽然只战斗了两年多

时间，但是它在海南武装斗争的史诗中写下了壮丽光辉的篇章。

1949 年 3 月 24 日，第一届全国妇女代表大会在北京召开，女子军连第二任连长冯增敏同志作为特邀代表，受到党和国家领导人的亲切接见。为了表彰"红色娘子军"的功绩，毛泽东主席还授予冯增敏同志一支冲锋枪，勉励海南广大妇女发扬革命传统，争取更大光荣。

林海雪原剿匪记

贺晋年口述　陈京生整理

　　1946 年秋至 1947 年春，我军在原东北合江地区进行了一场大规模的剿匪斗争；斗争的胜利，对于东北全境的解放，意义重大。在这场艰苦的斗争中，产生了许多可歌可泣的、具有传奇色彩的故事，脍炙人口的长篇小说《林海雪原》（以及由此而产生的一些戏剧、电影）的原形素材即源于此。而本文记述的，则是这场斗争的真实的经过。

形势严峻，赴任剿匪

　　1946 年 4 月，蒋介石撕毁停战协定，向东北各省大举进攻。同时，在北满收罗了大批伪军警、汉奸、特务、惯匪，组成土匪武装。他们以深山密林为巢，奸淫烧杀，骚扰破坏，以策应蒋介石正面进攻。

　　就当时整个北满来说，合江地区的土匪数量最多，头目最大，活动最猖獗。其中尤以谢文东、李华堂、张雨新（外号张黑子）、孙荣久四股为最，人称"四大旗杆"，每股千余人。他们攻占城镇，控制水上交

通，威胁部分铁路运输。并且与反动道门帮会勾结，进行反动宣传，迷惑群众，合江地区阴霾笼罩，当地百姓深受其害。

我奉命到合江。那个地区正在连续发生一系列土匪破坏事件：

1946 年 8 月 15 日，我人民政府召开纪念"八一五"一周年大会，公审日本战犯竹内德亥、岗田信，大汉奸、大特务三江省民生厅长王国栋和伪三江省长路之淦等七人。会上，突然有人向主席台开枪，击伤警卫员及一些群众。会场顿时大乱，有些群众在慌乱中被踩伤、踩死。

同年 10 月，发生凤翔暴乱。盘踞在凤翔地区的匪首刘山东，带股匪 500 余人，偷袭凤翔城。驻守县城的鹤岗独立团两个骑兵连和县政府武装警卫人员共 200 余人，由于缺乏经验，猝不及防，被土匪打散，二十几名同志被俘，伤亡严重。待张闻天同志率军赶到后，土匪才丢下我大部被俘人员，仅带胡惠良（鹤岗独立团政治处主任）、叶道生（排长）和向彦田三个同志向拉嘎逃跑。途中，胡惠良、向彦田同志被杀害，叶道生同志未被枪弹击中，侥幸归队。

接着，又发生杨海清通匪叛变事件。杨海清原是兵痞，抗战爆发后，参加抗日联军。1940 年冬，因日伪封锁围剿，被迫率队（约七八十人）过江投奔苏联。1941 年，曾被派回"满洲"搞侦察活动。1943年，又返回苏联学习，并加入中国共产党。后随苏联红军回东北。先后担任三江人民自治军依兰总队长，第十九团团长，东北民主联军合江军区第五支队副司令。杨海清一贯名利思想严重，生活作风腐化堕落，又对副司令职务不满，他的行为使他成为国民党特务伺机策反的主要对象。面对敌人的腐蚀拉拢，杨海清变节投降，暗中勾结匪首李华堂，欣然接受国民党的委任，当上"合江城防司令"，"合江挺进军司令"，他配合李匪组织发动了反革命武装叛乱，攻打法院、城防司令部、县委、公安局、监狱等部门，强行拉走依兰独立团 70 多人，大肆抢掠后，逃

离依兰县城。在这次叛乱事件中，依兰独立团二营营长王子俊、连长王平、排长张建国等同志被杀害……

整个合江地区，上述土匪骚扰破坏事件频频发生。面对严峻的局势，我接任了合江军区司令员的职务，决心遵照毛主席关于"建立巩固的东北根据地"的指示，及东北局的决议，发动群众，清除匪患，开创局面，为解放战争的胜利，建立可靠巩固的后方战略基地。

活捉谢文东

东北无垠的林海雪原，重叠起伏的山峦，是土匪负隅顽抗的天然屏障。土匪凭借这些条件，与我军周旋于深山密林之中。这是一场斗智、斗勇的特殊战斗。

敌人驻行没有常规，既善分散，又善集中；他们有很多分散的办法，也有很多集合地点及联络暗号。加上土生土长，对深山老林的地理形势十分了解，因而给我军追剿造成极大困难，我军常常扑空。

部队从佳木斯出发到依兰，西渡牡丹江，经大一期、小一期，穿黑瞎子沟，越老爷岭，长途跋涉，历尽艰辛。在徒涉西三道通时，刚进10月，但那里已是大雪封山，天寒地冻。过江时，那江水已结成冰穗子（小块的浮冰），刺人肌骨。锋利的冰碴撕破衣服，刺入皮肉。我们沿溆而行（溆：横亘两岸之间的石坎），水流到此，位差突变，状似小瀑布。稍有不慎，连人带马就被冲入水深二三米的江心。我骑的白马顶不住激流，眼看要被冲到溆下，幸而警卫员猛捅马屁股几下，才使马一跃着地。上岸后，溯流而上，又遇敌人伏击。我立即将部队分两股，迂回包抄，迅速击溃匪徒。从俘虏口中得知，杨海清已进攻子尔砬子。但追到子尔砬子，李华堂和杨海清点燃三堆火（叫放狼烟），发出信号，朝莲花泡、沫勒气方向逃窜。这时我与董团长、谭友林率领的部队会合。各

部队首长立即召开会议，制订下一步行动计划。我说："打蛇打七寸，擒贼先擒王。我们的口号是'敌人进山追进山，敌人上天追上天，不捉匪首誓不还'。"会后，部队紧急动员，人不下马，马不卸鞍，在荒无人烟的茫茫林海中疾驰。

沫勒气沟沟底，积满落叶，经水浸泡变成烂泥塘，没人膝盖，行进极艰苦。约摸走了20多里，时值黑夜，一座大山迎面拦住去路。山高路滑，古木参天，枝叶攀连如同巨大的伞盖，使人仰首不见星空，四顾不辨南北。一切都堕入沉寂而神秘的黑暗之中。茂密的灌木丛，张牙舞爪，不断抽打人们的脸，撕破衣服。纵横交错地躺卧着的枯木，绊着人们的腿脚。午夜过后，气温降到－40℃。战士们经长途跋涉，浑身的泥水结成冰，酷似铁筒。

我们在奔袭中还学到不少本领。如：用开山斧在树干上按"东一，西二，南三，北四"的顺序砍下标志，供追击和进山时辨别路径；看野草倒下的方向，判断土匪的去向；看马粪计算土匪离开的时间。马粪蛋外结薄冰，里面潮湿并有余热，说明土匪刚走不久；马粪蛋冷透变干，证明敌人久已离去。凭这些经验，我军始终未被敌人迷惑、摆脱。

昼夜急行军，战士已极度疲劳，有的甚至迷迷糊糊掉进山沟。俗话说："不怕冷雪堆，就怕谷风吹。"部队涉春寒河后，都变成冰人冰马，个别同志由于体质弱、耐寒力差，冻成终身残废；有的甚至牺牲了。但这支身披银甲的队伍，仍箭般地向莲花泡射去。

在连续追击中，我们终于找到"四大旗杆"之一谢文东的下落。

谢文东原是依兰地区的大地主。1934年，土龙山农民为反对日本侵略者，掀起暴动，当场打死日本指挥官饭塚大佐。事后，农民推谢文东为首，成立了民众军。东北抗日联军为了联合一切抗日力量，将民众军编为抗日联军第八军，谢文东当了军长。1938年，日寇大举"清剿"，

谢文东投降日寇，干尽坏事。日投降后，他又自己拉队伍，投靠国民党，被委任为合江省保安军第二集团支队中将司令官。在合江地区各股土匪中，谢文东势力最强，作恶最多，民愤最大，如果能先将谢文东消灭，就等于砸烂了合江土匪的狗头。

我马上命令部队兵分两路。一路进入夹皮沟，堵死谢匪南逃大门，一路封锁牡丹江两岸从沫勒气沟至三期的所有渡口、船只。北有依兰独立团在黑瞎子窑沟阻截，南有老爷岭。然后组织部队接力追剿，并将山区周围的村庄、山口、要道封锁起来，"钉楔子"、安据点，切断土匪情报来源，迅速把网张开。

接着，我们派出精干小分队带粮背锅，弃马徒步进山搜剿，他们像锋利的钢刀直插敌人心脏。牡丹江西，峰峦叠嶂，山连山，山套山，绵亘起伏；茫茫林海，人迹罕见，虎啸熊嗷，野兽成群。真是入林仰面不见天，登峰俯首不见地。

方圆几百里的原始森林中，敌人在暗处，我军在明处，而且人地两生。开始，部队经验不多，道路不熟，发现土匪追上就打。结果，土匪像麻雀一样，一打即散，抓不到几个。尤其在夜间，土匪更是如鱼得水，凭借熟悉道路、地形，等我军追到一哄而散，随后集中在旁边山头，观看我军向远方追去，手舞足蹈，乐不可支。几十年为匪的谢文东，对我们的围剿全不在乎。他拄着棍，今天窜到这个山沟，明天钻进那个秘营，不与我军正面交锋，而是在深山老林中和我们周旋。使我们收效甚微。

面对这种情况，我们在认真分析研究后，制定了新的作战方案。即在追击时，炸毁秘营，断敌粮源，破坏其生存条件。同时发动群众，研究各种发现匪踪的办法。如观察马粪、脚印，派专人爬到山头树干，看哪有乌鸦盘旋呱呱叫，便断定土匪在哪里活动。因为有人生火烧饭或烧

野物，必留下残物，这些东西最招引乌鸦。晚上爬上山顶，哪有火光就往哪里奔袭。这样，敌人在明处，我们在暗处，出其不意，打他个措手不及。土匪散后，我们也不急追，只把他们的秘营和剩下的粮食烧毁，熄灭堆火，再居高观察，发现匪影即行袭击。匪徒在我军连续追击下，无粮草，无驻地，整天失魂落魄，加上没有食盐，浑身无力，有的还拉血，军心开始动摇。

这时，我们展开强大的政治攻势，到处贴标语，宣传我军俘虏政策，把受到教育的俘虏放回去，劝其他匪徒投降。

为加速土匪内部的瓦解，我们派老乡进山劝降。一天，两个劝降的老乡（猎户）正碰见谢文东一伙儿。土匪们个个面黄肌瘦，刚一见面，便蜂拥而上向老乡要吃的，其状狼狈不堪。老乡告诉他们："山外联军层层包围，牡丹江两岸全部封锁，插翅难飞，投降才是唯一出路。"话音未落，两个匪营长高喊："不干了，投降去留条活命。"顿时，气得谢文东有气无力地吼道："全是共军的宣传，别他妈的上当！"说着，叫土匪把两个老乡绑在树上枪毙。正当危急之时，我搜山部队赶到，一颗手榴弹扔过去，掉入火堆爆炸了。谢文东以为是子弹掉在火堆里，破口大骂。但骂音未绝，密集的子弹呼啸着飞来。匪徒们留下一片狼藉的尸体，抱头鼠窜。

谢文东手下的土匪，内部开始土崩瓦解了。向我军投降的，从三五成群的小股，发展到几十人的大股，最后只剩谢文东本人及大儿子和马弁汤二虎等亲信。这时的光杆司令谢文东已到了山穷水尽、走投无路的境地。

我们估计谢匪自知山林无法藏身，必急于伺机过江，而四道河子是唯一可逃的地段。于是我们赶到四道河子，并通过一位大半生靠进山采蘑菇为生，人称"蘑菇老人"的口中得知，在四道河子与王虎嘴子之间

一段江面，每年封江较早，江上可过人。我立即派出小分队，像篦头发一样，搜索这个地区。在山坡、凹地、平原，搜索队伍拉开距离，向前推进。

11月20日，五连副连长李玉清带十几名战士，发现不远山凹里有座小庙，四周空寂，只有几串错杂的脚印，伸展开去，他们立即警觉起来，迅速包围小庙。李玉清带几个战士猛虎下山般地扑进庙内。只见有个个儿不高，秃顶的胖子，耷拉着脑袋跪在地上祷告，浑身还止不住地颤抖。身边站着的几个人，手脸黑乎乎的，胡须老长，面目狰狞，似人似鬼。李玉清一个箭步冲上去，举枪大吼："谢文东！"旁边的匪徒顿时呆若木鸡，如果不是眼球在眼眶里滚动，真像一尊尊风雨侵袭的破烂泥塑。吼声把谢匪从梦中惊醒，他抬起头来，不自觉地说了句："我不是，……我是中央胡子谢文东。"战士们迅速上前把他们一个个捆起来。这个猖獗一时、自命不凡的匪首，只有束手就擒。

这一胜利，得到合江省委和民主联军司令部的通电嘉奖。

第二天，部队将谢文东父子押往依兰县，绑在县城财神庙前示众。然后解往勃利，召开公审大会。会后，在烈士墓前将这个恶贯满盈的匪首枪决。

生擒张黑子和李华堂

活捉谢文东的胜利消息传到刁翎，沉闷的匪患区沸腾了，百姓争相传颂，欢呼雀跃。他们看到了人民军队的无比威力，纷纷组织起来慰问部队，并强烈要求消灭张黑子、李华堂等匪徒为刁翎人民除害。

张黑子原名张雨新。因长得黑，群众送他个外号："张黑子。""九一八"事变后，张投靠日本侵略军，日本投降后，又投靠国民党，被委任为东北第十五集团军挺进军中将总指挥。他的活动主要在刁翎一带。

11 月下旬的一天，我和谭友林同志从俘虏口中得知张黑子在三道通西的深山里。我们抓住这个难得的机会，派八团五连二排长刘淑颜带三十几个战士，一口气追了 100 多里。但赶到张黑子住的窝棚时，却扑了个空。摸摸地下的炭灰，还有余热，凭经验可以断定他刚离开不久。部队又继续追赶五六十里，在折李廷西沟，发现第二个窝棚。小分队迅速将窝棚包围起来，刘淑颜同志向里面大喝："张黑子，出来！"听到喊声，张黑子向外张望，见一支支乌黑的枪口已逼住大门，自知难逃，便故作镇静，满脸堆笑地说："大家辛苦了！""什么辛苦不辛苦，举起手来！你是不是张黑子？"刘淑颜逼上前喝道。这个冥顽不化的匪首，抽动着脸上的肌肉说："是的，我运气不好，你们运气好。"

生擒张黑子后，我们转身对付那个素以狡诈著称的老兵痞李华堂。

李华堂抗战前曾当营长，"九一八"事变后，混进抗日联军，任抗联九军军长。后投降日寇，充当日本特务。抗战胜利后，又投靠国民党，先后被委任为东北挺进军第一集团军上将司令，东北第六路报国军五师师长，第二十七军八十四师师长等职。

张黑子被捉的消息，使李匪惊恐万状。为了摆脱我军追击，李华堂把匪徒分成若干小股，自由行动。身边只留几十人的骑兵妄图垂死挣扎。但我军经过深山剿匪，不仅受到锻炼，而且积累了丰富经验。我们用骑兵团对付李匪的骑兵队，穷追不舍，紧逼不放，迫使匪徒无立足之地，无喘息之机，终日疲于奔命。

12 月中旬一天，李华堂在土城子匆忙吃了顿饭，便叫匪徒们投亲靠友，自寻出路，自己与剩下的十八骑向大盘道逃窜，途中与我送电台的通讯连遭遇，李匪见势不妙，趁双方开火之机带着贴身随从两人溜掉。

下午，我们从跑来报告的老乡口中得知李华堂正向刁翎方向逃窜。当时团部仅有的一个参谋，马上带四个骑兵通讯员风驰电掣地追去。大

盘道是座秃山，没有树木深草，无处藏身。李华堂在山坡上跌跌撞撞地狂奔。五匹轻骑迅速逼上去，李华堂故作镇静，不回头，不说话，也不开枪，只顾往前窜。战士们紧跟在他身后，也不吭气，看他要什么鬼把戏。荒无人迹的小道上，回响着马蹄声、奔跑声、急促的喘息声，气氛异常沉闷紧张。

追到山下草甸时，两名骑兵通讯员跃马冲到李匪前面，大喝："站住！"李华堂再也沉不住气了。他凭着一手好枪法，左手持"王八橹子"，右手提"盒子枪"，急速打两个点射，枪声划破沉闷的空气，两名战士应声倒下。同一时刻，跟在后面的参谋开枪击中李匪下巴，雨点般的子弹落在他周围。负伤的战士立即投出手榴弹，随着爆炸的浓烟，李华堂持枪的双臂，顿时鲜血淋漓，一头扎进深雪中动弹不得了。这时奉令追来的一营一连赶到，大家一拥而上，把李华堂捆了个结实，放到马车上押解回去。不料马车出屯后驾车的马受惊了，押车的和车把式跳下来，马拖着车狂奔，跑到岭下，马车翻倒，李华堂被扣在车下压死了。

随后，我们又经过大小十几次战斗，剿灭了李华堂所属全部土匪。

痛剿余匪

刘山东匪部全是骑兵，其中不少是地头蛇，也有少数受骗的鄂伦春族人，当地群众称之为栖林人。刘匪主要活动在沿黑龙江南岸东西1000多里，南北二三百里，涉及合江、龙江、嫩江三省的地区。这一带气候寒冷，地处偏远，人口稀少，加上土匪抢掠，交通断绝，消息闭塞，群众一贫如洗。

军区副司令员李荆璞率领三分区五团三个连，军区警卫团三个连以及鹤岗独立团四连共700多人，协力消灭这股顽匪。他首先率领部队直

扑乌拉嘎金矿，捣毁敌人薪饷来源的重要据点。

部队经八天急行军赶到乌拉嘎，刘山东已闻讯带四五百骑兵，向佛山、乌云、逊河（刘的老窝）逃窜。为了出其不意，李荆璞决定绕过佛山，抄山间小路直取乌云城，以断敌后路。为此，找来熟悉这条小路的一位外号叫王八老三的老乡做向导。开始，他怀疑我军的力量，不相信我们能打败刘山东，因而迟疑不决，推三挡四。李副司令员看透了他的心思，命令部队集合起来，将轻重机枪、小钢炮、迫击炮等一溜齐地摆在队列前面。召开消灭刘山东的表决心大会，并请王八老三参加。部队整齐的装备，严格的纪律，激昂的誓言，深深触动了王八老三，他随即表示愿意带路。

经向导引路，部队先绕道包围乌云东面的屏障雪水温，但扑了个空，刘山东已带人马聚集在乌云城里。部队没休息，又向乌云追去。

乌云分新城、旧城，相距七八里。李荆璞同志分兵两路，同时发动进攻。由于部队配合不好，旧城先接火，攻新城的部队还没到达，结果，敌人经新城向福民屯、惠民屯逃跑，只击毙土匪二三十人，战果不大。部队在乌云休息几天，为了不让土匪在省区之间往来，上级决定打破省区剿匪的界限，协同作战。部队吸取前次作战的教训，一面封锁山边的所有村落，一面派出精干小分队，进出奔袭堵击。敌人被我们铁桶般地包围在深山老林里，既无粮草，又无立足之地，几乎完全丧失了战斗力。一些匪徒开始四散逃命，纷纷向我投降。

2月1日，十几个土匪被逼无奈窜出山林逃向龙江，立即被廖申符部队消灭，并活捉了匪首刘山东和国民党派遣的特务沈锡福。

到1月底，我们打死生擒匪徒共200多人。至此，在我乌云、佛山、萝北地区猖獗一时的惯匪被彻底消灭了。

天网恢恢，疏而不漏，春节后"四大旗杆"的最后一个——孙荣久

残匪的末日到来了。

孙荣久，号访友。17 岁就当胡子，"九一八"事变后，效忠日寇疯狂残害我抗日志士。日本投降后，他又投靠国民党反动派，被委任国民党中将司令，无恶不作。

如今，孙荣久已预感到，谢、李、张、刘的命运即将落到自己头上。他的部下动摇，军心涣散。为了进行垂死挣扎，他曾亲手用木棒打死身边的两个勤务兵，以威镇内部动摇情绪。尽管如此，还是改变不了众叛亲离的局面，他只得带着贴身副官彭治斌，窜到桦南县阎家区的马家街附近一个神仙洞里隐藏。神仙洞是土匪的秘密联络点，里面储存了一些粮食。孙匪企图依靠这些条件，躲过追击。后来粮食吃光，被逼无奈，窜出神仙洞，打算逃到别的地方。匪徒们走到一个村头时，遇见几位妇女，这时的群众与他们横行时完全不同了。几位妇女看到面前两人蓬头垢面，胡子老长，贼眉鼠眼，立即警觉起来，迎上前去盘问，要路条。两个坏蛋见势不妙扭头窜进马家街北 30 里的石猴山。不可一世的孙荣久在几位妇女面前竟如此狼狈。

部队听了几位妇女的报告，由指导员赖庆桐带房兴业班长等 16 人即刻搜索石猴山。他们兵分两路，一路由赖指导员带领六人沿山沟搜索，一路由房兴业带十人从山背搜查。石猴山西边是混兔岭，东边是葫芦头。山虽不高，但树木茂密，雪深过膝。忽然，赖指导员发现脚印，顿时战士们活跃起来，寻迹追踪一里多地，看到山腰旧炭窑旁有个依山为壁的木房。在山里，这样的木房并不奇怪，它是一般猎人或烧炭人住的。现在并非烧炭季节，而房前雪地上竟有锅灰和泼水的痕迹，显然，屋里有人住。赖庆桐立刻命令唐长清、王传金两名战士从山坡绕到屋顶探听虚实，自己带另外四名战士把木房包围起来。

当两名战士用刺刀戳开房顶时，里面的土匪听到动静举枪射击。顿

时，枪声敲破寂静的山林，尖叫着扇面般地四散开去，双方展开对射。匪徒凭借房前用大圆木和泥土筑起的二尺厚的木墙，滚、卧、窜、跃拼命抵抗。这时房兴业班长等十人还未赶到，赖指导员不知屋里虚实，始终未贸然往里冲。但又怕相持久了，土匪狗急跳墙，夺路而逃。于是急中生智，虚张声势地大喊："二排快上来，占领房顶，抓活的！"并命令投出一排手榴弹，"轰隆隆"几声巨响，爆炸的黑色烟柱裹着碎木泥块旋风般地卷向空中，房墙被炸开，里面的枪声骤然停止。接着屋内传出嘶哑的喊声："你们是哪一部分的？""桦南县大队的"，赖指导员回答。"缴枪不杀！"孙荣久听后，自知难逃，只好束手就擒。

4月1日，在勃利举行万人公审大会。群众纷纷上台控诉了匪首残害人民的滔天罪行。会后，人民政府处决了这个双手沾满人民鲜血的惯匪。

至此，长期危害人民的土匪，合江地区的所谓"四大旗杆"全部拔掉。与此同时，我们还清剿了许多中小股土匪武装。其中就有《林海雪原》中提到的以"座山雕"为首的匪群。

从1946年8月至1947年5月，我们彻底消灭了合江地区内40多股，7000余人的土匪部队。清除了匪患，教育了群众，合江地区形势发生巨大变化。从此我们在东北站稳了脚跟，粉碎了蒋介石的阴谋，为未来辽沈决战，创造了有利条件。

从大学生到铁道游击队政委

梁贤之

读过小说或看过电影《铁道游击队》的人，谁都忘不了那位足智多谋、英勇善战、沉着果断、威震敌胆的主人公李正政委，本文讲述的则是李正政委的原型文立征的几个故事。

关心国事的热血青年

1911 年，文立征出生于湖南省衡山县一个贫苦的农村家庭。自幼贫困的生活使文立征对广大劳苦人民有很深的了解，并且时常尽自己的力量去帮助那些比自己更贫苦的百姓。从小他就努力学习，发誓长大后要为人民谋幸福。

上高中时，他与同班同学李锐（曾任中央组织部副部长）志趣相投，常常谈论时事，研讨问题，成为莫逆之交。一次，李锐见班上的墙报办得死气沉沉，尽是深奥难懂的文言文，便同文立征商量，决定办一块白话文的墙报对抗，两人说干就干，用了一个星期天，一块富有生

气、文笔流畅而又针砭时弊的白话文墙报问世了，同学们围着观看，个个拍手叫好。高中毕业后，文立征在长沙小吴门寿康里创办了一所半日制小学，他卷起裤腿，撑起雨伞，到贫民区动员小手工业者、搬运工等穷苦子弟入学。有一次，一个三轮车工人因为几天没有揽到生意，无米下炊，儿子没来上学，文立征家访时看到这种情况，掏出身上仅有的两块银圆给了这位车夫。自此，他看到穷苦的孩子买不起书籍课本，不仅不收学费，还慷慨解囊。

1934 年秋，文立征考入北平辅仁大学化学系。这时，他学习更加刻苦，而且生活俭朴，办事认真，准备将来走一条实业救国的道路。他看到当时某些青年的油滑习气、名士浪漫、投机钻营和公子哥儿气，愤慨地说：“这些目空一切坐井观天的家伙，是不能为民众办事的，是我所不取的。”

文立征上大学时，正值日本帝国主义向华北发动新的进攻。文立征痛恨反动政府未放一枪就放弃东北四省，他对日军铁蹄蹂躏祖国神圣领土，对“偌大的华北，已不容许安放一张平静的书桌”的现实极为愤慨，在震惊中外的“一二·九”学生爱国运动中，他高举三角小旗，挽着同学的手臂，高呼口号：“打倒日本帝国主义列强！”“反对投降卖国！”同警察的水龙、大刀进行英勇搏斗，并积极向亲属好友宣传此次运动的悲壮情景和伟大意义。1 月 29 日当晚，文立征怀着异常激动的心情，写了一封长信给武汉学生运动的领导人李锐，对武汉声援北平学生爱国运动，起了点火的作用。

投身抗日救国的洪流

1937 年 7 月 29 日，北平失陷，这时文立征已申请休学。在地下党领导下，他同平津流亡同学会 500 余人，到达山东济南，进入国民党山

东省主席、第三路军总司令韩复榘的抗日工作人员训练班，结业后被派赴鲁北武城任政训员。文立征组织一支宣传队，登台教唱抗日救亡歌曲。有一次，他在给政训班的学员讲历史人物的爱国主义和民族气节时，感情奔放，声泪俱下，学员们被感动得热泪盈眶。

1938 年，文立征经李锐介绍加入中国共产党，受特委派遣，以共产党员的身份到同党有统战关系的国民党军邵剑秋部任教官，此后他改名文立正。邵剑秋抗日坚决，政治上要求进步。文立正率领一个营在台儿庄一带同日军作战。在一个漆黑的夜晚，他带领战士紧急行军 30 余华里，悄悄潜入刘家峪，偷袭日军大佐井村西的部队，利用对方不明情况和自己熟悉地形的优势，打了一个漂亮仗，击毙日军百余名，缴获了三挺机枪和十几箱子弹以及步枪、手榴弹等。尽管战斗十分紧张，他还抽出时间向邵剑秋等宣传党的抗日主张，讲解游击战略战术，并以雄辩的事实驳斥反动派的亡国论。一旦有空，他就到连队与士兵促膝谈心，启发他们的思想觉悟，秘密发展党员，并建立了党支部。他对士兵们说："共产党制定的'三大纪律八项注意'是联系群众战胜敌人的强大武器，我们要用它来约束自己，才能克敌制胜。"为了帮助抗日民主政府建立乡村政权，文立正带领部队处决了汉奸刘得鲁，发动群众参加抗日斗争，组织"锄奸队""武委会"等抗日群众团体，这为 1939 年冬邵剑秋部改编为八路军一一五师运河支队打下了良好的基础。文立正在该部工作两年半时间，威信很高，士兵们不叫他文教官，都亲切地喊他"文老师"。当时，除了每天进行一般战斗外，文立正带领和指挥这支部队打过多次有名的胜仗，使敌人闻之丧胆。如在津浦线上唐湖车站的偷袭就永远载入光辉的史册。那是 1941 年腊月，文立正派出的化装成卖香烟的侦察员得悉日本军用火车装满了军需物资和枪械的情报。这天夜晚，他带领一个尖刀排，化装成日军的巡逻队，骗过了敌人的哨卡，在

铁路工人的配合下，潜入车站的修理房内，待到深夜，他们在军用火车和汽车上浇了汽油，点起一把火，霎时浓烟滚滚，烈焰腾空，驻守车站的日军赶来救火，文立正且战且退，冲开一条血路。待到日军的一个支队赶来时，文立正带领战士早已撤离了。此外还有曹家埠歼灭战、夜袭利口铁矿、奇袭唐湖车站据点等战役。尤以著名的杜庄战斗，打得更加漂亮。文立正与邵剑秋带领运河支队包围了杜庄，俘虏了日军支队长村川武寿，了解到敌人的兵力部署。是夜，他们把敌人诱进包围圈，扎住"口袋"，凭着有利的地势，与日军血战一天一夜，终于以弱胜强，把日军打得晕头转向，竹林信大佐被击毙。民间说唱艺人还把它编成了鼓词在百姓中广为流传。

1938 年底，运北大部分地区已日伪化，抗战处于低潮，经济相当困难，运河支队的军需给养十分紧张。又值严冬，文立正头上戴着一顶旧毡帽，身上穿着既破又薄的灰色棉袍，每餐喝的是瓜干稀饭，吃高粱煎饼就辣椒，白天和战士们一道行军作战，晚上一同钻麦秸窝，没有内衣换洗，上面长满了虱子，只好在战斗的间隙脱下来烤一烤，虱子落在火里啪啪作响，他幽默地对战士们说："看呵，这虱子也像日本鬼子一样，葬身火海，终于脱不掉灭亡的下场！"

出色的游击队政委

1942 年，文立正随同鲁南军区政治部主任曾明桃到峄、滕、沛地区检查独立支队的工作，因独立支队政委牺牲，他被留在支队任政委兼铁道游击队政委。当时独立支队及所属铁道游击队在津浦干线及枣（庄）临（城）支线上打击日军，文立正很注重抓部队的政治思想工作和组织纪律教育，常跟战士谈心，他自编简单的教材，手把手教战士学文化，帮助他们写信，对铁道游击队的建设和发展起了重要的作用。自 1942

年以后，铁道游击队增加了护送东南西北干部过路的任务，陈毅、刘少奇、徐向前等一批党的重要干部路过山东，文立正工作十分细致，通过可靠的内线掌握敌情，然后认真分析，作了周密的部署，使党的重要干部安全到达目的地。为了侦察敌情，他几天几夜不睡觉，啃一块小花生饼，吃几个红枣也算一天的口粮。为了应付敌人，他穿着一身褴褛的衣服，戴一顶破旧的毡帽，穿一双铲鞋，束一条腰带，常把两支乌光锃亮的短枪掖在胸前的袍子里，完全是个地地道道的山东汉子模样。在那艰苦的环境里，他军装上衣和大襟衣的口袋里，全是他自己用土蓝布面钉的小笔记本，上面写满密密麻麻的学习心得、工作记录和战斗总结。他有一只上大学时用的口琴，常常带在身上，每当战斗之余，他就同战士聚在一起，一边吹着口琴，一边叫战士唱歌；有时叫老乡和小孩子们跳舞。《铁道游击队》电影插曲："西边的太阳快要落山了，微山湖上静悄悄，弹起我心爱的土琵琶，唱起那动人的歌谣……"便是他们真实的写照。

永远活在人们的心里

1943 年秋天，文立正被派往中共山东分局党校第二期学习，结业后回到鲁南军区，党组织派他到峄、滕、沛地区开展工作，任地委委员兼宣教科科长。这个地区处于日伪合击之中，是个游击区，斗争情况十分复杂，工作相当艰巨。他冒着危险，深入基点村，帮助游击区政府反奸诉苦，发动群众参军参战，建立抗日民主政权，打击日军和汉奸，粉碎日伪合击阴谋。有一个罪大恶极的汉奸叫席元有，是汉奸头子申宪五的把兄弟，他勾结日本鬼子，为非作歹，破坏抗日民主政权，杀害了村干部。这家伙十分狡猾，游击队几次抓他均未成功。1943 年元月的一天，文立正得到消息，席元有在溪口镇一个姘妇家里鬼混。他抓住这个绝好

的机会，亲自带领一个班，冒着严寒，摸黑走了 40 华里，直扑溪口镇。他吩咐战士守住门窗，自己带着一个班长出其不意，破门而入，两支黑洞洞的枪口对准躺在床上的席元有。这家伙慌忙从枕头底下抓起手枪，说时迟，那时快，文立正的枪声一响，席元有的脑袋已开了花。

残暴的敌人把文立正视为眼中钉肉中刺，1945 年 2 月中旬，他到临城县六区开辟新区工作，短短几天，给区里党训班和各村干部集训班讲课。2 月 20 日深夜，为敌特侦知，被区武装队三班副班长徐宜南（申宪五的表弟）勾结汉奸申宪五的武装匪兵，突然袭击，不幸遇难，壮烈牺牲。六区的干部群众以十分悲痛的心情，找来上好的柏木棺材，连同他的背包衣服一起入殓，并举行了沉痛的追悼会，唱着临时编的挽歌，把他的遗体安葬在甘桥村的土岗上。

1949 年，国家拨出专款，在山东临沂兴建了庄严肃穆的烈士陵园。毛泽东主席为高耸入云的烈士纪念塔亲笔题写"革命烈士纪念塔"七个镏金大字，烈士纪念堂的石壁上镌刻着文立正的英名。以后，著名作家刘知侠搜集素材，以文立正为化身，创作了长篇小说《铁道游击队》，接着又被搬上银幕。文立正，这位从大学生到铁道游击队政委的抗日英雄，永远活在千千万万读者和观众的心里。

《红灯记》幕后的故事

———

丁　木

　　1962 年第九期《电影文学》刊登了一个电影文学剧本《自有后来人》（又名《红灯志》），作者沈默君、罗静。该剧本写的是在日军侵占下的东北一个小镇上，有一家祖孙三代人为了给东北抗日联军游击队递送"密电码"，演绎了一场生离死别的感人故事。故事中的三代人不是真正的一家人，然而革命斗争却把他们紧紧地连在一起，不是亲人胜似亲人。共产党员李玉和、李奶奶牺牲了，"革命接班人"李铁梅终于把"密电码"送到了东北抗日联军游击队。

　　电影文学剧本《自有后来人》发表后，在读者当中引起了强烈的反响。长春电影制片厂借此良机，开始拍摄这个动人的故事，1963 年，黑白故事影片《自有后来人》公映了，一时间全国争相观看。同年，哈尔滨市京剧团根据该剧本编排了现代京剧《革命自有后来人》，在当地演出以后深受欢迎，以致连续上演了 100 多场。其后，上海爱华沪剧团以这两部戏为基础，改编成了现代沪剧《红灯记》，在上海演出获得成功；中国京剧院一团也编演了现代京剧《红灯记》；《红灯记》连环画也出

版了两个版本（这是"文革"前的老版本连环画，不是"文革"中的
"样板戏"同名连环画）。

"文革"当中，《红灯记》被搞成"样板戏"，还拍了电影，使得这
出"革命现代京剧样板戏"红遍神州大地，全国数以亿计的人学唱，各
种地方戏争相"移植"，很多物品上也都有《红灯记》中的人物形
象……"文革"过后，《红灯记》从人们的视线中消失了一段时间。20
世纪90年代以来，电影《自有后来人》复映，京剧《红灯记》作为红
色经典再次登上舞台，就连当年出版的几种《红灯记》连环画亦多次
再版。

从1963年红灯第一次点亮，到今天跨越40余年，《红灯记》的背
后也承载着许许多多鲜为人知的故事。

一

《红灯记》所讲的故事，发生在1939年，地点是黑龙江小镇"龙
潭"，这是个虚构的地名，是东北许许多多有地下交通员的小镇的缩影。

1931年，日本帝国主义者于9月18日悍然发动事变，很快便占领
了东北全境。中华民族的优秀儿女不甘屈辱，纷纷挺身而起，与来犯者
进行殊死搏斗。为了赶走日军，保卫祖国，社会各界全都加入了抗日大
军，他们先是拉起"红枪会""黄枪会"，继而组建义勇军，再后来，
在中国共产党满洲省委的领导下，组建了抗日游击队，最后联合社会各
种力量，成立了东北抗日联军（简称抗联）。

抗联一般不与日军正面交锋，而是打游击战。他们昼伏夜出，突袭
敌人，日军车站、铁道线、汽车队、粮库、弹药库、兵营乃至大桥、水
电站等都是抗联袭击的目标。抗联游击队给在东北的日本关东军以沉重
打击，使其惶惶不可终日。

为了搞到准确的情报，更有效地打击敌人，抗联培养了许多地下交通员，他们活动在城镇乡村，以不同的身份、不同的形式为抗联秘密递送情报。在《红灯记》里，李玉和家就是我党秘密交通站，李奶奶、李玉和、李铁梅老少三代，还有跳车人、磨刀人都是交通员。一旦交通站或交通员出现意外，往往会给我党造成损失，所以交通员组织关系缜密，上下级联系明确。下面是 1937 年的"东北抗战交通组织机构图"：

中央驻共产国际代表—海参崴职工处—各省委—特委交通局—县委交通部—救国会交通站—交通员

交通员的公开身份多种多样，商人、老板、道士、记者、猪倌……他们除了侦察与传递敌人活动的情报外，还有传递中共中央等机构的指示、掩护党的领导干部、运送作战物资、宣传抗日救国道理等任务。交通员都有不怕困难、不惜牺牲的特点，在传递情报时，他们将密件缝在衣服里、放到耳朵里、编在女人辫子里等等，按事先约好的地点、暗号进行单线联络。电影《自有后来人》和后来多个版本的《红灯记》中，李玉和与交通员接头时举起红灯，与磨刀人接头时看见对方左手戴手套的典型的接头暗号和李玉和在粥棚遭遇日本宪兵搜查，急中生智将一碗粥倒进装密电码的饭盒的这一保护密件的行为都十分真实，这是因为编剧沈默君非常了解抗联交通员的对敌斗争手段。

在抗联早期，指战员们没有电台，消息闭塞，对于攻防也很不利。1936 年，著名抗联将领赵尚志让于保和去黑龙江通河县帽儿山的密营中建立抗联电信学校，那里有一个缴获来的日军电台。等到学员们来到时，又有几台苏联产的电台送了过来。

学员学成后，带着电台分配到各个军，抗联各军之间犹如有了"千

里眼""顺风耳"，对作战极为有利。为了防止敌人截获，电台不能明码发报，只能把电码自制成密码。这写满密码的本子，也就是《红灯记》中所谓的密电码，必须送到配备电台的抗联部队去，用于发码和接收后的破译。密电码所承载的信息非常重要，保密性很强，敌人一旦获得，抗联轻则会遭到日军伏击，重则山里的密营会被发现，以致全军覆没。

密电码如此重要，它在敌后的传递就要非常隐秘，通常都把它写在一本书或字典中，用来迷惑敌人。对于密电码，交通员、报务员等都视其为自己的生命。1942 年冬天，抗联二路军的女报务员陈玉华随小队行军，途中突然遭到日军围攻，小队被打散，身背发报机的陈玉华身负重伤。她知道自己不行了，就把发报机砸碎，扔进深雪中，牺牲前，她又吞吃了密电码。

二

电影《自有后来人》的编剧之一沈默君，曾是电影《南征北战》《渡江侦察记》和《海魂》的编剧。1961 年，刚刚摘掉"右派"帽子的沈默君在黑龙江采访时，收集到许多东北抗日联军地下交通员的动人故事。第二年，沈默君正式调入长春电影制片厂，刚到不久，就接到一个厂里指派的任务，要他写"一家人都很亲，都不是真亲"这样一个题材的电影剧本。

长春电影制片厂招待所是一座白色的小楼，人们都叫它小白楼，创作人员一有任务，都住进楼里潜心写作，沈默君在这里回想起在黑龙江收集的抗联交通员接头的真实故事：抗战期间，一位北满抗联交通员从黑河来哈尔滨递送情报，住在道外一家小旅馆。接头的时间过去了三天，就是不见人来，这位交通员钱花光了可不敢走，靠喝水在床上躺了

三天，等到接头人终于来到时，这位交通员都快要饿死了。

深受感动的沈默君决定以此为线索，写一部抗联交通员的电影。京剧《赵氏孤儿》启发了他，于是李玉和一家三代的框架就形成了；他小时候看过一部叫《密电码》的电影，密电码也就成了电影剧本中的线索。电影剧本中的交通员接头暗号"我是卖梳子的""有桃木的吗""有，要现钱"以及片中演员讲的东北口音，都是小白楼的两个员工提供的。

电影《自有后来人》上映后，启发了其他艺术种类的诞生，比如前面所述的京剧《革命自有后来人》《红灯记》等。"文革"中样板戏《红灯记》出台后，评剧、吕剧、川剧、晋剧、维吾尔歌剧……都"移植"过《红灯记》，这种移植剧除了唱腔变成相应的地方戏曲调外，唱词、念白、人物、服饰、布景等都必须与样板戏的一模一样。

电影《自有后来人》讲述的是东北的事，所以片中出现了不少东北方言，如"小趴趴房"（低矮简陋的房子）、"穷忙"（一直很忙）等。在"文革"前以此改编的其他戏剧中，也出现了这种情况，如豫剧《红灯记》中，有比电影中更为浓烈的"嗯哪"（是）的东北方言。现代京剧《革命自有后来人》的改编比较有趣，设计出了"东北民房两家火炕的炕洞相通"一节：李铁梅与邻居姑娘钻过这个互通的炕洞，实现了换位，成功地避开了屋外特务的监视。

1963年，周恩来陪同朝鲜贵宾崔庸健访问哈尔滨，观看了现代京剧《革命自有后来人》，演出后，剧中李铁梅的扮演者云燕铭把该剧剧本送给周恩来。返京后，周恩来将剧本给刘少奇看，刘少奇早年曾担任中共满洲省委书记，在哈尔滨从事过工人罢工运动，刘少奇看过后提了个意见，让该剧剧组的编创人员再推敲一下"钻炕洞"的情节。

《革命自有后来人》的编剧、导演马上去民房调查，他们看到，两

家炕洞如果相通，那么其中一家点火做饭或取暖，另一家就可以坐享其成，此事基本不存在。该剧编导虽然生活在哈尔滨，住的却是"苏联房"（当地人对俄式房屋的惯称），用暖气、睡床。东北火炕与炉灶相连，炕洞从炉灶开始经过炕体直到烟囱整体用泥全封闭，这样点火后烟能顺利地从烟囱跑出，火也会越烧越旺。若像《革命自有后来人》中揭开炕面钻入，那么烧炕时就要跑烟，不但达不到做饭取暖的目的，屋里的人也受不了。还有，东北火炕高不过五六十厘米，加上炕内用砖砌成的数条烟道，高和宽已不可能钻进去人了。再者，炕洞里满是黑灰，就算钻得进去，出来应当满身是灰，可剧中人出洞后却干干净净。

剧组编创人员立即改戏，把这一情节改为李铁梅从后屋的小窗钻到邻居家去了。因此在1964年出版的京剧剧本《革命自有后来人》中，虽然保留了邻居姑娘，却没有了钻炕洞这一情节。倒是其后的中国京剧院翁偶虹、阿甲改编的京剧《红灯记》（剧本载于1965年第2期《红旗》杂志）参照了《革命自有后来人》，其中第七场叫"钻炕藏密"，设计了李铁梅拆开两家炕洞之间的墙。1970年，样板戏《红灯记》出台，其故事背景已不是东北，此处已改为拆床下的墙。

"文革"前的连环画《红灯记》也参考了戏剧《红灯记》的情节，如在1965年上海人民美术出版社出版的这本连环画中，就表现出了钻炕洞的画面：东北火炕的炕面出现一个可以揭开的木板，铁梅已将其揭开，身子钻进去一半。

1965年初，中国京剧院《红灯记》剧组南下广州和深圳演出。到深圳演出时，不但来了许多渔民，就连香港居民都纷纷过了罗湖桥，步行数小时赶到深圳唯一的剧场——深圳戏院观看。广东人并不熟悉现代京剧，然而演员们精湛的表演使他们看懂了剧情的发展与全剧的主题，被带入情景中的观众们情绪高昂，当演到歌颂共产党、新中国的时候，

观众们眼含热泪，激动地站起来高呼口号，齐声鼓掌，使得演出被这种场面中断了好几次。演出结束后，不少观众涌上后台，要求与演员握手，剧组见此情形，便决定临时召开观众座谈会。座谈会上一些香港观众感慨道："……对于大陆的红色宣传，我们一开始是想来看笑话的，没想到会被融入剧情当中，受到了一次深刻的教育，还爱上了这出现代京剧……"

1970 年，北京电视台将样板戏《红灯记》摄制成黑白舞台纪录片。1971 年，八一电影制片厂把样板戏《红灯记》摄制成了彩色舞台艺术片，1972 年，中央新闻电影纪录制片厂又拍摄了彩色纪录片《红灯记》（钢琴伴唱，演唱：浩亮、刘长瑜，钢琴伴奏：殷承宗）。1975 年，移植成维吾尔歌剧的《红灯记》被八一电影制片厂拍摄成电影。

三

从电影《自有后来人》到京剧《革命自有后来人》《红灯记》，再到《红灯记》作为"红色经典"重演，参与其中的演员至少经历了两代人。哈尔滨市京剧团的现代京剧《革命自有后来人》为全国最早，剧中李铁梅的扮演者云燕铭因此得到了"第一铁梅"之称。云燕铭九岁学戏，曾得到多位京剧大师的指点，1958 年，云燕铭调入哈尔滨市京剧团。1964 年，《革命自有后来人》进京参加全国京剧现代戏观摩会演，结果中国京剧院的《红灯记》也参加演出。其间，江青把中国京剧院和哈尔滨市京剧团的编演人员召集到一起，说为了不和电影《自有后来人》重名，确定《红灯记》为统一剧名。江青同时下令哈尔滨市京剧团的现代京剧《革命自有后来人》停演，说只能有一个剧本，只能有一个《红灯记》，还说李铁梅只能是二号人物，要给一号人物李玉和让道，中国京剧院马上按照江青的意图修改剧本。云燕铭很生气，可也没有办

法，"文革"开始，云燕铭以"黑帮分子"的罪名被关进牛棚。

梁一鸣是该剧中李玉和的扮演者，这位当年同梅兰芳、谭富英、周信芳等名角同台演出的老生演员，演李玉和时已是花甲之年了，仍然塑造出了令观众认可的中年李玉和的形象。梁一鸣的命运同云燕铭一样，也被关进牛棚。

大家熟知的样板戏《红灯记》里的演员浩亮（钱浩梁）、刘长瑜两位（李玉和、李铁梅的扮演者），其实并不是中国京剧院的初演者。最初，是由中国京剧院的李少春和杜近芳扮演李玉和、李铁梅。李少春是著名文武老生，因在戏曲片《野猪林》中饰演林冲而誉满天下；杜近芳是京剧大师王瑶卿、梅兰芳的亲传弟子。当年，李少春为了自己所扮演的人物能够神似李玉和，他把自己关在书房中，一段一段地设计李玉和的唱腔，表演动作，然后用录音机录下来。经过无数次揣摩、苦练，他通过采用新的板式，把一个革命英雄人物通过京剧艺术形式，栩栩如生地展现在了观众面前。1965 年，江青在"打造"样板戏时，下令李少春、杜近芳"靠边站"，换李少春的理由是他不像铁路工人，却像火车站站长；而杜近芳也不符合李铁梅的形象。

"文革"后，哈尔滨京剧团的梁一鸣以古稀之年重新登台献艺，云燕铭也以花甲之年赴沪演出。梁一鸣于 1991 年仙逝，享年 89 岁。年过八旬的云燕铭仍在不遗余力地辅导着新一代《红灯记》的演员。中国京剧院的李少春没能看到"文革"结束，于 1975 年抑郁而死，年仅 57 岁，他的弟子浩亮当年奉江青之命顶替师傅演李玉和。20 世纪 90 年代浩亮复出，演了几次《红灯记》，后因患病停演，一直在家中修养。杜近芳在"文革"后期出演了革命现代京剧《红色娘子军》中的吴清华，但李铁梅她只演了一次，《红灯记》复演时并没出来。中国京剧院的《红灯记》剧组中，只有扮演鸠山的净角袁世海和扮演李奶奶的旦角高

玉倩躲过了劫难，90 年代他们都出来重演《红灯记》。高玉倩也已年过八旬，在家隐居；袁世海在 2001 年冬天去沈阳演出《红灯记》后，本想再去哈尔滨演出，谁料突然发病，回京后去世，享年 87 岁。扮演李铁梅的刘长瑜在排演《红灯记》时遭到了江青的非难，幸而身心没受多大伤害，今天，风采依旧的她不时出现在舞台和荧屏上。

电影《自有后来人》中的主要演员，都很有特色，赵联扮演的李玉和很有平民风格，这是党的地下交通员所必需的。印质明的叛徒表演得很到位，这是他第一次演反角；韩焱演的鸠山很中国化，十分老辣；车毅、齐桂荣扮演的李奶奶、李铁梅都有东北人的性格。

扮演李铁梅的年轻演员齐桂荣当年只有 20 岁，虽说也是东北人，可第一次试镜头时，却有些紧张。齐桂荣 1958 年便考入了鞍山话剧团，其后又分别去锦州话剧团和旅大话剧团，1962 年冬天被长春电影制片厂《自有后来人》剧组选中。试镜时，演过话剧的齐桂荣，面对摄影机紧张得双腿发抖，可导演于彦夫还是看好了她。电影中的李玉和一家三代人其乐融融，银幕外三位演员也朝夕相处，亲如一家，齐桂荣不但演戏时叫他们"奶奶""爹"，戏外也这么叫。

21 世纪以来，京剧《红灯记》作为红色经典，频频复演，如北京京剧院梅兰芳京剧团推出的经典现代京剧《红灯记》、中国京剧院三团演出的《红灯记》等，在全国各地进行巡演。有趣的是，有一场钢琴伴唱版《红灯记》演出，不但请了钢琴家殷承宗、京剧名家刘长瑜两位当年的原奏、原唱，还寻找了当年观看过《红灯记》演出的观众。

一部《红灯记》背后承载着许许多多故事，红灯亮了 40 余年，故事也讲了 40 余年，而且还会继续讲下去。

东进序曲

——记郭村保卫战

———

石　雷

　　我国 60 年代曾经摄制过一部《东进序曲》的故事影片。该片成功地描绘了陈毅等老一辈革命家高超的斗争艺术及维护国共合作团结抗日的高度责任感，给广大观众留下了难忘的印象。本文则是根据当年亲身参加过郭村战斗的老同志的回忆编写而成的，它真实地再现了当时的斗争场面……

　　1939 年 2 月 23 日至 3 月 14 日，中央军委副主席周恩来以国民政府军事委员会政治部副部长的名义到第二战区视察工作。他此行的主要目的是到皖南泾县云岭新四军军部向项英、陈毅等同志传达六届六中全会精神。中共扩大的六届六中全会在对武汉失守后的全国抗战形势作了全面深入的分析之后，作出了"抗日民族自卫战争与抗日民族统一战线发展的新阶段"的政治决议案。会议批判了在统一战线问题上只讲联合不讲斗争的错误，重申了独立自主地放手组织人民抗日武装斗争的方针。

全会决定撤销王明主持的长江局，成立以刘少奇为书记的中原局；原来的东南分局改为东南局，仍以项英为书记。周恩来与项英、陈毅等商定了新四军今后的发展方针"向南巩固，向东作战，向北发展"。所谓"向北发展"主要是指向日本侵略者和国民党顽固派统治下的苏北发展。

三进泰州城

苏北地区指长江以北，陇海路以南，津浦路以东，黄海以西，拊沪、宁、徐、蚌的侧臂，战略地位十分重要。苏北地区的日、伪、顽三种力量并存，形势错综复杂。日军为兵力所限，沿长江占领了几个重要县城，例如扬州、仙女庙、靖江、南通等，大部分城镇和农村则无力顾及。鲁苏战区副总司令、第二十四集团军总司令、江苏省主席兼省保安司令韩德勤盘踞兴化、东台、盐城一带，自诩拥兵 10 万。苏鲁皖游击总指挥李明扬、副总指挥李长江设总指挥部于泰州地区。他们拥有九个纵队 3 万余人的部队。李明扬、李长江、陈泰运都属于地方实力派，受到韩德勤的排挤打击，与其有尖锐的矛盾。韩德勤一就任江苏省主席，就把李明扬、李长江原任的江苏省保安处正、副处长（即正、副保安司令）的位置抢了过去，留给自己和李守维。韩德勤还将发给两李的军饷弹药，克扣侵吞。

陈毅司令员根据毛泽东同志关于"发展进步势力，争取中间势力，孤立反共顽固势力"的抗日统一战线策略，决定采取"联李、击敌、孤韩"的方针，有步骤、有计划地打开和发展苏北的抗战局面。新四军挺进纵队、苏皖支队不过 3000 人。陈毅指出："今天的苏北，日寇是老大，韩德勤是老二，两李是老三，我们新四军名副其实是老四。不过我们坚持抗战，得到人民拥护，我们一定能先变老三，再变老二，最后把日寇赶出苏北，赶下东洋大海。"

8月下旬，陈毅司令员在管文蔚、惠浴宇等同志陪同下一进泰州城拜访李明扬和李长江。李明扬没有出面，只有李长江在大庙门口迎接。他们对陈毅的接待显然只是接待"少将支队司令"的规格。第二天中午，李明扬才出面，与李长江在泰山寺办公大厅摆了几桌酒席款待陈毅一行，席罢在会客室就座后，陈毅同志虚怀若谷地对李明扬说："久闻李总指挥是抗战名将，为国家立下很大功劳，积累许多宝贵的抗战经验，故特来拜访，请求教益。望李总指挥多多给予指教。"李明扬一边回答："不敢，不敢。"一边又叙说他怎样在广东见过周恩来，怎样认识朱德。

事后，李明扬对身边的人说："这位陈司令谈吐直爽，似可信托。"江南是鱼米之乡，军粮还好筹措。但军火供应十分紧张。国民党第三战区下属的第三十二集团军副总司令兼二十五军军长王敬玖是李明扬的同乡。王敬玖是顾祝同的亲信，还和韩德勤有多年的同袍之谊。他既同情李明扬的处境，又想为顾长官助一臂之力，帮助调处两李和韩德勤的矛盾。在征得顾祝同的同意之后，王敬玖答应送给李明扬迫击炮弹5000发，手枪子弹2万发，步、机枪子弹50万发，手榴弹2000多箱，但必须由李明扬自己派部队到第三战区的仓库去提取运走。这个仓库位于苏浙皖三省的交界处，行程曲折达五六百里，沿途要通过日军严密控制的铁路、公路、运河和长江等重要封锁线，又有日军、伪军、顽军、杂牌军和土匪的截拦掠夺。两李计算要抓600个民夫，派一两个支队（相当于团）才能完成这项艰巨的任务。成败还不能预料。

开始，韩德勤自告奋勇帮助李明扬送了一小批军火。可是等这批弹药送到后，李明扬开箱一看，大为恼怒。这批弹药全部是残次品，没有一件武器可用，有的还生着铜绿色的锈。李明扬上当受骗，十分恼火，但他又找不到凭据，证明这是韩德勤搞的鬼，只好忍气吞声，自认倒

霉。李明扬了解到三纵八支队陈玉生部与共产党、新四军有联系，而运送弹药的路线都是新四军活动的区域。他亲自找陈玉生谈话，交代任务："这个任务只有你能完成，我信任你。"李明扬还亲笔写了一封信给陈毅司令员，称他为老友，愿在抗日民族统一战线的共同原则下结成友军，一致抗日，请新四军沿途关照其运输弹药的军队并要陈玉生携带现款代表二李慰问新四军的伤病员。陈毅同志得知此情况后，非常重视。助运弹药可使二李消除戒心，与我军合作。陈毅马上复电："陈玉生率一个团的兵力，不但不能完成任务，还有受日寇打击的可能，建议他只带一个营，并由新四军调派一个熟悉地形的营护送。"陈玉生接受陈毅的意见率部于 9 月下旬出发。新四军动员了 500 多副担子分批起运，突破日军重重封锁线，把这批弹药先后安全运送到二李驻地泰州城西门外的码头上。陈毅亲笔给李明扬写了回信，重申抗日民族统一战线坚持并肩抗日的重要性。

12 月初，陈毅在管文蔚、惠浴宇、陈同生等陪同下二进泰州城。泰州城大街上贴出一些"欢迎四将军光临指导！"的红绿标语。这次欢迎的阵势与上次大不相同。李长江亲迎到城外，李明扬率领 100 多人在司令部大门前迎候。酒筵也摆在二李私人办公的秦家花园。席间，陈毅开诚布公地谈道，坚持联合抗日，保证不侵犯二李的利益。宴会之后，李明扬请陈毅司令向其较亲信的部队教导团全体官兵训话。陈毅宣传了抗日民族统一战线的精神，谴责了某些国民党顽固派只知反共扰民从不抗日的罪行；提醒他们提高警惕，当心被顽固派排挤与吞并。这次训话受到教导团官兵的热烈鼓掌欢迎。事后，李明扬特地到新四军驻地吴家桥回拜陈毅司令员。

1940 年，国民党顽固派发动的以华北地区为重点的第一次反共高潮失败了。国民党顽固派便把摩擦的重心逐渐转移到华中。韩德勤乘新四

军淮南五支队和苏皖支队离开淮南路东根据地开赴津浦路西参加反摩擦战斗之际，突然率领其主力部队独立第六旅等八个团向淮南路东根据地的中心半塔集大举进攻。邓子恢率领淮南党政机关、后方医院，再加上教导大队，各方面工作人员加起来还不到一个团的兵力投入战斗，叶飞率领挺进纵队一团和四团的两个营共五个营紧急驰援。经半月激战，新四军打垮了敌人的进攻，开辟了以来安、天长、盱眙、嘉山、六合为中心的津浦路东的抗日根据地。驻守在以吴家桥为中心根据地的新四军兵力不足一个营，如果二李在国民党顽固派压力下对新四军发动进攻，局势将急剧恶化，后果不堪设想。陈毅在惠浴宇的陪同下三进泰州城。双方在宴会上杯酒言欢，以前产生的矛盾与误会自然得到缓解。陈毅司令员豁然大度，谈笑风生向二李宣传了中国共产党团结抗日的政策，精辟分析了当时的形势，晓以民族大义，要他们明辨是非，分清利害，坚持正义，保持中立。在谈兴正浓的时候，传令兵突然急匆匆地进来报告：韩德勤的参谋长陆某带来了二十几个卫士已到客厅候见。李明扬有些不知所措，李长江连脸色都变了。陈毅司令淡然一笑说："他来了有什么主意好打？不要说是韩德勤的参谋长，就是韩德勤本人也算不了什么。我们也是老交道了，早年在江西他就是马前败将。眼下在你们的泰州还不好对付吗？"李明扬镇定了一下情绪，用手绢擦了擦嘴，整了整衣服，对李长江说："长江，你陪陈司令、惠主任吃饭，我去招呼一下。"李明扬去后，李长江仍然惶惶不安，掩饰不了内心的紧张情绪，一个劲地催着上菜。总算匆匆终席尽礼。陈毅从斗争策略考虑，此处不宜久留，不能让韩德勤抓住二李"私通异军"的把柄，加之进城时曾路遇特务，且此行目的已达到，乃表示：天色已晚，先行告辞，明日再议。陈毅交代周秘书明展转告二李，说吴家桥派人报告，因我军驻地发现敌情，陈司令已连夜赶回，不及告辞，望以团结抗日大局为重，下次再来就教。

5 月底，日军出动 5000 人的兵力开始大规模扫荡，新四军以一当十，时而游击、时而运动，在大桥镇、吴家桥等地相继予敌痛歼。但因为地区狭小，回旋困难，连续作战后急需休整。于是经与二李部下相商借道后，我挺进纵队进入郭村地区休整，待机打击敌人。韩德勤为了配合国民党顽固派发动的第二次反共高潮，专门召开了反共军事会议。会上根据蒋介石颁发的《限制异党活动办法》，嚣称"日人不足为虑，共党乃心腹大患"，对中国共产党及其领导的新四军采取"一律严缉，以遏乱萌"的措施，竭力制造摩擦事件。韩德勤挑动二李说：新四军已被日军打败，损失极大，残余部队逃到郭村一带，你们可以乘机消灭他们。汪精卫也派人劝说李长江，不要坐失良机。李明扬托词开会，主动到韩德勤省政府所在地兴华做客。李长江经不起韩德勤的威逼利诱，他限借道郭村的新四军三天内退出其防区，如不照办，兵戎相见。

正在江南率部反"扫荡"的陈毅对此险恶形势，心情十分焦急。他说："叶飞这支部队、陶勇这支部队，都是党的精华，三年游击战争锻炼出来的老骨干，怎舍得去跟国民党部队拼消耗哪！"为了有利于稳定团结抗日的大局，保存党的军事力量，有利于苏北根据地的开辟工作，陈毅特地从江南发电给挺进纵队，要他们坚决执行党的抗日民族统一战线政策，继续坚持孤立韩德勤，中立二李，一同抗战。

深入虎穴

新四军挺进纵队按照陈毅的指示派政治部副主任陈同生，作为新四军江南指挥部陈毅的秘书长，在调查科周山的陪同下，带着陈毅的信去泰州谈判，争取和平解决，要二李遵守过去的诺言，合作抗战，不要误信别人的挑拨。叶飞对陈同生说："内战不利于抗战，顽固派不懂这条道理。现在陶勇同志虽说回来，尚未到达，王必成、刘培善还未过江，

你还是到泰州去谈判，将陈司令给他们的电报转去，让苏北人民了解我们内求团结、一致抗战的诚意。"叶飞、吉洛（姬鹏飞）等为陈同生送行时再三叮咛，流露出依依不舍之情。陈同生向他们表示："同志们放心吧！我相信会不辱使命平安回来的。因为我相信，我们的军队反扫荡、反摩擦，都会打胜仗的。同志们请相信我吧！一定尽我的努力，作为你们的代表，不至损害共产党员的尊严！"

陈同生一行四骑快马加鞭直奔泰州城。突然一个警卫员勒住了马头："报告！路挖断了，前面有友军的岗哨。"周山前去交涉了二十几分钟才被允许通过。本来从吴家桥到泰州从从容容走路只需二三小时。可是，这次从上午8时出发途经十余道哨卡，无处不盘，无处不查，一直到下午4点才到达泰州城。

按照预定计划，陈同生先到二纵队司令颜秀五家里。颜秀五把陈同生一行迎进客厅之后，焦虑地说："这是什么时候，老兄还到是非之地来，难道天气不好，你们未得着一点消息吗？"陈同生说："泰州既无名山大川，我也不是吟风弄月的雅人，天气我倒不关心，你们这里的人气如何？要向老兄请教！请教！"颜秀五又说："你们总想联二李，抗韩李（守维），打日本强盗，可是东吴却最恨你们借了他们的荆州（指新四军暂驻郭村之事）。仗是非打不可的，你们准备怎样？"陈同生反问道："老兄准备怎样？在这一出新群英会中，你打算此去做周郎还是鲁子敬呢？""我虽未读几本书，但我是汉室子孙，只好去做鲁肃了，不过免不了要被人笑我太无用。总之，我不会对你们放一枪。""秀五！你真够朋友，我们共产党人做事，绝不背信弃义，先'扒香头'①的。"说罢，双方都笑了。突然，一个勤务兵慌慌张张地跑进来："报告！陈司令来

① "扒香头""撕兰谱"都是哥老会的行语，意即背叛盟誓。

了。"话音未落,只见陈才福带着七八个手握驳壳枪的彪形大汉闯了进来。陈才福气势汹汹地说:"新四军占领了我们的郭村,断绝我们的交通,还派人到泰州宣传赤化。大哥!我们老弟兄,你说气不气人!我今来缴他们的枪,请你……"陈才福穷凶极恶的表演使颜秀五感觉在客人面前失了面子。颜秀五打断了陈才福的话:"陈阿四!你天天在我面前称哥道弟,今天打进我的家来,骂我的朋友,真是岂有此理!两国交兵,不斩来使,是非曲直,各有所属。共产党、新四军的代表,是来找副总座谈判的,不是来找你我吵嘴的。我是奉副总座的命令待客,你是奉了何人之命来骂客的?!来人!"话音未落,从四周拥出一群卫兵。"陈阿四!你要与我见个高低?你们(指卫兵)手里拿什么东西的?你们的家伙恐怕是吃素的罢?"立即,陈才福带来的打手被颜秀五的卫兵两个对一个的挟起来。陈才福气极败坏,狼狈不堪,直打哆嗦:"大哥不必动气,是做兄弟的不是,是做兄弟的不是!"这时,颜秀五家的女眷们都吓得躲到房间里去哭。颜秀五非常生气,也拔出手枪,对着陈才福。在这情况险恶,一触即发的时候,新四军代表陈同生只好权且以调解人的身份劝了几句:"不要为了我,伤了你们老兄弟的和气吧!谁在真心求团结,谁是真心要抗战,一手掩不了天下人的耳目。闹意气,闹分裂,只有日寇、汉奸喜欢。至于我们两军间问题,我来是同你们副总指挥谈判,只要爱国抗日的宗旨不变,我们双方的关系是一定可以改善的。"陈才福只得连连告罪带着打手走了。

这场风波停息后,颜秀五对陈同生说:"李长江是口里念阿弥陀佛,心里想吃人肉,翻脸不认人的!现在总座已去兴化。你去找李大麻子,是凶多吉少,不如我送你们回郭村,你们准备打罢!""怕凶险便不要革命,更用不着到泰州来。""你们共产党都有这股劲,你既要去,我陪同前往。"他们一行来到了李长江公馆。李长江一反常态,过去他是在大

门外边迎接。这次是陈同生进了客厅，他才站起来，指着对面的椅子说："请坐！请坐！"陈同生将陈毅司令员的电报念给他听，他只是"嗯""嗯""嗯"的不表示态度。他回头问颜秀五："秀五！你的部队调动好了吗？""是的，都按照副座命令布置妥当了。""那你应去检查一下，别让人说我们军队的纪律不好。"颜秀五回答个"是"即告退了。李长江支走了颜秀五才开口说："你们共产党口里一套，心里一套，上面一套，下面一套，断我们交通，截我们货物，占我们防地，还派人到泰州来宣传赤化……你们未免欺人太甚了！"陈同生说："副总指挥的话好像是从顽固派的'特种宣传纲要'上抄来的一样。看来你虽年高，记忆力倒很好！不过，请你讲出一两件事实，我们有错我们改，你们无根据地指责友军，也要你们自己负责，看是谁欺人太甚！"李长江举不出事实，恼羞成怒地说："同你们讲道理，我这大老粗是输定了，当兵打仗的本领不在那里，而在这里。"他举起拳头："你们是天兵天将，叶飞、陶勇不过两三千人，我们鲁苏皖游击部队就是豆腐渣，也有十七八大堆，也要胀破老母猪的肚皮的！""我们不是老母猪，是人，是会战斗的人，是从来不怕打仗的人，只是不愿打亲痛仇快的内战而已！谁要不讲道理，逼着我们拿起武器来，我们虽然很年轻，但我们的奋斗也近20年了，应当说，不是随便可以被侮辱的毛孩子了。这一点倒要副总指挥三思而行，免贻后悔！""我要你们三天内退出郭村。请你立即写信给叶司令，告诉他我们第四天要进入郭村！""我是来谈判的，不是来接受谁的命令的。我军人数虽少，但组织坚强，士气昂扬，老百姓拥护；而贵部愿做亡国奴者少，不愿内战者却是很多。我们冒险来到泰州，苦口婆心，忍受你部属的辱骂，不是我们软弱无力，更不是我们担心郭村保卫不住，而是让全苏北和泰州的人民看得见我们爱国爱民的诚意，听得到我们'内求团结，外求抗战'的声音。如果你们一定要诉诸武力，可以

告诉你：打下去，扬州的日寇会赞扬你们的'勇敢'，苏北的老百姓会指责你们挑起内战的罪恶，泰州到底是谁的天下还难定。请你考虑考虑！得人心者王，失人心者亡，这古训，今天还是真理。""我们可以暂缓几天出兵。但你必须给叶司令去信。""这倒可以商量，双方提出条件来共同考虑。你们何时出兵那是你们的事，我们绝不向你们先放第一枪。必须说清楚，谁先打第一枪，便要负制造内战，破坏抗战的责任。"

李长江起身送客，刚出了客厅，还未下台阶，陈才福带了100多人好像打冲锋一样拥了进来，乱糟糟地叫喊"缴枪""缴枪"。他们当中有的提着驳壳枪，有的端着冲锋枪，门口还如临大敌地架起了几挺轻机枪。周山同志和两位警卫员也拔出了手枪，他们恰好站在李长江的身后。与李长江并肩站着的陈同生问："李副总指挥！看来第一枪你们先要打响了。真是要'流血五步，伏尸二人'吗?"陈同生又对满脸横肉、斜眉斜眼的陈才福说："有本领的，敢在日本强盗面前逞能恃强，才算得英雄!"李长江发现自己的处境很尴尬，这场"鸿门宴"真要演下去的话，他自己也很难脱身。他气急败坏地指着陈才福等人破口大骂："你们都是些浑蛋！还不给我滚出去!"陈才福只得带着手下人退下。

陈同生一行四人被安排在招待所休息，实则被李长江软禁起来。

6月27日，在二李部队第二纵队颜秀五部政训处做地下工作的郑少仪（化名李欣）获悉，二李部队28日拂晓就要向郭村发起攻击。她还收到中共泰州县委的一封信，里面有李长江进攻郭村的兵力部署。为了将情报马上通知新四军，郑少仪化装成农村妇女摸黑赶路，终于在拂晓前把信交给了叶飞，为郭村军民争取了极其宝贵的几小时准备时间。

以少胜多

郭村战斗一触即发，挺进纵队将情况急报陈毅司令员。陈毅深感挺进纵队兵力不足，形势危急，非常着急。在半小时内，他发出二份急电，一份给远在200里外的苏皖支队陶勇司令员，命令他立即星夜驰援郭村。另一份给管文蔚、叶飞："我6月28日便衣渡江，一切候我到时再议……"

李长江先集中四个支队，保四旅何克谦部也派两个团要缴陈玉生支队的枪。挺进纵队的四团被派去泰兴地区虾蟆圩支援陈玉生支队。战斗打响时，在郭村的新四军只有挺进纵队一团和教导大队。他们要对付李长江部四个纵队和韩德勤部保三旅张星炳部共13个团的围攻。陈中柱、陈才福两个纵队并肩猛攻发动了第一次攻击。挺进纵队在上午和黄昏时打了两次反击战，李部遭受重大损失，被打垮了两个团。李长江大梦初醒，方知上当了，他感到无法收场，只好百般威胁陈同生，要他写信回去劝降，遭到陈同生的严词拒绝。李长江一不做，二不休，再次组织兵力发动第二次进攻。挺进纵队在当地群众的全力支援下浴血奋战。苏皖支队司令陶勇率部克服路远、湖大、封锁线多的困难，迅速赶到了郭村地区，于6月29日进入郭村，接受了该村北面的防务。挺进纵队集中了两个营的兵力，在打垮李长江第二次总攻后，于30日夜间出击接应四团和陈玉生支队。驻守郭村部队巧妙利用敌人互不配合、钩心斗角、保存实力的弱点，一举歼灭二李部三个团。战斗激烈时，陈玉生率领六纵八支队起义，与前去增援的四团会师一同西返，抵达吴家桥地区正抵李军之背。驻港口镇的颜秀五第五纵队五支队四大队也在共产党员王澄、姚力等同志的带领下起义。再加上陶勇率领的苏皖支队迅速东来，大大增加了新四军挺进纵队的防御力量。7月3日凌晨，李长江进行最

后的挣扎，发动了第三次总攻。经过七昼夜的激烈战斗，新四军终于把李长江部打败，在这场力量悬殊的战斗中取得了胜利。

挺进纵队和中共苏北特委在接到陈毅司令员的电报后，立即派出特委副书记惠浴宇、作战参谋张宜友带领一个连连夜赶到江边去迎接陈毅。陈毅见到接应部队后，立即询问敌情，并指示新四军江南指挥部粟裕副司令："速派主力部队，克服一切困难，渡江支援。"他给李明扬、李长江写了一封长信，通过一个两面乡长送给二李，向他们陈述利害，晓以团结抗日之大义，警告他们绝不能做出亲者痛仇者快的事来，要他们悬崖勒马。陈毅还对惠浴宇说："我接连三次打电报给叶飞，叫你们不要同二李打。他们打，我们也不要在郭村打，你们为什么硬是要打……我们打仗，要对准主要敌人，对于中间力量，不能轻举妄动。要打就要争取政治上、军事上的主动，有利于团结抗战，打了再拉。"郭村保卫战胜利后，陈毅司令员前往郭村。叶飞、韦一平、管文蔚、吉洛、张藩、陶勇等齐集郭村路口迎接他。陈毅一见面就说："你们这几个冒失鬼，我真担心你们给人家捉了当俘虏！"陈毅在召开的欢迎大会上诙谐地说："本来我是来骂你们的，一个多团就和这么多的顽固派乱揪。不过，你们打得很好，我也就不好骂了。但是，我们头脑要清醒，要总结经验。李长江背信弃义，已经遭到应有的惩罚。我们就是要教训他一顿以后，再争取他抗日。我们是自卫反击，并不是为了进占泰州。我们一定要掌握好有理、有利、有节的原则。"陈毅等又连夜部署全面反击的措施。

城下之盟

7月4日，新四军全线出击，挺进纵队正面攻击，苏皖支队侧翼迂回，直取东进要道塘头镇，进逼泰州城。捷报不断传来，塘头镇迅速被

攻克，毙俘李军 2000 多人，活捉支队长一名。新四军先头部队一直打到泰州城外的碾米厂。城内的苏鲁皖游击总指挥部乱成一团，紧急装船准备向东撤退。在这兵临城下的胜利形势下，陈毅司令为了争取二李，下达指示：任何人没有我的命令不准进泰州城。此时正在兴化"开会"的李明扬像热锅上的蚂蚁，坐卧不安。他在进攻郭村前夕避到兴化是老谋深算，用心颇深的。其一，他不愿亲自出马打新四军，使两败俱伤，让韩德勤坐收渔利；其二，一旦副总指挥李长江出师不利，他尽可以回来与新四军握手言和。6 月 29 日下午，李长江在电话里告诉他收到了陈毅写来的信，他俩决定不予理睬；30 日李长江再次发动总攻时，他也未置可否。如今李长江被新四军杀得弃甲损兵，新四军兵临泰州城，却使李明扬大惊失色，六神无主，追悔莫及了。泰州城不丢给韩德勤的八十九军，就得丢给陈司令的新四军。正在李明扬举棋不定的时候，他却收到李长江打来的长途电话：新四军没有攻泰州城，撤回塘头镇去了！李明扬精神为之一振，立刻向韩德勤告辞急忙赶回泰州。

　　枪声已停，硝烟未散，陈毅命令将活捉的二李部队一个姓俞的支队长放回，并让他带一封亲笔信给李明扬，重申新四军"团结抗战，互助互让，共同发展"的主张。从塘头镇到郭村的电话接通后，陈毅司令员打电话给李明扬直言：反共摩擦是一条自绝于人民的歧路，但只要回过头来，双方仍能和好如初；新四军欲释放全部被俘的二李部队人员，并归还部分枪支；新四军从来没有占据友军防区的意图，所以一旦能如去年 12 月协议那样，则郭村、塘头镇、宜陵等地一定归还二李。李明扬忙说："是，是，明白了！仲弘（陈毅同志字）将军伟大！伟大！"李明扬放下电话机对围在周围的李长江和纵队司令们说："记住啦，今后可是再不要打这种倒霉仗了！共产党反不得，外人的话信不得！"陈毅司令还派出新四军战地服务团团长朱克靖去泰州谈判。朱克靖在北伐战

争时期当过国民革命军第三军的党代表，当时第三军军长是朱培德，李明扬是该军的副军长，交谊颇深。李明扬领新四军尊重他的情，深感新四军的宽仁厚义，于是设丰盛筵席请朱克靖、陈同生、周山赴宴亲表歉意。二李派副参谋长许少顿陪送朱克靖、陈同生、周山等返回部队，并带 1 万元现大洋和一车烟酒罐头慰问新四军。新四军如约释放了全部俘虏 700 余人，内有支队长两人，并送还部分枪支。

陈毅司令员在郭村保卫战前后正确运用了党的抗日民族统一战线政策，进一步争取了二李，为新四军东进抗日创造了有利的条件。

生死场上的忏悔

——孙殿英汤阴被俘记

乔杰三①口述　乔伟林整理

电视剧《东陵大盗》中，孙殿英作为最大反派，犯下了震惊全国的盗墓大案。这样一个胆大妄为的军阀将领，他的结局如何呢？我们请来亲历者为读者们讲述……

一

1947 年 3 月，汤阴古城正是国民党第三纵队司令部盘踞之地。该纵队下辖的第七师驻城东五陵和城内，第八师驻汤阴西鹤壁，城内还驻有一个旅和几个直属营。为抵抗解放军的进攻，护城河被加深至 1 丈 8 尺，加宽至 2 丈 3 尺，城内设梅花形子母堡 240 个，高 3 丈、厚约 7 丈的城墙上设 3 层射孔，城墙垛口有个体掩蔽部及轻重机枪、迫击炮阵地，与城墙底部射孔构成上下交织火网；城外四角都有大型碉堡（可容

① 乔杰三，曾任孙殿英部副官处副官。

一个营）及堑壕，与城墙上成掎角之势，相互支援；城郊有碍射击的民房被统统拆除，开阔地带遍布地雷；各据点、阵地与城东北区的指挥部（设在县政府内）之间均有通道，并埋有电话线，构成完整的通信网络；加上城内重炮阵地以及弹药仓库、粮食仓库等后勤设施，汤阴守备真可谓固若金汤。

这一天，从城东南角一个有寨墙的大型据点里走出一行国民党高级将领，为首的一位身材高瘦，双鬓花白，两颧凸出，脸上的几颗白麻子颇为显眼，一双鹰眼令人生畏。他就是名扬中外的东陵大盗、国民党军第三纵队中将总司令——孙殿英。

此人虽贫民出身，随父母逃过荒，但亦因啸聚山林拉杆为匪，故而老谋深算，奸诈不义。他经历过投冯打冯、反蒋投蒋、抗日降日等数次朝秦暮楚、反复无常，混迹于乱世军阀之列几十年，真可称得上是个混世魔王。

此时，孙殿英登上一处高地，两眼蔑视远方，自恃地说道：

"根据几天来我对全部工事的视察，我敢断言，只能野战、不善攻坚的共军没有飞机、坦克，要想进我的汤阴城……哼，哼！"

副官长齐子万应道："司令说的甚是，我们的工事虽抵不过当年傅作义守太原时坚固，但对付共军还是万无一失的。再加上我们对共军的战术了如指掌，这次可以说是知己知彼、百战百胜喽。"

参谋长邓甫喧接道："更有国军将领王仲廉驻守新乡，可以随时调遣部队支援我们，北边的四十军也可牵制共军，因此，我军取得最后胜利是无疑的。"

孙殿英听罢得意地点点头，问军械处处长孙子才："你的情况怎么样？"

"枪支弹药备够了半个月的，炮弹不便多存，以防共军炮击。但已

和新乡留守处联定好了，随时用飞机空运。"

孙殿英又问参谋处处长："最近共军的动向怎么样？"

"据我情报人员探获，共军将首先进攻我第八师，然后于 4 月初完成对我汤阴的包围。"参谋处处长答道。

孙殿英转而对电务处处长陈免荪说："电令第八师，随时准备向我们靠拢。"

副军长杨明卿插上说："我们在五陵方面兵力薄弱，处境孤立，估计那是共军主攻的外围目标，我们必须在那里加强防御。"

"给他们再调点部队，要他们严阵以待。"

随后，孙殿英两眼睨视远方，摇头晃脑地说：

"我老孙一生几落几起，这是天不灭我。这次和共军麻将桌上见高低，我这个老板娘是只赢不输，这个'宝'我押定了！"

这次中原逐鹿，且看到底鹿死谁手？

二

1947 年 2 月，国民党军在丢失 65 个旅之后，猖狂对山东、陕北红色根据地发动进攻，豫北是联系这两个战场的战略要地，蒋介石对此十分重视。3 月，蒋介石亲飞新乡，接见豫北将领，为部下撑腰打气。

解放军为打乱敌人战略部署，切断敌人在两个战场上的联系，扼住中原要地，迫使敌人增援豫北，减少本军在山东、陕北战场上的压力。3 月下旬，以刘邓大军挺进豫北，在短短的十天之内，便攻克了豫北大部分国统区，孤立了安阳的国民党四十军，拿下了孙殿英部驻守的五陵，将包围圈迅速向汤阴城紧缩。驻鹤壁的孙部第八师急忙向汤阴靠拢，途中被解放军截击一个半团，剩下一个半团溃向安阳四十军防区。

孙殿英看到战役刚刚打响，自己的部队便被打垮近1/3，十分沮丧。

正当这时，蒋介石发来电报为孙某鼓气："殿英孤军奋战，战果辉煌，我当不惜任何牺牲，决以全力为殿公解围，整个豫北局面决能打开。"孙殿英这才心稳神安，下令部队审慎对付，严加防范。

4月4日，解放军四面向汤阴合围，首先占领城西南的三里屯，当晚由解放军一个营进驻该村。第二天拂晓，孙部以四门大炮、多挺重机枪、一个营的兵力，以强攻夺回三里屯，其后又向孙庄出击。

这小小的战果，孙殿英却认为旗开得胜是在形势之中，"共军"的战术也不过如此而已。在作战会议上，他自傲地说道："目前，国军人马兴盛，武器精良，工事坚固，上下团结，可谓占尽天时、地利、人和，夺取最后胜利那是没说的了！"同时为鼓舞士气，下令大大嘉奖立功官兵。

这时，人民解放军的后续部队陆续到达指定位置，以两倍于敌的兵力把汤阴城团团围住，并专设了汤阴作战指挥部。孙殿英对此仍不屑一顾，却整天在麻将场上玩乐不止。

在攻城前，刘伯承司令员命令部队用无引信炮弹向城内发射劝孙殿英起义的信件。孙殿英召集师团长们研究后，认为国民党有强大的海陆空军，并有美国做后台，战争只要打响，必获全胜；共军人少势弱，武器装备较国军更是悬殊，将来肯定不是蒋介石的对手；眼下的局势对自己也很有利，只要打胜这一仗，既可受到蒋介石的嘉奖，又能显显自己的威风，同时也有了对蒋讨价还价的本钱。权衡了利弊之后，他决意随蒋反共，拒不投降，更不起义。

孙殿英在赌场上堪称是不败将军，押"宝"从无失误，但在政治上却是一介武夫，要这个老牌军阀改恶从善，谈何容易！1945年5月下旬，刘少奇就曾孤身从辉县十八盘下山（孙派副官宋金山去接应），到孙殿英的新乡司令部（司令部里驻有或明或暗的军统特务、日本顾问

部、延安共产党地下工作者），代表中共与孙谈判，劝其不要再当汉奸，应与抗日大众站到一边，孙殿英却愚顽不化，一意孤行。

在这种情况下，解放军对孙部白天冷枪冷炮，夜里猛烈攻击，一方面挖地道，欲轰城墙，一方面向外围据点攻击。

孙殿英抗战时期和八路军部队联过防，了解解放军的战略战术，所以解放军与之作战十分棘手。孙事先已估计到解放军会挖地道攻城，所以把护城河挖得又宽又深，并沿城墙四周，以水缸或瓦瓮倒扣，底部挖一小孔，用来听地下发出的挖土声。几天以后，听到东北方向有地道挖来，当夜，孙殿英亲临阵前，命工兵爆破地道。当护城河外壁的土刚刚被里面掘动时，工兵便用机关枪猛烈射击，然后迅速埋进大量炸药，将地道炸塌。随后，其他处的地道也相继被炸塌。

城西北角的弯形碉堡，对解放军攻城的威胁很大，曾屡攻不下。一天夜里，城里士兵由通道去送饭，在进碉堡口检查人数时，发现比城里电话通知的人数多了一个，便让炊事班班长查认，结果查出一名外人，而且背的是一包炸药，上衣里周身捆了十几颗手榴弹，经审讯才知他是解放军。孙殿英知情后，不禁惊叹解放军真是勇敢，说："哼，好样的！打仗就是要有这样的敢死鬼。先把他关起来，战后处置。"

解放军改用云梯攻城，强越护城河，搭梯登城强攻。孙殿英即命士兵把手榴弹用石灰粉包着纷纷投下，一经爆炸烟灰四溅，呛得攻城者乱打喷嚏、咳嗽，眼也睁不开，所以几次攻城都没奏效。

解放军为逼近敌人，减少伤亡，在几个阴沉漆黑的夜里，挖了深2米多、总长1万多米的无数条弯曲单人战壕，直抵城下，沿战壕筑炮阵地50余个，小型地堡100余座。每个小地堡都铺上门板，覆盖厚土，白日利用高空投影，对准城墙上的射击孔，只要上面向下窥视，即遭射击，弹无虚发。这一招果然灵验，孙部因此死伤不少士兵外加一个营

长，搞得守兵白天不敢向下观察。

孙殿英为此大伤脑筋，召集参谋人员商讨。有人提出自制反光镜，来反照下面的情况；也有人建议用木板充作人身，骗取炮弹虚发。孙殿英为改变被动局面，命一团团长朱述荣率一连人从小北门地道出去，在护城堑壕内散开，命令只许用刺刀，非万不得已，不许开枪，并在城墙上布置了掩护部队，结果数分钟内解决了 20 多个地堡。当解放军后边的部队发觉，他们已跳回堑壕，因解放军又向堑壕连发数枚迫击炮弹，又毙伤孙部七八个人。

孙殿英一战告捷，更是得意忘形，连忙向新乡指挥部报功请赏，同时不惜重金嘉奖立功官兵，可他并不知道自己终将逃脱不了覆灭的命运。

三

解放军铁壁合围，孙殿英坐守城池。双方激战近半个月，孙的兵力渐减，弹粮愈少。直至 4 月 15 日，解放军攻下城外张庄等重要据点，并打伤督战的孙部副军长杨明卿，孙殿英这才领教到解放军的厉害，急忙电请新乡王仲廉救援，以解城围。

新乡方面在陆军总司令顾祝同的敦促下，派出了六个旅，因遭到截击，只好龟缩在淇县做些佯动。无奈，王仲廉又调出精锐国民党军第二机械化快速纵队驰援。

敌方这一举动，恰恰符合人民解放军刘邓首长欲在豫北战场吃掉这支"王牌"的作战意图。当快速纵队带着淇县的部队闯入包围圈时，解放军三纵队急速插入敌后，截断其退路，合拢包围圈，最后将敌军挤压到白寺坡地带。随后，大军发起全线总攻，至 18 日黎明，共毙伤敌军4500 余人，俘虏其四十九旅旅长李守正以下官兵 9200 余人，缴获各种

火炮 158 门、轻重机枪 500 余挺、步枪 4000 余支、坦克 3 辆、装甲车 5 辆。国民党第二快速纵队寿终正寝。

孙殿英听到解放大军歼灭李守正部战斗的炮声时，还蒙在鼓里，顿时喜上眉梢，以为大举反攻的时机快到了。就在他兴高采烈地着手组织出城反攻之时，忽接到新乡指挥部拍来"严加坚守，防备共军穿四十九旅服装混进城去"的电报。四十九旅的下场，不言而喻。孙殿英犹如冷水浇头，方才醒悟过来，急忙电请新乡指挥部派飞机空投弹药，以求坚守。

解放军打援胜利后，刘、邓首长紧抓战机，命野战军三纵队和六纵队的打援部队挥师北进，扫清汤阴城外据点，准备总攻。

新乡方面眼见孙部陷入重围，急派飞机赴汤阴空投弹药。第一次派出的十余架飞机在汤阴南 25 里的宜沟镇，误认为已是汤阴，即行空投，结果弹药全落在解放军之手；第二次空投，大部分落到城内，少数落到解放军阵地，有的飘到两军真空地带，其中有一箱手榴弹，因降落伞未打开，竟向下直落。站在外面仰望空投的孙部官兵见状迅速抱头向屋内逃避。只听"轰隆"一声巨响，把门窗炸得粉碎，待人从屋内拱出来时，个个满面硝烟，浑身尘土，其状狼狈不堪。孙殿英气得指点着飞机破口大骂："真把你们养活大了，也帮共军来炸你老爷们儿！"不多久，空军第三次飞来轰炸东关解放军阵地。一架轰炸机、两架战斗机由城内指示目标实施轰炸，但鬼使神差，有颗炸弹又落在孙殿英的住处附近，把孙的马给炸死，还炸伤了两个饲养兵。孙殿英又受了一场虚惊，气得直骂："奶奶个熊！"骂归骂，孙殿英亦深知空军是蒋介石的骄子，得罪不起，只好忍气吞声，电告他在新乡留守处的负责人刘廷杰，带款去"慰劳"空军，再也不敢要空军来助战了。

四

解放军歼灭了孙殿英的援军之后，便集中兵力，向汤阴大举进攻。4月20日，三纵队和六纵队的打援部队奉命疾进，先后攻下西关、东关等汤阴外围据点，同时调来多门大炮，以备炮轰城墙。

孙殿英这时像热锅上的蚂蚁，惶惶不安。他清醒地认识到，这一仗如败，蒋介石定会摒除自己，只有死守城池，坐等时机，或许还有出路。于是，他为表忠心，在30日给顾祝同去电："汤阴城墙牢固，共军保险攻不破。"顾当天即回电说："孙司令窝战多日，迭挫凶锋，详情已历呈委座，主席闻之，极为欣慰。"孙殿英这才微安，并决心打个像样的胜仗，显显威风。

5月1日夜，天气阴沉。解放军用十多门大炮向汤阴东北角城墙轰击，将城墙掀开一个20多米宽的缺口，倒塌的城墙把护城河几乎填平。炮火一停，解放军的步兵即在轻重机枪的掩护下，发动强攻。

孙殿英和他的官兵都预感到覆灭的到来，意识到胜败在此一仗。孙殿英及几名高级指挥官，在面临战场的一个大掩蔽部里，全副武装，一起指挥部下顽抗，孙本人亦几次提枪欲上前沿督战。

激烈的枪炮声中，解放军战士与穷凶极恶的敌人短兵相接，展开肉搏。孙部以城墙为依托，用轻重机枪疯狂扫射，解放军一阵排炮，倒塌的城墙把掩体盖没。孙部工兵把事先准备的数百条土袋扛上去，作为临时掩体，解放军又用炮轰、冲锋交替协同作战，一阵紧过一阵。三四次轰冲之后，孙部守兵伤亡惨重，城墙缺口越来越大，多数机枪亦被炸毁。

眼看城头就要失守，孙殿英不得不起用预备队五个连。督战司令刘月亭挥动着手枪，光着上身，在阵地上歇斯底里地叫嚣："总司令命令，

坚守者重赏，退下来的枪毙！"有些厌战退却者，当即死于刘的枪口之下，也有些亡命之徒疯狂陷阵冲杀。上去一个连，在排炮轰击下，退下来者寥寥无几，再上一个连，亦是伤亡枕藉……敌对双方拼杀得难解难分，阵地数次易手。经过一番激烈争夺，孙部五个预备连的士兵几乎伤亡殆尽，一团团长朱述荣负伤，副团长夏以军丧命，二团团长张享安阵亡。解放军后续部队乘势席卷两侧，稳稳地控制住城墙缺口阵地。

雨越下越大，阵地上枪炮声、喊杀声、哭叫声刺耳撼心，炮火的闪光照射着城墙内外一片尸体、一片白花花的棉絮（孙部士兵仍穿着棉衣）。孙殿英看着眼前的惨景，自知大势已去，不禁仰天哭叫："天意灭我！天意灭我！"遂欲举枪自杀，随从迅速夺去孙的手枪，一伙高级指挥官簇拥着他，一窝蜂地向东南门地道窜去（打仗每逢困境，孙殿英善来大哭、自杀，这是一计，意在让人给出主意。部下皆知他这绝招）。

凌晨1时许，随着孙殿英一行退下火线，枪炮声也顿时稀疏下来，败兵都涌向城东南的街上。

孙殿英一伙人到了城东南角那个有寨墙的大型据点，钻进一个出口朝南的大地堡里，各处长也都迅速赶来。孙殿英颓丧地背靠着土墙，在泥地上席地而坐，脸色显得黝黑憔悴，神态宛若一只斗败的公鸡。少时，他有气无力地说："都说说，我们该咋办。"人们先是面面相觑，而后议论纷纷。有的说向安阳退却；有的说向东南退却，趁解放区后方空虚，回转新乡国民党占领区；有的说离天明很近，向新乡发电报，请派飞机掩护退却……七言八语，难以统一。参谋长邓甫喧说："依我看还是向安阳撤退为好，因安阳离我们只有40里，同时安阳尚有我们的一个半团。"孙殿英听罢点点头表示同意，最后决定：以金营长为先锋，朱述荣团长为后卫，刘营长留汤阴牵制解放军，继续抵抗，待孙殿英等逃出危险圈后，刘再缴枪投降。

　　邓甫喧命令几个传令兵分头去找这几个团营长和无线电台。刘营长来了，接受了继续顽抗、最后缴械的任务，遂去执行。朱团长、金营长和无线电台都没有找到。

　　这时，解放军从俘虏口中得知孙部指挥机关在这个寨内，一时火力都集中到了这里。寨内爆炸声阵阵，泥土飞溅，硝烟弥漫，又有不少官兵死伤。孙殿英看到自己已是水尽山穷，而蒋介石仍按兵不援，致使自己濒此绝境……忽然，他眉头一皱，抖立起来，抓去军帽，甩在地下，向部下吼道："妈他个蒋光头！再不给他当炮灰了！"并气急败坏地命令洞口的一个侍从："上寨墙喊话，就说我们投降！请人家来人谈判。"

　　那侍从上去高喊："不要打啦！解放军弟兄们，我们投降！请派代表来谈判吧！"

　　枪炮声并未平息。孙殿英又命一侍从上去连喊了几声："解放军弟兄不要打啦，我们投降！"枪炮声这才逐渐稀疏下来。

　　少顷，一名解放军在寨外喊："我们来谈判了！"

　　"从北边寨口进来！"侍从对他说。

　　孙殿英和将领们，拍了拍身上的泥土，一起走向寨口。那名解放军进到了寨内，自我介绍道："我是解放军派来的代表！"

　　孙殿英扶了扶军帽，走上前去答话："我就是孙殿英。你来谈判，我们欢迎。我们无条件投降！我们的官兵就全归你们了，该杀的就杀，该剐的就剐，你们随便吧！"

　　那位代表说："解放军优待俘虏，不杀、不打、绝对尊重人格，只要放下武器，就是好弟兄。你们现在先下令，让你们的部下停止抵抗，放下武器。"

　　参谋长邓甫喧遂让传令兵们出去传令："停止射击，缴枪投降。"

　　随后，寨里的全部官兵都随解放军代表走出了寨口。

天渐渐放亮，解放军占领了汤阴城。孙殿英的全部士兵被缴械，带到城东五里的一个村庄集中；尉级军官被带到了山西黎城；22名将校级军官乘三辆汽车，经鹤壁—水冶—彭城，被带到了河北涉县。至此，经过前后28个昼夜的激战，孙殿英的第三纵队终于全军覆灭。解放军共毙、伤、俘敌9100余人；缴获山炮5门、迫击炮10门、轻重机枪350挺、步枪3500余支、短枪50支、各种子弹25万余发、电台3部、汽车8辆、战马250匹以及一批数量可观的黄金，外加国民党后勤部的一个弹药库、一个粮食库。

这次豫北战役，有力地配合了山东、陕北解放军的作战，豫北人民终于迎来了春光。

五

孙殿英的特点是反复无常。他虽身为国民党军司令，也投降过日军，但却曾请共产党员宣侠父当过他的秘书长，抗战时也还请来中共的统战部副部长南汉宸给他当过顾问，也掩护过中共地下党朱穆之、王北平等，所以，孙殿英被俘后途经鹤壁大吕寨时，刘伯承司令在与他谈话中指出："抗日初期，不能说你们没有贡献，但是以后的阶段，确实做得太不好了。"

孙殿英被带到涉县后，中共对他是非常宽待的，生活上给予优遇。由于失败，他精神沮丧，但并不懂得自己失败的根源，整日抑郁寡欢，中共的政工人员则经常给他讲解革命道理，鼓励他要好好学习改造，重新做人。

通过几个月的教育和自身的反思，孙殿英初步认识了自己的罪恶，懂得了自己三起三落，最后被人民所打倒的根源。

由于孙殿英几十年的恶习，使他染上了烟后痢，这种病在当时虽是

不治之症，中共仍本着人道主义精神，为他求医治病。这种宽大为怀、治病救人的行动，深深地打动了这个混世魔王，他在生命垂危之际，拉着前来看望他的人的手，又感激又忏悔地说：

"我过去做了许多坏事，对不起民众，对不起共产党。共产党宽宏大量，不记怨仇，真比国民党好得多啊！"

1947 年秋，孙殿英病重医治无效，带着对自己一生的忏悔离开了人世，时年 63 岁。

张灵甫与孟良崮之役

袁丹武　范茹

提起国民党整编七十四师师长张灵甫，几乎妇孺皆知，因为以张灵甫为原型的电影《红日》曾对之作了描绘。但银幕外的张灵甫对大多数读者来说却是陌生的、鲜为人知的。

前不久，我们访问了张灵甫的同学同僚邱维达。邱维达曾投身黄埔，历任国民党军团长、师长、军长、集团军参谋长、方面军参谋长和南京警备司令。由于早年与张灵甫在黄埔为同学，后又长期同在国民党第一军和第七十四军任职，与张灵甫有过较多的交往，孟良崮战役之后，又奉命赴临沂收容整编七十四师残部，重建七十四军，所以邱维达老人对张了解甚多，对几十年前的事情记忆犹新。

预备军官生的发迹史

张灵甫，陕西长安人，原名张宗灵。1925 年 7 月，21 岁的张灵甫考入黄埔军校第四期步科，因考试成绩较差被编在预备军官团。在校学

习期间，张灵甫成绩平平，并没有什么出色表现。1926 年 10 月，因北伐军急需干部，张灵甫从黄埔军校提前毕业，以后在胡宗南的手下任营长、团长，后因无故枪杀自己的妻子，被蒋介石关了一年多监狱。至抗日战争爆发，张被王耀武保释出狱，任上校候差员，后又不断升迁为团长、旅长、副师长、师长、副军长、整编师师长等职。

张灵甫信奉暴力哲学，非常崇拜拿破仑和希特勒，并常常以中国未来的希特勒自居，还特别着意剪了个希特勒式的分头。

张灵甫性情粗暴，对下属极为严厉，对同僚恃才傲物，但对上司却唯唯诺诺，俯首帖耳，很善于找靠山，先是投靠胡宗南，后又投靠俞济时、王耀武，俯首听命。他平时寡言少语，但很爱搞小团体，他当师长时，手下的旅长、团长大都是与他盟誓喝过血酒的拜把兄弟。

无故杀妻

张灵甫是一个非常冷酷寡情的人，从他无故杀害自己的妻子就可以说明这一点。张灵甫先后有过好几个妻子。第一个妻子是他家乡人，在其父母撮合下而成。自从他发迹之后，便瞧不起结发妻子，又在郑州找了一个，但时间不长又散了。他的第三个妻子是苏州人，颇有几分姿色，而且贤惠正派，通情达理，曾为同僚所羡。

1936 年，红军长征到达陕北后，胡宗南奉命"围剿"陕北根据地的红军。张灵甫身任团长，率部队驻在陕北，军官们只能每季度回西安与家眷团聚一次。一天，一位同事探亲返回部队，张灵甫问他："你可看见我的太太？"同事跟他开玩笑说："看见啦，在电影院门口，你太太穿着旗袍，还有一位小伙子，西装革履的，俩人可亲热哩。"张灵甫竟信以为真，气冲冲地返回营房，一连几天闷闷不乐，时而使劲地捶打自己的脑袋，时而在房子里急转几圈，脾气也变得越来越粗暴，见谁骂

谁。他把妻子的照片掏出来撕了个粉碎，难耐的怒火使他急切地向胡宗南请假回西安。胡宗南准假后，他只带了一支手枪就回家了。妻子见到久别的丈夫回来，自然很高兴，仍像从前那样周到地侍候他，为他打洗脚水，做可口的饭菜。但张灵甫却认为这是妻子心中有愧，假献殷勤。有一天，他对妻子说："我有好长时间没吃过饺子了，你给我包一顿饺子吧。"妻子听后爽快地说："好啊，我这就去割韭菜来拌馅。"说完拿着一把镰刀就到菜地割韭菜去了。张灵甫提着枪尾随在后，待妻子刚蹲下，便拔出手枪，朝妻子后脑就是一枪，随后既没声张，也没掩埋就返回部队了。

张灵甫无故枪杀妻子的消息传出后，西安各界妇女愤怒至极，联名上书宋美龄（当时宋任妇女部部长），要求严惩凶手张灵甫。宋美龄接信后气愤地对蒋介石说："枪杀无辜，天理何在？"蒋介石看罢信，气得脑门上青筋凸露，立即打电话对胡宗南说："你部下有一个团长，无辜枪杀自己的妻子。我命令你将他解来南京，监禁法办！"口气异常的严厉和坚决。作为上司，胡宗南对张灵甫的粗暴、冷酷是清楚的，但想不到他会无故枪杀自己的妻子。胡对张说："你怎么能做出这样的事情。老先生来了电话，要你立即去南京听候查办。"张灵甫知道闯下了大祸，只得乖乖地听候发落。因为他是胡宗南的干将，所以既没绑，也没人押送，便独自去了南京。

从西安到南京，沿途要经过洛阳、郑州、徐州等地，张灵甫由于带的路费少，加上自己平时挥霍惯了，走了不到一半路程就已囊空如洗。他便想了一个摆脱困境的办法：卖字。张灵甫自小就模仿于右任的字体练习写字，从军以后也一直没有歇过笔，颇能以假乱真。他每走一段路就从集镇上买来宣纸写上几幅，沿路的人们都误以为是于右任的字，纷纷掏钱购买。就这样，他走一路，卖一路字。到了南京，被关进了国民

党的模范监狱。由于蒋介石只是要平息众怒，所以并没有把他当犯人看，因而张灵甫在监狱里仍能自由活动，每天除了吃饭、睡觉，就练习写字，并将所写的字帖送给监管人员做纪念，监管人员对他的管制也不严，允许其会见友人。张被关了一年多，蒋介石一直没有指令有关部门审理。待到"七七"事变后，王耀武出于顾念旧情（王与张同在第一军共过事，那时王当营长，张当连长，二人关系比较密切），向蒋为张求情："这个人作战很有本事，现在抗战正需要人，莫不如让他出来戴罪立功。"靠黄埔起家的蒋介石本来也不忍心惩办自己这个学生，便顺势对王说："那就交给你，要好好教育他，让他重新做人。"就这样，张灵甫被秘密释放了，到西安南镇七十四军五十一师王耀武手下任上校候差员（邱维达当时任五十一师参谋长）。"八一三"淞沪抗战爆发后，五十一师奉命南进，途经郑州时，需要成立一个补充团，于是张又当上了补充团上校团长，因杀妻名声太臭，遂改名"张灵甫"。

骄妄自大　不可一世

张灵甫获释出狱后，为感恩戴德，更加效忠蒋介石，先后参加过"八一三"淞沪会战、南京保卫战、武汉会战、桂柳会战、常德会战、湘西会战，确也立过一些战功，而且负过伤挂过彩。那是 1939 年在江西德安的一次战斗中，他的右腿被日军的炮弹炸断，蒋介石派飞机送他到香港医治了半年，但仍留下残疾，走路有点跛，背地里人们都称他"张瘸子"。

依靠王耀武和俞济时的提携，张灵甫的官衔不断晋升。1941 年 11 月，张出任五十八师师长；1944 年底，常德会战后，王耀武升任第四方面军司令长官，张灵甫升任七十四军副军长；1946 年，国民党整军会议后，张灵甫被任命为整编七十四师中将师长，统领国民党军五大主力中

的主力，地位显赫。该师兵员三万多，清一色的美械装备，长期受美国顾问训练，是国民党军的"骄子"，宋美龄经常代表蒋介石去视察，抚慰官兵；整编七十四师被蒋介石、陈诚捧为"国军模范"，命令各部队训练以该部为标准。

张灵甫走马伊始，自以为踏上了飞黄腾达的坦途，立即向苏北新四军发起进攻，连占宿迁、泗阳、淮阴、淮安等城，备受蒋介石的嘉奖，一时间扬扬得意，好不威风。徐州绥靖公署副主任李延年亦在淮阴为之吹嘘说："有十个七十四师，就可以统一全中国。"王耀武也夸口道："中国军队只有七十四师能战，是我亲手培养起来的。"

1946 年 10 月，张灵甫率领整编七十四师进犯涟水，经 14 个昼夜的激战，受到新四军的迎头痛击。但张灵甫并不甘心，于同年 12 月 16 日卷土重来。新四军寡不敌众，蒙受了重大损失。张灵甫更加骄气十足，不可一世，向蒋介石夸下海口："委座，把新四军交给我张灵甫吧。有我们七十四师，就无新四军葬身之地。"

四面楚歌孟良崮

1947 年 3 月初，国民党集中华东第一线兵力，由顾祝同坐镇徐州指挥，汤恩伯、王敬久、欧震分别组成三个机动兵团，沿临沂至泰安一线，齐头北进，企图一举消灭华东野战军主力于沂蒙山区。在蒋介石孤注一掷的"重点攻势"战略的驱使下，第一兵团司令汤恩伯头脑发热，不待其他兵团统一行动，即部署以四个整编师守备临沂、郯城、新安镇、海州，以巩固后方，另以六个整编师分三路纵队向北进犯，中间的一路以整编七十四师居中，整编八十三师居右（师长李天霞），整编二十五师（师长黄百韬）居左，向坦埠进攻，拟从侧面围击华东野战军主力。张灵甫为抢头功，自恃兵强马壮，又一色美械装备，瞧不起友军，

便突出冒进，与友军相距 30 华里。不想友军则为保存实力，加之对张灵甫高傲自大不满，故观望徘徊，行动迟缓。

这时，华东野战军除以十一纵、十二纵留苏中苏北敌后坚持斗争外，在山东共有十个纵队（含特种兵纵队），东濒大海，北靠黄河，西隔津浦铁路和大运河，面临敌人大军压境。陈毅司令员根据毛主席"一要有极大耐心，二要掌握最大兵力，三不要过早惊动敌人后方"的指示，果断地提出："要准备打大仗，打硬仗，打恶仗。"并指示部队准备啃"硬核桃"（指七十四师）。

张灵甫率领整编七十四师在进攻中遭到华东野战军的迎头痛击，以为坦埠附近有解放军重兵集结，便立即部署向南面的孟良崮、垛庄方面仓皇撤退。华东野战军乘胜追击，并从侧翼袭击，给敌造成很大伤亡。当撤至孟良崮地区时，张灵甫看到该处地形复杂，认为可以利用，便想在此固守。这时，师参谋长魏振钺劝道："此乃孤山，为兵家之大忌，不宜固守。"副参谋长李运良则反建议说："军座，此虽孤山，但地形险要，我们要置之死地而后生，临绝境而逢生。"一向自信的张灵甫接受了副参谋长李运良的建议，不惜破釜沉舟，孤注一掷，在四周重峦叠嶂的孟良崮安营固守，以求一逞。

陈毅、粟裕、谭震林等华东野战军首长认为全歼整编七十四师的时机已经成熟，遂集中九个纵队，而且大都与张灵甫交过手，准备聚歼强敌。其战役部署是：用五个纵队将张灵甫的整编七十四师团团围困在孟良崮为中心的狭长地带，同时分割两翼，待机歼之。一纵（司令员兼政委叶飞）分割七十四师与二十五师的联系，并向七十四师左侧后发起攻击；四纵（司令员陶勇，政委王集成）与第九纵队（司令员许世友，政委林浩）向整编七十四师当面痛击，阻止前进，并从北、东、西三面将其围住；八纵（司令员王建安，政委向明）分割七十四师与青驼寺八

十三师的联系，并向七十四师的右侧后突击。六纵在司令员王必成、政委江渭清率领下，疾袭垛庄，切断张灵甫的退路。以四个纵队和鲁南地方武装分别阻击赶来增援的国民党军。其中十纵（司令员宋时轮，政委景晓村）将邱清泉的第五军阻击于莱芜以南；三纵（司令员何以祥，政委丁秋生）将胡琏的第十一师阻止于蒙阴以北；七纵（司令员成钧，政委赵启民）阻击桂系第七军和整编四十八师；鲁南军区（司令员张光忠，政委傅秋涛）部队截断青驼寺临沂公路，并以一部进逼临沂，牵制袭扰汤恩伯的兵团指挥中心；二纵（司令员兼政委韦国清）保证八纵侧翼，同时策应七纵作战。真可谓铁壁合围，盾牌林立。此时，张灵甫插翅难逃，成为瓮中之鳖，只等华东野战军合手擒拿。

5月15日，整编七十四师被围困在孟良崮及其以北的狭小地域，蒋介石却错误地认为这个战无不胜的"精锐之师"是处在有利地形，左右援兵都较靠近，正是同华东野战军决战的大好时机，于是一面命令七十四师坚守阵地，吸引解放军主力，一面调集重兵向七十四师靠拢，协同作战，实现与华东野战军决战的意图。国防部长白崇禧、参谋总长陈诚也飞到临沂督战，命令张灵甫的指挥所移到孟良崮山上，牵制解放军主力，居高临下，中心开花。陈毅果断地提出："白崇禧、陈诚叫张灵甫居高临下，中心开花，我们就叫张灵甫片甲不留，自掘坟墓。"

孟良崮，在山东中部的沂蒙山区，群山连绵，溪流纵横，七十二崮装点其间，是历代兵家必争之地。整编七十四师所占领的阵地，虽地势险要，但都是岩石山地，无法构筑工事，人员、马匹、辎重等密集在各个山头和山谷里，完全暴露在华东野战军火力之下。况且退路和交通运输都被切断，水源也被解放军控制起来。唯一的补给线是靠飞机从徐州、南京运来的馒头、米饭、弹药和水囊，但该处地形复杂，不宜空投，所以物资大多又落了华东野战军据守的阵地上。外围的增援部队

在蒋介石的严令逼迫下，一再想给张灵甫解围，但在华东野战军强有力的阻击面前，寸步难行。邱清泉的第五军被阻于莱芜以南；胡琏的十一师被阻于新泰以南；第六十五师、第二十五师在华野一纵和六纵各一部的坚强阻击下，不能逾越一步；第十师、第六十四师被鲁南地方武装部队牵制，行动停滞；桂系的第七军前进不到 10 公里。张灵甫率七十四师指挥所躲在一个山洞里，用报话机对二十五师师长黄百韬、八十三师师长李天霞频频呼救："你们快快向我靠拢！"李天霞虽与张灵甫近在咫尺，但他和张灵甫素来有隙，只派了一个团作了一下象征性的增援，二十五师的黄百韬虽竭力支援，但在强大的阻击面前寸步难行。此时，七十四师四面楚歌，各路援兵望崮兴叹。

张灵甫之死

5 月 15 日夜，华东野战军各纵队在陈毅司令员的指挥下对敌发起了总攻，以优势炮火向孟良崮山群轰击，敌我双方对孟良崮附近各制高点展开反复争夺，战况空前激烈。七十四师不愧为"王牌师"，虽只剩下几个孤立的山头，却仍负隅顽抗。夜深了，隆隆的炮声如同阵阵的沉雷在轰鸣，机枪子弹在流水似地倾泻，曳光弹连珠般地在空中飞舞，照明弹接二连三地升向天空，把黑夜照得如同白昼。整个山群在火光与枪炮声中迎来了黎明。战役进行到最后阶段，解放军如猛虎插翅，扫荡山麓，突破山腰，奔向山巅，把七十四师压缩在孟良崮、芦山等几个山头上。5 月 16 日下午 2 时，七十四师已全线崩溃，师、旅、团、营都已失去通信联络，师指挥所山脚已能看到解放军部队。张灵甫见无力挽回败局，友军解围亦无希望，便用无线电台向蒋介石报告诉说友军见死不救，尤其是李天霞没有遵照命令派出部队掩护右侧安全，指为失败主因，并将指挥所副师长以下团长以上的军官姓名报告蒋介石，声言要

"集体自杀，以报校长培育之恩"。随后，张灵甫亲自起草了一份遗书，要他的把兄弟一一签名、盖章或按手印，而后交给手下两个营长带出。他将下自己的手表用石头砸碎，其把兄弟也一一效仿，以示"杀身成仁"。参谋长魏振钺因为是国防部临时委派的，与张灵甫没有结拜之谊，不愿自杀，遂趁机逃出，后被解放军俘获。副师长蔡仁杰、五十八旅旅长卢醒拿出老婆孩子的照片相向而哭，不肯自杀。这时的张灵甫仍然骄气十足，对他的几个把兄弟说道："我们抵抗已到最后关头，作为军人，要有军人之气节，战死最光荣，蒋校长授予我们佩剑，谓之军人之魂，就是要我们不成功便成仁。"说罢命令他的卫士："来！从我开枪！"之后，"嗒……嗒……"一阵汤姆枪响过，张灵甫、蔡仁杰、卢醒及五十七旅副旅长明灿、五十七旅团长周安仪等高级军官都毙命于师指挥所的山洞之中。

这时，解放军已经冲到了洞口。解放军战士一阵冲锋枪扫射、手榴弹轰击，顺势冲进洞里，只见山洞里尸首狼藉，但张灵甫是否脱逃尚不得而知。后经被俘的辎重团上校团长黄政、五十八旅一七二团上校团长雷励群及张灵甫之侍从秘书张光第逐一辨认，才确认了张灵甫的尸首，将其用担架抬下山，两天后埋在山东沂水野猪旺村后的山岗上，在坟前竖一木牌，上面写着"张灵甫之墓"。当时新华社曾广播，希其亲属到该处收尸。

此役，整编七十四师和八十三师五十七团共被毙伤俘虏 32000 余名，其中被俘少将参谋长魏振钺以下官兵 19000 多名。

邱维达收容残部

就在孟良崮战役结束后不几天，邱维达受到蒋介石的紧急召见。邱维达匆匆赶到蒋在黄埔路的官邸时，正赶上蒋介石打电话骂汤恩伯：

"你怎么指挥的，我这么好的基本部队被你搞垮了，我要杀你的头。"随即"咣当"一声，蒋介石用水杯将电话机砸了。邱维达进屋后，因蒋介石正在气头上，也不叫他坐下，即说："你知道吗？张灵甫的部队打垮了，现在我命令你去收容他的部队，辞修（陈诚的字）正在机场等你，限你三个月之内把部队整理好，部队番号改为七十四军。你去以后要把这次进攻失利的原因搞清楚，回来后向我报告。"邱维达回家后，闷闷不乐，心情沉重，只向家眷说了一句："老先生又把绳索套在我的脖子上了。"便赶往机场。到机场后，邱与陈诚和几个随从登机起飞，直抵临沂。下飞机后，汤恩伯前来迎接，他先向陈诚敬了一个礼，陈诚连理都没理就拂袖而去。汤接着又握着邱维达的手，边哭边说："我该死啊！千刀万剐。"陈诚不耐烦地回过头来对邱维达说："你不要和他讲了，快去收容部队吧。"

邱维达登上硝烟未尽的孟良崮，只见尸横遍野，山上丢弃的弹药箱、枪支、炮弹壳到处可见，腐烂的尸体散发着难闻的焦臭味。他来到张灵甫的师部寻找张的尸首，经过仔细辨认没有发现，尸堆中只找到了蔡仁杰、卢醒、明灿、周安仪等四人的尸体，其余的尸体就地掩埋在孟良崮。残余部队在临沂经过四个月的收容、整顿、招募，又恢复了原来七十四军的架子。不过，这支部队的命运也不佳，在淮海战役中又一次被全歼了。

在上党被俘的国民党将领史泽波

泊文宣

　　电视连续剧《上党战役》放映后，本刊陆续收到了一些读者的来信。不少读者希望更多地了解有关上党战役及国民党被俘将领史泽波的一些情况。本刊特发此文，以满足大家的要求。不幸的是，就在这篇稿件完成后不久，史泽波将军因年老体弱，于 1986 年 9 月 26 日病逝了。

　　激烈的炮声、密集的枪声渐渐停下来，硝烟在混乱的战场上徐徐散去。一位身着绿色呢制服的国民党将军，垂头丧气地坐在山脚下的一块大石头上，几个随从散乱地坐在他不远的地上，一个个无精打采……

　　就在这时，身穿灰军装的八路军陈赓司令员，在不远的地方从马背上跳下来，精神抖擞地健步走上前来，热情地伸出手。这位国民党将军有些惊异地站起来，陈司令员握住他的手，意味深长地说："史将军受惊了……"

　　陈司令员跨上战马，向部队前进的方向驰去。

　　……

这就是电视连续剧《上党战役》的最后几个镜头。这位遭到惨败、做了俘虏的将军，就是国民党第十九军军长史泽波。

电视剧《上党战役》真实地再现了 1945 年上党战役的经过。这段历史已经过去 42 年了，随着时代的前进，中国大地发生了翻天覆地的巨大变化，当年的史将军如今何在？我们可以告诉广大读者：史泽波现居住在原籍——河北省泊头市（原交河县）张屯村。去年，我们专程访问了他。

史将军年近 90 高龄，身体自然不像当年，两腿自去年已不听用，自己不能下床行走，眼力亦有明显减退。但精神很好，头脑清醒，反应敏捷，谈起几十年以前的往事，滔滔不绝，顺理成章，时而还夹杂些诙谐话，颇有风度。

一

史泽波 1899 年出生于一个农民家庭，祖父是个乡村医生，父亲早亡。他兄弟姐妹五人，在三个弟兄当中他是老二。其父死后，家境贫困，到 10 岁时才入本村私塾读书。但因史泽波读书用功，只读了四年私塾，便考入了献县高小学堂，17 岁又升入河北省立河间中学。

史泽波少年时，正值清末民初，外侵内乱，国家很不安定。国家民族的灾难，在他心中产生了深刻影响。1918 年夏，正读初中三年级的史泽波，报考了保定军校。他在保定军校第八期步科学习了四年，为后来从军打下了基础。

1922 年军校毕业后，一位任旅长的同乡曾约他到手下任职，史泽波拒绝了。史老将军回忆当时的心情说："我生来就倔强，我怎能靠亲朋故友去提拔呢？要凭自己的本事去干嘛！"不久，他被分派到直系军第十五混成旅当了一名见习军官，很快又升任排长、连长。1925 年直奉战

争时，他的连队被奉军的一个团包围于大城县白洋桥，在众寡悬殊的情况下，他机智地率军突围出来，初露锋芒，显示了指挥才能，得到师长徐永昌的赏识。后由连长升为副营长、营长。1930 年参加阎、冯讨蒋，失败后部队流落山西，被阎锡山编为晋绥军。1936 年阎锡山提拔他当了团长。

1937 年七七事变后，史泽波在山西曾多次参加对日作战，其中最突出的是参加忻口战役。日军侵入山西后，沿同蒲铁路南下，当时，第二战区在忻口一带集中了 100 多个团的兵力，摆开战场，阻止日军前进。战争打响不久，处在战场中间的一个制高点——南怀化附近的一个山头被日军占领，这对国民党军队整个阵地极为不利，作战总指挥部下令坚决夺回这个制高点。但敌人坚守不放，我方先后有八个团分八次攻打，均遭受失败。第九次攻击时，派出了史泽波团，史泽波带领全团官兵，趁夜间摸上山头，只损失了半个营即占领了这个制高点。史将军回忆当时的情景说："等天亮了我一看，山上到处都是石头，根本没法修工事，找不到隐蔽的地方，我便带领部队自动撤下来。可总指挥陈长捷不干，让他的参谋打来电话，非要处分我不可。我没听他那一套，我说：'将在外军令有所不受。不然，让陈总指挥来看看！'可这是作战，不是儿戏。第二天夜间，我又带领部队冲上山头，设法在山的侧面找些低洼的地方，让战士隐蔽起来，任敌人大炮轰、飞机炸，我们纹丝不动，结果一个伤亡也没有。当敌人步兵冲上来时，我们就居高临下，用机枪、手榴弹一次次将敌人打了下去。可以看到，山坡上敌人留下一片片的尸体。"说到这里，史将军好像又回到了当年的战场，高兴得滔滔不绝："后来，我从望远镜里，看到一二千米的地方就是敌人的炮兵阵地，炮是从那里打来的。为了压住敌人的炮火，我集中了五门迫击炮，每门炮配两名射手，20 发炮弹，趁敌人打炮间隙，把距离测量准，一声令下，

五门炮齐发，百发炮弹顷刻间全部落入敌人阵地。此后，敌人再不敢向我制高点进攻了，我稳稳守在那里，一直到掩护全军撤退。"

抗战期间，史泽波率军转战在吕梁山区，同日军进行了多次战斗，屡建战功。1938 年升任旅长，1942 年升任师长，1943 年升任十九军军长。在任师长期间，他在山西省汾城县亲自指挥了华灵庙战斗，因战绩显著，曾受到蒋介石的通令嘉奖。

史泽波戎马生涯大半生，由见习军官逐步晋升至高级将领，可谓位显爵高，但史将军一不爱财，二不贪色。他除了领取自己的薪饷外，从没捞取过其他的不义之财。史泽波解放后回到家乡，一直住在祖上留下来的三间旧砖房里。

二

当提到上党战役时，史将军详细地介绍了当时的经过——抢占上党是阎锡山蓄谋已久的，早在 1943 年即把六十一军和十九军派往汾东，企图在那里建立政权，立足之后，进一步夺取上党。

1945 年初，猖狂一时的日本侵略者的失败已成定局。阎锡山根据蒋介石抢占胜利果实的指示，于 2 月 16 日召开同志会第四次基干会，研究部署日本投降后如何抢占胜利果实的问题。会后阎锡山召见我，征询我对去上党的意见，我说："去是能去得了，但是站不住。因为如把兵力集中起来，占不了那么大的地方；如果分散兵力，就会被一个一个地吃掉。"阎锡山说："只要你去了，我就有办法。"我说："会长有办法，我就去！"当时是研究性质，没有明确由谁挂帅前往。按当时的情况应该是赵承绶挂帅，但在 8 月日本投降前夕，赵承绶奉命到太原接收，去上党的任务就落在了我的头上。要去上党的部队有：十九军的暂三十七师杨文彩部、六十八师郭天辛部、六十一军暂六十九师周建祉部，挺进

第二、第六两个纵队，五专署的五、九两个保安团，以及汾东第一、第二两个支队等地方团队，共 17000 余人。为了指挥方便，阎锡山临时给我挂了一个副总指挥的头衔。

8 月 16 日，我们在浮山县东张村召开了军事会议，对进军上党做了具体部署。第二天一早开始出发，行军五天到达长子县城，先头部队已到长治，第二天进驻屯留县城，紧接着在几天内进驻了壶关、潞城、襄垣县城，很快在这六个县建立了阎锡山的县级地方政权。但除了各县县城和长治与长子、长治与屯留的连接部外，广大农村仍在八路军和人民政权控制之下。我到达长治之后，便以胜利者的姿态向阎锡山发电报捷。

可是，好景一现即失。正在庆祝胜利之际，北面距长治较远的襄垣突然告急，我即派六十八师郭天辛率一个团前去解围。但他们还未到襄垣境内，襄垣县城即被八路军攻占。接着，屯留、潞城、长子、壶关县城，经过激烈战斗，也相继被占，守在那里的部队基本被歼。我所带的三个主力师和五专署的两个保安团，退守长治城里及近郊。

胜利紧接着失败，我不断将情况电报阎锡山，开始阎锡山一再给我鼓气，发来的电报说："上党必争，潞安必守，援军必到，叛军必败。"并通知已派彭毓斌率部队前来长治解围。

长治周围五县失去以后，长治即处于八路军包围之中。八路军先攻南关，守南城的是暂三十七师杨文彩部。杨文彩是我一手提拔的，该部又是我带过多年的，因此我比较放心，但也不能不把注意力放在南城。殊不知这是佯攻，第二天八路军突然夺走了由保安团把守的北关。北关的失守，关系到整个长治的安危。于是，我命令六十八师师长郭天辛夺回北关。郭率一个团打了一天，没有取得进展。我只得调暂三十七师杨文彩部再次反攻。杨文彩先命迫击炮轰击北门外护城河桥附近的民房，

然后率一个团冲出城去，与八路军进行逐院争夺，付出了重大代价，一个团光受伤的连长就有七八个，总算夺回了北关。当时，我在瓮城指挥作战，有一颗炮弹落在身边，幸亏没有爆炸，不然我早就完蛋了。

夺回北关以后，唯一的希望就是等彭毓斌的援军到来。不料没几天，彭毓斌全军覆灭的消息就像晴天霹雳一样传来，又使我陷于惊悸恐慌之中。

援军被歼，长治孤城被重重包围，我们不能不考虑下一步如何办的问题。据说八路军有40个团，所以我主张暂时不走，因为在这种情况下突围，很可能兵败如山倒，陷入不可收拾的境地，不如坚守一段，伺机再走。但专员续汝楫吓破了胆，他私自给阎锡山打电报，说长治城里没有粮食，要求阎锡山下令突围。阎锡山接电后果然命令我撤回临汾，我仍以暂不走为上策，复电阎锡山，陈述伺机再走的理由。可是很快又接到阎的复电，说这一次无论如何听他的，立即撤回临汾。

一再命令撤退，当然得服从了。从哪里往回撤？虽未开会研究，但意见是不一致的。暂三十七师师长杨文彩对我说，八路军主力在长治以北，长治以南兵力薄弱，应该南下河南，然后绕道回山西。我则认为从原路回临汾距离最近，最后还是依我的意见行事。当时的具体部署是：北面压力最大，我分派六十八师为右翼，让六十一军的暂六十九师担任风险较小的左翼，我的基本部队暂三十七师和五专署的两个保安团为中路，作为保护军部和五专署的基本力量。这时总的兵力大约还有1万人。

10月8日夜间11点半，我们趁天黑突围，出长治南门朝西南，在长子县城东南上了山，朝西行进。在行进过程中，后面总有八路军追击，六十八师在后边边退边打，但没大的战斗。第三天到达沁河岸边时，八路军一部主力已在西岸高地上封锁了渡口。左翼暂六十九师行动

较快，已有一部渡过河去。等军部和暂三十七师、六十八师到达河边时，天已黄昏，我们发觉已有八路军的大部队从北面和后面压过来。在这种情况下，只能孤注一掷，强行过河。过河没有渡船，官兵、马匹只好涉水。对面的八路军居高临下，猛烈射击，北面和东面也一齐围攻。我们泡在水里，腹背受敌，只有被动挨打。结果，暂三十七师几次组织冲锋均遭失败，战斗非常激烈。打到夜间 12 点左右，我的部队即乱了。我一看已无法指挥，遂趁着前边激烈战斗时，和六十八师师长郭天辛、军参谋处长代树章，还有一个卫士和一个电话兵，从河东岸的一个小山上，跳入一个小山沟，朝南绕行三四里，在下游过膝盖深的沁河。过河时有些零星枪弹打来，但没有伤着我们。过河后我的马已经丢了，五个人步行前进。正在山里走着，突然碰到续汝楫专员，他带着一些保安团人员，我们遂一起前行。不久，我们又被八路军的一支小部队冲击了一下，续汝楫他们不见了。我想，丢了专员不好交代，但我们找了半天也没找到，只好五人继续前进。12 日我们走了一天，夜间又走了半夜，连累带饿实在疲惫不堪，便找到一个小庙，在里面睡了一觉。13 日一早，继续朝西行进。下午 4 点左右，走到一个下坡的地方，突然不知从哪里扔来了几颗手榴弹，在我们不远的地方轰轰爆炸。我们连忙躲进坡下的树丛里。片刻，一群八路军围了上来，为首的一个说："我是太岳十三团的参谋长，放下武器咱们就是朋友。"我们只好乖乖地做了俘虏。

就这样，整个上党战役结束了，我所带的 17000 多人，除暂六十九师周建祉带回去一部外，其余不是被打死，就是做了俘虏，全军覆没了。

史将军说完上述经过，稍停片刻，摆着手说："回忆起来，我这一生打了不少仗，但除抗战那八年算干了点正经事，其余都是打的瞎仗，没有意思。"

史泽波被俘后，和在上党战役中被俘的另外 28 名将级军官，一同到了晋冀鲁豫边区政府所在地，受到了八路军的优待。徐向前、薄一波、戎子和等同志都先后和他谈过话，帮助他分析形势，劝其弃暗投明。但史泽波因受当时思想认识的局限，认为国共交战，胜负未卜，投降共产党将来不好自处，再说跟了阎锡山十几年，犯不着回过头来再去打他。所以，在解放区两年多，后来于 1947 年 11 月又要求回太原。史泽波回到太原，阎锡山对他已不那么信任，但由于多年交往，又未轻易抛弃。1948 年 2 月，阎锡山将被解放军俘虏过又放回去的官兵组建了"雪耻奋斗团"，任命史泽波为总指挥。太原解放前，史泽波已看清整个形势，谎称有病，休养起来，直至 1949 年 4 月太原解放。

<div align="center">三</div>

太原解放以后，史将军于 1952 年秋回到原籍。小时候祖父曾教过他针灸，他就继续钻研。不久，他就利用针灸为乡亲搞起义务治病来。他的针法很好，扎小儿腹泻一次就好，因而博得了广大群众的信任，四乡八里前来就医的络绎不绝。他曾书写过这样一副对联，上联是"针灸之妙针到病除方知妙中之妙"；下联是"灸法之玄灸则效显更是玄乎之玄"。他还写过一首短诗，用来表达自己热爱针灸和用以为人民治病的强烈愿望：

<div align="center">

年华虚掷两鬓斑，马齿陡增六旬间。

针灸钻研益老壮，为人服务学少年。

</div>

在"文化大革命"中，史泽波作为国民党的将军，自然受到一些"触及"。但当地领导和乡亲都了解他的历史和为人，没有与之过意

不去。

党的十一届三中全会以后，1983 年交河县政协恢复工作，史将军被邀请为县政协委员，开会时常派车接他来参加。1984 年撤销交河县并为泊头市，他继续被邀请为市政协委员。

淮海战役的第一胜利

——国民党第三绥靖区起义记

———

黄国平

影片《佩剑将军》放映后，应广大读者要求，本刊曾组织过一篇与此有关的文章。此后，又有读者来信，要求进一步介绍国民党第三绥靖区起义的历史史实。现特发此文，以飨读者。

历史的一幕

1948 年 11 月 8 日。

在鲁南苏北的台儿庄、贾汪一带，淮海战役的最前线。

23000 余名国民党第三绥靖区的国民党官兵，摘下了青天白日的帽徽，在副司令官张克侠、何基沣两位将军领导下，举行了战场起义。

国民党当权者至今没有忘记对这次起义的仇恨。在 1983 年 7 月张克侠同志逝世的时候，台湾的国民党报纸曾在"当年徐蚌会战策动国军投共，叛将张克侠病死北平"的标题下，怨气冲天地说：

他在 1948 年徐蚌会战（淮海战役）中，是中共取胜的关键人物，他与何基沣策动国军五十九军两个师、七十七军一个半师投共，使国军无法反败为胜，徐蚌会战之后，中共渡江南下，国军终难在大陆立足而撤退台湾。

把国民党的失败完全归结于淮海战役中的第三绥靖区起义，未免言过其实，但是，第三绥靖区起义，严重打乱了国民党的部署，加速了它的失败。

并非"兵临城下"的行动

第三绥靖区起义是根据党的指示，在起义领导人的精心安排下而进行的。

早在 1946 年夏天，第三绥靖区副司令官张克侠同志，借送冯玉祥将军出国考察之机，到南京接受了周恩来同志的指示。

身居国民党高官的张克侠是 1929 年加入中国共产党的老党员，由于工作的需要，他只接受周恩来、叶剑英、董必武同志直接领导，不和其他人发生横的关系。他长期在西北军担任高级职务，由于他克勤克俭，平易近人，并以他高度的政治水平和军事才能，深得部下的拥护，加上他和冯玉祥将军是连襟的特殊关系，在第三绥靖区官兵中有着绝对的权威。

一天傍晚，张克侠同志按照预约的时间，等候在一个偏僻的公园外。时间到了，一辆黑色的轿车在他身旁慢慢地停下，张克侠上车后，继续向前开去。

就在这辆行进的轿车上，他和周恩来同志亲切地会见了。长期孤身在敌营战斗的同志，见到领导的激动心情是难以形容的，但时间和环境不允许更多的感情倾诉，他紧握着周恩来同志的手，马上汇报了徐州地

区国民党部队的情况，谈了准备组织第三绥靖区起义的打算。

轿车时而急驰，时而缓缓地行进，周恩来同志边听边作指示；他向张克侠分析了形势后说："现在，要多向蒋军官兵，向那些高级将领和带兵的人，说明我们党的政策，指明他们的出路。蒋介石是一定要打内战的，他要打我们也就打。我们不但要在战场上狠狠回击他们，也要从敌人内部去打击顽固派。要争取策动高级将领和大部队起义，这样可以造成更大的声势，瓦解敌人的士气。"

听了周恩来同志的指示，张克侠同志心中异常激动，他说："我与部队相处日久，在作战中，他们肯定会服从我的调动。现在大多数官兵都认识到跟国民党没有出路，起义是有条件的。只要党下命令，我可以保证随时起义！"

当然，张克侠同志也充分地认识到斗争的复杂性，因为部队中还有一批军官很顽固，国民党当局也向这支部队派了不少特工人员，如参谋长陈继淹就是一个大军统特务。为了保证起义的成功，张克侠请求在解放军发起进攻前派联络员到他那里，以便协调行动。

周恩来炯炯有神的目光注视着张克侠，边听边频频点头。

张克侠同志带着周恩来同志的指示，迅速回到徐州，与第三绥靖区另一个副司令官何基沣一起，秘密进行起义的准备工作。

何基沣同志也是中共秘密党员，他是1938年偷偷到延安会见毛泽东同志并于次年入党的，因在三绥区与"共军作战不力"，被撤去七十七军军长职务，给了一个副司令官的空名，1946年夏，他借父丧到北平，不想回三绥区，后来叶剑英同志指示他"要继续留在原部队工作，巩固部队，待机起义"，何遂又及时回到三绥区前线指挥所驻地——贾汪。

他们有着光荣的过去

三绥区是冯玉祥西北军的老底子，在抗日的战场上，是一支使日军闻之丧胆的队伍。

1933 年春，日军偷袭喜峰口时，面对日军飞机、大炮的疯狂进攻，这支部队与敌血战月余。战场上，大刀队大显威风，喜峰口大捷的喜讯传遍神州大地。从而，《大刀进行曲》也响彻全国。

1937 年 7 月 7 日，卢沟桥事变爆发，这支部队的金振中营打响了全面抗战的第一枪，揭开了全民抗日的序幕。

1938 年 3 月，他们以一昼夜行军 180 里的速度，驰援临沂守军庞炳勋部，当天就与日寇激战于沂河两岸。三日三夜，前仆后继，连长已经换了几遍。终使敌寇陈尸沙滩，血污沂水，死亡 6000 余，打破了号称铁军的板垣师团不可战胜的神话，粉碎了日寇合围台儿庄的阴谋，为台儿庄大捷立下了首功。

武汉外围会战、中原会战、南漳会战……

从抗日战争爆发的第一天起，他们一直处于抗战的最前线。他们曾与八路军、新四军并肩战斗，互相支援，越战越勇。

战功是以鲜血为代价的。

抗战名将佟麟阁将军、赵登禹将军、张自忠将军先后殉国疆场。

团营以下官兵 36000 余烈士，鲜血洒在中华大地。

1945 年 8 月 15 日，人民终于盼来了胜利，喜悦、庆贺和平的到来。但是，战云并未散去……

不平等的待遇

在抗战胜利的锣鼓声中，他们还来不及休整，就被调到徐州一线，

改为第三绥靖区。当年和日军厮杀的英雄们，今日却处在和人民解放军对峙的最前线，让他们投入同胞兄弟之间的厮杀。

他们知道，蒋介石把他们放在第一线，是一箭双雕：胜了，蒋介石自然无损；败了，也只是一支"杂牌"部队，正好达到蒋介石消灭异己的目的。

一首打油诗在官兵中广泛流传着：

"一旦胜利，两袖清风，三餐不饱，四肢残废，五官不全，六亲不认，七七事变，八年抗战，九九归一，十分可怜！"

这是他们对自己悲惨处境的哀鸣。

那些消极抗战，专门与共产党领导的人民军队搞摩擦的蒋介石嫡系部队，在战后越编越大，武器装备也越来越精良，而这些西北军旧部，编制却越来越小，到改为第三绥靖区时，已由原来十二个团编为八个团，直到内战快爆发时，才又扩编为十二个团，而其中两个团由蒋介石嫡系部队派来，享受着特殊待遇。作为"杂牌军"，武器根本得不到改善和补充，粮饷更是七扣八扣，常常处于半饥半饱之中。

蒋介石想对这支部队百般提防。作为"剿总"的中心——徐州的城防，是三绥区的一三二师，城防司令由三绥区副司令官张克侠兼任。开封失守后，张克侠被免去城防司令的职务，一三二师的防务也由嫡系部队来替代。

三绥区的官兵怀念当年的西北军时期，西北军的歌曲经常在军营响起，它激发的反蒋情绪，犹如一堆干柴，只要一有火星，必将燃起熊熊烈火。

这里有一批共产党员

在周恩来同志的直接领导下，中共特别党员张克侠同志在默默工作

着，情报不断地从他手里送到解放军方面，有时是国民党方面的部署，有时是城防图。另一位中共特别党员何基沣，也在积极地进行活动，他们俩虽互不了解身份，但共同的事业使他们心照不宣……

在这支部队中，还有一些共产党员，一三二师师长过家芳就是其中一位；七十七军的三十七师，虽然师长是个顽固派，而其中一一一团却掌握在共产党员张兆芙的手中，正是利用该团阵地与解放军直接对峙的方便，我方派去的联络员始能安全出入三绥区；五十九军三十八师有一个党支部在活动……三绥区的30余名共产党员，虽然互不了解对方，但共同的目标使他们步调一致，并且各自联系着一大批官兵，他们成了三绥区起义的核心。

早在1945年底至1946年初，冯文华同志两次带着陈毅同志给张克侠的信来到三绥区。冯文华是冯玉祥将军的侄孙，他来三绥区是要求两军不要发生冲突。

同年8月，中共华东局联络部派联络员韩文圃到了三绥区。虽然他这次来的任务还是签订互不侵犯"条约"，但对后来孟绍濂成为起义领导人之一，产生了一定影响。

1947年11月，韩文圃又介绍孙秉超同志到三绥区与一部分人联系，讲形势，宣传党的政策，策动起义。

这些同志的活动和工作，无疑在启发着三绥区部分官兵的觉悟，但也引起了三绥区司令官冯治安的疑心，安插在三绥区的国民党特务更闻到了异味。

长期从事秘密工作的张克侠认为，这样频繁的接触有很大的危险性，搞不好会暴露目标，影响大局，因此一般都没有同他们见面。并及时地向党汇报了他的担心，让地下工作者王跃华向党转达，请求党能派一个高级的有权威性机构的代表来。

中共华东局代表的到来

张克侠同志的请求,立即得到党的支持。1948 年 10 月,中共中央电告华东野战军前线指挥部,派人到徐州与张克侠联系。

前指决定派当时在华东局社会部从事情报和联络工作的朱林同志,以华东局代表的名义,到三绥区联络起义工作。考虑到张克侠组织关系只有少数领导同志知道的特殊原因,组织上只向朱林介绍张克侠是国民党爱国将领,思想进步,可以信赖。

针对蒋介石必须将家属一律送往江南(实际作为人质)的命令,张克侠已将家眷送到"后方"北平,他就住在办公室里。对于党组织正式代表的到来,平时少于言表的克侠同志,此时也无法抑制内心的喜悦。无用更多的寒暄,朱林已看出克侠的真诚,他被安排与克侠同室居住,绝密的军用地图挂在墙上,文件也没有收起,只有亲切的关照:"生活起居室内都有设备,无用走出门外,此间有'二厅'特务,但不敢随便来碰我。"接着他严肃地叮嘱侍从副官李宝士:"从现在起,不能离开侍从室一步,非我同意,任何人不得入内,没朱先生电铃召唤,不要随便进屋打扰,朱先生的饮食要亲自送,不得叫其他人代理。"

徐州"剿总"连日召开紧急军事会议,张克侠将朱林安排就绪,就匆匆乘车赴会去了。

张克侠的侍从副官李宝士也是单线联系的地下党员,接待党组织的代表,他感到高兴,一切都按副司令官的吩咐执行。"二厅"特务灵敏的嗅觉失灵了,朱林安全地在虎穴中工作着。

起义条件已经成熟

朱林同志从张克侠那里已经掌握了敌人的全部部署,最后一个晚

上，他们对起义问题进行了分析。

五十九军是张克侠长期领导的部队，现军长刘振三虽然生活腐化，但和张的关系较好，他也认为部队唯一出路只有起义。但因为他财产不少，家属也在上海，所以虽然不反对起义，其本人也不打算起义，当他看到起义势在必行时，就以看病为名，把部队交给孟绍濂，溜到上海去了。

孟绍濂在张克侠身边任过二十九军的军务处长、三十三集团军干部训练班的班副，长期合作，志趣相投，而且孟为人正直，具有爱国心，他坚决支持起义行动，成了起义领导人之一。

五十九军的两个师长和张、孟是有感情的，在关键时刻绝对听从张克侠和孟绍濂命令，一些团长、营长的工作也做得差不多了，全军起义的把握可以说已达百分之百。

至于七十七军，是五十九军的兄弟部队，军长王长海思想反动，但是个草包，所以实权大多掌握在何基沣手中。一三二师师长过家芳是共产党员，已经对起义作了充分的准备，三十七师困难大一些，但其中的一一一团是有把握的。

朱林到三绥区的情况，张克侠及时向何基沣通了气，并安排朱、何见面。朱、何会晤以后，朱林深深感到三绥区的起义准备工作已经完成。朱林后来回忆起这段历史的时候，深有感触地说："张克侠、何基沣的联合行动，是起义成功的关键。"

朱林曾希望争取冯治安起义。但张克侠告诉他：自己为争取冯治安曾费了不少心血，早在 1946 年就给冯治安写了一封长信，从形势和蒋介石企图吃掉杂牌军等各个角度，向冯晓以利害，后来又不断地找他深谈，劝他与共产党合作。但是冯治安根本不相信国民党会失败，所以对张的劝告表面上是哼哼哈哈，暗地里却对张克侠警惕起来，并且千方百

计削去张克侠的兵权。

在争取冯治安问题上，伺基沣的看法也和张克侠完全一致。

在贾汪，朱林又亲自对冯治安进行了一番考察。

直接谈话当然不可能，于是由何基沣出面安排了一次宴请。被邀者除了冯治安外，还有参谋长陈继淹及一些军长、师长。

宴请就在何基沣侍从室隔壁的餐厅中进行。酒过三巡，在何的引导下，话题很快转入局势和部队的前途。朱林就躲在侍从室里观察。

冯治安慷慨陈词："徐州是南京的北大门，蒋总统一定要花大力守住，已经调集了很多精锐部队，而且还将陆续调来，我们有足够的实力与共军决一死战……希望各位将领能通力合作，加强前线防务，准备迎战！"一番话已把他的嘴脸暴露无遗。

至于陈继淹，本身就是一个军统大特务，没有争取的余地。

朱林亲自观察到，冯、陈是顽固派，争取他们是不可能的。

朱林于 10 月 26 日回到我军某纵队防地，在纵队一位警卫护送下，骑快马直奔淮海战役前线指挥部曲阜。

总前委委员谭震林同志高度赞扬了张、何的革命热情，对朱林的工作非常满意。

"有多少部队可以起义？"谭关切地问道。

"约有半数"，朱林说出一个比较保守的数字。

谭震林同志沉思了一会儿，立即指示："我们的工作，当然力争越多越好。告诉他们，起义一营就是营长，起义一团就是团长。起义后部队不立即参战，由我军指定地址集中，按照我军建军制度进行整编，在部队上建立政治制度，他们的家属可望在解放区同他们团聚。"

朱林因南京、上海等地有更重要的任务等着他。党组织决定另外派人接替朱林的工作，并由朱介绍给张克侠、何基沣同志。谭震林指示朱

林，要张、何把接替的同志安排在贾汪前线指挥所何基沣身边，以便及时联系掌握部队起义情况。

两天后，谭震林给朱林介绍了杨斯德同志，他是华东十三纵队宣教处长。两人约定，分别进入三绥区，三天后在徐州会面。

张克侠及时脱险

朱林刚离开徐州，起义的行动便按计划开始了。

根据中共中央关于淮海战役的方针，我华野部队已于11月7日发起攻击，包围歼灭正在向徐州收缩的黄百韬兵团。为了给解放军让开运河通道，三绥区决定11月8日起义，并于11月7日晚开始部分行动。

这时，起义领导人张克侠却被冯治安软禁在徐州，名义上是让他主持军事会议，目的是不让他离开徐州一步。张克侠能否按时赶到，关系到起义成败的全局，准备起义的官兵焦急万分。

张克侠再三向冯治安陈述前方紧张，必须到贾汪指挥部队的要求，冯治安一直拒绝，何基沣及五十九军高级将领也不断向冯治安提出要张克侠去前方的要求，冯同样置之不理。

这时，解放军在运河边发起的攻击，无疑助了张克侠一臂之力，他严正地向冯说："前方将有大的战事，军、师长们也要求我去共同指挥，我应该到前方去。"

陈继淹又给冯出了坏主意，即让张克侠召集各军长到徐州开会，商议作战计划。冯治安感到这的确是一箭双雕的办法，既可以利用张克侠的军事才能，又可以防止他接近部队，况且借开会还可以拖延时间，使自己可以作应付准备。

会议在7日进行，除了陈继淹、孟绍濂、许长林（七十七军副军长）等外，冯治安有时去听听。整整一天的会议，但毫无结果。冯让晚

上继续开会，留下陈继淹和亲信参加，自己去宴请徐州的国民党高级将领去了。

张克侠一面冷静地应付着会议，一面想着脱离徐州的办法，看来要想得到冯治安的同意是没有任何希望了，只能想法闯出去！

楼梯旁的电话铃紧急地响了起来，电话是杨斯德从前方打来的，他焦急地让张克侠迅速到贾汪去，明天就是起义的日子！

电话引起陈继淹的怀疑，他追问张克侠："什么人来的电话？"

张克侠冷静地应付着："前方战事紧急，何基沣打来电话，还是要我去前方的事！"陈继淹将信将疑，把张克侠盯得更紧了。

已经深夜12点了，冯治安宴罢回来，会议还未结束，冯问起会议情况，孟绍濂说："还是要张副座到前方去。"冯说："今天谈不完，明天再谈！"

明天！实际已进入8日凌晨了，起义的日子已经到来，张克侠冷静地考虑到，即使自己不能脱险，也不能把孟绍濂再拖在徐州，因为五十九军除了自己，只有孟才能带动。于是他提议："前方紧急，指挥官都在这里不利，今晚必须让他们回去作好准备，明天再来。"

冯治安觉得有道理，会议暂停。张向孟交代一番之后，告诉他，自己一定想法赶到。孟急赶回五十九军。

孟绍濂回军部后，连夜召集军、师领导干部会议，宣布起义事宜，因为张克侠没有来，大家还有些不知底细，孟又请何基沣去讲了话，并让杨斯德以党代表名义和大家见了面，最后大家一致表示拥护起义。

会议决定五十九军于8日中午开拔，向台儿庄集结。

七十七军已由何基沣作了动员，但没有五十九军的心齐，军部各部门和三十七师还处于反对之中。

送走孟绍濂，张克侠回到办公室，收拾了随身所带的简要用具，为

了防备特务察觉，屋子里的东西基本没有动。

4时，张克侠带领副官李宝士，乘吉普车出发，虽然徐州已经戒严，但城门的哨兵见是高级将官，也只好放行。

张克侠以为行动很机密，且不知陈继淹派人监视着他，刚出城门，报告已到冯治安那里。冯立即全副武装从楼上下来，叫高参尹心田准备汽车去"剿总"见刘峙。

尹心田早年参加过共产党，曾和张克侠同在莫斯科中山大学学习，此时是同情起义的。他觉得如果刘峙知道了，一定会给张克侠他们增加困难，因此对冯采取了缓兵之计。他说："事情还没有弄清楚就去报告，万一错了，刘峙一定会批评你过于张皇。"并建议最好先打电话到各处问问张副司令是否在那里，如果在那里，就请他回个电话。

冯治安向来优柔寡断，立刻向贾汪前线去电话问讯。

张克侠此时正在一三二师师部，为了稳住冯治安，在过家芳接到电话不久，主动给冯去了电话："前方吃紧，我到前方来了，解放军昨晚已开始攻击运河大闸，在这重大战事面前，我必须同我们的部队共生死同患难。我希望您也来前方。"他又反将了冯一军。

冯治安怎敢上前方，也就顺水推舟，命令张克侠在前方指挥。

他们为淮海决战赢得了战机

参加起义的有五十九军全部，七十七军一个半师（军部没有起义）。徐州"剿总"得到情报后，顿时惊慌失措，立即命令飞机前去轰炸，但已无济于事。冯治安更是暴跳如雷，更使他恼火的是，一向靠他提拔的把兄弟何基沣也背叛了他。在这个时刻，他已基本成了光杆司令，只好去向刘峙请罪，但已无法挽回自己的命运。不久，他被调南京，遭到蒋介石一顿训斥。

解放军浩浩荡荡通过运河大桥，直插徐州，切断了正在向徐州收缩的黄百韬兵团，在碾庄一带将其包围歼灭。淮海战役终于揭开了胜利的序幕！

第三绥靖区的起义，得到了中国共产党极高的评价。毛主席、朱总司令来电指出它"极有利于整个战争的发展"；谭震林同志回忆当时的形势，赞扬说："没有张克侠部队的起义，不好过那三条河"，"它使我军变过河为过桥"；粟裕同志也说："我南下部队如在贾汪耽误四小时，黄百韬就可能退到徐州，那战局就不一样了。"

所以，邓小平、陈毅称赞这是"淮海战役的第一胜利"！

发自"再生之地"的声音

——日本侵华战犯的供述

史 诤

影片《再生之地》受到社会的关注，它的某些背景引起了人们的兴趣，为此本刊发表此文，希冀它能给读者以有益的启迪。

但是，发表此文还不仅仅是从几个侧面介绍一点点影片的背景，我们想，为了中日两国"和平友好，平等互利，相互信赖，长期稳定"，为了中日两国人民世世代代的友好，我们不要忘记过去的不幸，不要忘记这——

在战犯监狱里的忏悔

1950 年 7 月，原抚顺战犯管理所先后收押了 973 名日本侵华战争犯罪分子。截至 1964 年 3 月分批全部释放时止，这些在中国作恶多端的日本战犯，经过我国政府 14 年的教育改造，供认了他们犯有猖狂执行日本帝国主义的侵略政策，操纵或参与操纵伪满洲国傀儡政府，僭夺我

国国家主权，违反国际法准则和人道主义原则等罪行：杀死我国人民 949814 人，烧房 19503 处（栋、座）又 40672 间，抢粮 36914899 吨。这些惊人的数字，还仅仅是这些在押战犯推行"三光"政策所犯罪行的一部分。

日本大尉中队长宫崎弘，1954 年 3 月在战犯管理所召开的战犯认罪大会上，沉痛而激昂地说道："我崇拜天皇，当了日本帝国统治阶级的忠实走狗。他们把我驱到侵略中国的战场，我却认为这是'优等民族指导劣等民族的正义之举'，甚至把杀人放火当作'忠君爱国'的'英雄行为'。我也这样去教育士兵：'只有多杀中国人，才是忠义，才能保证战争的胜利。'为了锻炼日本'和尚兵'的杀人胆量，我拿被俘人员和和平居民当作刺杀枪靶，亲手示范，再命令他们照样刺死了数十名中国爱国者。为了试验战刀，我还亲手大劈活人，又把活人送给军医做开膛手术，葬送了几十名中国人的生命。1943 年底，我又煽动大队长山中孝夫，命令士兵袭击湖北省白阳寺村，使全村化为火海，成百上千人被杀绝，就连逃到村子东头的四五名携婴的老人和怀孕的妇女也遭到了我的枪杀刀砍……现在，我仅想一想这可怕的过去，我觉得浑身战栗！把一个活人，当一根草去处理，这样残酷的记录，在人类史上曾经有过吗？没有！只有帝国主义才这样做！我那以卖鱼为生的父亲，当过纺织工人的母亲，希望我犯下这样的罪恶吗？不！不仅是我的父母，全日本的父母，全世界的父母，都不希望这样做！那么，是谁把我变成了可憎的杀人恶鬼？是万恶的日本军国主义者！我要控诉，我要揭露，我要号召我们这一群人：要继续清算、打击我们的共同敌人，这个敌人就是帝国主义！"宫崎弘在台上声泪俱下，一气讲了四个小时，台下的全体战犯也泪流满面，不断地用日本语喊着："同感！""同感！"

日伪抚顺监狱的监狱长大村忍，面对一颗少女的头骨，供述当年这

座"模范监狱"的黑幕。这颗被子弹射穿的头骨，是战犯在平整场地时挖出来的。他们把它洗净后，安放在院内铺着白布的桌子上，召来全体战犯面立默哀。大村忍说："伪满时期我就在这所监狱（任职），那时这里只有拷打声、镣铐声、惨叫声，每个囚犯每天只能得到一小碗高粱米饭，还要终日做苦役，许多人被打死、折磨死。……中国正在医治我们给他们造成的灾难，建设给全人类带来幸福的事业。凭着人类的起码良心，我们要走上正当道路，不再犯罪，重新做人！"

从 1954 年 8 月开始，我国政府对战犯进行反对战争、维护和平的教育，让他们用 1 年零 3 个月的时间学习革命理论，举行 137 讨论会、91 次思想改造收获报告会，全面清算了军国主义思想余毒。翌年 5 月，又开展了以自身罪行为题材的写作活动。他们说："站在被害者的立场上写出好的作品来，这是一种彻底认罪的方法"，"如果能把自己的罪行毫不粉饰地写出来，而使世界人民由此吸取教训，以补偿罪行于万一，死也瞑目"。他们共写出罪行回忆录 359 篇，纪实小说、话剧 222 篇，诗歌、散文、日记、书简 108 篇，还有集体作品 29 部。7 月，他们举行作品发表大会，在全体战犯面前宣读了 80 篇。《细菌实验》供述了四平日寇细菌工厂把中国人用作细菌试验、枪伤试验、冻伤试验，毒气试验。有的被活活拔出神经，有的被开膛之后扔进了炼人炉。《太行山下一魔窟》供述了日军野战医院在河北省焦化镇，拿中国被俘人员做活人解剖试验，又往血管里注空气，使许多人怀恨终天。日本宪兵上等兵渡边泰长在《人间地狱》中供述"关东军防疫给水所"用毒瓦斯、高压电流试验杀害中国人的惨况，里面写道："所谓'圣战'和'八纮一宇'，在它的背后隐藏着多么野蛮的罪行啊……我现在从心里憎恨侵略战争。我们应该深思：我们究竟为了谁，为了什么，非得侵入他国，非得屠杀无辜人民不行呢？"日伪警务总局特务科长岛村三郎著文《秘密

战》，用革命理论批判自己入监初期写的为军国主义辩护的反动论文《民族矛盾不可调和论》，愤怒揭露日本侵略者在"民族矛盾不可调和论"的驱使下，所犯下的种种暴行。

在此后的一段时间里，战犯们还集体编写了一部100多万字的《日本帝国主义侵略中国史》，翔实地揭露了日本军国主义者对中国进行军事、政治、经济、文化侵略的史实。

在铁蹄践踏过的地方

1956年2月到8月，在押日本战犯分三批外出参观学习，接受实地教育，促进悔罪改造。他们参观了长城内外、大江南北11个城市99个单位，所到之处无不是日本军国主义分子为非作歹的地方，无不有惨遭日本军国主义分子残酷迫害的受难者。

在哈尔滨，参与捕杀赵一曼同志的战犯望着东北抗日烈士纪念馆，要求向死难者偿还血债。在长春，参观日伪细菌武器工厂残迹，听了细菌战犯供述当年用炼人炉杀人的惨状后，战犯们列队炉前，脱帽默祷。在山海关，当年把守"国境"线的日本战犯，亲笔供述把守"鬼门关"时所犯下的罪行。在南京，战犯们参观雨花台，面向全市向南京大屠杀惨案30万死难者致哀。在武汉，当年盘踞湖北的日军第三十九师团的全体战犯，联名给省、市人民委员会写悔罪信。在济南，当年作恶山东的日军第五十九师团的战犯，分别给全省城乡人民写请罪书。在上海，战犯们听取被日军害得家破人亡、骨肉分离的陈老大娘的血泪控诉，痛悔不已。在杭州，参观在日本侵略军杀人场旧址建立起来的麻纺厂，战犯们纷纷忏悔，有14人要求当场伏法。在浙江，40多名日本战犯站在旅馆的洁白被褥前默默流泪，悔恨"过去用'血蹄'践踏了中国洁白的土地，今天不忍心再用'血体'玷污洁白的行李，迟迟不肯上床"。

日伪警正鹿毛繁太说:"在辽阔广大的中国国土上,没有一寸土地不渗透着被杀害的中国爱国志士的鲜血,也没有一个地方不埋着惨遭杀害的中国人民的白骨。这使我更加认识到自己过去的罪行的严重性,也更加使我对魔鬼般的帝国主义产生无限的愤怒和憎恨。我要自觉地继续清除我的军国主义思想毒素,重新做人!"

回到抚顺,日本战犯参观露天煤矿,一再请求平顶山惨案幸存者方素荣讲述她死里逃生的经过。1932年中秋之夜,一支民众抗日力量过往平顶山一带。9月16日傍晚,日伪奉天独立守备队抚顺守备队第二中队队长川上岸和抚顺宪兵分遣队队长小川一郎,率领部下190多人包剿平顶山村。他们诡称"照相",用刺刀把全村400多户3000多名男女老幼,全部诱逼到平顶山下的一块草坪上,随即揭开蒙在"照相机"上的红黑布,露出六挺机枪交叉扫射,一排排人群尸横血泊。一阵枪声过后,他们又让汉奸诈言:"鬼子走了,跑哇!"没有被打死的人受骗动了动,机枪又响了起来。接着,他们从北到南地查验尸堆,发现活人就用刺刀扎、战刀砍、手枪打。一个日兵还用刺刀剖开一位孕妇的腹部,把胎儿挑在刀尖上取乐。最后,他们浇油焚尸,用炸药崩山,把死难者的尸体深埋在乱石之中。方素荣一字一泪地叙述道:"那年我五岁,随着爷爷、寡母和不会说话的弟弟到了刑场。机枪响的时候,我被爷爷压在身底,没哭出声来就昏过去了。鬼子的刺刀捅过爷爷的身体,把我刺了七八处刀伤。等我醒来的时候,一家七口人全断了气,全村3000多人都断了气。我从尸体堆里爬出来,躲在高粱地边,用手蒙着脸发抖。一个工人老爷爷,把我裹在破袄里抱走了,把我装进麻袋,假装搬家混过了封锁线,送到舅舅家里养伤。舅舅不敢把我放在家里,只好藏在野外草堆里,快下雪的时候又把我转到更远的另一亲戚家,改名换姓才活下来……"她悲愤而慷慨地说:"凭我的冤仇,我今天见了你们这些罪犯,

一口咬死也不解恨。可是我是中国共产党党员，现在对我更重要的是我们的社会主义事业，是维护世界和平的伟大事业，不是我个人的恩仇利害。为了这个事业，我们党制定了各项政策。我相信它，我执行它。为了这个事业的利益，我可以永远不提我个人的冤仇。"战犯们听了方素荣这气壮山河的话，顿时目瞪口呆，不可思议，转而羞悔交加，无地自容，接着跪倒在她的面前泣不成声，要求当场处决他们。在回归的路上，在战犯监舍里，他们仍哭声不停，饮食不下。日军第五十九师团中将师团长藤田茂说："听了方先生的话，我衷心向中国人民谢罪，把我枪毙，死也甘心。我希望向日本后一代转达我的体会，叫他们不再走我的老路。"

在特别军事法庭上

1956 年 6 月，毛泽东主席命令公布全国人大常委会通过的《关于处理在押日本侵略中国战争犯罪分子的决定》。6 月 9 日和 7 月 1 日，最高人民法院特别军事法庭两次开庭审判前日本陆军第一百一十七师团中将师团长铃木启久、第五十九师团中将师团长藤田茂和伪满洲国国务院总务长官武部六藏等 36 名日本战犯。在确凿的证据和证人的证词面前，受审战犯都当庭认罪服罪。

铃木启久供认，他在 1941 年 12 月到 1944 年 10 月任日军联队长、师团长期间，指挥所属部队强迫 600 多万人次，沿河北玉田、丰润北山和沙河驿北侧往东，修筑长 270 公里、深 3 米、宽 4 米的"囚牢网"（遮断壕），又沿长城线遵化、迁安境内，建立长 100 公里、宽 4 公里的 400 平方公里的"无人区"，把数万居民全部赶走，172 人饿死、冻死，200 多人惨遭杀害，19700 多间房屋全部化为灰烬；还在冀东地区和河南濮县等地进行草木过刀、宅舍过火的残酷"讨伐""剔抉"，制造了

六起集体屠杀和平居民的惨案。1942 年 2 月，他在遵化县制造血洗鲁家峪惨案，用手榴弹把藏在山洞的居民全部炸死，烧毁民房 1900 多间，又在该县北峪村影壁山火石洞，用毒瓦斯熏死居民十几人。10 月，他向所属第一联队和骑兵队下达"彻底肃正"的命令，28 日早晨包围滦县潘家戴庄，把老幼病患一人不漏地驱赶到村角空场上，逼着村长和村民"交出八路军和工作人员"，因没有一人出来，转而强逼聚集的村民挖深沟，然后把村民挑到沟里活埋，村民挣扎逃散时便棒打、刀砍、枪击，集体杀害百姓 1280 多人，抢光全村的衣服、粮食、家畜和运输工具，烧光全村 1000 多间民房。从埋人沟里逃生的受害农民周树恩出庭作证，叙说一家 12 口人被杀 6 口的惨景，并解开衣服出示遍体伤痕。铃木启久跪倒在地，连声喊道："饶命！饶命！""这完全是事实！"法庭判处他 20 年徒刑，他说："我感谢中国人民，我诚恳地谢罪。"

藤田茂供认，他从 1931 年 4 月起，五次随军入侵中国，在盘踞 4 年零 4 个月的时间内，先后在东北及河北、山西、河南、山东等地，参与和指挥了两次侵略进攻与 36 次血洗城乡的"讨伐""扫荡"。他命令部下"将俘虏在战场杀掉算入战果"，用活人做靶对士兵进行"试胆训练"，逼迫居民用身体做扫雷工具，强迫居民从事军事劳役后全部杀害灭口。在山东、山西、湖北等地多次制造惨案，杀害我军民 49000 多人。1939 年 4 月在安邑县的上段村，一次杀人 100 多名；1945 年 2 月在光化县的老河口，一把大火烧了全镇，5 月又在胶东烧毁民房 18000 间。上段村惨案幸存的受害者张葡萄老大娘出庭作证，哭诉她的公公、婆婆、丈夫和年仅 4 岁的女儿全被杀害后投入井内，她也被打伤投井，后得以逃生。藤田茂供认不讳，表示："一切都是事实，我愿接受任何严厉处罚。"法庭判处他 18 年徒刑，他说："今天，通过代表 6 亿中国人民意志的法庭，我向中国人民特别是被害者们表示痛改前非，真诚接受

法庭的裁判。"

武部六藏供认，他在 1940 年 7 月到 1945 年 8 月，操纵由伪满洲国国务院总务厅次长古海忠之及各部日本人次长、日本关东军第四课长等组成的幕后决策机构"火曜会"，交由傀儡皇帝敕令公布，炮制、推行"治安维持法"、"思想矫正法"、"保安矫正法"、"时局特别刑法"和"产业统制法"、"粮食管理法"、"国兵法"等一系列殖民法令。他制定、推行"治安维持法"，5 年抓捕中国居民即达 177000 多人。特别是在黑龙江、吉林和热河等地区多次搞"治安肃正"，驱逐和平居民，毁灭和平村镇，制造了许多"无人区"。据"康德"十一年（1944 年）版《满洲国现势》记载，仅 1943 年春夏秋，热河地区把 18 万户居民驱赶到 3000 多个集中营式的"集团部落"中任意蹂躏。至于依据"思想矫正法"建立的十几个"矫正辅导院"，以"思想犯"等罪名投入各种活地狱的中国居民，经常保持着十万余人，自 1941 年 7 月至 1945 年 8 月，就死了七万多人。他策划和推行"产业统制法""战时紧急经济方策要纲"，疯狂掠夺东北地区的煤、铁、铝、石油等战略物资，民用的门环、铁火盆等 110 多种日用金属制品被掠去制造武器，连承德离宫的铜殿等历史文物也被日军掠走。他还推行毒化政策，古海忠之甚至亲自到上海、南京大量推销鸦片等毒品，配合机枪、大炮，把中国人民投入死亡深渊之中。在押的伪满洲国皇帝溥仪，及伪满国务院总务厅次长王贤、交通部大臣谷次亭、外交部大臣阮振铎、司法部大臣阎传绂、经济部大臣于静远等 12 人出庭作证。法庭判处武部六藏 20 年徒刑，他忏悔说："日本和中国是近邻国家，有着亲戚关系。然而，日本侵略了中国的神圣领土，这是一个很大的错误。中国的判决是真正基于正义的正确的判决。"

同时受审的其他日本战犯，也对自己的侵华罪行供认不讳。日军第

五十九师团第五十三旅团少将旅团长上坂胜，曾制造杀害800多名和平居民的河北省定县北村惨案。日军第一百三十七师团第三百七十五联队大佐联队长船木健次郎，曾在1941年9月命令部下在河北省宛平县杜家庄施放毒气伤害400多名学生和居民。日军第三十九师团第二百三十二联队本部中尉俘虏监督官兼情报宣抚室主任鹈野晋太郎，残酷杀害了33名中国被俘人员和居民。日本关东军七三一部队（即"石井部队"）第一百六十二支队少佐支队长榊原秀夫，在1942年11月到1945年8月间，指挥部下在哈尔滨市郊参与大规模繁殖跳蚤，饲养老鼠，为细菌作战培殖鼠疫、斑疹伤寒、霍乱、赤痢、坏疽、梅毒等细菌，用和平居民试验细菌武器，至少有三四千人作过试验后被扔进炼炉。八一五日本投降前夕，榊原秀夫下令烧毁细菌实验室，以图销证灭迹。法庭判处他13年徒刑，他说："我制造的细菌武器准备进行细菌战的罪行，公然践踏了世界人民神圣的公约，违反了人道主义原则，愿受法庭严重处罚。……法庭给我的处分，我想也可以作为一个警告，使那些帝国主义分子再也不敢使用大规模杀人的武器。"他请求记者把以下的话，转告他在日本的四个孩子："你父亲过去所走的道路是完全错误的，希望你们好好帮助母亲，努力学习，为了反对战争，为了和平，而成为一个有用的人。你父亲从心里期待着你们。"

从1956年6月开始，我国政府分三批释放分别羁押在抚顺、太原的1017名罪行较轻和悔改表现较好的日本战犯。到1964年3月6日，包括科刑犯在内的1060名在押日本战犯，全部被宽释回国。

1956年6月21日，在特别军事法庭开庭同时，最高人民检察院发布决定书，宣布首批免予起诉立即释放335名（包括太原在押犯40名）日本战犯。最高人民检察院检察员在抚顺市人民委员会礼堂宣读决定书后，得到宽释的295名战犯一齐举手要求发言。曾驱使成千名中国"劳

工"下煤洞从事苦役的前伪满牡丹江省穆棱县警正吉田一茂，首先站到台上，流着眼泪说："我是个犯有重大罪恶的人，今天受到这样宽大的处理，使我感到出生以来从没有过的感激。现在，中国人民让我重新做人，痛改前非，我决心今后不再走过去罪恶的道路，要为中日友好和祖国的富强贡献出后半生。"前日本南满洲铁路株式会社大连埠头局副局长兼整备室主任片冈一信接着讲话。他说："我过去对中国人民所犯的罪恶是历史上不可磨灭的事实。几年来，我受到中国人民的人道待遇和无微不至的关照，今天又得到免予起诉宽大释放的处理，这个事实不仅使我惭愧，也给了我力量。我今后一定要为反对侵略战争，保卫和平，为日中友好贡献出我的力量。"

6月22日，战犯管理所工作人员向获释战犯发还代为保管的上万件物品，还给的手表、怀表洗了油，就连最小的半截火石、更弃了的废金牙，都一无损坏地归还原主。获释战犯一再赞扬中国政府"廉洁清明""一丝不苟"，写感谢信称中国是他们的"再生之地""第二个祖国"，称管理所是教育他们重新做人的"学校"，称管教工作人员是帮助他们认识真理的"恩师"。他们高呼"中国共产党万岁！""中华人民共和国万岁！"高唱《东京—北京》《全世界人民心一条》，洒泪告别了抚顺战犯管理所。

回到日本国土后

6月22日，由中国红十字会代表连夜带领获释的日本战犯乘火车到达天津。

23日，获释日本战犯集体到天津抗日烈士纪念馆致哀。这里安放着由日本花岗、北海道等地运回的2546名中国抗日殉难烈士的骨灰，他们都是被日本帝国主义俘去日本做苦工而死去的。八名获释战犯代表，

把四个花圈敬献在烈士的灵前。前日本陆军兵长国友俊太郎代表全体获释战犯致悼词。他说："我们现在在你们的灵前宣誓：我们决不再走过去的罪恶道路，我们决不容许残酷的、非人道的侵略战争再在人类历史上出现，我们坚决反对侵略战争，我们要为持久和平和日中两国人民永远团结而奋斗。"灵堂前，许多人泪水满眶，竟向记者发表感想。前日本陆军少尉森原一说："六亿人民宽大的胸怀，唤醒了我在侵略战争中失去了的人性和良心，我一定要和日本人民一道走和平的道路。"前日军兵长丸谷忠三用颤抖的手摘下帽子，痛哭流涕地说："我要把自己的整个生命贡献给和平事业。"

同日下午 4 时 30 分，日本红十字会外事部长井上益太郎等乘轮船"兴安丸"抵塘沽新港，14 名日本新闻记者同船到达。获释战犯搭上轮船，记者围拢上来，有的说："你们现在已经离开了中国，没有中国人跟着，说一说心中的恨怨吧！"战犯们忏悔自己的罪行始终如一，记者快快散去。

载着中国人民的正义、宽宏大度和友谊，怀着对日本军国主义残暴罪行的深恶痛绝，对战犯自己所犯罪行的沉痛忏悔和痛改前非的决心，6 月底的一天，"兴安丸"上的 14 名获释战犯登上日本舞鹤港。一上岸，他们就发表《告日本人民书》，再次陈诉自己的侵华罪行，表示"低下头来，衷心谢罪"，"坚决反对军国主义，反对侵略战争，促进日中友好"。

接着，他们又在东京成立了"原日本人战犯中国归还者联络会"（简称"中归联"），在全国各都、道、府、县建立 54 个支部，于 1957年召开第一次"中归联"全国代表大会，创办会刊《向前向前》，集体参加日中友好协会（为集体会员），通过报告会、演讲会和书报杂志等，利用一切机会，揭露军国主义的罪恶，感谢中国人民的宽待，介绍中国

革命和建设的成就，宣传社会主义制度的优越性，为反对侵略战争，促进日中友好，开展了一系列的活动和斗争。

"中归联"派临时常任理事长国友俊太郎、三轮敬一等到日本国会请愿，要求日本当局承认他们会员不是什么"民族英雄"，而是可耻的战争罪犯，从而承担发动侵华战争的罪责。日本政府支吾搪塞，"中归联"会员便齐集东京，在国会前静坐示威，迫使当局慌忙召开"特别归还委员会议"，不得不答应他们的一些条件。

作为"反对'日美安全条约'国民会议"的常任理事团体，"中归联"领导全体会员参加全国统一行动，仅东京一地的会员就参加了六次统一行动、三次抗议大会，撒传单 12 万张，争取了 6000 多人签名。

1957 年，"中归联"从他们在中国关押期间写作的"忏悔录"中选了 15 篇，配上 15 张惨不忍睹的侵华暴行历史照片，由光文社出版《三光》一书，10 天之内印刷 6 次，发行 5 万册，半月销售一空。会员三轮敬一、五十岚基久、泉毅一，在 5000 字的《跋》中写道："日本军国主义所掀起的战争，把日本国民自身陷落到人类的最下层，同时给亚洲各国人民，特别是给中国人民带来了惨重的伤害。我们不允许再把祖国和青年们，再次驱入这种可恨的战争！不容许重演对勤劳人民进行残酷屠杀的犯罪行为！"面对暴徒砸书店、恫吓出版社的威胁和反动报刊的攻击，他们增补铃木启久的文章《无人区》和九张侵华历史照片，又写了 5000 字的《编后语》，改名为《侵略》，再版发行。日本著名和平人士风见章在该书《重刊序言》中指出："世界上有一部分人还在那里不想停止掀起新战争的行为。日本的反动势力也想附和他们。为了不让本书中所描写的那样异常残酷的往事，重在人类历史上出现，我将把自己的残年余力全部贡献出来！"此后，各书店相继出版发行了《战犯》《虏囚记》《壁中自由》等忏悔录。当过日军士兵的古屋荣一，受了《三

光》一书的教育，也写了侵华战争见闻、忏悔录《诞生》，自费出版分送，申明反对帝国主义侵略的决心。

在支持刘连仁、周鸿庆返回中国的斗争中，"中归联"和各和平友好团体并肩开展支援活动，并参加"中国俘虏殉难者慰灵实行委员会""中国殉难者名簿共同作成委员会"，组织会员搜集中国烈士的遗骨，参与调查、制成《中国殉难者名簿》，派代表参加把中国烈士的骨灰一直护送到中国，又号召会员参加"中国殉难烈士慰灵大会"，开展签名、募捐活动，争取 15000 人签名，募捐 60 万日元，占 17 个和平友好团体募捐总额的 32%。

1964 年 5 月 17 日，"中归联"在东京举行欢迎最后三名战犯被提前释放的纪念大会，160 名会员纷纷发言表示，决不能忘记使他们重新做人的中国人民的深情厚谊。大会一致通过对中国人民的感谢信，并作出决议："（一）全体会员决心站在反战和平、恢复日中邦交的 3000 万人签名运动的最前列；（二）坚决反对复活日本军国主义和战争政策；（三）要求日本政府真诚履行责任，对中国所受损失给以补偿。"

1965 年 9 月 7 日，76 岁的"中归联"会长藤田茂，率"中归联"十人访华代表团来到中国。在北京人民大会堂，他向全国人大常委会副委员长、中日友好协会名誉会长郭沫若敬献铜碑。碑文用日文写着："感谢中国人民的宽大政策，誓为反对侵略战争、维护世界和平和日中友好而奋斗。"并表示："中归联"愿意担负设计和施工费用，把这座铜碑建立在抚顺战犯管理所附近的高尔山上。日后，代表团来到抚顺市，会见平顶山惨案另一幸存者、夏素荣的叔叔夏廷泽，参观平顶山惨案殉难同胞遗骨馆，向平顶山烈士纪念碑献花圈。藤田茂致悼词说："当我站在这繁荣强大的国家追念诸位烈士的时候，面对各位英灵、烈士遗属和全中国人民的惨重损失与巨大悲愤，惭愧之情绞得我们肝肠俱

裂！……我们回国后，和久别了的亲人拥抱欢聚，对于我们能活着重新见面，都万分的庆幸。每当忆念至此，对于中国人民的感谢，便从内心深处汹涌出来。这对于很多人，成为力量的源泉，鼓舞我们不放过一个时机，从各个岗位上行动起来，反对侵略战争，拥护持久和平、呼吁日中友好！我们只有为了这个目标，尽全力从事斗争，身体力行，实现我们的誓言吧！"

因为十年内乱，"中归联"所要建立的那座铜碑并没有建立起来，但它早已矗立在中日两国人民的心中。至今保存在原抚顺战犯管理所的这座铜碑，将永远是日本军国主义侵华历史的铁证，也是日本人民愿意与中国人民世代友好下去的象征。

掩护美国飞行员脱险记

李兆华口述　刘百粤　邓镇坚　李招培整理

朋友，你看过《一个美国飞行员》这部电影吗？这部电影是取材于一个真实的历史故事，我就是这个故事的主要当事人。

那是 1944 年的事了……

当年 2 月 11 日，美国盟军十四航空队担任中美联合空军飞行员指挥兼教官的敦纳尔·克尔中尉，率领 20 架战斗机从桂林起飞，护卫 13 架轰炸机袭击九龙日军的启德机场。在香港上空与日寇空军遭遇，发生激烈的空战。克尔中尉的飞机不幸中弹起火，他被迫弃机跳伞。这时，启德机场周围的日军像一群恶狼，盯着上空，张开血口，准备将他捕获。

忽然，一阵南风刮来，把克尔中尉送到了机场北面的新界观音山上空，徐徐往下降落。日军急忙派出搜捕部队，向观音山一带进发。这里与九龙不过是一山之隔，敌人很快就会上山来捕捉克尔中尉，情况十分危急。

幸运的是，我东江纵队港九独立大队手枪队队员李石送信正巧从这

里路过。这个只有十四岁的小鬼，看到跳伞的是一个白种人，立即判断出这是我们的抗日盟军。他沉着机警地迎上前去，用手势招呼正惊慌失措、不知如何是好的克尔赶快跟自己走。日军的枪声愈来愈近了，克尔也顾不得多想，拔腿就跟他奔跑起来。他俩穿荆棘、钻丛林，好不容易来到观音山外的芙蓉别村附近的一个山坳里，李石把克尔藏在一个隐蔽的地方，就到村子里来找人联络。

那天下午，我正在芙蓉别村。当时，我还是一个20岁的姑娘，在港九独立大队负责民运工作。听到李石的报告后，心里像火烧一样焦灼不安，只有一个念头：就是豁出命来，也不能让我们的盟军落入虎口！李石送信的任务还没完成，不能久留，诉说了情况就急忙上路了。

李石刚离开，就听到不远处传来"砰、砰"的枪声。只见芙蓉别村正在山上割草的邱大娘飞快地跑回来。她是一个哑巴，口里急促地向我发出"喔、喔……"的声音，同时神情紧张地向山坡的方向一个劲地比画着。我从她的手势中看出，鬼子在一边搜山，一边打枪，已经离这很近了！我当机立断，交代本村一个叫邱葵的群众干部，要他按李石告诉的地点，立即将克尔转移到比较偏僻的吊草岩山坳处隐藏起来。

紧接着，我回到离这不远的住地黄竹山村，请本村钟炳（是我们的短枪队员）的母亲碾米舂粉，赶做三四斤糯米糍粑，准备给克尔送去。这时已是傍晚时分，出去打听情况的同志回来说，敌人已出动了1000多人在新界、西贡一带进行严密的封锁和搜捕，黄竹山村附近的毫涌、北围、大围村都驻满了搜捕的日军。显然，敌人第二天也会到这个村以及克尔藏身的吊草岩搜捕。我暗自思忖：现在要突破敌人重围，把克尔带到游击队去已不可能了。他是外国人，肤色和我们不一样，把他装扮成当地群众，也瞒不过敌人的眼睛。怎么办？把克尔藏在哪里最安全？……我苦思冥想，想着想着，忽然眼前一亮：把克尔转移到敌人据

点附近的北围村山窝里！这里敌人今天已经搜捕过，而且处在敌人据点的眼皮底下，反而不容易引起注意。主意拿定后，夜幕已经降临。我提着装糍粑的竹篮子，悄悄地来到吊草岩，按照预先约好的暗号拍了几下手掌，很快就与邱葵、克尔联系上了。为了行动方便，我让邱葵先回家了，然后领着克尔，在伸手不见五指的山丛中转移。

夜，静悄悄的，阵阵寒风不时传来敌人营地的嘈杂声。我一边摸黑走，一边屏着呼吸聆听动静，走走停停。克尔显得很紧张，半步都不敢落后。好在我平时搞民运工作走村串户，对这一带山头的地形十分熟悉，只用了一个多小时就摸到了北围村背的山坳上。我警惕地向四周环视了一遍，没有发现什么情况，就把克尔隐藏在一片密密的树丛里，并将糍粑递给他。他似乎很激动，接东西的双手有些发抖，想说什么，但没说出来。

为了及时掌握敌人的动态，我连夜赶回了黄竹山村。第二天，敌人果然把黄竹山村、吊草岩搜了个遍，日本兵在村里、山头上走来走去，呱呱地乱叫，结果连个飞行员的影子也没有看到，只在村子里抢了些东西，杀鸡宰猪吃了一顿饭，便往西贡、沙角尾、大网子一带搜捕去了。

第三天一早，东方刚泛起了鱼肚白，我就赶紧起来化装：脑后边梳一个发髻，耳朵戴一副耳环，身穿一件黑布大襟衫和一条大裆裤，手上戴着银镯子。准备停当，我便扛起竹扁担，拿着镰刀，装扮成上山割草的村妇，怀揣着带给克尔的食物，沿着崎岖的山路，来到了克尔隐藏的山坳。他远远地看到我，就高兴地向我不停地招手，似乎忘记了自己危险的处境。我急忙用手势向他示意：小心，"小胡子"（指日本鬼子）就在后山！当我来到他跟前时，他从口袋里掏出一个约64开大的本子，上边密密麻麻地印着好几种文字。他指着一行中文："游击队在哪里？"

用询问的目光看着我，我摇了摇头。他又指着另一行："游击队离这里有多远?"我还是摇摇头。他流露出失望的眼神。我接连打了几个手势，意思是告诉他：不要轻举妄动，要耐心等待。

敌人抓不到美国飞行员，更加疯狂了。连日出动飞机，在新界南北进行侦察和搜索，地面也加强了兵力，反复搜查扫荡，并召集九龙、新界的老百姓"训话"，声言要知情者把美国飞行员的行踪举报出来，否则"格杀勿论"。

在这紧急的关头，港九独立大队手枪队根据李石的报告，采取了一系列"调虎离山"的行动，为美国飞行员解围。在队长刘黑仔亲自率领下，手枪队员大闹敌心脏，刷标语、散传单、剪电线、袭据点，用麻雀战骚扰敌人。这一着果然奏效，迫使敌人不得不将搜捕飞行员的部分兵力撤回老巢。

一个星期过去了，搜捕的敌人还没有全部撤走，但情况已经松懈了许多。我通过封锁线，来到手枪队的驻地石龙仔村，向刘黑仔汇报了掩护克尔中尉的经过。为了使克尔早日脱离危险的境地，刘黑仔决定马上派人护送克尔去港九独立大队队部。

在一个漆黑的夜晚，我把克尔交托给了手枪队队员陈勋和邓贤，由他们连夜护送到独立大队所在地新界深涌村。克尔在大队部住了三天后，又由大队派廖梦等同志从海上乘船把他送到东江纵队司令部。不久，从那里转送回桂林十四航空队队部。

同年3月8日，克尔从桂林给东江纵队寄来了一封感谢信和五幅自己画的脱险经过的漫画。6月11日，东江纵队《前进报》登载了这封信和漫画。克尔在信中写道："我2月11日给你们勇敢的人安全地和舒适地在敌人中间藏匿起来，然后又给送到敌人管辖以外的地方去……我带着日益增长的奇异来看你们这庞大组织的力量，机巧、认真、精力和

勇敢……中国抗战已赢得全世界的景仰，而我们美国人亦以能与你们如兄弟般一同作战而自傲，在战争里以及在和平的时候，我们永远是你们的同志。"

李维民在吉林

———

关志伟

　　看过电视连续剧《夜幕下的哈尔滨》的人，都不会忘记智勇双全的王一民吧！他的原型就是长篇革命回忆录《地下烽火》的作者李维民同志。

　　李维民，原名馥慧，祖籍河北乐亭。1909 年 3 月，生于吉林市一个贫苦的菜农家庭。李维民 12 岁的时候，父亲李连纯因染肺病去世，母亲李张氏便领着儿女六人，以租地种菜营生。李维民在读完四年私塾之后，于 1926 年考入吉林市文光中学。

　　文光中学是英国爱尔兰基督教长老会在吉林创办的一所学校，它的宗旨是向学生传播和灌输宗教思想，培养虔诚的宗教信徒，从而麻痹和愚弄中国人民。而李维民在从莫斯科东方大学毕业后归国的冯铁生老师的引导下，加入了反帝大同盟和时事研究会等进步组织，并阅读一些进步书籍，思想逐步转向了唯物主义。1928 年 5 月，国民党"地工人员"窜入吉林市建党结社，采取招考的办法发展新党员，李维民看出了国民党招摇撞骗的反动伎俩，拒绝了亲朋好友让他参加考试的劝说。

1928 年 9 月，吉林市的各校学生代表，举行了声势浩大的游行示威和请愿活动，反对延长吉敦铁路，要求惩办卖国贼刘芳圃。李维民满腔热忱地加入了游行队伍，一路上挥小旗、喊口号、撒传单。这次爱国行动虽然遭到了反动军警的镇压和破坏，但却锻炼了李维民的革命意志，陶冶了他的思想情操，也加深了对黑暗社会的认识和愤懑，思想上逐渐成熟起来。

1929 年，李维民中学毕业，因为找不到工作，只好闲居在家。这时，全家赖以糊口的菜园已被铁路占据，母亲和妻子以做手工维持生计。债台高筑，债主和法警不断逼债，母亲又身患重病，贫病交加。正当他走投无路的时候，共产党员纪儒林给他读了一些苏区文件，使他初步懂得了只有在中国共产党的领导下，消灭人剥削人的制度，劳动人民才能翻身得解放。1930 年秋，在亲友的帮助下，李维民谋得了永吉县桦皮厂两家子小学教员的职业。在桦皮厂教书一个学期后，李维民被辞退失业，后承王范五老师的介绍，以给文光中学洗衣度日。1930 年冬，李维民结识了金陵大学毕业的共产党员张玉珩，张让他到吉海铁路工人中，以东关车站站务夫（雇员）的身份进行工作。不久，经纪儒林和张玉珩的介绍，李维民加入了中国共产党，投身于救国救民的行列中。1931 年初，吉林市成立了党支部，划分了党小组，李维民担任了小组长，继续深入吉海、吉敦、吉长铁路的工人群众中，宣传革命真理，组织合法斗争，培养积极分子。

1931 年 9 月 18 日，日本发动了对我国东北的侵略战争。在这亡国灭种的危急关头，满洲省委发布了《告东北民众书》，号召人民团结起来、共同抗日。为了宣传我党的抗日主张和方针，吉林支部在李维民家中设立了临时印刷所，李维民和其他同志晚上通宵达旦地印制传单，白天便在群众中秘密散发。1932 年 3 月，满洲省委决定把磐石县委改为中

心县委，并派张玉珩到磐石组织革命武装，李维民接任了吉林支部书记的职务，受磐石中心县委的直接领导。1932年秋末冬初，杨靖宇赴磐石、海龙巡视工作途经吉林市，在李维民家听取了他的工作汇报。杨靖宇在对吉林支部的工作给予充分肯定后，亲自向满洲省委拟定报告，建议将吉林支部改为特别支部，由省委直接领导。这份报告由李维民送到哈尔滨满洲省委后，省委立即研究并批准了杨靖宇的建议。李维民回吉林后担任了吉林特支书记。为了进一步开拓新的工作领域，他带领支部成员深入吉海铁路和木材厂工人中间组织怠工、罢工，要求资本家"缩短工时，增加工资"，并到学校鼓动学生罢课，从而团结了劳苦群众，扩大了党的影响。

1933年春，杨靖宇指示吉林特支组织知识分子参军，李维民亲自将经过党培养的北大学生张维显送往磐石游击队，在磐石营城又见到了杨靖宇。杨靖宇嘱咐李维民回去后，给南满游击队购置物资和药品，搜集敌人的军事情报，输送知识青年。1933年5月，李维民组织募集了捐款，购买了一批日用品及药材，派于克等三名学生送给驻扎在磐石玻璃河套的游击队。这时，满洲省委代表冯仲云来吉，在龙潭山南天门向吉林特支成员传达了中央"一·二六"指示信，即在东北结成反日战线，在群众中发动抗日运动，建立民众反日政府。

5月6日晚，按照省委的统一部署，为了纪念国耻日，吉林特支所属成员带领进步青年，分头在大街小巷张贴反日标语、散发反日传单。因共青团书记金景在行动中不慎被警察逮捕，后经日本宪兵队严刑拷打而叛变，党团组织遭到严重破坏，不少同志身陷图圄。李维民感到情况危急，于是烧毁了秘密文件，掩藏了油印机，在吉海铁路党员董国璋的协助下，乔装打扮成铁路工人，从黄旗屯火车站上车，由吉林市来到哈尔滨，在中共满洲省委工作。1936年转赴关内，后经山西、河南辗转到

达延安,在中央党校和马列主义学院学习,此前他还在刘少奇身边工作过。

1941年秋,李维民受党中央的派遣,从延安秘密潜回吉林,任务是搜集情报,发展组织。1942年元旦,李维民回到了阔别九年的故乡——吉林市。这时的吉林虽已近年关,但并没有多少欢乐的气氛,有的却是一片遭受日寇蹂躏后的悲凉景象。

为了长期潜伏、麻痹敌人,李维民聘请开明士绅马德恩、王可耕做股东,开办了"永茂东"估衣铺,使李维民在社会上有了地位,经济上有了来源。不久,他又当上了晋隆町义勇奉公队永远分区副队长,行动更加方便自如了。4月,由延安派来的电报员崔岳到达吉林,为了早日同延安的党中央取得联系,及时汇报吉林的革命斗争情况,李维民秘密将电台从哈尔滨的满洲省委运回吉林。从此,李维民每天晚上都要将白天搜集的情报发往延安。然而,工作不总是一帆风顺的,正当李维民大胆放手工作的时候,敌人开始注意和监视他的行踪了。省警务厅特高股股长葛明福经常借故到李维民家寻找证据,日本人也派暗探佯装"接头"探听虚实,李维民沉着应战,巧施计谋,终于摆脱了敌人的跟踪。这件事情刚刚平定之后,新的问题又接踵而至,考入伪新京(长春)《康德新闻》社当记者的崔岳,不幸被日本宪兵队逮捕,但他并没有暴露身份,而且入狱后也未说出与李维民的关系及秘密电台,但发报工作被迫中断了。

1945年8月15日,日本宣布无条件投降,国民党反动派为了抢夺胜利果实,积极发动全面内战,中国面临两种命运的生死搏斗。

随着国民党"接收大员"的神速到来,国民党的省政府、市党部、公安局等机构应运而生。一些曾经在伪满时期作恶多端的日军走狗,这时摇身一变成为国民党的官员了。

面对国民党的猖狂挑战，李维民针锋相对，毫不妥协。他与北方局派遣的地下党员郑墉接上关系后，开始着手建立和发展党的组织工作。1945 年 9 月，在郑墉的家里，由李维民主持，召开了重建吉林特支的会议，会上推举李维民为书记、郑墉为组织委员，还吸收了经过秘密工作锻炼和考验的关锡庚、侯乃英、陈雪凡、郑凯、王庆林、王德祥、关伯岐等同志为中共党员。从此，吉林特支正式恢复了革命活动。

为了颂扬我党的抗日功勋，揭露国民党假和谈、真内战的丑恶行径，吉林特支决定创办自己的报纸——《前进报》。在一无所有的情况下，李维民带领特支成员四处奔波，搞来了油印机和纸张，每天将收听到的我张家口电台播送的新闻记录下来，然后整理成稿，刻板印刷。八开的油印小报《前进报》出版以后，在人民群众中引起强烈反响，使人们从中了解到了抗战结束后的国内外形势和我党对时局的主张，一些失散多年的革命伙伴和追求进步的青年也因此找到了共产党组织，投入了革命的怀抱。为了揭穿国民党的欺骗宣传，控制舆论工具，李维民出面与苏军交涉，将国民党市党部主办的《吉林日报》接管过来，改为《人民日报》，使它成为人民的报纸，在配合党的中心工作上发挥了独特的作用。

1945 年 10 月 10 日，吉林市地方维持会在北山召开有 10 万人参加的"庆祝光复"大会，吉林特支决定利用这个机会，把斗争从秘密转为公开。李维民作为共产党的代表参加了这次大会，与吉林市人民公开见面。会上，国民党代表演出了美化国民党、丑化共产党的闹剧，李维民登台严厉驳斥了他们编造的谎言，揭露了蒋介石反共反人民的反动本质，陈述了我党为救国救民不屈不挠英勇抗日的史实经过，以及抗战胜利后为争取和平所做出的努力。最后，他号召全市人民团结起来，在中国共产党的领导下，为反对内战、成立联合政府、建立新中国而斗争。

李维民义正词严的讲话，引起全场经久不息的掌声。通过这次讲话，加深了群众对党的了解，提高了党在群众中的威信，开展工作比以前顺利多了。李维民趁热打铁，组织成立了市工会和妇女会，并选派一批优秀党员到蛟河、敦化、舒兰、桦甸等地发动群众，壮大武装，建立革命根据地。

光复以后，蒋介石为控制东北，积极扩大内战规模。为了巩固和发展东北根据地，保卫抗日的胜利果实，党中央于 9 月 15 日成立了东北局，并派 2 万名干部和 13 万大军挺进东北。10 月下旬，成立了以张启龙为书记的吉林省工委。不久，陈云、彭真等中央领导到长春视察工作，召见了吉林特支书记李维民。李维民详细汇报了吉林党组织的建设和活动情况，受到中央领导的高度赞扬。11 月 1 日，东北局任命的永吉地委书记袁任远到达吉林市，组织筹建了中共吉林市委，李维民任书记，郑埔为代理组织部长，办公地点设在伪满道德会院内。市委在开始工作的同时，立刻组建了人民武装，解决了武器装备问题，巩固了新生的革命政权。

这时东北形势急剧恶化，在美帝国主义的支持下，蒋介石把大批兵力运往东北，准备发动内战。吉林的反动势力闻风而动、遥相呼应，妄图趁机将革命政权扼杀在摇篮里。11 月底的一天清晨，国民党吉林市公安局局长霍鹏九带领百余名全副武装的歹徒，乘三辆卡车向中共吉林市委所在地猛扑过来，企图收缴我党的武装。在李维民的组织和率领下，警卫排的同志早已严阵以待，霍鹏九一看有了准备，便逃之夭夭了。但他并没有因此而死心，第二天又指使一批歹徒抢劫报社，在李维民及报社同志的勇敢斗争下，这次阴谋又招致失败。

在稳固了政权基础之后，李维民又领导了市民翻身解放运动。当时，市委派大批干部分赴基层，进行清算汉奸、减租减息活动，帮助群

众解除贫困、恢复生产。李维民亲临各区检查指导，促进了这项工作的蓬勃发展。翻身人民感谢党的救命之恩，纷纷以实际行动支援前线。

为了将更多的群众团结在党的周围，在市委书记李维民的主持下，成立了劳动工人联合会、新青年同盟、妇女会、工商联合会等群众团体。同时，还在吉林市的上层进步人士中宣传我党的统战政策，主动同他们交朋友。1946年元旦，省委领导在李维民的陪同下，登门看望了马德恩、王可耕等社会贤达，赞扬了他们在伪满期间所表现出来的爱国主义精神。通过这些活动，团结了群众，孤立了敌人，为我党开展各项工作开辟了道路。

1946年4月中旬，国民党军队疯狂反扑，我军在四平给敌人以重创之后，奉命进行战略转移。5月28日，省委和市委迁往舒兰，成立了以李维民为书记的永北县委，辖五个地区。不久，李维民转东北局社会部工作，后又被派往敌占区沈阳搜集情报（化名王益）。从此，他又离开了战斗多年的故乡，踏上了新的革命征程。

李维民在吉林从事革命活动十余年，同日伪、国民党进行了针锋相对的斗争，为革命呕心沥血、不辞辛劳，受到吉林人民的崇敬。新中国成立以后，他曾任鞍山市市长，应邀几次回乡探亲做报告。李维民的其人其事，在吉林市已经家喻户晓、有口皆碑。但是，就是这样一个功勋卓著、出生入死的革命英雄，在"文化大革命"中却受到迫害，致使他积愤成疾，于1976年3月2日饮恨离开了我们，终年68岁。

愿以我血献后土

——回忆车耀先烈士

施文淇

自长篇小说《红岩》问世以来，以在息烽监狱、中美特种技术合作所壮烈牺牲的革命烈士为原型改编的影视剧不断推出，烈士江竹筠、张露萍、罗世文、车耀先、许晓轩等人的名字，已深深地印在人们的心中。不少青年读者想进一步了解烈士的生平及其所走过的道路，为此，我们特请曾与罗世文、车耀先一同坐过牢的施文淇同志撰写了这篇文章。

本文详细地记述了车耀先烈士早年弃商从军，由一名军人、基督教徒逐渐成为一名为共产主义事业而献身的革命战士的经过。从烈士一生追求真理的足迹中，青年朋友们不难从中感受到共产党人为真理而献身的革命精神和崇高的思想境界……

投身军旅

1894 年 8 月 28 日，车耀先出生于四川省大邑县灌口场一个贫苦的

家庭里。父亲住在乡下，靠帮人背运茶叶、煤炭，摆地摊卖估衣为生；母亲是一个性格倔强而又勤劳的农村妇女。

在生活的煎熬下，车耀先不得不帮着父母挑起家庭生活的担子。13岁时，车耀先到崇庆县城"益盛荣"商号去当学徒。

1911年，一场革命风暴在四川爆发了！

四川人民为了反对清朝政府出卖川汉铁路的筑路权，掀起了轰轰烈烈的"保路运动"。各地纷纷成立了"保路同志会"，发动了罢市、罢课的斗争；革命党人也趁机组织"同志军"，发动武装斗争，反抗清朝政府。这年7月间，这股政治风浪波及到了崇庆县。8月里，一支"同志军"开进崇庆县城，把当地残害人民的警察头子"斌大爷"砍头示众，人心大快。车耀先从这件事中，懂得了光有除暴安良之心，没有枪杆子是不能成事的。

1912年，车耀先满师后，留在商号里当店员。辛亥革命使清朝的黄龙旗被红黄蓝白黑的五色旗所代替。可是老百姓却没有从共和中得到什么好处，依然陷于水深火热之中。这时车耀先所向往的"同志军"已被改编为川军。在爱国忧民思想的支配下，车耀先不甘于平庸的店员生活，毅然弃商从军。

当时，四川军阀已窃夺了辛亥革命的果实，成为新的封建统治者。"同志军"被改编为川军后，这支曾反抗清朝、为民除害的武装力量的性质，也起了根本变化，成为四川新军阀争权夺利、镇压人民的工具了。

但是，年轻幼稚的车耀先，未认清这支队伍的根本变化，仍然在战场上出生入死地为军阀卖命。几年里，他由士兵升为班长、排长。他在陕西镇巴县的一次战斗中，还以英勇善战、坚守孤城的战功，获得了北洋政府授予的"文虎勋章"。

1921 年，车耀先任团长时，驻扎在成都附近的简阳县，他结识了简阳福音堂的教师聂生明。聂对这位谈吐风雅的青年军官表示钦佩，因而过从甚密，成为莫逆之交。车耀先从这位曾就读于华西大学的教师那里，读到了不少文学、自然科学和基督教义的书籍，使他的眼界大为开阔，探求真理之心愈炽。

1923 年，车耀先在简阳贾家场的一次内战中，头部负了重伤，昏死在战场上。敌对士兵以为他已战死，便剥去他全身的衣服，将他推进深坑里。第二天，聂生明冒险来收尸，在深坑里发现了奄奄一息的车耀先，便急忙送他到成都医院去抢救。车耀先的生命虽然抢救过来了，可是他右腿的神经却被碎骨损伤，因而留下了残疾。

车耀先的右腿虽有了残疾，但他的头脑却从此清醒过来。他是怀着救国救民的愿望来投军的，没想到却被卷入了军阀们争权夺利的混战。车耀先在痛苦和悔恨之中，开始对真理更加执着的探索与追求。

他从聂生明介绍给他的新旧约圣经中，寻求到了救世的"真理"。于是他信奉了基督教，受了洗礼，成为虔诚的基督教徒。可是，不久他便发现那些披着宗教外衣的帝国主义分子，利用教权和教产来剥削、欺压中国人民，其残酷贪婪的程度，并不比地主逊色。残酷的现实粉碎了他的幻梦。

走上革命的道路

1926 年，北伐军从广东出发，一路势如破竹，所向披靡，把北洋军阀吴佩孚的联军，打得一败涂地，迫使他们退出武汉，回审北方。四川军阀看到大势已去，民心所向，不得不假意拥护革命。于是，刘湘将所部改编为国民革命军第二十一军；一批批黄埔军校的学生和政治工作人员，进入了刘的部队，其中不少是共产党员。此时，车耀先在刘湘部队

当团长。他在共产党员的影响下，开始接触革命的理论，深信孙中山先生的联俄、联共、扶助农工的三大政策，以及以俄为师、走俄国革命的道路是中国革命的出路。革命思想代替了他曾经笃信过的圣经。

1927 年，他所在的第二十一军第四师十团，驻扎在重庆的白市驿。由于他积极支持当地农会反抗土豪劣绅的斗争，公开指出刘湘部队中有人挂着革命的旗号，不改军阀的习气，招致了右派军官对他的不满。不久，蒋介石与汪精卫相继背叛革命，轰轰烈烈的大革命失败了。这时刘湘勾结蒋介石，在重庆策划了残杀共产党员和革命群众的"三三一"惨案。车耀先愤慨失望之余，借口出席在上海召开的"基督教东亚区大会"，离开了四川。

在"基督教东亚区大会"上，他又一次看到了那些帝国主义分子的嘴脸：处处表露出白色人种的优越感，好像只有他们才是"救世主"；歧视东方的被压迫民族，认为这些民族是愚昧落后的人种、是奴隶。车耀先实在不能再忍受这种欺侮，遂愤愤不平地中途退出了会场。

1928 年 2 月，车耀先东渡日本进行考察。这次出国，使他开阔了视野，思想上的触动也很大。当他在日本的展览会上看到日本海军击败我北洋舰队的图片，看到康熙的金龙大炮被当作战利品陈列时，车耀先的民族自尊心受到极大的伤害。他不愿再在这个国家停留下去了，随即踏上了归国的路途。

归国以后，他看到帝国主义分子在我国土地上横行霸道，其侵略气焰之盛，使人触目惊心，不禁为祖国的前途忧心忡忡。他对蒋介石背叛孙中山先生的"三大政策"表示深恶痛绝，深感只有中国共产党才是中国唯一的救星。

当时，国内的反革命气焰十分嚣张，新的军阀混战大有一触即发之势。车耀先已失去了刘湘对他的信任，不再委以兵权，而要保送他进陆

军大学深造，或委派他去当县长。这时车耀先在政治上日趋成熟，不肯再去做军阀争权夺利的工具，于是决心与旧生活决裂，毅然弃官为民，走革命的道路。

1928 年冬天，车耀先在成都参加了中国共产党。

入党后，车耀先无限感慨和激动地写了一首自誓诗，诗云：

> 幼年仗剑怀佛心，放下屠刀求真神；
>
> 读破新旧约千遍，宗教不过欺愚民。
>
> 投身元元无限中，方晓世界可大同；
>
> 怒涛洗净千年迹，江山从此属万众。
>
> 不劳而食最可耻，活己无能焉活人；
>
> 欲树真理先辟伪，辟伪方显理有真。
>
> 喜看东方瑞气升，不问收获问耕耘；
>
> 愿以我血献后土，换得神州永太平！

车耀先入党后，以成都努力餐馆老板的身份做掩护，参加中共川西特委直属的特别小组工作。他利用大邑同乡的关系，打进刘文辉的二十四军内发展党的组织，培养革命力量。

1930 年 10 月，他任中共川西特委军委委员时，又组织了震惊四川的"广汉暴动"。在十分艰苦的条件下，开始了他的革命生涯。

积极参加抗日救国活动

1932 年 5 月 9 日，是卖国贼袁世凯和日本政府签订卖国的"二十一条"的国耻纪念日。这天成都的气候热得反常，可是成都人民依然怀着炽烈的爱国热情，一早便从锦城的四面八方，涌向少城公园参加国耻纪

念大会。

会场上万头攒动，人声鼎沸，红绿色的三角小旗到处挥舞。"誓雪国耻""反日救国""收复东三省"等口号声，风起潮涌，响彻云霄。

车耀先身穿长衫，气宇轩昂地登上讲台，用成都口音讲演起来：

"同胞们，父老姐妹乡亲们！

"今天是'五九'国耻纪念日，是袁世凯这个大卖国贼和日本人签订二十一条卖国条约的日子。他在全国民众的反对下垮台了，气死了。日本政府的阴谋，也被中国老百姓的铁拳给捶烂了！"

"可是日本军阀亡我之心不死，去年又借口'中村事件'，在我国东北发动了'九一八'事变，很快便占领了东三省和热河省。国民政府采取不抵抗主义，一枪不放地把我们的大好河山，拱手送给了日本侵略军，3000万东北同胞从此成为亡国奴。这是更大的国耻，我们能不能就这样忍受下去？"

"不，不能！"群众中响起了雷鸣般的吼声。

"我们要不要抵抗日本的侵略？"车耀先激昂愤慨地喊道。

"要！"

正在这时，突然警笛齐鸣，会场后面的人群里出现了骚乱。一群反动军警冲进人群，同人们扭打起来，会场的秩序顿时陷入混乱。

讲台上的几个年轻人拥向前去，向车耀先说："车团长，'黑狗子'来抓人了，我们保护你走吧！"

他们边说边护卫着车耀先退出了会场。

"九一八"事变后，车耀先一直以退伍团长和努力餐馆老板的身份，在成都的军政界、文化界、基督教徒和青年教师与学生中从事反日宣传，成为"反日救国大同盟"的领袖人物。这次他发动和组织"五九"国耻纪念日，就是为了广泛深入地宣传抗日，反对蒋介石的不抵抗

政策。

当时的四川，虽然三民主义已高喊了 20 多年，可是地方上依旧是"有枪为强，有兵为王"，处在封建军阀割据的状态。刘湘、刘文辉、邓锡侯三支武装，都在争夺成都这块宝地。他们为了缓和争端，协调关系，在成都督院街的祈水庙里，成立了一个"三军联合办事处"。这个办事处的处长向育仁，绰号"想发财"，在川军里是个八面玲珑的人物，"五九"群众集会就是他派遣军警冲散的。当他得知集会是车耀先发动和组织的，便欲对车下手。

车耀先听到向育仁要抓他的消息后，机警地躲进了小福建营旧相识冷寅东师长的公馆里。翌日他又作为冷师长的贵宾，安然离省，再赴上海。

半年后，车耀先重返成都。当时四川地下党组织在王明"左"倾错误路线影响下，几乎损失殆尽，车耀先也失去了和党组织的联系。他知道这次回返成都，向育仁是不会善罢甘休的。为了取得护身符和立于不败之地，他巧妙地利用刘文辉的关系，出任了刘文辉的核心组织"学友互助社"的秘书长，兼冷寅东师的副官长。后来刘文辉被刘湘等打败，退到西康去后，车耀先又在邓锡侯的二十八军担任副官长和参军等职务。他利用这些关系和职务，在四川地方实力派的中上层人物中，开展统战工作，促进反蒋抗日。同时，他又在"中华基督教改进会""四川世界语学会""成都注音符号促进会"等团体中，团结了大批知识分子和青年学生，宣传抗日救国的思想，培养四川救亡运动的骨干，使成都的抗日运动终于冲破了国民党的压制和阻挠，轰轰烈烈地开展起来。

巧打"瘟神"

国民党政府在卖国的《何梅协定》中，有一条秘密条款，就是准许

日本政府在成都设立领事馆。日本军阀早已怀有觊觎四川之心，企图打进我内地刺探军情，扑灭中国人民抗日的烈火。

1936 年 8 月 23 日午后，五个头戴盔式帽、个子矮矬的家伙，住进了成都骡马市街口的大川饭店。他们在旅客登记簿上写的是：渡边洗三郎、田中武夫、濑户尚和深川经二，身份是商人和记者。这就是日本驻华大使馆情报部长岩井英一派到成都来设立领事馆的日本间谍。陪同他们一起来的，是重庆《朝报》社社长、汉奸刘训熙。

在这五个日本间谍在上海乘"云阳丸"进川前，就被刘湘的密探队吊上了线，跟踪到了重庆；当五个日本间谍出现在成都附近的龙泉驿时，省会警察局便派警员龙若麟等把他们秘密监视起来。

车耀先从各个渠道得来的消息，既复杂，又矛盾。他找来了一些抗日救亡积极分子一起分析情况：刘湘是反对这五个"瘟神"的；蒋介石想借日本人的手，来抢刘湘的饭碗，把刘湘从"四川王"的金交椅上撵下来，因此，蒋介石也派人来打"瘟神"。车耀先接着分析说："蒋介石的想打，和我们想打的目的不一样。醉翁之意不在酒，蒋是想制造祸事，把罪名扣在刘湘头上，好夺取刘湘的地盘。不信你们明天看，打头阵的，准是黄埔分校的学生。省党部也下了命令，要全城的大中学生，明天都停课去参加游行哩！"

"那我们该怎么办？"

车耀先说："他们三方面都要打，我们工农大众更要打，打他个稀巴烂才好！明天，我们要发动更多的群众，去参加游行示威。在街上把《何梅协定》中的秘密条款，讲给老百姓听，使他们进一步看清蒋介石卖国投降的真面目，壮大我们抗日民族统一战线的队伍。可我们不要暴露身份，更要保护群众。因为一打出手，刘湘为了应付蒋介石和日本人，被迫要拿我们开刀，做替罪羊。"

8月24日午后，浩浩荡荡的游行队伍，出现在成都街头。"打倒日本帝国主义""打倒汉奸卖国贼""反对在成都设领事馆"的口号响彻全城。同车耀先一起开会的那几名青年，有的在街口讲演，有的散发传单。走在游行队伍前面的，正是黄埔分校的学生们，他们引领群众涌向大川饭店。霎时，那些黄埔学生突然抢过后面童子军手里的军棍，冲进了饭店。只听玻璃门窗和家具乒乓乱响，田中和濑户两个"瘟神"在一阵乱棒下倒了下去；逃出去的渡边、深川，也被愤怒的群众当场打死；汉奸刘训熙也给捉住了。

当晚，刘湘的发言人抢先一步宣称："此系异党分子破坏中日调整的行动，已责令军警当局彻查缉凶。"用来推卸责任，堵住了蒋介石和日本人的嘴巴。

日本政府向蒋介石政府提出严重抗议，气势汹汹地派员来成都"调查"。可是这四个"秘密使者"，无外交人员身份，不在保护之列，只落得偷鸡不着反蚀把米的下场。

蒋介石虽也派调查组来查办，可是那天带头打死日本人的，却是他黄埔分校的学生，只得息事宁人，向被打死的东洋人送花圈，赔礼道歉。

刘湘利用这次事件，既驱除了日本势力，保住了老窝，又给了蒋介石一记耳光。特别使刘湘高兴的是，他还捞到了一个反日的美名，博得了四川各界的称颂。

大川饭店打"瘟神"的事件，通过国民党的报纸，很快传到全国。车耀先通过这次斗争，锻炼了热血沸腾的抗日青年，使他们在政治上日趋成熟起来；同时这次斗争也调动了千千万万的民众，投入到抗日反蒋的洪流中来。

创办《大声周刊》

1936 年 10 月，车耀先以"注音符号促进会"的名义，联合成都一些社会团体，发动组织了"成都各界救亡联合会"。但只开了个筹备会，国民党省党部便命令取缔，还给车耀先加以"另有企图"的罪名。车本想在报纸上刊登启事，向社会上公布事情的真相，又遭到了禁止。这使车耀先深感舆论工具的重要性，为了宣传抗日，反击敌人的诽谤歪曲，必须要有自己的宣传阵地。因此他积极赞助"成都中华民族解放先锋队"公开出版的《活路旬刊》。他不仅腾出自己的私房作为刊物编辑部，还就刊物的编辑方针、选题计划和版面设计等给予具体指导，使这个刊物很快得以和读者见面。可是成都的反动势力，嫉视这个新生的进步刊物，因此只出了三期，就被扼杀在摇篮里了。

车耀先气愤之余，把青年编辑们吸收过来，又由他自己出面来筹办《大声周刊》。

1936 年 12 月"西安事变"爆发后，成都的政治形势起了微妙的变化。以刘湘为首的地方实力派与蒋介石中央势力之间的矛盾日益加深，开始接受了中共"联合抗日"的主张。此时，经四川省政府批准，《大声周刊》终于在 1937 年 1 月 15 日诞生了。车耀先任《大声周刊》社社长，彭文龙、周海文任编辑，薛特恩和余路由分任发行及出版工作。

车耀先在创刊号的"社声"栏内，用孙中山先生临终遗言"和平，奋斗，救中国！"为标题，揭露了汉奸亲日派何应钦要以武力讨伐张、杨，挑起内战，实现日本"以华灭华"的阴谋。车耀先又以"笠盟"署名，写了《宣传与谣言》一文，引用西安广播电台和外电的报道，把西安事变的真相公布于众，冲破了国民党的新闻封锁。以后，该刊又陆续发表了《中共中央调停陕变通电》《中共中央致国民党三中全会电》，

以及宋庆龄、何香凝向国民党三中全会提出"关于恢复孙中山先生三大政策"的提案等。

《大声周刊》发表的这些文章，如黑夜里发射的一颗照明弹，穿透了国民党反动派散布的迷雾，露出了星月满布的晴空，受到广大读者，特别是爱国青年们的热烈欢迎和支持，车耀先几乎每天都要收到不少表示慰问和致敬的读者来信。

革命与反动是泾渭分明、爱憎迥异的。一个为进步力量所拥护的刊物，必然要遭到反动势力的嫉恨。敌人大肆诽谤中伤，说什么《大声》是反动刊物，是替共产党宣传的"喇叭筒"。他们还写匿名信、打电话恫吓车耀先，说要砸他的努力餐馆和《大声》编辑部，要抄他的家，要暗杀他等等。

车耀先面对敌人的辱骂、恫吓，置之一笑。他在《大声》上发表了《车耀先答友人的一封信》，说："只要政府愿蹈北洋军阀的覆辙，我亦愿步邵飘萍的后尘！"以示他献身抗日救亡运动，早已把自己的生命置之度外了。

车耀先办的《大声》，冲击着国民党反动派真反共、假抗日的顽固堡垒，因而被反动派看作眼中钉，非拔除不可。于是出刊到 13 期时，反动当局便以"言论消息多不正确"的罪名，悍然查封。车耀先望着被反动军警抄得乱七八糟的编辑部，对同伴们幽默地说："来，来，在这里照张相，留个纪念！"

《大声》被查封后，车耀先并不气馁，主张"换个刊名，换个社址，继续出刊"，鼓舞同伴们再接再厉地奋战下去。可是反动派的反应也不迟钝，改名出版的《大生》周刊，才出了五期又被查封了。车耀先又把《大生》改名为《图存》，仍然大声疾呼要求全面抗战，反对妥协投降；但仅仅出了三期，又被扼杀了。直到抗战爆发以后，国民党政府

才不得不让《大声》复刊。

1937年12月5日，《大声》复刊后，旗帜鲜明地反对妥协投降、反对国民党片面抗战的路线，坚持抗战到底、全面抗战的路线；要求国民党实行政治民主，开放群众的救亡运动，保证言论出版自由和改善人民生活。车耀先针对时局写了《不要中敌人毒计——挑拨》《党争不停，武汉不保》等评论文章，批驳叛徒特务叶青、张国焘之流叫嚣的"一党专政"、解散共产党组织、取消陕甘宁边区等谬论，同一切破坏抗战、破坏抗日民族统一战线的错误言论进行坚决斗争。

车耀先还在刊物上转载毛泽东同志的文章，发表来自陕北的通讯文章，以扩大青年的眼界，提高青年的思想觉悟。他还帮助向往革命的进步青年，如张露萍等实现了奔赴延安的夙愿。

1938年8月，《大声周刊》又一次遭反动当局勒令停刊。可是车耀先的名字和《大声周刊》始终联结在一起，深深镌刻在四川人民的心扉上，成为鼓舞他们前进的动力。

临危不惧

1938年4月，车耀先在成都发起组织"中苏文化协会成都分会"，又一次引起了成都反动势力的仇视。在成立大会召开的前夕，不仅车耀先收到"将有炸弹表演"的恫吓信，与会者也都收到了"不要被车耀先利用"的警告。

开会那天，绝大多数参加者仍按时到达会场。有100多个国民党复兴社的特务暴徒，也混了进来。他们打着口哨，怪声叫嚷，有的敲打桌子，有的脚踩地板，使集会无法进行下去。

这时，国民党十三太保之一的邓文仪，也亲自跳到前台来表演了。他带领他的武装人员闯入会场，并在会上提出：要国民党的党棍程天放

任名誉会长；七名理事中，地方人士的名额，不能超过半数。企图以此篡夺这个团体的领导权，变其为国民党的御用团体。

车耀先在会上针锋相对地指出："这是民众团体，不是机关衙门，上层人选应由民主选举产生，不能由官方指派。"

车耀先的意见，得到了全体与会者长时间的鼓掌。

邓文仪见奸计未能得逞，而且当众出了丑，便恼羞成怒，掏出手枪威胁车耀先说："快收回你的意见，否则……"

车耀先面对着枪口，毫不退缩："我是当兵的出身，这玩意儿见多了，不稀罕！"

邓文仪的蛮横无理，激起了与会者的公愤，会场上抗议声、嘘声、骂声连成一片。邓文仪看到这种情势，知道众怒难犯，只得率领喽啰们，灰溜溜地退出了会场。

事后，谣言四起，说什么"车耀先被暗杀了"，"逃跑了"，"行政院要下令通缉了"……有的亲友听到后，不由得为车耀先捏一把汗，劝他别再干了。他却幽默地说："如果爱国有罪，抓我去坐牢的话，正好还我的书债，好多读几本书哩！"

被捕之际

1939 年的秋天，蒋管区风雨如晦，漆黑一团。风起潮涌的抗战救亡团体被纷纷解散了，激昂慷慨的救亡歌声听不到了。蒋介石发动了第一次反共高潮。

这时，蛰居在抗战阵营里的投降派，凭着反革命的嗅觉，感到抗日的风向发生变动，便纷纷蠢动起来。首先出台的是国民党复兴社特务头目康泽，他率领他那支别动队，到成都来策划反革命阴谋活动。1940 年 3 月 14 日，康泽命令数百名特务换上便衣，化装为贫民，到四川地方实力派

潘文华的银行仓库去抢米，并捣毁了银行；然后嫁祸于人，反诬共产党煽动贫民抢米，借以挑起我党和地方实力派之间的矛盾，以打击成都的抗日救亡活动。

第二天，成都各报登载出"共产党煽动饥民抢米"的特大新闻，诬蔑共产党制造事端，给中共扣上"破坏抗战、破坏团结"的莫须有罪名，煽动反共。

这天晚上，国民党的军警特务四处活动，在成都进行大搜捕。有十多人被捕，成都八路军办事处和新华日报成都分馆的负责人罗世文同志，在回家途中被特务秘密绑架。

午夜 1 点多钟，努力餐馆的门板被砸得震天响。只听门外有人在喊："车老板，电报！"

餐馆的工人打开大门，一群特务蜂拥而入。一个特务用手枪顶着工人的胸口，问道："老板在哪里？"

车耀先听到半夜有人敲门，知道事情蹊跷。他连忙穿好衣服挺身而出，镇定自若地喊道：

"我就是车耀先！"

特务打量了他一眼，皮笑肉不笑地说："车老板，行辕麻烦你走一趟！"

有几个特务从楼上搜查下来，手里拿着几本书和几封信。

一个特务亮出手铐，做出跃跃欲试的架势。

车耀先喝道："不用捆，我自己会走！"

就这样，车耀先被押到成都行辕二处关了起来。

蒋介石得到成都"抢米事件"和罗世文、车耀先被捕的报告后，立即命令军统特务头子戴笠飞往成都，审理此案，妄图从这里打开缺口，好在四川掀起反共高潮。

面对戴笠的审问，罗世文严正斥责了国民党特务制造事端，企图嫁祸共产党的罪恶阴谋，坚贞不屈地拒绝承认这次"抢米事件"是由他发动的。车耀先则矢口否认他是共产党员，并十分气愤地说，"抢米事件"完全是捏造陷害。尽管戴笠使尽了一切毒刑，始终没有捞到他所需要的口供。

这时，我党中央南方局指示川康特委，以成都市委名义，散发《为抢米事件告成都市民书》，揭穿了国民党嫁祸于我党的阴谋活动。

周恩来同志也在重庆代表我党中央就成都"抢米事件"向蒋介石提出抗议，并要求释放被捕人员。

戴笠无计可施，便悄悄将罗世文和车耀先秘密押往重庆。其他被捕人员，被残酷地活埋在龙泉驿的山上。其中有车耀先的亲密战友、《大声周刊》的工作人员薛特恩和唐介舟两同志。

身陷黑牢

敌人怕被人发觉，将车耀先改名换姓，终日幽禁在重庆磁器口红罗场的一个小独院里。他和罗世文虽然同囚一处，可是咫尺天涯，谁也见不到谁。车耀先除了终日在室内踱步外，就是从窗口的木栅栏缝中望着一小块雾气迷蒙的天空。车耀先最记挂的是在成都的战友和亲人们，不知他们的情况如何，尤其使他焦躁不安的是，他失去自由后，担心敌人冒用他的名义，颠倒黑白，混淆视听，破坏党的威信。

特务们给车耀先送来了《曾文正公家书》。车耀先知道，这是特务惯用的"攻心"战术，妄图使用镇压太平天国的大刽子手曾国藩的说教，来腐蚀他的革命意志，改变他的革命立场。而车耀先却要利用这个机会，给孩子们写封遗书，把自己坎坷的一生告诉他们，教导他们继承父志，努力进取，做革命的好后代！

监视他的特务听说他要写东西，以为他思想上有所触动，便送来了笔墨纸张，亟盼他能写出他们所需要的笔供来。想不到车耀先却是在给子女们写遗书。他写道：

民国二十九年三月，余因政治嫌疑被拘重庆，消息不通，与世隔绝……因念余出世劳碌，磨折极多，奋斗四十年，始有今日，儿女辈不可不知也……使知余：出身贫苦，不可骄傲；创业维艰，不可奢华；努力不懈，不可安逸。能以"谦"、"俭"、"劳"三字为立身之本，而补余之不足；以"骄"、"奢"、"逸"三字为终身之戒，而为一个健全之国民。则余愿足矣，夫复何恨……

虽然他身处牢笼之中，写得比较含蓄隐晦，可是从字里行间，却不难看出他那高尚的革命情操和要求儿女们继承他的遗志、奋勇前进的殷切期望。

半年后，戴笠看到车耀先始终不承认自己是共产党员，且又坚决拒绝为国民党工作；罗世文则始终痛斥国民党反动派蓄意制造事端，破坏抗战、破坏国共合作的罪恶阴谋，立场坚定，大伤脑筋。黔驴技穷的戴笠只得把他们转押到贵州息烽的黑牢中去，企图用苦难的监狱生活，来磨蚀他们的革命意志。

息烽监狱，是军统特务设立在贵州息烽县阳朗坝山坳里的一个集中营。张学良、杨虎城及其家属，都被幽禁在附近的山里。罗世文、车耀先被押到这里后，戴上死镣，被推进阴暗、潮湿、腥臭难闻的重禁闭室里。在这黑牢里，不准使用姓名，只能用番号称呼。罗世文是289号，车耀先是290号。

罗、车两人一进牢房，看到房里已有七个难友，被折磨得个个面色

苍白、目光黯淡，有气无力地躺在地板上。车耀先一看，只有马桶对面尚有一块隙地，他便把抱进来的一捆稻草和一条灰布破棉被铺在地板上，和罗世文挤坐在一起。他看到七个难友中，竟有三个是黄发碧睛、高鼻梁的外国人。后来，罗世文用俄语同他们交谈，才知道他们是流落在中国的"白俄"，是在武汉沦陷前夕被军统特务逮捕，加以"国际间谍"的罪名，关到这里的。

车耀先待人热情，善于联系群众，不仅与同室难友很快就能互通款曲，而且还结识了其他政治犯韩子栋、许晓轩、谭沈明，以及在北平读书成长的南斯拉夫青年米罗斯等。当人们听说车耀先在川军里当过团长、尊称他为"车团长"时，他谦虚地笑道："啥子团长哟，脚碰脚的都是坐牢的，你们就喊我'车跛子'算啰！"

车耀先这种坦率爽直、和群众打成一片的作风，博得了难友们的崇敬和信任，因而他很快便了解了牢里的情况和难友们的思想。他了解到大家对监狱主任何子贞虐待、镇压"犯人"的暴行十分仇恨，便和罗世文密商，决定引导难友们发动一次反迫害、反虐待、要求改善生活待遇的斗争。

不久，一个看守用皮鞭抽打"犯人"，点燃了久已埋在人们心中的怒火。在共产党员的带动下，一场集体绝食的斗争开始了。

牢房里沸腾起来了，长久压抑在人们心中的仇恨一下都发泄了出来。人们大声叫嚷着："不许打人骂人！""改善伙食！""给医给药！""每天放风，晴天晒太阳！""不答应就绝食到底！"……

监狱头子何子贞被绝食斗争惊得目瞪口呆，生怕闹大了不好收拾，又怕上司知道了责怪下来，只好做出让步，被迫答应了"犯人"们的要求。但敌人暗中却在侦查带头闹事的人，伺机报复。

难友们通过斗争实践，看到了集体的威力，尝到了斗争的甜头。可

是罗、车两人却告诉大家，要防备特务反扑，还要坚持斗争，善于斗争，才能取得更大的胜利。

狱中的特殊战斗

1941年3月，周养浩取代何子桢出任监狱主任。不久，他秉承主子"攻心为上"的旨意，采用一些伪装"开明""民主"的措施来进行统治。当时，大部分共产党员被集中到"忠斋"牢房里，表面上他们被解除了镣禁，白天准许在小院里散步，还准许使用笔墨读书写作，生活上也比以前有些改善。可是共产党员们却时刻保持清醒的头脑，经常在一起分析监内的新情况，认识到周养浩这套"优待""民主"的手法，是企图麻痹和分化共产党员及爱国志士，达到采用高压所不能取得的"自首""投降"的政治效果。为了紧密团结一切可以团结的难友，抗击周养浩的政治攻势，共产党支部在息烽监狱秘密成立了。在秘密支部的领导下，分散在各斋的难友，保持着清醒的头脑，不为敌人所欺骗、利用。同时，根据监狱里的新情况，相应地改变斗争策略，利用公开和秘密相结合的方式，进行着特殊的战斗。

周养浩为了笼络人心，以达巩固自己的地位的目的，利用狱中"修养人"（这是他给"犯人"加上的美称）的无偿劳动来达到自给自足，以节省军统特务机关的经费；同时开放和扩大图书馆，出版监内刊物，开展文娱活动；还决定从监内抽调一批人来当"工作修养人"，解决管理人员不足的问题。

针对共产党员能否去当"工作修养人"的问题，秘密支部反复征求党员们的意见。有些同志认为这是打入监狱内部、从事地下活动的好时机，既便于了解监内外的敌情，争取与当地地下党组织取得联系，又便于同监内难友广泛接触，扩大影响，壮大力量。但有的同志提出，共产

党员不宜去当"工作修养人"，以免为周养浩所利用，在政治上造成不良的影响和后果。秘密支部权衡得失后做出决定：凡已暴露身份的共产党员，如罗世文、许晓轩、谭沈明等，应拒绝去当"工作修养人"，以免为敌所乘。其他没有暴露身份的共产党员，如车耀先、韩子栋、宋绮云、周科征、王通（王品三）等，有机会可以去当"工作修养人"，这样有利于在监内更好地为党工作。不久，宋绮云、韩子栋、王通等调到生产组工作，车耀先调到图书馆，周科征调到教诲室。这几位同志打入监狱内部，犹如一个尖刀排，插进了敌人的营垒，开展着一场特殊的战斗。

车耀先当了图书管理员后，不仅把现有的 1000 多册书籍整理得井井有条。他还抽空把有进步倾向的旧书，从废书堆里清理出来，一页页地加以修补，有的书还在封面上贴上"文优纸劣，请加爱护"的字条，使这些好书重又在监内流行起来。他设法使监狱方面添购了托尔斯泰的《战争与和平》，屠格涅夫的《罗亭》《前夜》，陀思妥耶夫斯基的《罪与罚》等世界文学名著，及当时的进步刊物《观察》《展望》《民主世界》等，帮助难友开阔眼界，看清国内反动派和国际法西斯日趋崩溃的形势，增强人们斗争的信心。车耀先经管的图书馆，不但成为难友们汲取精神营养的宝库，而且还成为监内沟通情况、传递消息的联络点。

车耀先利用管理图书的机会，同牢里的"修养人"广为接触，他那幽默而风趣的谈话，使人深受启发和鼓舞，被难友们视为良师益友。

车耀先本来就爱好读书，自来到图书馆后，更加勤奋自学，努力充实自己，以便出狱后更好地为党工作。他除跟周科征继续学习英语外，还跟罗世文同志学习俄语。他那孜孜不倦、勤奋苦学的精神，深深感染了守卫息烽监狱的"忠义救国军"的士兵们。这些年轻幼稚的青年人，是被军统特务用"抗日"的幌子骗来的。车耀先帮助他们补习文化，给

他们讲抗日的道理，有的在他的教育下觉醒过来，甘愿冒着风险，为他去购买禁止在监内阅读的进步书籍；有的为他把在监内所写的文稿和家书等，秘密转递出去。

1946 年初，上海《密勒氏评论报》上，登出了一篇关于息烽黑牢的英文报道。该文出自罗世文和车耀先的手笔，后经周科征翻译为英文的。它第一次向国内外揭穿了蒋介石违反"双十协定"、扣押政治犯、坚持法西斯统治的真面目，因而使蒋介石和军统特务大为惊恐。鉴于国内民主运动风起云涌，蒋介石及军统局生怕被人察觉，不得不撤销息烽黑牢，将被押人员全部转移到重庆"渣滓洞"。这篇报道能够公之于世，是共产党人在这场特殊战斗中所取得的重大胜利之一。而这一斗争的胜利，是与车耀先的努力不可分的。

英勇就义

罗世文和车耀先被捕后，我党中央多次要求国民党当局释放他们。1944 年 6 月 5 日，我党中央代表林祖涵，向国民党政府代表王世杰、张治中，当面递交了《中共中央向国民党政府提出的意见书》。其中要求释放各地被捕的共产党员名单中，就包括罗世文和车耀先。可是国民党反动派竟诡称罗、车两人早已病死狱中，进行无耻抵赖。

其实，当时罗世文和车耀先两同志正被囚禁在重庆"渣滓洞"楼上的重禁闭室里。戴笠密令将罗世文改名为"张世英"，车耀先改名为"田光祖"，企图以此遮人耳目，掩盖罪行。

1946 年 7 月，国共谈判破裂，蒋介石下令秘密杀害罗世文和车耀先两同志。

8 月 18 日，又是一个腥风血雨的日子。一场卑鄙狠毒的政治谋杀开始了。

罗世文和车耀先两同志昂首不屈地跨出"渣滓洞"的牢门,走向杨家山刑场。

他们高喊着口号就义了。残酷的法西斯匪徒,竟在他们的遗体上浇上汽油,焚尸灭迹。其惨厉之状,令人发指!

车耀先牺牲时年仅 52 岁。他将宝贵的生命贡献给了党的事业,实践了他入党时的庄严誓词:

"愿以我血献后土,换得神州永太平!"

王孝和烈士就义目睹记

馬賡伯口述　张松美整理

50 年代我国曾有一部震撼人心的电影《铁窗烈火》，影片中的主人公即是以上海著名的工人运动领导人之一、工人阶级的优秀儿子王孝和烈士为原型。王孝和的革命斗争事迹，在影片及其他文艺作品里均有所反映，但王孝和英勇就义距今已有 37 年，有关他就义时的真实情景、具体细节现已鲜为人知了。本文为我们再现了烈士英勇就义时的壮烈场面——

我从事新闻摄影工作已有几十年了。在过去我所接触的许多新闻事件中，记忆犹新，印象最深，并使我终身难忘的，则是工人阶级的优秀儿子王孝和烈士英勇就义的悲壮一幕。

王孝和烈士，浙江宁波人，1924 年出生于一个工人家庭，1947 年进上海发电厂（今杨树浦发电厂）工作。1948 年春，王孝和根据上海地下党组织的指示，领导发电厂的工人开展了声援申新九厂工人的斗争。4 月 21 日，他不幸被国民党反动派逮捕，先被关押在淞沪警备司令

部稽查大队，以后被移解到上海提篮桥监狱"特种刑事法庭"（简称特刑庭）。

在特刑庭，王孝和正气凛然，英勇不屈，与敌人进行了面对面的斗争，表现出一个共产党人大无畏的英勇气概和视死如归的崇高精神。就在中国革命胜利即将到来的前夕，穷途末路的敌人终于下了毒手，残酷地将王孝和杀害了。

1948 年 9 月 29 日上午，我在新闻报馆获悉，特刑庭要对王孝和进行最后宣判，于是我便赶到提篮桥监狱。到了那里，从特刑庭传出话来：因故延期到明日开庭。至于延迟原因，传话人两手一摊，表示无可奉告。

当我准备返回报馆时，只见离监狱大门不远处的石阶上坐着一位老人和一位青年妇女。从这两人的脸部表情，可以看出她们是极度悲愤的。后经人相告，才知道这位老人是王孝和的母亲，而青年妇女则是王孝和的妻子。于是，我怀着十分崇敬的心情，默默地注视着这婆媳俩……

第二天上午，我驱车来到提篮桥监狱。在特刑庭里，当王孝和被押解到庭时，庭长立刻宣读了判决书，判处王孝和死刑，立即执行。王孝和当即面不改色地向庭长提出："我要向在场的记者们讲几句话。"

当时在场的各报和各通讯社的记者有 20 余人，听了王孝和的要求后，庭长扫视了一下前面，点头表示允许。接着王孝和便从容不迫地用他那铿锵有力的声音，向记者们发表了慷慨激昂的演说。他义正辞严地驳斥了敌人的无耻谰言，痛斥了国民党反动政府蛮横无理，肆意抓人，滥杀无辜的卑劣行径，从而把法庭变成了揭露国民党反动派罪恶的讲坛。

王孝和的揭露和痛斥，使庭长惊恐万状。他忙不迭地喝令王孝和住

嘴，阻止王孝和继续讲下去，并命令法警将王孝和押出法庭。按照惯例，法警备了一碗酒，王孝和不但不喝，甚至连看都不看一眼。

从特刑庭到刑场，有一段约莫50米左右的路程。王孝和双手被反铐着，左右两侧有两名法警押解。工人阶级的优秀儿子王孝和同志早就将生死置之度外。在被押赴刑场的路上，他高呼"特刑庭乱杀人"等，只见他昂首挺胸，泰然自若，从容不迫地走向刑场。

提篮桥监狱的刑场，是一座阴森可怕的杀人魔窟。当我和其他记者紧跟着来到刑场的时候，只见监狱五公尺高的围墙铁丝网的外面已经站了许多人：他们或义愤填膺，瞪目怒视国民党法警；或对王孝和大义凛然、宁死不屈的英勇气概充满了敬意。

王孝和被押到刑场，在一把木椅上坐定以后，但见一名法警用瑟瑟发抖的手举枪对准王孝和的后脑。手枪扣响了，第一枪未打中要害，王孝和的身躯没有倒下，仍安然坐在椅子上，只是抽搐着，浑身颤动不已，嘴里还大口地喘着气。站在一旁的法警头目见状，便命令再补一枪。枪声又响了，第二枪的子弹却从王孝和的右耳边擦了过去。这两枪都未致王孝和于死命，法警又慌忙战战兢兢地开了第三枪，但子弹又从王孝和的左耳擦了过去，仅仅擦破了左耳边的一点皮肉。那个杀人不眨眼的法警头目见这名喽啰三枪都未击中王孝和的要害，不禁恼羞成怒，猛地用脚将王孝和从坐着的椅子上踢倒在地，然后丧心病狂地用皮鞋朝王孝和的腹部乱踩猛踏。年仅24岁的王孝和同志就这样惨死在敌人的脚下，鲜红的热血从王孝和的嘴角流出，染红了身旁的土地……

一个王孝和倒下去了，无数工人阶级的优秀儿女，继承烈士的遗志，踏着烈士的血迹，继承烈士未竟的事业，与国民党反动派展开了不屈不挠、艰苦卓绝的斗争。

十年动乱期间，长眠于九泉之下的王孝和烈士却遭到了万恶的"四

人帮"及其党羽的诬陷和攻击。粉碎"四人帮"以后，王孝和得到了昭雪。随着时间的推移、岁月的流逝，广大人民群众心目中的王孝和烈士的形象，愈加显得光彩照人，人们深切地缅怀着工人阶级的优秀儿子——王孝和烈士。

光阴荏苒，音容犹在。王孝和烈士虽然已经牺牲 37 年了，但他的精神和业绩必将永远激励人们为振兴中华、建设四化而奋斗。

烈士回眸应笑慰，擎旗自有后来人。

王孝和烈士永远活在我们心中！

血溅中山陵

刘定安口述　张子和记录　梅祛整理

　　电视连续剧《陵园春秋》播出之后，很多读者为剧中国民党高级将领续范亭在南京中山陵剖腹自杀的行动所感动，他们投书本刊，要求进一步介绍这一历史事件。续范亭剖腹明志，欲以一死震惊全国，唤起国人抗战救国的举动，显示出了中华民族的凛凛正气，表示了他对国民党南京政府不抵抗政策的严重抗议，对鼓励广大人民群众抗日救亡运动的热情起到了一定作用。为满足广大读者的要求，本刊特选发此稿。

　　本文作者是亲睹这次事件的见证人，也是亲历者。他的回忆，为我们再现了这一页令人难忘的历史……

　　1935 年秋，我应老友续石佛之邀到西安。此时，正当红军北上抗日到达陕北，呼吁全国团结抗战。于是，我约续范亭由兰州来西安，相约去各大城市看看时局真相。我们从西安出发，绕道太原，过北平，转赴南京，住在国民饭店。

　　这时，南京国民政府正召开第五次全国代表大会，国民党要人正忙

于收买代表、抢拉选票，闹得满城风雨。

续范亭面对此情此景，痛感国难日深，强烈的民族感情和抗日热忱鞭笞着他的心。他希望能够得到一个机会，面见蒋介石，请求国民党中央出兵抗日。他曾数度求见蒋介石和国民党中央要人，均被以各种借口拒绝了，即使偶然碰到一起，也被"只叙友情、免谈国事"堵住了口。

一天，续范亭见到汪精卫，他对汪谈到国家民族的危机，全国人民强烈要求抗日的呼声，希望国民党政府能够采取有效措施，并请缨抗战。可是汪听后却无动于衷，反而说续范亭夸大事实。续范亭把从北平带来的一份报纸拿给汪精卫看，上面明明白白地写着，日本成立"冀东防共自治政府"，日本侵华的行动已很清楚。汪精卫却指着报纸说"莫名其妙"，不予理睬。

续范亭痛苦彷徨，无限悲愤，他曾和几位国民党的老前辈畅谈救国之道，大家都不免伤感叹息。当时就有几位国民党元老提议，到中山陵去哭陵，以引起当局的重视。可是续范亭却认为，国家已到了这种地步，哭一场又有什么用呢？大丈夫流血不流泪，他想到了以一死来唤起舆论的支持，以警国人。为此，他挥毫写下"绝命诗"一首：

> 谒陵我心悲，哭陵我无泪。
>
> 瞻拜总理陵，寸寸肝肠碎。
>
> 战死无将军，可耻此为最。
>
> 典见颜事仇敌，瓦全安足贵？
>
> 灭却虚荣气，斩删儿女情。
>
> 涤除尘垢洁，为世作牺牲。

12月26日，续范亭说是要去看于右任，让我和几位朋友玩小牌

（即打麻将）消遣。往常他出门总约我相陪，这次却是一人独往。我以为他可能与于有密约，不便相伴，遂为续叫了一辆出租汽车，安排他去了。我们玩小牌消遣，直至傍晚，方吃完饭，出租汽车司机突然来报告说："那位先生出门上中山陵，现陵园门已关闭，还不见下来。"这时我方醒悟，知已出事，急与诸朋友带着手电等，乘车驰往中山陵。时陵园大门紧闭，寂无一人，于是找到陵园管理处，说明原委，请他们帮助上陵园寻找。我们正拟分组分头寻找，忽见陵园警卫搀扶一人下来。我急趋向前，看清确是续范亭，只见他面无血色，衣帽歪斜，问他出了什么事，续范亭毫无反应。我为他重整衣襟，发现他腹部洇出了大片的血，忙扶他上车，急驰回城，送入中央医院。

我一直守候在病床旁，医生告诉我说："续范亭的腹膜已经破了，所幸内脏没有受伤。施行手术后如果没有特殊变化，生命大概不至于十分危险。"医生说完，交给我一卷纸，说是在病人衣袋里发现的。

我打开纸卷，发现是东亚饭店的十行信笺，上面布满续范亭苍劲的墨迹：

赤膊条条任去留，丈夫于世何所求？

窃恐民气摧残尽，愿将身躯易自由。

……

我看着看着，一阵心酸，热泪夺眶而出。

就在续范亭住院的次日，有一位素不相识的人悄悄地对我说："当局对于续范亭将军的自杀十分恐慌，认定这是与共产党有关系的事件。在医院周围已布下特务。听说蒋介石下了密令，只要查出续范亭有跟共产党嫌疑的人来往，就立即秘密处死。请关照续将军着意防范。"

　　为了防止续范亭发生意外，我寸步未敢离续范亭左右，几经与医院当局请求，才被批准陪住。医生一再嘱咐，病人需要静养，不许任何人打扰。

　　为了遮人耳目，国民党当局竟无耻造谣说续范亭是因失恋而剖腹自杀。但纸里包不住火，为呼吁抗战救国，续将军血溅中山陵的消息不胫而走。迫于形势，全国为国民党控制的各大报纸不得不发表续范亭的自杀经过以及有关评论、病况报告、个人简历和绝命诗等。续范亭的事迹一时传遍全国，每天有大批慰问函电像雪片一样飞往中央医院。冯玉祥将军还亲自到医院探视病情。远在西安的杨虎城将军、兰州的邓宝珊将军等都打电报和派专人到医院慰问。

　　有一天，来了一位老者，自称是续范亭的老朋友，叫杜仲，就住在玄武湖旁，特地赶来探望老友。我对他说："医生说病人需要静养，不许来客探视。"并再三致歉，请他以后再来。不料，在半日之内，杜先生竟连续往返三次，定要见见续范亭。他以沙哑的声音激动地说："我们从民国2年在山西分手，有20余年没有见面了。今天范亭到了这个地步，我也活不长了。你让我看上一眼就走，我绝对不会惊动他的。"我见杜先生情辞恳切，布满皱纹的脸上流露着痛苦之色，实在不忍再度拒绝，遂小心翼翼地领着杜先生走进病房，揭开幔帐。续范亭躺在床上纹丝不动，脸部消瘦，面色苍白。

　　杜先生站在门口，欲进而止，远远望着，泪流满面，伫视良久，不忍离去。

　　次日报载：杜仲先生于昨晚投玄武湖自沉。

　　杜仲先生曾任国民党中央监察委员。辛亥革命时，他任《国风日报》社编辑，积极宣传民主革命。第一次国共合作时，他拥护孙中山的三大政策。他为国民革命奔走20多年，最后，竟不忍眼见中华之灭亡，

忧国忧民，自杀身亡，以示对蒋介石独裁统治的不满。

续范亭直到病愈出院后，才知道这件事，他怀念老友，挥泪写下了"悼友"诗：

> 我病君三顾，君亡我来临。
>
> 月圆君已逝，月缺我方闻。
>
> 伯仁非我杀，我竟死伯仁。
>
> 陵园剑不利，湖水一何深。
>
> 万古中天月，千秋烈士心。

1936年初春，张学良到南京，亲到病房探视，续范亭与张学良相谈良久。临别，范亭送张出房门，张拍着范亭的肩膀安慰说："好自保重，最后我们总会成一个'三元乎'！"（当时打麻将牌的术语，即成三翻全胜之意）张走后，范亭笑着说："少将军看来倒是快人快语。"

1936年11月，续范亭回西安，不久，便发生了西安事变。在这次事变中，中国共产党的光明磊落，不记党仇，坚决抗日，深深地教育了续范亭。

1937年初，续范亭作为杨虎城将军的代表，奔赴山西推动抗日救亡运动，他与共产党、八路军密切配合，做了不少有益的工作。

抗日战争期间，他先后担任过第二战区战地总动员委员会主任委员、暂编第一师师长、山西新军总指挥和共产党领导下的晋绥边区行署主任、晋绥军区副司令员等职。

1941年，积劳成疾的续范亭，在共产党中央的关怀下，到延安疗养。1945年被推选为中国人民解放区人民代表会议筹委会副主任。1947年9月12日，续范亭将军不幸病逝。嗣后，中共中央追认他为中国共产党党员。

阎锡山的堂妹阎慧卿

———

刘吉人

近年来，以山西近代史为题材的文艺作品不断推陈出新。但不论是话剧，还是电视连续剧、电视剧本，只要有阎锡山，一般总伴有一个女主角——阎慧卿，或叫五姑娘。这位五姑娘一会儿是与八路军高级领导人谈判的重要人物，一会儿又成了抗拒解放太原战斗中的指挥；她忽而与军统特务斗法，忽而又以阎军某个部队总指挥身份出现……阎锡山果有这么一位参与军政大事、前台指挥、幕后操纵、可以左右山西政局的妹子？抑或是作家们的艺术想象？本文作者通过查阅资料、调查访问，为我们解开了个中之谜。

五姑娘其人

五姑娘是阎锡山的堂妹。正因为有这个关系，她才成为人们津津乐道的人物。原来，阎锡山的祖父阎青云有两个儿子，长子书堂字子明，而阎书堂只有独子一人，即阎锡山；次子书典字慎五，生有四子五女，

五姑娘就是他最小的女儿。

五姑娘生于 1910 年，她的大名叫慧卿。她的父亲阎书典，清末民初都在崞县宏道镇别人开的商店里当店员，家里的二三十亩土地由佃户耕种。当时女孩子上学的寥若晨星，所以，阎慧卿在六七岁时并没有上学。1916 年，袁世凯死后不久，相继担任山西省长的沈铭昌和孙发绪，都不能久于其位，阎锡山乃于 1917 年 9 月由督军而兼省长。之后，他推行六政三事（六政：水利、种树、蚕桑、禁烟、灭足、剪发——男人剪掉辫子；三事：种棉、造林、畜牧），整理村政，兴办学堂。大约在 1920 年前后，各地的私塾才由学堂所代替。阎慧卿大约是在 10 岁左右才开始上学的，以后到太原阎锡山家时排行第五，因尚未出阁，所以阎家亲属以及公馆里卫士马弁，都称她为五姑娘。这一称号一直延续下来，直到现在，人们提起她，还是称之为五姑娘的为多。

阎慧卿虽然上过一段初中，但她上学迟，基础差，学习成绩很一般。后来在她身边待过的一些人，也很少见她读书写字，虽然住在城市，但她很少出门，仍然是一个家庭主妇型的妇女。

短暂的初婚

大约在 1930 年前后，阎慧卿与家乡河边村的曲佩环（仲玉）结了婚。曲家和阎家都是河边村的大户人家，相互联姻已有数代。曲家在历史上经商者为多，民国以来念大学的逐渐增多，曲佩环正是其中之一。他从日本留学归来，就任榆次晋华纱厂的经理。阎家看中他是个人才，主动托人向他提亲。曲佩环面目黝黑，深恐得不到五姑娘的赏识，但又不敢违拗阎家的旨意，只得勉强答应下来。阎慧卿明知曲佩环不是白面书生，但家庭包办，只得听从。所以婚后生活并不美满。也许因为这个原因，一两年之后，曲佩环染上了吸料面、打吗啡的嗜好，身体一天不

如一天，最后竟至不能自持。曲佩环自知将不久于人世，乃主动向阎慧卿提出："你还是先找个人吧，不要守活寡了！"阎慧卿也有意离婚，便去征求老太爷（阎锡山的父亲）的意见。老太爷不答应，他说："只要曲仲玉还活着，你就不能再嫁人！"阎慧卿于是只好隐忍度日。又过了一年半，曲果然离开了人世。

一对政治夫妻

阎慧卿的初婚，虽然也算门当户对，也不过是民间的儿女婚事。但她的再婚，却是一桩政治交易。

阎慧卿的第二个丈夫是梁武。梁武是崞县（今原平县）人，他的祖父梁善济是个翰林，清末曾任山西省咨议局议长，主张实行立宪而不赞同革命。辛亥革命后，阎锡山当选为山西军政府都督，他为了笼络社会势力，在民国初年曾任梁善济为实业司司长，许多重要政事均商之于梁。后来阎、梁矛盾日深，几至不相往来。但是梁善济的三子梁上椿（字西樵）却依附阎锡山，在大同经销煤炭，大发其财。梁武是老大梁上楹（字莱芝）的儿子。梁上楹在家乡经营土地，既是地主，又是绅士，在地方上算是头面人物，但手里的现钱毕竟有限，所以梁武在北京上中学以至上清华大学（文学系）的各项开支，都是由梁上椿支付的。梁上椿为了升官发财，看到梁武与阎慧卿年龄相当，便力主与阎家联姻。此事提出后，老大梁上楹未置可否，曾在德国留学、后任国民参政员的老二梁上栋却极力反对。但是婚事的成败最后取决于梁武，而梁武因其上学费用均来自其三叔，向来唯梁上椿之命是从，如今既然由他提出，自然不敢违抗。1936 年 3 月，尚在日本早稻田大学学习的梁武，中途辍学回国，在天津日租界旭街阎锡山买下的私宅里与阎慧卿结婚，成了阎家的"驸马公"。

阎慧卿中等身材，脸上有少许白麻子，文化有限，而且带有几分农村土气。她同清华大学毕业又留学日本的梁武结婚，许多人感到不可理解。梁武在日本留学的一位同学问他："你怎么和五姑娘结了婚？"梁武回答说："我们是政治夫妻，一个人要在事业上有点作为，没有靠山不行。"

梁武在清华大学学习之时，正是学生运动日益高涨之时，他是参加左派学生革命活动的积极分子之一。1934年他在清华大学毕业后，曾在北平参加左翼文艺活动，办过一个进步的文艺刊物。由于国民党宪兵在北京疯狂地镇压革命活动，他在北平待不下去，乃赴日本留学，他先是自费在早稻田大学学习，后来考取公费，实际上他是个挂名学生，主要精力还用于搞文艺活动，曾与陈北鸥、张泽民、徐咸寿等办过文艺刊物，后因言论激进被查封。考取公费后，梁武经济上比较宽裕，住在东京中野区樱花公馆，购置了许多进步书刊，其中有马克思的《资本论》等，还同曾经留学苏联的秋田雨雀办过一个剧团，演出《雷雨》《日出》等话剧，由凤子担任女主角，陈北鸥、徐咸寿等担任男主角。

1936年梁武回到太原之时，正当阎锡山考虑接受中国共产党的抗日民族统一战线政策，向联共抗日路线的转变之中，梁武顺应时势，为阎锡山延揽人才。1938年初，他到武汉宣传抗日，邀请文化界进步人士到第二战区工作，为民族革命大学招收进步学生，许多知名人士和要求抗日的进步青年先后来到山西，回到第二战区长官部驻地陕西省宜川县秋林镇以后，他创办了民族革命通讯社、话剧队、歌咏队、民革出版社、西北电影公司等，参加这些单位的知名人士有段云、赵继昌、穆欣、王仲元、李葆华、胡采、陈北鸥、陈鲤庭、瞿白音、沈浮、吴雪等，其中不少是共产党员，演出许多进步的歌剧和话剧，还拍了故事片《太行烽火》，后来在这个基础上成立了文化抗敌协会。但随着阎锡山的消极抗

日，许多进步人士相继转赴延安，抗战初期的那种热烈场面便逐渐冷落下来了。

梁武和五姑娘在秋林镇住在阎家公馆，吃住比不上在太原舒适，梁武便开始寻找发财的门路。原来阎锡山与蒋介石一直存在着严重的矛盾，国民党山西省党部也被阎赶出山西。抗日战争开始后，阎锡山离不开蒋介石的支援，允许国民党山西省党部恢复活动，但蒋介石还想在山西设立一个与阎联络的机构。梁武通过关系，把这个肥缺弄到了手，担任了第二战区党政委员会的秘书长，代替主任委员赵戴文主持工作。这个机构没有什么工作可做，但却有一笔可观的经费。所以虽在抗战期间，梁武和阎慧卿并没有体验过一般军政人员的那种艰苦生活。

1939 年的"十二月事变"是阎锡山由联共抗日走向反共和日的一个转折点。此后，阎锡山与日方信使频繁往来，接着暗订密约，终于走上消极抗日、积极反共的道路。这个肮脏勾当的主要牵线人之一就是梁武的叔父梁西樵。此人曾留学日本，妻子也是日本人，在抗日战争爆发前就与日本驻北平的特务头子林龟喜过从甚密。抗日战争爆发后，公开为日本帝国主义效劳，诱使阎锡山放弃联共抗日的立场，与日本侵略军合作。在他与苏体仁等汉奸的密谋与撮合下，阎锡山在敌占区太原设立了秘密办事处。梁武既是阎锡山的妹夫，又是梁西樵的侄子，自然成了阎锡山最理想的代表。梁武早就过不惯山沟里的闭塞生活，一听要他回太原，便欣然从命，大约是 1940 年底，梁武担任了阎锡山驻太原办事处的处长，办理阎、日勾结的各项具体事宜。后来，由于中国共产党的劝告和国际形势的变化，阎锡山公开降日未成事实，但双方勾结一直未断。梁武也就住在太原，一直到抗战胜利。

五姑娘的政治生活

抗日战争爆发后，阎锡山的公馆分为两部分，他的继母、大老婆和儿子、儿媳等，都到了后方四川，留在身边的只有姨太太徐兰森和阎慧卿。1937 年冬，阎慧卿随阎锡山由太原撤退临汾。1938 年又由临汾经蒲县、大宁、吉县，西渡黄河落脚于陕西省宜川县秋林镇。不久，日军被赶出晋西各县，阎慧卿又随阎锡山返回吉县。1938 年 12 月，日军第二次进犯吉县，阎慧卿随阎锡山转战于吉县东川五龙宫一带山区。日本占领吉县后，被迫于一周后撤出。阎慧卿及徐兰森等又随阎到了宜川县秋林镇。这几年戎马倥偬，阎慧卿在卫士们的保护下，骑着马翻山越岭，倒也领略了一些战争气氛。

1940 年 4 月，五姑娘与刘慕真、高清溪、赵佩兰等作为山西的妇女代表到重庆参加国民党召开的妇女工作会议。会上，宋庆龄提出由各战区长官的夫人出面筹组妇女会。7 月，山西省妇女会成立，阎锡山的姨太太徐兰森为总干事，刘慕真为副总干事，高清溪、朱志翰、傅晋媛、刘生岚等为理事，五姑娘与赵佩兰为监事。8 月下旬，又成立了山西战时儿童保育委员会，阎慧卿任秘书长，刘慕真、高清溪、赵佩兰、阎希珍（第二战区副司令长官杨爱源的三姨太）等为委员。委员会下设几个儿童保育院，收容战地儿童。

1939 年阎锡山发动了摧残牺盟会和新军的"十二月事变"，结果搬起石头砸了自己的脚。他为了巩固统治地位，在自己的政治组织民族革命同志会里发展了一批"基干"。这是一批以县团级军政人员为主并吸收忠于他的有为青年而组成的骨干力量。阎锡山为了笼络这些人，让阎慧卿和他的四子志敏、五子志惠，也都参加了"基干"。阎慧卿由梁化之介绍，阎志敏由徐士琱介绍，阎志惠由徐崇寿介绍，并且在阎锡山面

前宣誓要为实现物劳主张而奋斗到底。从此，他们每天晨 6 时也穿上灰布军装，参加朝会，听阎锡山的训话。

大约是 1944 年，阎锡山在驻地吉县克难坡成立了山西高级助产职业学校，任命阎慧卿为校长。抗战胜利后回到太原，阎慧卿又担任了慈惠医院院长，同志会妇女工作委员会主任。1947 年她又当选为山西妇女界的国大代表。

从以上职务看来，阎慧卿似乎是一个在政界很活跃的人物，其实不然。她既不懂学校和医院的业务，又缺乏政治活动能力，所以她在阎家公馆里深居简出，很少同社会接触，学校、医院完全由副职或下面的办事人员办理，她只听听汇报，一年半载去上一次，也不会向师生发表演说。她即使参加一些会议，或者不发言，或者只说几句表态性的话。至于山西省的军政大事，阎锡山向来是不许他的家属干预或插手的，同时五姑娘也没有这种见识或能力，因而除了作为一个成员，偶尔参加一些大型会议，如基干会议、南京的国民代表大会外，山西的军政会议，她是一次也没有参加过的。曾在阎锡山身边工作过的人们说，阎慧卿如果发现高级官员来向阎锡山汇报或研究公事时，她就立即回避。但是对于无关大局的小问题，她有时是会插手的。例如，在当时的军政人员中，或在阎家亲属中，有因特殊困难需阎直接解决的，有因过失需取得阎的谅解的，有因工作难题需阎特殊关照的，只要通过关系求到阎慧卿的名下，她一般是会向阎锡山反映并替求情者说话的。

此外，阎慧卿在抗战期间还替阎锡山管理过一部分私产。这个机构称之为"弹药库"，由她任主任，黄某实际负责。1945 年抗战胜利后，有批货物由黄某负责运回太原。当时的交通工具全由兵站第七分监部掌握。黄某找到分监周亚文，周看了阎慧卿的介绍信，答应启运；但分监部交通科长郑元麻看到启运的东西全是密封的铁桶或贴有外文标签的木

箱，为了途中安全，非按规定开封检查不可。黄某无奈，只得说明里面装的是料面、鸦片、贵重药材和高级衣料等，并拿出 10 个"戒烟药饼"（鸦片）送给小船窝黄河渡口的船工。在周亚文的同意下，郑才答应启运。过河以后，又派给 10 驮骡驮运。这一秘密从此才为少数人知晓。到太原后如何处理，就无人知道了。阎慧卿本人也委托手下人替她做点生意，据说为数甚微。

阎慧卿几乎不参加任何社交活动。在南京出席国民代表大会期间，她很少外出，偶尔出去转转，也由赵佩兰等陪同，她一个人是不敢单独行动的。她在省政府院内的东花园公馆里深居简出，除了逢年过节到南华门公馆向阎锡山的继母和大老婆拜年外，到衙门外面看戏看电影是绝无仅有的。至于跳舞，她根本不会。装饰穿戴，回到太原以后不穿军装了，绸缎衣服也不少，但她经常在外面穿的，夏天是灰色中山服，冬天是素淡颜色的中式棉袄，出门时加罩旗袍。她有时也略施脂粉，但从不浓妆艳抹。举止稳重，不苟言笑。

为阎锡山料理生活事务

阎慧卿的姐姐除了两个早逝外，一位随丈夫久居天津，一位于抗日战争爆发后转赴西安，由于梁武在阎锡山身边工作，她也就随着阎锡山的姨太太徐兰森，遇到敌人进攻时一起转移，在相对稳定时则同居公馆。"十二月事变"后，阎锡山深感处境维艰，既怕日军进攻，又怕八路军报复袭击，遂将在身边的姨太太徐兰森和孩子们送往后方。按理说，阎锡山的生活起居有专门的生活副官料理，无须他人插手，但有一个人却例外，这就是五姑娘阎慧卿，她负责照料阎锡山的生活起居。1942 年前后，姨太太从后方回到吉县克难坡，阎慧卿仍然越俎代庖，姑嫂难免发生一些矛盾。1947 年姨太太突然去世以后，阎慧卿就完全承担

起阎锡山家庭主妇的责任来了。

阎锡山为什么愿意把阎慧卿经常留在公馆呢？原来阎的大老婆徐竹青是个恪守封建礼教的家庭妇女，希望阎锡山能好好做人，所以常常是逆耳忠言念叨不休，阎锡山对她也确有几分敬重。1931年，因家务二人闹翻后，徐竹青即与阎分居。徐未曾生男育女，从此基本上不相往来。姨太太徐兰森为阎生了五男一女，除夭折者外，有三个儿子长大成人，在家庭中占有重要地位，自然会在一些家务问题上坚持己见，招阎之忌。而阎慧卿对阎则温柔和顺，体贴入微，特别善于察言观色，见机而行。阎锡山喜欢听的，她就多说；阎锡山不愿听的，她就绝对不说；阎锡山高兴时，她说些笑话，为阎开心；阎锡山愁闷时，她讲些家乡的风土人情为阎解闷。阎锡山喜欢吃家乡的便饭，如豆面擦擦、油炸糕等，她也检点厨师经常变换花样。阎吃饭时，她陪坐一旁。该多吃的，她不让阎少吃；该少吃的，她也不让阎多吃。真可谓体贴入微。所以，阎锡山也不愿让她离开公馆。

在烈火中了却一生

阎慧卿虽不参与山西的军政大事，但在政治立场上同阎锡山却是一致的。她对共产党的政策，因听信阎锡山的宣传，也有许多曲解。1948年秋，太原处于解放军包围之中，上层人物人心惶惶，阎慧卿曾数次请会道门的人扶乩，以卜吉凶。其惶恐心情可见一斑。

但是阎锡山并不改变顽抗到底的决心，仍然不断地叫嚷"与太原共存亡，不成功，则成仁"，并且准备了500瓶氰化钾毒剂，要他的基干以上人员，在城破时服毒自杀。他自己甚至表示："活着不与共产党谈判，死后也不见共产党人的面。"在这种情况下，阎慧卿只有与阎同生死共患难了。

但是阎锡山却通过在南京的山西人国民政府考试院院长贾景德、陆军大学校长徐永昌等向代总统李宗仁说项，推荐阎出任行政院副院长，以借机离开太原。1949 年 3 月 28 日，阎锡山终于盼到了李宗仁邀他到南京"商决党国大事"的电报，第二天中午即召开紧急会议，对他的高级干部说，他到南京少则三五天，多则十天八天就会回来，要他们继续死守太原。下午听说飞机即将飞临太原，阎锡山立即带了侍从张逢吉、医生和五六名近侍人员，匆匆赶往河西的圪沟机场，乘机而去。到机场送行的除了警卫人员外，只有山西省政府代主席、特务头子梁化之和阎慧卿二人。

阎锡山走后，有些人议论说，老头子不会回来了；有些人却认为阎慧卿没走，阎锡山还会回来。所以，掌握军权的太原守备司令王靖国等一再拒绝解放军关于和平解放太原的建议。后来，阎锡山看到困守太原已无指望，曾电梁化之让阎慧卿飞往南京。决心与共产党为敌到底的梁化之，为了稳定军心，却把象征阎锡山的阎慧卿留下，而以飞机不能降落为由，复电拒绝。阎慧卿被蒙在鼓里，收拾好行装，准备出走，一听到飞机声便拿上望远镜出门瞭望，但却无人安排她前往机场。

1949 年 4 月 18 日，阎锡山的生活副官奉阎之命飞回太原来接阎慧卿。他在机场与美国飞行员约定两三小时以后起飞返京。当时炮火连天，美国飞行员见势不妙，发动飞机腾空而去，阎慧卿的南京之行，立即化为泡影。

4 月 19 日，解放军强渡太原城西北的汾河铁路桥，歼灭河西守军第六十一军及坚贞师，第六十一军军长赵恭乘车逃命，越过汾河桥后中弹毙命，仅有坚贞师第三团千余人徒涉过河，河西的临时机场全部为解放军占领。从此，国民党方面的飞机再未在太原降落。

4 月 20 日，解放军对太原发起总攻，炮轰太原绥靖公署及城内各军

事据点。阎慧卿从她住的公馆偏院搬入钟楼下的避弹室内,陪同她的有赵佩兰(五台县人,阎锡山检点参事徐培峰之妻,克难小学校长,国大代表),阎锡山的族侄阎效正。梁化之也不时到室内探望,并同阎慧卿一起进餐。

五姑娘这时已经完全绝望了。她打开行李,把一些值钱的衣物送给在公馆打杂的阎锡山的一个寡妇侄媳曲补仙和侍候她的老妈子,说:"你们把这些东西拿去吧,如果有世事的话,再给我拿回来,没有世事的话,你们用了吧!"又拿出500块白洋,叫来值班的卫士长(班长)许有德,说:"你把这些钱交给侍卫队长刘有泰,让他分给弟兄们!"

梁化之也看到太原守不了几天,一面命令他的特种警宪指挥处杀掉被关押的共产党员和进步人士,一面准备杀害被阎锡山关在公馆里的地下党员赵宗复。梁化之对着阎慧卿和阎效正说:"看来形势不好,该把赵宗复这小子干掉!"原来赵宗复是已故的山西省政府主席赵戴文的儿子。阎锡山和赵戴文是在日本先后加入同盟会的,两人在山西共事一生,成为莫逆之交,赵临终嘱咐阎锡山招呼他的儿子。阎曾满口承应。赵宗复进行地下工作被捕后,阎将赵拘押于公馆,未交特务机关处理。梁化之这时提出要杀赵宗复,阎慧卿听了,出于对赵戴文的崇敬,连忙说:"那可不能!老汉(指阎)在的时候都没有处理,你为啥要处理他。老先生(指赵戴文)就这么个苗苗,还能这么做!老先生怎么待你来,你这么做能对得起老先生吗?"梁化之听了说:"反正他在我手里,早晚收拾都一样!"要杀赵宗复的事遂搁置起来,后来紧急时梁化之派侯海珠去杀赵宗复,侯将赵转移地方隐蔽起来,得以保全性命。

4月24日凌晨,解放军对太原发起总攻,炮火空前激烈。梁化之自知末日来临,乃代阎慧卿写了《绝命电》,由太原绥靖公署秘书长吴绍之润色后,交机要处拍发给阎。其电文为:

连日炮声如雷，震耳欲聋，弹飞似雨，骇魄惊心。屋外烟焰弥漫，一片火海；室内昏黑死寂，万念俱灰。大势已去，巷战不支。徐端①赴难，敦厚②殉城。军民万千，浴血街头。同人五百③成仁火中。妹虽女流，死志已决；目睹玉碎，岂敢瓦全！生既未能挽国家狂澜于万一，死后当遵命尸首不与×共见。临电依依，不尽所言。今生已矣，一别永诀；来生再见，愿非虚幻。妹今发电之刻尚在人间，大哥至阅电之时已成隔世！前楼火起，后山崩颓。死在眉睫，心转平安。嗟呼，果上苍之有召耶，抑列祖之矜悯耶！

4月24日晨6时，解放军攻入太原城内。梁化之乃吩咐卫士柏光元在他服毒后，在床上浇上汽油引火焚尸。大约七八点钟的时候，赵佩兰跑进来，与五姑娘诀别，二人相抱而哭。之后，梁化之将赵驱赶出去，与阎慧卿同时服毒，约两分钟后断气。柏光元向床上浇了汽油，打倒床头小桌上的蜡烛，顿时烈焰腾空，两具尸体化为灰烬。

阎慧卿与共产党没有什么深仇大恨，解放以后共产党不会杀她，她没有必要去自杀。她的自杀，可以说是阎锡山和梁化之为她安排的一出悲剧。

梁武归葬祖国

梁武凭着五姑娘的关系，为阎在太原执行勾结日军的特殊使命，临

① 徐端为阎锡山的特务机关太原绥靖公署特种警宪指挥处代处长，梁化之为处长。
② 梁敦厚字化之。
③ 阎在太原解放前曾要求他的政治组织——同志会的"基干"500余人于城破时自杀。太原解放时，以特务分子为主连同被胁迫者共有46人自杀。参看本刊1989年第二期《"太原五百完人自杀成仁"真相》一文。

行要了 5 万白洋做活动费，在太原与汪伪勾结，又接受汪精卫送他的 30 万伪钞。抗战胜利后，阎锡山和他的军政人员还远在晋西，梁武却早在太原，且与日军头目和汉奸混得极熟。这些人害怕惩办，纷纷找梁寻求庇护，有的以金银珠宝行贿，有的将古玩玉器寄存。他们还乘机将一家朝鲜银行交梁接管。梁还借机吞没了抗战初期一些达官贵人存放在某教堂的百十箱财物。乃至阎锡山回到太原，这些早已成为事实，而且是他的妹夫所为，也就不便追究了。

梁武和阎慧卿这对政治夫妻，本来也无什么感情可言，这时梁腰缠万贯，遂另觅小星，带着新欢，远居上海锦江饭店，过起豪华生活，后来转赴台湾。

中华人民共和国成立后，梁武由台湾转赴日本，有人说他曾为阎经营企业，并在一所大学里讲授中国史。此后梁武担任旅日华侨文化工作者联谊会会长，并积极从事爱国活动。1975 年 11 月梁回国参观时，要求在他去世后允许将他的骨灰安放祖国。梁去世后，遵照其遗嘱，于1981 年 6 月 1 日将梁武的骨灰安放在北京万安公墓。参加骨灰安放仪式的有梁武的新夫人张馥卿和女儿张富元，以及梁武的生前友好和一些亲友。他的最后愿望实现了。

我在伪宫所见……

———

王庆元

电视连续剧《末代皇帝》在屏幕上同观众见面后，曾引起广泛影响。人们更加希望了解伪皇官内的真实情况，包括各种政治事件和趣闻。本文作者曾于 1935 年至 1939 年在伪宫廷内先后充任护军和勤务兵，亲历亲闻甚丰，他的回忆为我们展现了一些真实的历史画面……

一、宫内护军

护军是溥仪以内帑直接供给，亲自组织的一支 300 余人武装齐全的军队。溥仪建立这支小小武装的目的，是想要培养出一批军事骨干，将来建立自己的军事实力，因而每年都保送或考入一些护军进日本士官学校或伪满军官学校。溥仪对这些人总是给予优厚待遇。护军的主要任务是担任兴运门、长春门、北大门以内的警卫工作，其中包括怀远楼、勤民楼、缉熙楼，特别是中和门、长春门以里的所谓内廷警卫。

护军的士兵是从北京、沧州、扶余、沈阳、内蒙古等地招募而来。

溥仪为了培养自己的军事骨干,曾先后指使贝勒载涛、伪宪兵司令德楞额、伪奉天省省长金荣桂等人从北京、扶余、沈阳招募了一些八旗子弟,又指使伪宫内府侍卫官霍殿阁(溥仪的武术教师)、伪兴安北省省长凌升从沧州、内蒙古招募来一些汉蒙青年,体质都很健壮。满汉族青年文化程度都在六年以上,蒙古族青年则多为文盲。

护军设统领部,由伪宫内府警卫处直接管理。部设正副统领各1人,正统领由伪警卫处警卫科科长奎福兼任,戴上校军衔,部附玉琦主持统领部日常工作,戴中校军衔。部里设办公、军需、医务、教官各室。办公室设中尉书记官1人,上、中、下士各1名;军需室有上尉军需官蔡××,上、中士军需各1人;医务室上尉军医白连瑞,护士一等兵2人,另以统领部名义聘请名中医阎治平为义务军医;教官室设军事教官,由警卫处属官诹访绩(日人)担任,武术教官则由侍卫官霍殿阁兼任。

统领部下设三个中队,中队下设三个排,每排两个班,班除正副班长外,有上、一、二等兵十余人。中队长戴少校军衔,排长则为中、少尉。第一中队长吴天培(随侍)、魏树桐;第二中队长李国雄(随侍)、霍庆云;三中队长英璧。

护军的武器装备,在伪满军队中,当时可算是一流。士兵除每人配备三八式步枪(三中队骑兵排为骑枪)1支外,每班配备手枪6—8支,大刀8—10把;每人每年单布衣2套,哔叽单衣1套,衬衣2套,帆布夹衣1套,呢服1套,呢大衣1件,棉衣1套,棉大衣(皮大衣)1件,单皮鞋2双,棉皮鞋、棉胶鞋各1双。在溥仪"巡狩"或检阅时,担任护卫卤簿或仪仗队人员,还备有蓝呢上衣、红呢马裤、马靴、钢盔等。

护军的生活待遇,在当时也是比较优厚的,二等兵每月薪饷为9元(伪国防军为4元多)、一等兵10.20元、上等兵11.40元,每人伙食费

为8元。1939年每日除二餐大米白面外，每周尚可吃肉蛋2—3次。每逢年节，除补助一些菜金外，溥仪还把一些"贡品"，如鲤鱼、汤羊、黄羊、野雉、糕点、果品等，赏给护军。

护军组织本来设有统领部，由警卫处的警卫科科长奎福兼任统领，应该是直属皇上统一领导（因为护军的一切经费都由内帑开支，属溥仪私人军队）。为了统一指挥，溥仪命伪宫内警卫处处长佟济煦兼管，佟也乐于效忠，事无大小他都要亲自过问，奎福倒成了挂名统领。按伪满官阶，佟济煦是简任一级特任礼遇（按特任官待遇）。此人年已60余岁，体格魁梧，但步履蹒跚，横肩章是满金两个梅花，却无军人气魄。每星期六，佟济煦都要做一次"精神讲话"，主要内容不外乎是如何"忠君"等。我二年多的护军生活，还没有听到过护军统领奎福的一次讲话。

伪满官吏中的中国人，不论是正职或副职，都是唯日本人马首是瞻。警卫处的警卫、保安两科，除奎福外，正副科长都是日本人，一切大权都握在日本人之手，佟济煦又生就一副媚骨，处处仰日本人的鼻息，俯首帖耳，毫无半点中国人的骨气，每天的处务，除签字划行外，实无事之可言。为了消磨时间，表示对皇上忠心耿耿，他每天中午12时，夜晚10时左右，风雨无阻，准时地巡查岗哨两次。若不是他一味媚日，大同公园事件的后果恐不至于招致肇事者被开除、护军被改编，他自己也被调任近侍处。溥仪苦心孤诣建立起来的小小武装，也被他的"忠诚"所断送。

伪宫内府的警卫可谓森严。兴运门外尽管有伪禁卫军层层把守，在内廷的小天地内，也是岗哨密布，有时一班岗哨竟达30余人。各兵舍还有警铃、警灯，灯分白、红、蓝三色；白灯通溥仪寝室，红灯通谭玉玲寝室，蓝灯通勤民楼溥仪的办公室，以备一旦发生情况时报警。一

次，溥仪为考验护军对他的"忠心"，在夜间12时许，拉响了警铃，接着各兵舍的白灯亮了。护军闻警，虽然明知不可能发生事故，但为了表示"忠心"，立即手执各种武器奔赴缉熙楼。缉熙楼的前后楼门，不论昼夜，在溥仪"歇觉"的时间里，都要锁上门。为了"救驾"，护军挥舞大刀，用力劈门。溥仪满心欢喜，一面命令随侍下楼制止，一面亲自下楼笑着说："没事，都回去吧！"第二天，指使警卫处处长佟济煦，每个护军赏两元钱。

二、大同公园事件

护军的编制是三个中队，每天以一个中队值勤，两个中队训练。1937年的某个夏日，晚饭后，一、三两个中队值星官商议率队去大同公园（现在儿童公园）游戏。经中队长同意后，整队前往，约在17时左右抵达。一队代值星官宴昆（中士班长）向士兵宣布："队伍解散，两小时后原地集合。"这时，正值关东军中佐以上军官和伪民生部荐任以上的日人文官在公园内，狂歌乱舞地开什么野餐联欢会。护军队伍解散后，三三两两根据个人的爱好，到各处游玩。一中队的代值星官宴昆约两名北京同乡划船，因超过了几分钟时间，与管船的日本人发生了口角，一名没穿军服的日本人（后来知道他是个关东军的中佐）前来干涉，从而动武。

护军平素从名武术家霍殿阁学习武术，每人都会三招两式，两个日本人不堪一击，当即败北。这时日本人的联欢会虽已结束，但仍有些人尚未尽兴，三五成群，散坐在公园各处，继续狂饮。两个日本人被打后，关东军军官跑到桥头大声呼叫，四面八方的所有日本人一齐涌了过来，看见护军就打。护军虽多数人不明真相，在这种情况下，为了自卫，只得应战，公园内秩序大乱。

在厮打中，关东军中佐带领一只狼犬，扑向护军霍乃光（扶余县人）时，恰值沧州人刘宝森在侧。刘体格魁梧，臂力过人，武术功底较深，抬腿一脚，把狼犬踢出一丈多远，立即倒地而死，日中佐也猛向刘扑来，被刘三拳两脚打得鼻青脸肿，狼狈而逃。另外李芝堃等人，一连打伤了十余名日本人，护军只有三人受轻伤。

在殴斗中，护军上尉排长高云亭向伪宫内府警卫处处长佟济煦报告了情况，这个跟随溥仪多年"忠心耿耿"的奴才，一向胆小怕事、唯日本人马首是瞻的警卫处处长，竟派了一个雇员一个马倌两名日本人前去解决。

两个日本人到公园后，先和日本人商量一气，然后大声对护军喊话说："我们是佟处长派来的，方才是误会啦，不要再打了，不要伤了两家的和气，问题会公正解决的。"接着又用日语向日本人喊了话，从而止住了殴斗。两个日本人又对高云亭说："佟处长叫你们把队伍带回去，你们受伤的人交给关东军，他们有医院，给治疗。"高云亭虽然精通武术，人也很机灵，但对日军缺乏经验，不能及时识破日军的阴谋，特别是只知对上级服从，没有丝毫反抗精神，听说是佟处长的命令，就乖乖地把三名伤员交给了关东军。

大同公园事件发生第三天的上午，佟济煦带领十余名日本人，来到护军兵舍，以调查大同公园事件为名，问谁是参加殴斗的当事人，谈出经过，予以证实，以便处理。激于义愤，许多护军纷纷承认自己是参加者，想要澄清是非。中队长魏树桐早已看清了来者之目的，急忙用眼神手势予以制止，但已有 17 名护军承认了是参加者，立刻被带去日本宪兵司令部。

据霍乃光后来说：他们在日本宪兵司令部，备受酷刑。拳打脚踢，皮鞭蘸凉水、压杠子、上大挂、灌辣椒水……让他们承认"反满抗日"。

六班班长李芝堃还受了两次电刑，原因是在酷刑之后，说了一句："我早就打日本子呢！"不知翻译怎么译的，日本军法官认为李的态度不好。

溥仪在又急又怕的情况下赶紧找吉冈安直，托他向关东军解释、说情，关东军司令官植田谦吉也多次会见了溥仪。日方提出了四个条件：

1. 由伪宫内府大臣与各处处长联名具保，保证 17 名护军不是"反满抗日"分子；

2. 管理护军的警卫处处长向日方被打人员慰问，并赔礼道歉；

3. 将 17 名肇事护军，全部驱逐出宫或遣返回家，不得再用；

4. 保证今后不得再有类似事件发生。

在这些条件一一照办的两个月后，护军改编了，警卫处处长调职了。护军以警察制度改编为"皇宫近卫"，原来由溥仪的内帑开支改由国库开支；缴去长枪大刀，一律换成手枪，兵丁改称卫卒，军士改称卫士（委任），军官改称警尉佐；撤销统领部，由警卫处直接领导，警卫处处长换上日本人长尾吉五郎，佟济煦调任近侍处处长。就这样把溥仪建立一支由自己掌握的武装实力的幻想给瓦解了。

三、内廷种种

内廷是指长春门和中和门里的缉熙楼和后来新建的同德殿而言。内廷设有司房、膳房、茶房、仓库、浆洗房、随侍室、剪报室、勤务班等，所有内廷人员的薪饷、费用开支，都由内帑支出，溥仪自己分配，日本人不予干涉。

司房管理会计、出纳事宜，有时也兼任奏事，由溥仪的亲信严桐江、赵荫茂、李国雄等管理。会计毛永惠每晚必须将账目记载清楚，进呈溥仪查阅。

膳房就是厨房，有中西膳房之分。1939 年以前中膳房厨师十名左

右，组长陈福贵，其他人有陈山、马良义、"严胖子"等，"刘大包"父子专做面食，石玉山专熬粥做饭（1938 年石玉山被开除后，梁某接任）。西膳房也叫洋膳房，只有于清波、王海楼、何长江三个人。溥仪日常吃饭多是中餐，除了"赐宴"吃西餐外，很少吃西餐，所以洋膳房人虽少但很清闲。

茶房除烧水、泡茶、做各种点心外，晚上还要供进水果（生）和煮果子（熟水果），朔望日还要供给干鲜果品。庞某（名忘记）为组长，全组共计四五人。

仓库保管各类珍贵物品，常年上锁，钥匙保管在寝宫，需要取物时，由亲信随侍按账号查找。

浆洗房共有女工（内廷叫老妈子）3—4 人，专为溥仪、婉容、谭玉玲等洗熨衣服。

随侍计有严桐江、赵荫茂、曹宝元、李国雄、霍福泰（原有吴天培、祁继忠等人于 1937 年前即行离去）；这些人并不居住在一室，都是一人一室，互不往来，也不说话，一切都听溥仪支使，互不干预。剪报室是由董景斌等三名"球孩子"组成（董等原是溥仪打网球时给拾球的小孩，故叫球孩子），每天把各种报纸分类裁剪成册，以备查阅。

此外，还有"殿上的"苏万令等 2 人，专司寝宫内外清扫及跟膳工作（勤务班传膳时拎食盒，路上由"殿上的"跟着）。除勤务班的几名太监外，还有 8 名太监：婉容处 3 名，溥仪处 5 名。李长安专侍奉谭玉玲，张致和司祭祀，洪兰太年老不予工作，另外两名专管摆膳（从食盒中取出菜饭摆到桌上）。张玉文专管洗相（照相是日人夏礼）。还有溥仪的乳母二嬷，没有工作。

护军原编制中，在三个中队外，还有一个"特别班"。因为护军的经费是内帑开支，内廷做勤杂工作需人，所以在护军中抽调十几名士

兵，组成"特别班"，实际就是勤杂班。大同公园事件以后，护军改编为"皇宫近卫"，经费由伪满国库开支了，人员不由溥仪调用了，从而趁改编之机，从护军中抽调15名士兵，由中士班长董和任班长，组成"内廷勤务班"，我也同时被调入。董和工资20元，其余一律为12元。

勤杂班指定由随侍严桐江管理，事无大小，都必须向他汇报请示。缉熙楼在中和门和长春门以内，属于内廷范围，由溥仪和婉容分住西东，谭玉玲进宫后，西侧的两间，又由溥仪和谭玉玲分住楼上和楼下。勤务班主要的工作是缉熙楼中间、勤民楼、同德殿全部、怀远楼"佛堂"（供奉溥仪的列祖列宗）的清扫工作以及在传膳时传送食盒。

自伪大同元年（1932年）以来，清末遗老旧臣，满洲的新贵，都对溥仪寄予了莫大的希望，当时就曾有"前清后清"的传说。这些旧臣、遗老、新贵，为了讨封晋爵，争相进贡，就连一些日本人士为了表示对皇帝陛下的"尊敬和亲善"，也纷纷前来送礼。特别是在新年春节期间，贡品更是纷至沓来，收不胜收，鳇鱼、麋鹿、野猪、山雉、黄羊、汤羊、水果、糕点、人参、熊掌、东北虎……应有尽有。这些贡品中，除伪第四军管区进贡的一只东北虎、一棵0.79斤的老山参和蒙古王公阳仓扎布进贡的蒙古糕点溥仪留下自用，其余物品，按等级，按身份，都分给了溥杰等皇族，润麒等国戚，增韫、宝熙等遗老旧臣。一般贡品如：鳇鱼、野猪、黄羊、汤羊、熊掌和草包、大米等，由于数量大，除分赏给内廷人员一部分，绝大部分都赏给了护军。1935年在我入护军的第三天，就曾吃过一次"炖熊掌"。1938年以后，不论是旧臣遗老，还是满洲新贵，都看清了溥仪的"前途"，他们的梦幻破灭了，也就不再竞相进贡了。从而护军及其他人员历年获得的赏赐，也就没有了。

溥仪列祖列宗的神主（牌位），都拥挤地供奉在怀远楼上的一隅斗

室中，通常称谓"佛堂"。每逢朔望日，都要在前一天上供，后一天撤供。供为五品：计每桌馒头五盘、荤菜五盘、素菜五盘，由膳房供应；干鲜果品各五盘，由茶房供应。主祭人是近侍处官员，太监张致和陪祭。在历代皇帝的诞辰或忌辰时，都要派宫内府大臣或近侍处处长等人主祭，供品也较为丰富。供品撤回后，听任下人拿取，从不赏人。

四、溥仪的日常生活

日本侵略者为了统治伪满，各级组织都由日人的副职掌握实权，正职只能随声附和，唯唯诺诺。更有甚者干脆正职由日人担任，"满人"的副职则只有俯首帖耳了。溥仪虽然是"满洲帝国"的"皇帝陛下"，也只能是在"国务总理大臣"呈递的"敕裁书"上写上"裁可"而已。至于溥仪的个人生活，则优渥备至，每年的80万元"内帑"，完全由溥仪个人支配，至于行动上除接见外宾，开"御前会议"外，只能待在"内廷"的小天地里。即使这样，日本人也不放心，在勤民楼的西侧（正对中和门）设立了日本宪兵室，经常有一名日本宪兵面对中和门，监督出入中和门人员，一一登记。

溥仪每天上午 10 时起床，10 时～10 时 30 分更衣洗漱，10 时 30 分—11 时 30 分在勤民楼会见外宾或开"御前会议"。如无外宾谒见或会议，个别召见大臣、参议、家族或"帝室御用挂"吉冈安直时，则在缉熙楼。11 时 30 分—13 时传膳，13 时—16 时阅读、散步、会见，16 时—19 时歇觉（午睡、念经、阅读、静坐），19 时～21 时传膳，21 时—23 时阅读、念经，23 时歇觉。每周六与谭玉玲同宿一夜，从不去婉容室内（每日早晚，婉容的太监向他汇报婉容的起居饮食情况）。

溥仪喜穿西服或制服，会见外宾或开会，穿军便服；元旦、"建国节"或"万寿节"，1937 年以前穿陆海空军元帅大礼服，七七事变后，

在吉冈安直授意下，在大臣或外宾朝贺时，也穿军便服了。太平洋战争爆发后，为了表示支持"大东亚圣战"，他和几名宗室子弟们，每人还做了一套帆布制服，以示节俭。

溥仪每日两餐，喜食牛羊肉和蛋品，猪、鸡、鸭肉不吃，有时因共同用膳的人多，厨师做猪肉菜或鸡鸭，则于上菜时必须说明"是赏用的"。每餐一般情况都是四碟小菜，十个熘炒菜，"上用"燕窝银耳汤一碗，"赏用"一般汤一碗。面食每餐约四五样，包子、馒头、花卷等，有时还"要"玉米面窝头；米饭每餐六七样，大米、小米、高粱米必不可少；还有荷叶粥、玉米粥、豆汁等。沿袭清宫习惯，传膳时，由一名随侍到膳房"尝膳"，厨师做好菜肴后，由"尝膳"人检查，用银箸夹出一箸放在"赏用"碗中，用木箸品尝后，在菜盘上签上银牌，放入食盒，由勤务班拎着，"殿上的"跟着，送到餐桌旁，由"摆膳"的取出放在餐桌上。如炒素豆芽或白菜，使用花椒油，上菜时则必须说明"黑点是花椒"。溥仪对饮食卫生非常讲究，如在饭菜中发现杂质或蝇蛆，除斥责外，还要罚款。

寝宫和办公室都很豪华，古玩珍宝较多，室内显得非常拥挤。自用药房也设在楼中，西药很少，中药则应有尽有。许多名贵药材，如人参、鹿茸、台麝等，长期不用，一旦生虫，则全部扔掉。每隔二三日由侍医徐思允给评一次"平安脉"，开个小方，服一剂保养药。

饭后陪同溥仪散步、读书等，多数是宗室子弟溥俭、溥偯、毓嶦、毓嵒等人，有时溥杰、郑敳、润麒、赵国圻、万嘉熙等人也参加。

伪满洲国有三大"节日"：元旦节、建国节（3月1日）、万寿节。在这三个节日里，溥仪都要受百官朝贺，大宴群臣。1937年以前的节日，溥仪及其臣僚都分别着大礼服、佩绶带、戴勋章（武官着军礼服，文官着燕尾服，唯郑孝胥是清旧臣，平时穿长袍，大典亦然）。上午10

时 30 分以前，掌礼处处长、侍从武官（张海鹏）和侍卫官长（工藤忠），各率两名侍从武官和侍卫官，恭候于缉熙楼下。10 时 30 分整，溥仪整装下楼，恭候人员深施一礼，溥仪答礼。掌礼处处长为先导，其余人员：侍从武官长在左，侍卫官长在右，分随于后。此时，中和门外，勤民楼前，红毡铺地，岗哨林立，警戒森严。除中和门、勤民楼护军都增加双岗外，日本宪兵、警卫处差遣都全员出动值勤。在京的文官荐任以上，少校以上的武官，各国的"驻满使节"（包括日本关东军司令官兼驻满全权大使），都按职位高低，恭候在勤民楼上东便殿内。溥仪登楼于北面就座（在三层台阶上面安放一把高背椅子，用缎纬幔围着），由掌礼处处长赞礼，受三鞠躬朝贺。礼成，由掌礼处处长前导，文官荐任、武官少校以上，至西便殿赐宴，其余到怀远楼赐酒（赐宴由溥仪亲临，赐酒则否）。溥仪用的饭菜，全由内廷两膳房制作，赐宴用的饭菜，历来由日本人的大和旅馆承包。"七七"事变后，为了支持"圣战"，朝贺时，一律改穿常服；太平洋战争爆发后，赐宴、赐酒也都取消了。

各国驻满使节来呈递国书，或日本各种头目觐见时，通常在东便殿举行（非大典时，东便殿用屏风从中隔成两室）。溥仪来勤民楼就座后，觐见人员由掌礼处处长引导上楼，进门向溥仪行一鞠躬礼，距七步再鞠躬，距三步三鞠躬。溥仪答礼，与之握手，稍事寒暄，觐见人员后退鞠躬，退至门口三鞠躬，礼成。如赐宴，在东便殿觐见后，溥仪与觐见者同至西便殿。殿内设有沙发，备有烟茶，稍事交谈后，进入餐厅，陪宴人员除有关大臣和参议外，随扈人员也都参加。

单独召见伪大臣（如郑孝胥、熙洽等）、参议（增韫、宝熙、胡嗣瑗等）时，多为讨论文史，或吟诗作赋，很少谈论政治，因溥仪怀疑楼内有窃听器。召见地点在缉熙楼，时间在 14 时以后，由奏事官直接引至楼上，礼仪从简，多行鞠躬礼，个别人行"跪安"礼。

溥仪家族及亲属，如溥杰夫妇、润麒夫妇等觐见时，都先以电话通过，司房代请，或溥仪直接通知他们，直接乘车至中和门外，无庸通报，直接上楼，男的行"跪安"礼，女的行鞠躬礼。日本关东军司令官及日本贵族，如南次郎、植田谦吉、梅津美治郎、秩父宫、三笠宫等人觐见时，多在缉熙楼，但中和门外也和"大典"一样，戒备森严，这些人也都驱车抵中和门外下车（此外其他人都要在兴运门外下车），由奏事官引导登楼，溥仪在楼梯口迎接，互相行军礼或鞠躬。帝室御用挂吉冈安直谒见时，则先到日本宪兵室，以电话通知司房毛永惠或严桐江，引导上缉熙楼，见溥仪时行军礼。上述人员都穿靴鞋上楼，入室内时，方换拖鞋，此外，其他人都必须在楼下换上拖鞋。

1937 年三笠宫"访满"来宫内府时，我尚未调入宫内，当时正在中和门站岗。中和门内外，临时增加许多彩灯和镁光灯，使长春门内、中和门外，照耀如同白昼。记得三笠宫着日军服，在关东军司令官植田谦吉陪同下，在中和门外下车后，步入缉熙楼，同时还有伪满许多显贵陪同入内。据说是在缉熙楼前草坪上举行晚宴，菜肴由内廷西膳房制作。其他详情则不清楚了。

护军中有考取伪军官候补生人员，因探家途经长春，都要谒见溥仪，汇报伪军校或伪军中的一些情况。这些人来时都是通过承宣科转告司房。准见后，由毛永惠或随侍引导谒见，行军礼，垂询甚详。谒见后，通常溥仪要赏给每人伪币 200 元，以示恩宠。

溥杰妻子嵯峨浩是嵯峨实胜侯爵之女。日本帝国主义者为了同化中华民族，改变中国人民的血统，而使溥杰和嵯峨浩结成夫妇。伪满在日本帝国主义统治的 14 年中，溥杰、润麒、郑敥三夫妇轮流住在日本，好像是做"人质"。

1938 年溥杰住在长春，任禁卫军中尉连附，他和嵯峨浩时常谒见溥

仪，共同进餐。嵯峨浩也不时地做些日本食品和菜肴送进内廷，供皇上品尝。一次，嵯峨浩送来一桌日本酒席，其中有一碗甲鱼汤。据说在日本只有在招待贵宾时，才能吃到甲鱼。孰料当摆膳的太监将甲鱼汤端上桌，溥杰说出是甲鱼汤时，溥仪突然大笑起来，边笑边嚷道："什么？甲鱼汤？王八肉啊！我怎能吃王八肉呢？"说完，又大笑不止。溥杰对他解释说："日本认为甲鱼是祥瑞之物，吃到它也象征着延年益寿。"溥仪却说："甲鱼又丑又笨，怎能延年益寿呢？一碗甲鱼肉能延寿十年，我也不能吃。"尽管他没有吃甲鱼汤，但看样子这一餐他吃得很开心，同餐的人也都笑声不绝。

1939 年，溥仪曾作一次到"三江省""牡丹江省""间岛省"的巡狩，内廷由随侍赵荫茂、严桐江，勤务班由我和赵鉴涛随扈。"三江省"省会是佳木斯市，"牡丹江省"省会是牡丹江市，"间岛省"省会是延吉市。第一站是佳木斯，从长春乘车出发，抵达哈尔滨后，临时改变计划，乘轮船前往。因座位太少，严桐江、赵鉴涛和我又返回了长春，再乘车直接去牡丹江。

牡丹江的"行宫"设在日本大和旅馆二楼上。大和旅馆的服务员，清一色是妇女（日本人称下女）。在我们到达牡丹江时，溥仪也从佳木斯市抵达牡丹江。进入"行宫"后，发现有许多妇女走来走去，溥仪认为，这样男女混杂影响不好，也有失皇帝的尊严，立即把伪宫内府大臣找来，命将妇女全部换成男人。经熙洽和大和旅馆经理研究，答复是旅馆中男人很少，只能干一些粗活、重活，也不懂礼貌，侍者必须是下女，溥仪也只得作罢。

五、"奴才"的命运

宫廷中，除"皇帝"外，所有的人都是"奴才"。连"御弟"溥杰

对溥仪说话时，也要自称"奴才"。不过"奴才"有大小、贵贱、高低之分罢了。内廷里"奴才"也因工作环境、职务的不同，"奴才"的身份、地位、权力、待遇也各有差别。如随侍直接为"皇上"办事，可以随时随地向"皇上"请示汇报，工资、待遇都比别人为高，也掌握内廷部分实权。其他"奴才"凡事则必须向主管的随侍请示、汇报，工资、待遇都很低微，更无权力可言。但所有的"奴才"，不论是随侍或勤杂人员，也有共同之处，那就是没有人身自由，挨打受骂、罚薪、禁闭则是家常便饭。

溥仪鉴于宫廷内部的营私舞弊、互相包庇、欺上瞒下等陋习，力图革除，并且他疑心很大，唯恐"奴才"对他不忠，故严格规定：奴才在工作中各干其事，互相不得研究或商议，更不准闲谈或交朋友。凡事都要层层请示（勤杂请示随侍，随侍请示"皇上"），准许后，方准执行。从而内廷里的"奴才"都"相对不视"，彼此间都存有戒心，不说真心话，互相监视，所以人人自危。事实上也真那样，任何人说了错话或做错了事，"皇上"很快就会追查下来。1939 年夏，膳房做饭的石玉山说了一句对谭玉玲不敬的话，未过半个小时，溥仪就追查下来。石玉山遭了一顿毒打，关押了 20 多天后被开除。听说检举石玉山的人，溥仪认为他忠诚，赏了 200 元伪币。

由于"奴才"有邀功求宠之心，为了讨好主子，在参与处理犯"错误人"时，多半是刑过于罪，致使一些人被屈含冤，即或事后被溥仪察觉，为了保持皇上的尊严，也只得维持原定的处罚。

1938 年从北京来了 12 名太监，加上原有人员，计 18 人，如果再按旧规每天轮流外出一人，则需 18 天外出一次，我曾向严桐江多次要求，准许每天外出两人，严迟迟不答复。为此，在一次趁工作之便，当曹宝元问及此事时，我便乘机向曹要求代向溥仪请求，孰料竟惹出一场祸

事。当晚，溥仪把我叫到楼上，严、曹在侧，溥仪怒气冲冲地问我："你们归严桐江管，为什么跟曹宝元说？"我便原原本本说明了情况，哪知曹宝元为避免受越俎代庖之责，矢口抵赖，说是我先向他提出的要求。我据理力争，严桐江为了逃避溥仪斥他对问题迟迟不决之责，举手打我，想转移视听，我更高声抗辩。溥仪厉声斥道："在我面前，你还敢这样喊叫，这还了得！"对严桐江说："不要打他，把他先押起来。"就这样押了我五天。被关押后，我心中不服，找严桐江要求将我开除，两次遭到拒绝。两天后，我正在床上躺着，溥仪一脚把门踢开，对我说："王庆元，你出来！"我随同他到了院中。他问："听说你要回家，是吗？"我回答说："我父年老多病，家中无人照料，我又犯了错误，所以请求老爷子放我回家。"他说："我关你，是因为你在我面前大嚷大叫，如果你真要回家，我可以让你走。不愿意回家，还可继续在这当差。"我说："我已经得罪了严桐江和曹宝元，而且他们又都管我，我怕他们给我'小脚'。"他说："他们如果对你报复，我可以给你特权，你直接找我。"在这种情况下，我明知对我的处理，他已经认识到了不对，可是"万岁爷"又怎能向"奴才"承认处理得不对呢？为了生活，我只得说："老爷子如此恩典，奴才愿意继续当差。"他说："还得押你三天，再放你出来。"就这样我又待了三天，才恢复了自由。

溥仪的疑心病很大，喜怒无常，对周围的人，即使是最信任的人也不放心，随时提防着别人对他的不利言行，就连最亲信的随侍严桐江、赵荫茂、李国雄也经常挨打挨骂。勤务班的人员挨打受骂就更是家常便饭了。勤务班原由护军调入的 15 人，不到一年时间，就逃跑和开除了12 人，只剩下多连元、高云鹏和我三人。1938 年夏，从北京又找来原清宫太监 12 名，到 1939 年春，只剩 1 人。为了工作，又从北京招募来10 名八旗子弟，在 1939 年 9 月我被开除时，也只剩下七八人了。这些

人究竟犯了什么样的错误呢？归根结底只能归咎于溥仪的疑心病罢了。如：1939 年夏天在一次传膳时，勤务班的继纯把餐桌摆在同德殿的一个吊灯下面，溥仪便认为继纯对他不忠，"如果吃饭时，吊灯铁链断了，灯掉下来，不把人砸死了吗？"继纯挨了一顿毒打，关押了半个多月后被开除。又如：1938 年春，溥仪洗脸时，将一块金表放在走廊的收音机上丢了，溥仪认为是"殿上的"（管内殿卫生）苏万令偷去，在严刑逼问下，苏万令不承认，被关押起来。为了追查金表下落，竟利用迷信手段，把所有随侍和勤务班人员集合在缉熙楼前，每人一线香，跪在地下，对天盟誓。溥仪在旁监视，察言观色。后来经调查，原来金表是被一名日本人在修理收音机时偷去，苏万令无罪获释，赏了 200 伪币了事。1939 年秋溥仪赴佳木斯、牡丹江、延吉"巡狩"，随侍严桐江、赵荫茂，勤务班我和赵鉴涛扈从，在牡丹江因赵鉴涛说错了一句话，触犯了溥仪，即命把赵关起来，待回"新京"处理。在从延吉回长春路上，我和赵鉴涛并坐在化妆室里，由于镜子把人照成畸形，引起我俩一笑，被随侍赵荫茂看见，立即报告给溥仪。我被罚了一个月饷，理由是：赵鉴涛是"犯人"，我不该和他笑。回到长春后，赵鉴涛关在勤务班。在一次吃饭时，赵鉴涛因精神不振险些把菜碗打了，我说了一句："看你那样！"班长多连元（我是副班长）向严桐江汇了报，又以我不该和"犯人"说话，再次罚我半月饷。我不服，顶撞了严桐江，不久，就以我"领导不力"而开除。

溥仪每年 80 万元的内帑，他自己生活上是无法花掉的。因此，他定期或临时补助皇族（溥杰、溥佳、载涛等）、亲属（各位额驸）、旧臣（宝熙、胡嗣瑗、陈曾寿等）、亲信（佟济煦、霍殿阁等），这项支出每月可达数万元。

内廷"奴才"除工资、服装、伙食全部由内帑开支外，如在生活上

发生困难时（婚丧嫁娶），只要请求皇上"恩典"，都给予几十元或几百元的赏赐。奴仆做了一件溥仪认为满意的事，也都要给赏。比如：厨师做一个好吃的菜，要赏钱；茶房献上一盘时令的鲜果，也要赏钱。一次，我值班，溥仪问及伙食（当时内廷除随侍外，每人每月伙食费为 8元，由"下厨房"包伙）。我说："因面粉涨价，'下厨房'每天给两顿大米饭吃，许多人已吃出了胃病。"溥仪听后，非常震怒，立即命司房毛永惠："把'下厨房'包伙的头头换掉，在未找到新包伙人之前，由宾宴楼饭庄每日送两餐海参席，每餐 8 桌，连续吃三天。"因为情况是我反映的，溥仪很是满意，夸我敢于直言，当即赏我 100 元。

溥仪一向深恶谎言，哪怕是谁说了一句无关重要的谎话或实际是一句错话，也不肯放过，定要受到严厉的惩处。反之，哪怕是一件关系重大的错事，只要如实说出，大胆承认错误，也可平安无事。

1938 年日本天皇的御弟秩父宫在参加英王加冕典礼后，回国途中路过长春，溥仪曾到车站出迎，举行了阅兵，在勤民楼摆下盛大国宴。宴会后，又到缉熙楼谈话。当然我以"奴才"身份，不可能参与活动，对一些细节情况不清楚。只是在秩父宫回国的前一日，发生的一件事，使我终生难忘。

溥仪曾在艺术展览馆购买一套青铜烟具，拟请秩父宫转赠给日本天皇。该烟具为大理石座，长 40 厘米，宽 20 厘米，厚 3 厘米，由烟盒、灰碟、火柴盒三部分组成，灰碟为船形，共 20 余个，重叠交错，各部分的底部，都用螺丝固定在石座上，重约 30 余斤，搬时很觉吃力。在吉冈谒见溥仪后，毛永惠通知我：把烟具从寝宫搬到日本宪兵室交付。我将烟具放在茶桌上，转身欲走，不料烟具太重，茶桌桌面又大，底座小，竟将茶桌压翻。"哐啷"一声，烟具落地，所有螺丝全部震掉。我当时吓得面色灰白，毛永惠也目瞪口呆。吉冈立即要求再次谒见，我则

怀着挨打、禁闭、开除的忐忑心情，回班待罪。半小时后，溥仪派人把我叫到楼上，问我经过情况，我如实以对，溥仪很是满意，告诫我说："这是我送给日本天皇的礼物，托秩父宫明天带回日本，摔坏了，带不走了，你还好，没有撒谎，和吉冈说的一样。以后当差一定要加小心，这次不罚你了。"一场天大的祸事，竟以磕三个头，谢过恩，便平安了事了。

溥仪虽然念念不忘地要"恢复祖宗基业"，但在日本侵略者的严密统治下，一切幻想都成了泡影，吉冈安直的紧紧管束，更使他心灰意懒精神委靡，内心空虚，毫无乐趣可言。为了精神上得到一点点的安慰，在内廷这个小天地里，只有拿大小"奴才"开心，因为他在这里拥有至高无上的权威。有时把太监和老妈子拉到一起"配对"，互相称呼"当家的"和"老婆子"，令其并坐说"情话"；把宗室子弟集合在一起，做出各种怪态鬼脸照相；叫太监洪兰太和随侍严桐江（他俩都很胖）学狗抢食，引起哄堂大笑。"差遣"（伪满一种类似副官的官员）乔万鹏是霍殿阁徒弟，身材高大，食量很大，每月55元工资，个人伙食费就要40元，还吃不饱。溥仪觉得奇异，命把乔找来，当面看"吃"。乔万鹏当场吃了6斤大米饭，15斤猪肉炖粉条。饭后乔万鹏三天没有吃喝，溥仪知道后，开心地大笑不止。溥仪对待"奴才"的态度是残暴或仁慈，以他个人的喜怒来决定"奴才"的命运。无故打人骂人说明了他的残暴；关心"奴才"的生活，解决"奴才"的临时困难，从不吝惜金钱，这也可算得上他的"仁慈"吧。

溥仪与婉容的失和，众说纷纭。有人说：婉容曾以皇后身份，利用封建宫廷特权，曾迫使溥仪与爱妃文绣经天津法院离了婚，丧尽了皇帝的尊严，为此，溥仪还作过一篇《龙凤分飞记》的文章；也有人说：因婉容吸食鸦片之故也。由于宫禁森严，做"奴才"的既不敢探询宫廷秘

密，也无从进行调查。据说：在 1934 年溥仪"登极"前后，溥仪和婉容还有时在一起交谈片刻，饮食也由茶、膳房统一安排。1935 年以后，虽仍然同居一楼，但不相往来了。婉容的饮食，也由她的侍奉太监和老妈子做了。

1936 年冬，一天夜里大雪纷飞，寒气袭人。我于 22 时接替缉熙楼前门岗哨，只见婉容的所有房间内都灯火通明，楼下的两个房中则烟雾弥漫，可能是婉容刚吸过鸦片烟所致。此时，婉容正在楼下往来踱步，只见她头发蓬松，服装不整，时而东屋，又时而西屋，一会儿仰卧床榻之上，一会儿又匍匐于沙发之中。约 22 时 30 分（溥仪未就寝，楼门未锁），突然，婉容犹如精神病患者，蓬头跣足，衣衫单薄，哭哭啼啼从楼内走出，坐在雪地之中，放声痛哭。按宫廷规定：凡后妃及贵人等经过的道路，除皇上外，所有男人一律都要回避，岗哨也不得例外。约 23 时，溥仪命两名太监把婉容搀扶回楼。由此可见，婉容哀怨之情，已达极点。溥仪对婉容厌弃之心，也可能从此更加深了。我在内廷两年多，从来没有见过溥仪和婉容在一起，只听说婉容的太监每日早晚向溥仪禀报两次而已。

六、"皇帝"宰辅

溥仪为了恢复"大清基业"，曾发誓"将忍耐一切困苦，兢兢业业，为恢复祖业百折不挠，不达目的，誓不罢休"，满心想要"振作有为"，在任用臣宰上也竭力想要"选贤任能"。可是对日本侵略者来说，既不许溥仪日理万机，更不许选听他话的宰辅，而是要选不学无术，能听日本侵略者话的忠实走狗。

郑孝胥原是溥仪认为最有才干，也是他最可以信赖的人，为了拉拢郑孝胥父子，不惜把妹妹二格格韫和"下嫁"郑孝胥之孙郑骏。可是郑

孝胥并不是真心实意为了"恢复大清江山",而是为了发展个人势力,才千方百计地为溥仪效"忠"。所以当郑孝胥拿出他和日本侵略者签订的密约,要溥仪追认时,溥仪极其气愤地责骂郑孝胥说:"竟敢拿我的江山做交易。"而郑孝胥却以日本人为靠山,根本不买溥仪的账,从而使溥仪想换一个听他话的国务总理。他经与近臣商讨,根据胡嗣瑗的建议,想让臧式毅当总理,可是日本侵略者所需要的是听他们话的总理,而不是听溥仪话的总理。所以在郑孝胥说了"满洲国已经不是小孩子了,应该让它自己走了,不该总是处处不放手了"的话后,这个"宠儿"被一脚踢开,然而继任总理却不是臧式毅,而是不学无术、利禄熏心的张景惠。

张景惠幼年家贫,无力读书,以做豆腐为生,后来投身"绿林",飞马抢刀,成了一时的"英雄",尽管后来当了哈尔滨的东北行政长官,但对治国安邦可谓一窍不通。日本人对他的无知无识,奢靡腐朽很是赏识,认为只要给他高官厚禄,就可以使他俯首帖耳,用他作二号傀儡人物,则很利于日本的统治,真是"两厢情愿,一拍即成"。这对一心想要"恢复祖业"的溥仪来说,当然不利。可是在日本人牢牢掌握之中的情况下,又有什么办法呢?只好"忍耐一切困难"。溥仪哀叹地说:"我来东北,不是为了个人地位,是为了恢复祖宗基业,也是为了拯救三千万民众而来。虽然现在因种种原因,一时不能实现我的理想,将来一定要实现。"对张景惠的粗俗无礼、腐朽无知,已为溥仪深恶鄙夷;张景惠的"妈拉巴子"口头禅,对至高无上的"皇帝",简直是十恶不赦的最大不敬。一次"御前会议"后,溥仪从勤民楼回到缉熙楼,脸色紫红气急败坏地对溥俭等人说:"张景惠对我说话,还他妈,他妈……的,他自己就是驴马嘛!"又一次的"御前会议"后,在传膳时,溥仪对载涛说:"我从日本访问回来,有一些感想,颁发了访日回銮训民诏

书，后来他们（指伪文教部）定为小学教材，这本来是件好事，今天张景惠对我说'皇上的访日回銮训民诏书，全国的小学生都会读了'，我说那很好啊！可是他又说：'臣也会读了！'你听听！全国的小学生会读我的诏书，这本来很好嘛！但是一个国务总理能读诏书，这算什么呢？国务总理能和小学生对比吗？还向我说说，这像话吗?"尽管溥仪对张景惠如何不满，但张景惠是日本帝国主义豢养的一条忠实走狗，"满洲帝国"的"皇帝陛下"又能奈之如何呢？

太监崔玉贵出宫记

———

颜仪民

　　近年来，在戏台上、影片中经常出现清末庚子（1900 年）事变时，慈禧太后命二总管太监崔玉贵强把珍妃投入寿宁宫后井中的场面。根据这一情节，不少观众认为崔玉贵是个与李莲英一样的心狠手辣之人。其实，崔玉贵虽与李莲英同为慈禧太后的总管太监，但并非一丘之貉；所以，两人的最终命运亦不相同。

　　崔玉贵原名崔瑞堂，直隶（今河北）河间人。同治七年（1868 年）他七八岁的时候，家乡年景不好，母亲饿死，父亲领他逃荒，用抬筐把他抬到了北京城。进城后，遇见一位好心肠的太监，把崔玉贵引进宫，净身当了太监，他父亲得了一些钱经营小本生意，父子才得以活命。

　　崔玉贵进宫 10 多年后，北京城里来了一位八卦拳祖师尹福道人。慈禧太后知道后，就想叫几名小太监跟尹福学一点儿武艺，以便保护皇宫内院，其中就有崔玉贵。崔玉贵肯吃苦，每天凌晨，别人还在睡觉，他却早早起来练功了。尹福见他练功刻苦，进步很快，就重点培养他。几年后，崔玉贵学得了一身好武艺，20 岁那年，被慈禧提拔为身边的二

总管，地位仅次于李莲英。

崔玉贵的地位高了以后，就有朝中的权贵跑来拉拢，慈禧太后的弟弟桂祥桂公爷就是一个。原来，在慈禧太后跟前的两个权监中，桂祥对李莲英蝇营狗苟的丑恶嘴脸看不惯，李莲英也仗着太后对自己的宠信，不把桂祥放在眼里；而崔玉贵却对桂公爷十分尊敬。当时，朝中的许多重大事情，只有李、崔二人知道得最详细，所以，桂祥便把崔玉贵拉了过去，作为自己的"耳目"，还把崔认作了干儿子。

那个时候，凡是有钱的太监在宫外买屋置产，纳三房四妾是不足为怪的。所以，也经常有人来给崔玉贵保媒拉线，但都被他婉言谢绝了，说："误了自己，不要再误人家的女儿。"光绪十年（1884 年），崔玉贵的长兄崔志方偕妻子从河间老家来京，崔玉贵才在东华门万庆馆三号购置了一所宅子，安置其兄嫂住下。

崔玉贵非常尊敬长嫂，他敬嫂如母，每次回家探望嫂子都执礼如仪，故嫂子也待他很好。嫂子见崔玉贵不愿成"家"，就亲自主持替崔玉贵收养了一个两周岁姓赵的男孩。这样，一来可以使崔玉贵不断"香火"，二来也可以由自己抚养，开心解闷。这个孩子取名崔汉臣。

崔汉臣长到 13 岁时，崔玉贵把他送到附属于总理各国事务衙门的"京师同文馆"深造。该馆是清末最早的"洋务学堂"，初开办时，只招收十三四岁以下的满、汉八旗子弟，主要学习外语、天文、数学一类课程。

崔汉臣 16 岁时，开始有人给他提亲。太医院副堂官张午樵的女儿张毓书正待字闺中，张午樵看中了崔汉臣，愿意把女儿许配给他。张午樵托人向崔玉贵提亲，崔玉贵便答应了。可巧，太医院正堂官姚保生有个儿子与张毓书同庚，姚保生知道副堂官的女儿不但貌美，还精通英、日两国语言，况且两家门户相当，所以也想和张午樵攀亲家。可当姚保

生向张午樵提亲时，张已把女儿许配给了崔家。姚保生为此很不高兴，认为张午樵驳了他的面子。事情传到李莲英的耳中，他便把两位御医闹矛盾的事告诉了慈禧太后。太后是爱管闲事的人，见着崔玉贵就问他，崔玉贵便把事情的始末奏禀了太后。太后听后说："把三个孩子都叫进宫来，我看一看。"

这一天，三个孩子进宫来到慈禧太后的宝座前，太后边问他们的年龄、学识，边仔细端详他们的相貌。直吓得两个男孩子心中怦怦乱跳，臊得张毓书满脸通红。三个孩子退出宫殿之后，太后把崔玉贵叫到跟前说："我看你的孩子才貌出众，比姚保生的男孩强，就把张午樵的女儿配给小绪（崔汉臣的乳名）吧！"太后金口玉言，说出的话就是圣旨，姚保生也就无话可说了。后来，宫内外盛传崔玉贵之子崔汉臣的亲事，是慈禧太后"指婚"，指的就是这件事（笔者现与崔汉臣之子崔仲石、崔叔石两先生同寅，故知之较详）。

话说庚子年慈禧太后临出宫时，于匆忙之中，召集群臣、宫女、太监讲话，珍妃也在众多的听命人之中。太后只简单地对众人说：洋人眼看要进城，只能带皇上、皇后、阿哥和一部分人暂时走避，其余的人只能留下。珍妃生性倔强，听了太后一番话，竟毫不畏惧地跪奏道：皇上也应坐镇京师，不能走。太后本已情急意乱，见珍妃胆敢劝阻，怒容满面，对李莲英说："这个畜生实在该死！"又对身边侍立的崔玉贵悄悄地说：把她投到井里去。崔玉贵犹豫了一下，本想为珍妃向太后说情，可是，侍立在崔玉贵身边的小太监王捷臣却自告奋勇地把珍妃拖入井中去了（这些是崔的家人述说的）。

丧权辱国的《辛丑条约》签订以后，慈禧太后和光绪皇帝才从西安回到北京。太后回宫后先到各处巡视一番，当她走到"珍妃井"旁，顿时思绪万千，大有悔不当初之感。太后回到长春宫后把崔玉贵叫到御座

前说："咱们出宫之前，珍妃子跟我顶了几句嘴，我只是说了句气话，谁叫你指使王捷臣把珍妃子塞到井里去了？我看在桂公爷的面子上，对你不加惩处。从今天起，叫你出宫为民，以免尔后我看见了你，就想起珍妃子来。"崔玉贵在太后面前泣不成声，但他一句话也没有向太后分辩。消息很快传到了慈禧的弟弟桂祥的耳中，他赶紧跑进宫来给崔玉贵说情。但也无济于事，桂祥只得好言安慰了崔玉贵。

崔玉贵出宫后，径往地安门钟鼓楼后宏恩观去住，这里是老弱病残太监集中休养的地方，类似太监的"养老院"。这时，住在万庆馆中的崔志方夫妇及崔汉臣两口子还不知消息，过了三四天，他们得知崔玉贵被贬出宫为民，便急忙赶到宏恩观，要接崔玉贵回家。崔玉贵性情耿介，不肯回家住。他对哥嫂说："你们不必惦念，过几天我一定回家看看。"又拉着崔汉臣的手说："你和毓书要恩爱相处，一定要好好孝顺大奶奶（指崔志方之妻）。"接着又嘱咐崔汉臣要奉公守法，好好当差。这时，崔汉臣已从同文馆毕业，在刑部（光绪三十二年后改为法部）当一名郎中。

这以后，崔玉贵每隔十天就回家探望一次。直到1922年，崔玉贵上了年纪，为了静养，迁到了蓝靛厂"立马关帝庙"居住。1926年，因患疽发背病死，终年66岁。

义烈宦官

——忆我的祖父、清宫太监寇连材

———

寇长城

晚清的变法维新运动，是作为爱国救亡运动而彪炳于史册的。这个运动的倡导人之一梁启超，在他所著的《戊戌政变记》一书中，称清宫太监寇连材为"义烈宦官"，并且代寇立传，附于"戊戌六君子"传之后。前期上演的话剧《清宫外史》，也有寇连材这个角色。他深明大义，赞助维新，威武不屈，视死如归。

寇连材乃是我的亲祖父。我们家族和乡亲中，至今仍然传颂着寇连材的事迹。但是，人们知道，太监是没有亲生儿女的，寇连材怎么会有亲生的子孙后代呢？

这要从寇连材的家世说起。他原名寇成元，进宫以后被赐名为寇连材。1868 年，生于直隶昌平州（今北京市昌平区）南七家庄，家境小康。其父寇士通，粗通文墨，秉性豪爽，好打抱不平，为受欺压的贫苦农民出气。寇连材读过几年私塾，稍大即边务农边自学，不仅读了经史子集，还通过在城里做事的亲友，借阅了洋务派和维新派所写的书籍报

章。加之京畿消息灵通，对于朝廷的帝党后党之争，以及列强的步步侵略，也多有所闻。寇连材深感清政府的腐败无能，国家积弱积贫，势有亡国之患。因此，他日夜忧愤，不时地与亲友谈论，表示要为国为民效力。他写得一手好字好文章，练得一身好拳脚，考个秀才、贡生绰绰有余，但是，由于他厌恶八股文，两次县试都没有考中。

那年头时兴早婚。寇连材 15 岁时与铁匠营村张氏女结婚，生有两男一女。1891 年，寇连材 23 岁时，他父亲寇士通为管穷朋友的事，与鲁疃村大地主赵灿打官司。赵灿的儿子、女婿都在衙门里做事，官官相护，反诬寇士通有通匪嫌疑，结果有理的官司没打赢，自家的几十亩地倒被赵家讹去，几乎倾家荡产。寇士通一气之下，卧病不起，含恨而死。

国仇家恨，使寇连材横下一条心，毅然自己动手净身，以便进宫"陪龙伴驾"，直接参与最高统治层的政治。这里需要说明，清朝初年，宫里曾经订有"内监言国事者斩"的严规。后来，这条规定就失效了。皇帝或太后要派太监了解宫外的动向和王公大臣的密事，王公大臣要向太监打听皇帝或太后的心思，无形中太监成了他们之间的桥梁，不但"言国事"，甚至代皇帝、太后出谋划策了。

寇连材自己动手净身的事，在家里，在附近村镇都大为震惊。谁都知道，小老百姓进皇宫当太监，和判终身监禁差不多，能爬上高位、有钱有势的太监只有那么几个。寇连材说：我也知道爱惜自己的身体，也留恋母亲、妻子和儿女，但是，我不能眼看着国家任人宰割，不能坐等着当亡国奴。我要用岳飞的话激励自己，敌不灭，何以家为？

经过三个多月的诊治调养，寇连材的伤好了，即去北京地安门外五斗钱庄，他二姐夫在钱庄管事，托他设法引荐入宫。这个钱庄的东家，有一个哥哥在宫里当太监，人称"梳头王"。有一天，王太监来钱庄，

寇连材的二姐夫把他引荐给王太监，并说明意图。王太监一看寇连材仪表堂堂，眉清目秀，谈吐文雅，就有几分喜爱。当面叫寇连材写几个字，练一趟拳，王太监越发赞叹不已，连声说："有出息，有出息！"随后叫寇连材把姓名、年龄、来路写清楚，交给他带进宫去。寇连材当时就行大礼，拜王太监为师父。按照宫里的惯例，新太监进宫，要在慈禧太后或光绪皇帝选中以后，才拜师父。宫里的等级森严，规矩大，礼法多，需要师父的指教和关照。当师父的都是地位较高的太监。徒弟有出息，师父也光彩，并且能得到徒弟的孝敬礼物。当下，王太监认为寇连材准能出人头地，很乐意有这样的徒弟，于是就打破惯例，在宫外收徒了。

不多几天，王太监兴高采烈地来到钱庄，告诉寇连材，已经跟内务府说好，叫他准备一下，换上新衣帽，明天上午进宫。

进宫以后，内务府还没有安排好候选日期，暂且叫他在东夹道打杂儿。一天，寇连材从屋里出来倒洗脸水，被慈禧太后看见，一下引起了慈禧的注目，传旨把他叫到跟前，问过姓名、年龄、来路，端相良久，甚是喜爱，当即留在身边，做梳头房太监。之后，又见寇连材能写会算，能说会道，就让他掌管自己房里的会计。

尽管慈禧太后对他十分宠爱，格外加恩，但寇连材耳闻目睹慈禧处理内政外交的种种做法，虐待光绪皇帝的种种情形，心中非常愤慨，曾多次婉言进谏。慈禧以为他年少无知，不甚介意，捺着性子未加罪于他。

1894年，中日甲午战争，清王朝一败涂地。翌年，签订《马关条约》，割地赔款。消息传遍京城内外，康有为联合1300多名举人"公车上书"，维新运动进入高潮。这时，慈禧太后把寇连材安插到光绪皇帝身边，名为侍候皇上，实则令他监视光绪，随时密报。

初期，光绪皇帝对寇连材存有戒心。后来两人由谈论古文到议论时事，光绪得知寇连材胸怀大略，有胆有识，极力赞助变法维新，很快就把他作为自己的贴心人和助手，器重他，信任他，与他商讨大政方针，派他给维新派传书递简，从中穿针引线。

据寇连材回家时说，光绪好学不倦，思想清新，励精图治，礼贤下士。他不但阅读中国古书，更认真钻研翻译过来的外国政治论著。他讨厌宫廷的繁文缛节，办事讲求实际。他的思想和言行，与慈禧形成鲜明的对照。寇连材每提到光绪皇帝，都肃然起敬，表示"士为知己者死"的决心。

1896 年农历二月初十早起，寇连材从光绪那里来见慈禧，流涕进谏说："国家危难到了这个地步，老佛爷（宫里对慈禧的尊称）即便不为国家社稷着想，也要为自己的后日着想，怎么能只图眼前快乐啊！"慈禧以为寇连材得了精神病，怒斥一顿，把他赶出门外。

寇连材即向内务府请假五天，回到南七家庄与亲人诀别，顺便把他记录的宫中轶事一册交给他大哥。册子有 200 多页，其中关于慈禧虐待光绪的记录占相当大的篇幅。其中有云：

——普通老百姓家的孩子，有父母的亲爱，照顾其出入，料理其饮食，体慰其寒暖。虽是孤儿，也会有亲友抚养。唯独我光绪皇帝，四岁登基，无人敢亲近之。醇亲王夫人是皇上的生母，因限于名分，也不许亲近皇上。名分上可以亲近皇上的人，只有慈禧太后。但慈禧骄奢淫逸，根本不把皇上放在眼里，比狠心的后娘还要狠十分。

——皇上年少时，常挨慈禧的鞭笞，或罚长跪。长大以后，也常受慈禧的斥责。皇上见慈禧，如见狮虎，战战兢兢。

——皇上每天要到慈禧那里去下跪请安。慈禧不叫他起来就不敢起来。有时慈禧下棋，或与别人闲谈，旁若无人，皇上一跪达两点多钟。

……

这份资料，在民国初年被北京一个文物单位征集走了，我家只抄录了一些片段。到"文化大革命"破"四旧"时，因怕惹事招灾，连抄录的片段也悄悄地烧毁了。

寇连材在家这几天，还写了一份《上太后书》，并念给他大哥听。他大哥吓坏了，忙着把稿子夺过来扔进灶膛烧了。据老人们说：《上太后书》共十二条，其中有：一请太后勿揽朝政，归权皇上；二请太后停修楼台殿阁，把财力用于富国强兵；三请太后勿再阻挠变法维新，内修政理，外御列强；四请太后不要袒护贪官污吏卖国贼，交部严惩，以儆效尤；……总之，这份上书不亚于声讨慈禧的檄文。

他大哥劝寇连材："太后专权，杀人如割草，路人皆知。你不希图荣华富贵，不跟她同流合污，这就很不错了，怎么去干这种虎口拔牙的事？"寇连材说："我进宫当太监，抛下了慈母，抛下了妻子儿女，为的是救国救民；而今，我参加变法维新，冒死进谏，还是为国为民。舍生取义，别无他求。"

随后，他又连夜重新赶写出《上太后书》。离家时，他饱含深情地安慰老母，劝勉妻子，爱抚儿女。他哽咽着说："我不是妈妈的好儿子，不是妻子的好丈夫，不是儿女的好父亲。对老少三辈，我都没有尽到责任。可是，我的所作所为，要对得起国家社稷，对得起数万万骨肉同胞！"说完，洒泪而别。全家相送到距村一里远的小清河畔，很像易水河畔送荆轲上路，慷慨悲壮，感人肺腑。

二月十五日，寇连材回到宫里，把自己随身的钱物送给其他太监，然后向慈禧上书。慈禧看后大怒，声色俱厉地问寇连材："我看这不是你的本意，准是受了别人的指使吧？"寇说："是我的本意，没有别人指使。"慈禧让他复述一遍，他背得很流畅，只字不差。慈禧又煞有介事

地搬出家规威胁说："本朝成例，'内监言国事者斩'，你知道不知道?"寇说："家规早已被你破坏得不成样子了，国家的大好河山被你破坏得不成样子了。而今我参加变法维新，就是以身许国，不怕抛头颅，洒热血!"慈禧即命内务府把寇连材关押起来，十七日指令移交刑部处斩。临刑时，寇连材神色不变，从容就义，年仅 28 岁。光绪皇帝听到噩耗，痛哭流涕，几日不思饮食。京城志士仁人，莫不叹息。

寇连材就义后，我们全家人都逃走了，其尸由一个远房本家收殓，葬在南七家庄。到了民国，有人集资在京西百花山上建立了寇公祠，树碑立传，每逢忌辰农历二月十七日都举行祭奠。

清末奇案

——记我父杨乃武与小白菜的冤狱

———————

杨濬口述　汪振国整理

一桩奇案，真真假假，看封建官场昏庸武断

一代冤狱，曲曲折折，见朝廷派系争权夺势

　　"杨乃武与小白菜"，是清朝末年四大奇案之一。新中国成立前几十年间，它编成剧本，在舞台到处演唱；新中国成立后亦曾拍成电影等多番上演。其中一些，我去看过听过，总觉得与事实出入太大。1914 年，我 22 岁时父亲病逝。他生前经常对子女们谈到这件冤狱的内幕，还曾将此案有关的邸报抄录下来，并补写了日记。现在，尽我所知详细叙述，以还屏幕之后的真相。

—— 构怨由来

　　我家世居浙江余杭县城内澄清巷口西首，即从前的太炎街，现在的

县前街，距离县衙门只有百余步。家境小康，祖父朴堂以养蚕种桑为业。我的父亲杨乃武，字书勋，又字子钊，排行第二，人们都称他杨二先生。他20多岁考取了秀才。我的姑母杨菊贞（淑英）是我父亲的姐姐，出嫁后不久，姑父即去世，姑母青年守寡，住在娘家。因我父亲在襁褓之中，即由我姑母带领，因而姐弟情深。母亲詹新凤是一个勤劳节俭的妇女，采桑、种地、养蚕，终日劳碌。我父亲性情耿直，平日看到地方上不平之事，他总是好管多说，又常把官绅勾结、欺压平民等事编成歌谣。官府说他惯作谤诗，毁谤官府。

余杭仓前镇，距县城十余里，地临苕溪，舟运畅达，当年是漕米集中的地方。百姓完粮，陋规极多，交银子有火耗，交粮米有折耗，量米时还要用脚踢三脚，让米溢出斛外，溢出的米不许农民扫取。受欺的都是一些中小粮户，他们叫苦连天。我父亲代他们交粮米，又代他们写状子，向衙门陈述粮胥克扣浮收，请求官府剔除钱粮积弊，减轻粮户额外负担。当时余杭县官刘锡彤，为官贪暴，见我父亲写状子告粮吏浮收舞弊，认为是多管闲事。仓前镇收粮官何春芳更反咬我父一口，说我父鼓动农民抗粮不交，代农民包交漕米，从中牟利。刘锡彤根据何春芳的反诉，传我父去讯问。我父据理辩白，刘锡彤说我父吵闹公堂，目无王法，面加斥逐。钱粮之舞弊如故。我父亲愤恨不过，于夜间在县衙照墙上贴上一副对子"大清双王法，浙省两抚台"。因为大清曾有明令，量米不许用脚踢，抚台也有布告，溢米准由粮户扫取，但余杭却仍是不改。由于此事，县官、胥吏都怨恨我父亲。

小白菜与葛品连

电影、小说、戏剧、评弹以及清末民初一些文人所写的稗史、笔记，对小白菜的来历，有各种不同的说法。一说她不是余杭人，是太平

天国时从南京逃难出来的一个难民的女儿，父亲是个教书先生，在逃难中死了，小白菜母女即流落于余杭仓前镇；一说她本是个土妓；一说她是葛家的童养媳；众说纷纭，莫衷一是。我所知道的小白菜姓毕，余杭人。家里很苦，童年即死了父亲，既无伯叔，亦无兄弟，因生活无靠，其母王氏即改嫁于一个叫喻敬天的小贩。小白菜随母到喻家，容貌秀丽，人很聪明，但为继父所不喜，在家帮母亲做些粗活，常受市井无赖的调笑侮辱。因她欢喜穿件绿色衣服，系条白色围裙，人又清秀，街坊给她起个绰号叫"小白菜"。又因她嫁后，丈夫像《水浒》中的武大，而她俊俏如潘金莲，又叫她"毕金莲"。又因丈夫是做豆腐的，又叫她"豆腐西施"。这些外号，都是带有侮辱性的，她的本名叫毕秀姑。

其夫葛品连乳名"小大"，是余杭仓前镇对岸葛家村人。家里原开豆腐店，父亲死后，豆腐店不开了，品连就到余杭一个豆腐作坊当伙计。母亲葛喻氏，在品连之父死后，改嫁给一个做木匠的沈体仁，故又称沈喻氏。1871年沈喻氏托品连的干娘冯许氏为媒，聘毕秀姑为品连之妻，因品连家无房室，于翌年3月暂赘喻敬天家成亲，秀姑时年18岁。

流言是怎样起来的

葛品连入赘秀姑之继父喻敬天家成亲后，因房屋狭窄，久居不便，想在外面另租房屋。适我家请沈体仁修房子，房屋修好，三楼三底，除自居外尚有余屋一间。葛品连即托沈体仁向我父承租，月租1000文。是年4月24日，葛品连与毕秀姑搬到我家居住。品连每天半夜就要起床做豆腐，因此常宿在豆腐作坊，不常回家。我父母见秀姑聪明伶俐，都很喜欢她。秀姑常请我父亲教她识字，以后我父又教她念佛经。因为品连常不在家，她只是一个人，我母亲常叫她在我家吃饭，吃饭时是与我父母及姑妈同桌吃。秀姑在成亲前常受人欺侮，搬入我家后，一些市

井无赖就不敢来了，因为我父看到这些人来是要骂的。这些无赖便制造谣言，说"羊（杨）吃白菜"。谣言传到品连耳里，品连也有些怀疑，有几个晚上潜回家，在门外屋檐下偷听。只听到我父在教秀姑读经卷，并未听见其他私情。品连将谣言及偷听情形，告知其母沈喻氏。沈喻氏来时，也看到过秀姑与我父同桌吃饭，听品连一说，心里也有些怀疑。沈喻氏偶尔把这件事向邻居谈起，于是巷间遍传，流言就更多了。这种流言蜚语，我父亲母亲尚不知道。一天品连回家，我父亲向他讨取房租，因房租已欠了几个月。品连去向他母亲商借，他母亲说，外间闲言很多，为了避免嫌疑，最好另行租屋居住。于是在 1873 年闰六月品连与秀姑即移居太平弄口喻敬天表弟王心培家。秀姑搬出后，我父即从未到过葛家，秀姑亦未来过。

案情发端

秀姑自我家搬出后，又常受外人欺侮。县衙门有个捕役名叫阮德，他有姐姐叫阮桂金，已嫁过三个男人，与粮胥何春芳有染。知县刘锡彤有个儿子叫刘子翰，即刘海升，是个花花公子，常与何春芳作冶游，素知毕秀姑美而艳，欲得之而无由。刘子翰与一佣妇有私，遂谋之于妇。佣妇一日假以他事诱秀姑至其家，抵时，刘子翰已先在，即用暴力强奸之。秀姑惧刘公子权势，又怕事泄不见谅于其夫，因亦不敢声张，佣妇却将此事泄之于阮桂金，阮桂金告诉了何春芳。何春芳亦早思染指秀姑，得知此事，于 8 月 24 日潜至葛家，适值王心培夫妇均不在家，何春芳即以刘子翰之事要挟秀姑与之狎，秀姑坚拒之，正推拒间，葛品连适自外归，秀姑哭诉，品连与何春芳即相骂起来，何春芳悻悻而去。此事街坊邻居均有闻知。何春芳走了以后，品连即责骂秀姑，认为在杨家时已有谣言，今又发生此事，更疑秀姑不端，对秀姑不满，常借故打

骂。一日品连叫秀姑腌菜，至晚回家时，菜尚未腌，即将秀姑痛打一顿。秀姑气得把头发剪掉，要入庵为尼。两个人的母亲沈喻氏和喻王氏均闻讯赶来，询问王心培，得悉吵架原因，秀姑之母喻王氏气得直哭，说腌菜小事，何必这样痛打。品连之母沈喻氏，也责骂品连不是，品连说是打她一顿出出气，经劝解后，两口子亦即和好如初。

十月初七日，葛品连身发寒热，双膝红肿。秀姑知他有流火疯症，以为他是发流火，劝他请个替工，休息两天。品连不听，仍然到豆腐店上工。初九日早晨，品连因病身体不能支持，由店回家，走过点心店，还买食粉团。但走到学宫化字炉前，即呕吐。到家时，王心培之妻站在门前，见其双手抱肩，发寒发抖，呻吟不绝，品连走进家门，秀姑扶其上楼，代为脱衣睡下，仍呕吐发冷，叫秀姑给他盖上两床被。秀姑坐在床前问他病情，他说初七日到店，两天来身体发冷发热，恐系疾发气弱之故，叫秀姑拿 1000 文钱托喻敬天代买东洋参及桂圆。买来后，秀姑为之煎汤服下，并请王心培之妻去告知其母喻王氏。喻王氏赶来，见品连仍卧床发抖，时欲作呕，照料了半天即回家去了。下午，秀姑听品连喉中痰响，口吐白沫，问之，已不能说话，秀姑情急，就喊叫起来。王心培闻声上楼，秀姑告知情由，并请王心培速去通知沈喻氏、喻王氏。两氏赶到时，品连已不能开口了，急延医诊视，说是痧症，用万年青萝卜子煎汤灌救，无效，申时气绝身死。沈喻氏为之易衣；尸身正常，并无异样，当时都没有什么怀疑。

葛死时正是十月小阳春天气，气候很暖，品连身胖，至初十夜间尸体口鼻内有淡血水流出（《洗冤录》上说：流火忌桂圆，服之口鼻出血足以致死）。品连义母冯许氏对沈喻氏说，品连死得可疑，沈喻氏痛子心切，又见尸体脸色发青，心中也生疑，就盘问秀姑，秀姑说并无别样情事。冯许氏即去叫来地保杨仁（即王林），告以品连身死可疑，请杨

仁代缮呈词，到县喊告。呈词中亦仅说死因不明，并未涉及任何人。十一日黎明，由杨仁、沈喻氏赴县衙喊告。知县刘锡彤听说出了命案，即拟打轿带领仵作前往验尸。此时适有当地一个绅士陈湖（即陈竹山）到县衙来给人看病，陈是个秀才，懂得一点医道，平日进出官府，与我父不睦。他听说葛品连身死不明，尸亲喊告，即对刘锡彤说，外面早有传言，说杨乃武与葛品连之妻有私，自杨家搬出后，葛品连之妻即与夫经常吵闹，并把头发剪去，今葛品连暴亡，内中恐有别情。刘锡彤听后，即叫人出去打听，果然有这种说法，刘锡彤随即前往验尸。当时尸已膨胀，上身作淡青色，肉色红紫，仵作沈祥辨认不真，把手指脚趾灰暗色，认作青黑色；口鼻里血水流入两耳，认作七孔流血；用银针探入喉管作淡青色，认作青黑色，银针抽出时，并未用皂角水擦洗，即认作服毒。因尸体未僵，仵作称系烟毒，门丁沈彩泉因听了陈竹山说的话，心疑与我父有关，就说不是烟毒，一定有人用砒毒死。一谓烟毒，一谓砒毒，两人争论起来，仵作即含糊报称是服毒身死，填入尸格。刘锡彤听说是服毒身死，当即传问尸亲邻舍，都不知毒药从何而来。刘锡彤亦因有陈竹山先入之言，已怀疑与葛毕氏秀姑有关，当即将秀姑带回县署。

县官初审

刘锡彤把秀姑带回县衙后，当天即坐堂审讯，追问秀姑毒药从何而来，秀姑供不知情。刘先是百般劝诱，秀姑仍说不知其夫是服毒身死，更不知毒药从何而来。审了半天，秀姑始终说不知。夜间再审，刘锡彤不问毒药来源，却要她供出曾与何人通奸。秀姑也说没有，一再逼问，都说没有。又问她居住在杨乃武家，是否与杨某有私情，秀姑说杨某除教她识字读经外，并无别样不好的事。审了多时，仍审不出奸情。刘子翰、何春芳恐逼问奸情，秀姑就要说出他二人之事，当夜即叫阮桂金入

狱诱骗恐吓秀姑，对秀姑说，葛品连是毒死，验尸已经明确。外面都传说是你谋杀亲夫，这个罪名一成立，就要凌迟处死。要想活命，只有说是别人叫你毒死的。你在杨家住过，外面早有人说你和杨某有关系，你如果说出是杨某叫你毒死的，你就不会得死罪了。杨是新科举人，有面子，也不会死。还威胁她决不能说出刘公子之事，此事毫无对证，说出来就是诬陷好人，要罪上加罪。秀姑不语。第二天再审时，刘锡彤逼问毒药及奸情，秀姑还是说不知道。刘锡彤就叫动刑，一连三拶（zǎn，旧时夹手指的刑具）。秀姑初次受刑，熬刑不过，既不敢说刘公子之事，又说不出别人，只好照阮桂金所教的话供了。说我父初五日曾到她家里，给她一包药，说是治流火的，吃下去就死了。

刘锡彤取得秀姑口供后，立即传讯我父亲。我父母在家听说葛品连被人毒死，正在诧异，县里来传，即随差人前去。一到就在花厅审问，刘锡彤叫我父供出如何用毒药毒死葛品连。我父即怒斥刘锡彤凭空诬陷。刘出示秀姑原供，我父仍坚称绝无此事。因为我父是新科举人，不便用刑，十二日即申请上司将我父功名革去。不等上面批下来，第二次审问即动刑。一连审了数次，夹棍火砖等刑都使用了，我父还是没有承认。我有个堂叔杨恭治，舅父詹善政，闻知上情，以我父初五正在南乡我外婆詹家除灵，无由交给毕秀姑毒药，显然是秀姑乱供诬陷，即赴县禀诉，为我父剖白。刘锡彤提案质讯，秀姑畏刑，仍是照前供说，刘锡彤即认为案情已明，就将验尸审讯各情，详报上司。

知府再审

刘锡彤自恃朝中有人，与知府之关系又密，认为案经上详，即可定谳（yán，审判定罪）。当时杭州知府陈鲁（伯敏）翻阅原详，见我父并未承认，就叫把全案人犯案卷解府复审。十月二十日我父和秀姑、沈

喻氏、喻王氏及我的母亲以及其他有关人证，都被解到杭州。刘锡彤亲到杭州打点，解送杭州府的原供都作了捏造修改。把沈喻氏供称死者口鼻流血，改为七窍流血；银针未用皂角水擦洗，加上已用皂角水擦洗；因我舅父说初五日我父在南乡詹家，即将秀姑所供初五日授予流火药，改为初三日授予毒药。陈鲁是军功出身，看不起读书人。他早知我父惯作谤诗，毁谤官府，认为我父是一个不守本分的人。仓前镇粮户闹粮的事，也知是我父为首。又有刘锡彤先入之言，故此案一解到府里，即不容我父置辩，第一次审问，即用刑逼供。秀姑因有供在先，不敢翻供。沈喻氏听秀姑诬供毒药是我父所给，亦改供说在品连死时见死得可疑，即盘问秀姑，秀姑说是杨乃武叫她下毒的。与在县原供及到县喊告之呈词，完全两歧。陈鲁并不究问，却用严刑逼问我父，跪钉板、跪火砖、上夹棍，几次昏去。一连几堂，我父熬刑不过，只得诬服，混供曾至秀姑家给予毒药，嘱其毒死本夫。陈鲁又逼问毒药从何而来，我父说前次到杭州回余杭路过仓前镇，用 40 文钱买了一包红砒，说是毒老鼠的。问他在哪个店里买的，店主叫什么，我父说在爱仁堂药铺，店主叫钱宝生。陈鲁取得我父口供后，不传钱宝生来对质，却叫刘锡彤于二十七日改回余杭传讯钱宝生，讯问他卖砒经过。刘锡彤在传讯钱宝生之前，恐怕钱宝生不肯承认，就和一个曾任杭州府幕客的仓前人章某（即章纶香）相商。章纶香当时是余杭的训导，为余杭绅士中的一个头儿，平日与我父亦合不来，我父写的谤诗中也曾骂过他。章纶香当即向刘锡彤献计，由他先写信通知钱宝生，叫他大胆承认，决不拖累。如果不承认，有杨乃武亲口供词为凭，反而要加重治罪。钱宝生到县，刘锡彤问他卖砒经过，钱宝生说这个月并没有看见过杨乃武到仓前，更没有卖过砒霜。并且说爱仁堂是个小药铺，铺里并没有砒霜。刘锡彤一再威逼骗诱，钱宝生以确无此事，还是不肯承认。而且说他的名字也不叫钱宝

生，是叫钱坦。从来没用过钱宝生这个名字。钱坦有个弟弟钱垲，听说他哥哥被捉到县里，即赶来打听内情，设法营救。他知道陈竹山和知县官熟识，就去恳托陈竹山进县里说情，陈竹山陪钱垲走到县衙门房时，刘锡彤正在花厅上讯问钱坦，不便进去，就在门房里叫门丁沈彩泉把我父在府里的原供要来看看。门丁进去把刘锡彤抄来的我父原供给陈竹山看，陈竹山见供词上是说买砒毒老鼠之用，即对钱垲说，主犯所供买砒是为毒老鼠用的，卖砒的药铺并不知道是毒人，故承认下来，没有什么罪，至多是杖责，不承认，反而有罪。如果承认，可请县里给张无干的谕帖，这样就不会有拖累了。陈竹山正在与钱垲商议此事，钱坦退下来了。钱坦见到他弟弟钱垲就说，县官逼迫他承认卖过砒霜给杨乃武，他没有卖过，怎么可以承认呢？陈竹山就走上去照方才和钱垲商议的话，劝钱坦承认。并说他可以代为说话，请县里出给他无干谕帖。钱垲也劝他哥哥承认。钱坦听他们这样一说，就答应了，当即在门房里出了一张卖砒的甘结。陈竹山拿了甘结进去见刘锡彤，刘锡彤见取得甘结，也就给了钱坦无干的谕帖。刘锡彤骗得了钱宝生卖砒甘结后，即日送府。陈鲁即据供词及甘结定案，按律拟罪："葛毕氏凌迟处死""杨乃武斩立决"。

按察巡抚会审

陈鲁严刑逼供，草率结案，此事立即哄传全省。当时距离乡试结束还不久，我父亲就是这一年八月乡试时考取第四十八名举人的；许多乡试没有考取的生员，对考取的人本来就心怀妒忌，听到新科举人中出了谋夫夺妻的凶案，都幸灾乐祸，奔走相告。还有出入官府的一些士绅幕客，平日不直我父之为人者，也都推波助澜，众口一词，指我父为十恶不赦的大坏人，都以早日看处斩为快。这时我一家六口，家破人亡的惨祸已在目前，我母亲日夜啼哭，双目尽肿。我姑妈杨菊贞（叶杨氏）知

我父是受刑诬服，即到处奔走设法要救我父一命。她在城隍山的城隍庙求了一个签，签诗说："荷花开处事方明，春叶春花最有情，观我观人观自在，金风到处桂边生。"城隍山的测字先生解释说还有救星，到荷花开时，冤情就可以明白；桂花开时，人就可以平安归来。她又去扶乩，乩坛批了两句诗："若问归期在何日，待看孤山梅绽时。"这些当然都是无稽，但是旧社会是讲迷信的，我姑妈很有信心。她自幼与我父相依为命，今见我父罹此奇冤，悲愤万分。我姑妈问沈喻氏，知她在县里和府里口供都不一样；问钱坦的母亲和爱仁堂伙计，都说没有卖过砒霜，冤情很明显。她恨这些瘟官对老百姓太残忍，把人的性命看得不值一根草，拼死也要为弟弟申冤，就准备上省告冤状。我母亲这时生了我哥哥荣绪，前清规定女人不能递呈告状，就请我舅父詹善政作"抱告"，到省里向臬司、藩司、抚台衙门投状告冤情。这时杭州知府陈鲁已将此案详报按察使署。这个按察使也是一个只晓得做官弄钱的糊涂官，案子到了按察使署，只过了两堂，即认为原审无误，照原拟罪名详给巡抚定谳。此案到了巡抚衙门，当时浙江巡抚杨昌濬派臬台会审，在审问时，不问案情真假，一味庇护府县原判。我父一再供称并无在仓前爱仁堂买砒霜之事，前系畏刑乱供。杨昌濬派了个候补知县郑锡蟉做密查委员，到余杭去密查。委员未到，刘锡彤就知道了讯息，先与幕客商议，作好了布置。叫陈竹山先去通知钱坦，叫他按前具甘结承认卖砒是实。委员到余杭并未进行密查暗访，仓前镇也未去，只找钱坦谈了一谈，钱坦承认卖过砒霜，就算密查确实。刘锡彤又重贿委员，盛席招待。委员就住在县衙里，竟听一面之词，以"无冤无滥"会同刘锡彤禀复。杨昌濬也就认为案情确实，即依照杭州府原拟罪名断结，勘题上报。巡抚是最后一审，至此已是铁案难翻了。只要刑部回文一到，就要立即执行。

两上北京告"御状"

巡抚审问结案后，我父"谋夫夺妇"的恶名，即传播京师。浙江在京的一些官员，听到本省士人中竟发生这样的事情，认为"奇耻"，无不痛骂我父，唯恐其不速正典刑。他们哪里晓得这里面有似海冤情呢？我母亲及戚属都认为没有生望了，只有我姑妈仍不死心，入狱探监，与我父相商，决定上京告"御状"。由我父自拟呈词，历叙冤情及严刑逼供屈打成招的经过。同监的犯人很多，也鼓励我父上控，写呈词没有纸笔，有个监视我姑妈探监的狱卒，很同情我父，设法弄来纸笔。我父将呈词拟好，交给我姑妈带出，由我父亲的舅父姚贤瑞作"抱告"，陪同进京。我姑妈和我母亲带着我哥荣绪，身背黄榜（冤单），历尽千辛万苦，走了两个多月，才到北京，向都察院衙门控诉。不料都察院问也不问，即将她们押解回浙，仍交巡抚杨昌濬审理。杨昌濬仍交原审各官审问。这些问官，恨我姑妈上控，提审时不待我父开口辩冤，即用重刑威吓。秀姑更不敢翻供，因此仍照原拟断结，这次"御状"是白告了。

当时浙江有个京官叫夏同善，丁忧期满要回京，杭州胡庆余堂胡雪岩为他饯行。胡雪岩有个西席吴以同作陪客，吴以同是我父的同学同年，知道我父此案有冤情，在席间和夏同善谈起这个案子的曲折情况及我父平日为人。夏同善记在心里，答应回京相机进言。我姑妈第一次告"御状"失败了，仍不死心，决定第二次上京去告。在去以前，我父亲从狱中告诉我姑妈先去看在杭州的几个好朋友。一个是汪树屏，汪在白尼山汪家很有名，他的祖父在京里做过大学士，哥哥汪树棠也在京里做官。另一个就是上面所说的吴以同。还有一个是夏同善的堂弟夏缙川，是个武举。这三个人都是我父亲要好的朋友。我姑妈去看这三个人，他们都热心帮忙，并且写了信，叫我姑妈到京里找夏同善。吴以同介绍我

姑妈见胡雪岩，胡雪岩帮助了到京的路费和到京后的用度。1874 年 9 月，我姑妈和我母亲偕同"抱告"姚贤瑞第二次又上北京。到了北京，先去求见夏同善，夏同善夫妇接见了我的姑妈，她向夏夫妇哭诉冤情，及府县州官严刑逼供情况。夏同善答应设法帮忙，介绍我姑妈遍叩浙江在京的一些官员３０余人，并向步军统领衙门、刑部、都察院投递冤状。夏同善又商之于翁同骕，翁同骕也很表同情，把本案内情面陈两宫太后，请皇上重视此案。因为有了一些同乡京官帮忙说话，这次没有押解回浙。西太后下了一道谕旨，叫刑部令饬杨昌濬会同有关衙门亲自审讯，务得实情。同时又叫御史王昕到浙江私访。杨昌濬奉谕后，没有再交原审官审问，而委派湖州知府许瑶光等审问。许瑶光审问时，没有动刑，叫我父及秀姑照实直说。我父知道一定是我姑妈去告御状告准了，于是尽翻前供。秀姑也翻了供，当堂呼冤，供说并无毒死乃夫之事，并供出刘子翰奸污、何春芳调戏及阮桂金串供等情。但审了两个多月，许瑶光不敢定案上复，一直拖延审问时间，未能讯结。

钦差会审

御使王昕从浙江余杭私访回去，知此案有冤屈。但杨昌濬专横跋扈，地方官吏都怕他，不敢违反他的意旨办事。给事中王书瑞上疏，奏请另派大员往浙审办此案。当时派了一个礼部侍郎胡瑞澜提审此案，胡瑞澜当时放浙江学政，得到上谕，开始尚不敢承办。因为他知道巡抚决定的案子，是不好轻易改动的，曾经奏请另派大员提审。上面不准，仍是叫他认真把此案审理清楚。杨昌濬得知钦派胡瑞澜提审此案后，就向胡威逼利诱，说此案已经反复审问多次，无编无枉，不宜轻率变动。如果有所更改，不仅引起士林不满，地方负责官吏，今后亦将难以办事。同时又向胡瑞澜推荐宁波知府边葆诚，嘉兴知县罗子森，候补知县顾德

恒、龚世潼，帮同审理。刘锡彤得知钦派大员提审，即多方重金行贿。这时许瑶光承审此案，尚拖延未结，得知钦派胡瑞澜提审，即停止审讯。胡瑞澜提审是在会审公所，第一次由胡瑞澜向犯人、证人问了一下，以后几次审讯都是由宁波知府边葆诚发话讯问。边葆诚是刘锡彤的姻亲，又是杨昌濬的同乡，第二次提审时，见我父与秀姑翻供，即喝令差役大刑伺候。我父一再请求调钱坦对质，边葆诚坚执钱坦卖砒甘结为凭，斥我父枉求脱罪，喝令用刑，日夜熬审，各种刑具都使用了，最后一堂两腿均被夹折。秀姑也十指拶脱，最后一堂还用铜丝穿入乳头。我父及秀姑熬刑不过，仍都诬服。画供时已气息奄奄，神志模糊，无法自己画供，由两旁差役拿起我父的手，捺上指印。秀姑也是如此（以后传说我父亲在画供时，用蝌蚪文画上"屈打成招"四字，又说画了三个口字，都不是事实）。胡瑞澜复奏时，对刘子翰的强奸，何春芳的调戏，都一概不提，却说没有刘子翰这个人。刘锡彤有个大儿子叫刘海昇，于一年以前已经回原籍去了，不在余杭。其实刘子翰是在案子发生后才离开的，胡瑞澜是有意为之开脱。钦差审结，依样画葫芦。我父仍是拟"斩立决"，秀姑拟"凌迟处死"。至此，我父知是绝无生望了，在狱中作联自挽云："举人变犯人，斯文扫地；学台充刑台，乃武归天"。因胡瑞澜是个学台，根本不知理讼，所以说他学台充刑台，冤狱难以平反。

胡瑞澜承审此案，照原拟罪名奏结后，地方士绅奉承胡瑞澜"明察奸隐"，"不为浮议所动"，"不负皇上委任"；原审此案之大小官员，更是如释重负。刘锡彤在杭州勾结一些豪绅出面设席宴客，连日不断。陪审官边葆诚、罗子森等，更加得到杨昌濬的赏识。这批湖南帮的大小官员都认为从此铁案如山，不会再有反复了。

提审起解

胡瑞澜疏奏维持原判，一些人弹冠相庆，但也另有一些地方人士及京官以此案两次上京"抱告"，主犯数次翻供，屡翻屡服，胡瑞澜又奏称"熬审"不讳，其中必有曲折隐情。地方上有些举人生员及我父好友汪树屏、吴以同、吴玉琨等30余人首先联名向都察院及刑部控告，揭露杨、毕一案，府、县、按察、督抚、钦宪七审七绝，都是严刑逼供，屈打成招，上下包庇，草菅人命，欺罔朝廷。请提京彻底审讯，昭示大众，以释群疑。原浙江监察御史、京中御史边宝泉也奏请将此案提交刑部仔细审讯。夏同善、翁同龢、张家骧等亦一再在两宫前为此案说话，认为只有提京审讯，才可以澄清真相。但慈禧太后对地方大吏承办的要案，也不愿轻易更张。即以避免拖累人证为名，还是不准提京复审，谕知刑部认真驳复，叫胡瑞澜再行认真审办具奏。胡瑞澜奉谕后，又再提审了一次。复审时，我父创伤已稍平复，自思翻供是死，不翻供也是死，与其诬服，蒙不白之冤以死，不如翻供死于夹棍之下，为千古留一疑案。于是咬紧牙关，又拼死翻供。因为胡瑞澜在疏奏中说"连日熬审，始审得奸谋毒害实情"，这次上谕也就不得不加上不得再用严刑逼供之语。胡瑞澜二次复审，不过是敷衍上谕，并没有认真审讯。我父翻供，亦未用刑。审了两次，胡瑞澜即行复奏，说主犯又复翻供，证人钱坦已在监病故，难以定谳，请另派大员提审。钱坦之死，当时即有不同传说，杨昌濬、胡瑞澜是报在监病故，传说是自缢身死。但据与钱坦同监之犯人出狱后说，钱坦是刘锡彤、陈鲁买通狱吏把他弄死的，借以灭口。因此起解赴京时，人犯中即没有钱坦了，只有钱坦的母亲钱姚氏及爱仁堂店伙杨小桥。

这时汪树屏、吴以同等的联名禀帖已到了都察院。汪树屏的哥哥汪

树棠亦在都察院，还有其他的一些浙江人特别是一些举人、进士、翰林，他们认为这件案子如果真有冤抑不予平反，这不仅是杨乃武、葛毕氏两条人命的问题，是有关整个浙江读书人的面子问题。夏同善、张家骧向慈禧太后说，此案如不平反，浙江将无一人肯读书上进矣。刑部有个侍郎袁保恒，与夏同善、翁同龢等均甚接近，袁在夏、翁处得悉案情内幕，看到胡瑞澜之疏奏中歧异矛盾之处甚多，亦认为有提京详细审讯的必要。边宝泉在此时又上了一个奏折，主提交刑部审讯。我姑妈在京，亦迭向各衙门递呈，请求提京审问。在这样多方面的环请下，慈禧才下了一道谕旨，交刑部彻底根究，提京审问。刑部奉谕，即令杨昌濬将全案人犯派员押解赴京。杨昌濬在奉到上谕刑部要来提解人犯时，大为不满，但不敢公然违旨。

杨昌濬派候补知县袁来保做押解委员。刘锡彤也是一道去的，刘此时名义上是说赴京督验尸骨，实已是一个待罪备讯的官员，但在路上还是威风十足，仆从轿马随侍左右，还随带一名刑名师爷同去。解差都如狼似虎，沿途不许犯人证人说话，夜间睡觉，枷锁手铐亦不宽松。随去的师爷途中威吓秀姑不准翻供。爱仁堂药铺店伙杨小桥，钱坦的母亲钱姚氏，则受到优待，常和差人在一道吃饭。对我父及秀姑受刑的创伤，沿途曾给予诊治，大概是为了要消灭严刑逼供的证据。葛品连的尸棺装在船上，每到一个州县，都要加贴一张封条，有两个差人看守。以后传说尸骨已经调换过，没有这回事。当时，天津闹过教案不久，路上交通不便，一个多月才到北京。到北京后，犯人、证人都被关进刑部大牢。我姑妈、我母亲几次前去探监，均不准接见。

刑部大审

到北京没几天，刑部就举行大审，又叫三法司会审。当时凡京控大

案，由刑部主审，都察院、大理寺会审。头一天大审，刑部两个尚书到堂，都察院也有人参加会审，两边陪审的、观审的，有不少侍郎、御史。观审的以江浙和两湖的在京官员为多。夏同善、张家骧那天也到了。坐在上面发话讯问的，一个是刑部浙江清吏司郎中刚毅，另一个是都察院刑科主事。两个主审官刑部尚书桑春荣、皂保最后到。落座时，犯人都已带进，差人喊堂示威。问官问了姓名以后，就叫我父亲把如何与葛毕氏通奸，如何设谋毒死葛品连，从实招供。我父把案子发生经过，从头到尾，详细剖辩，既未与葛毕氏通奸，更无合谋毒死葛毕氏亲夫之事，在府在省，都是畏刑诬服，死实不甘。毕秀姑开始只是口呼冤枉，不敢翻供。问官一再叫她照实直说，她只说以为丈夫是病死，不知丈夫是服毒；毒药从哪里来的也不知道；前供杨乃武授给流火药，也没有这件事；与杨乃武亦无奸情。第一天问了两个主犯就结束了。第二天、第三天审问尸亲及证人。中间又停了几天，最后是提全案犯人见证大堂质讯。门丁沈彩泉，仵作沈祥，爱仁堂药铺伙计杨小桥，这一次都供出了真情。刘锡彤也跪在一边，还是官员装束，不像个犯人。杨小桥供称并不知有卖砒情事，药铺进货簿上从来也没有进过砒霜。钱坦的母亲供亦如之。仵作沈祥供称，验尸的银针没有用皂角水擦洗过，只见口鼻血水流入两耳，就在尸格上填上七窍流血。曾与门丁沈彩泉争执，一说砒毒，一说烟毒，尸单上就含糊注了个服毒。门丁沈彩泉供出了陈竹山、钱垲在门房劝钱坦出具卖砒甘结的经过。当门丁、仵作供出以上情事时，刘锡彤站起来捋袖掀须扑到两个人的前面举拳殴打二人，骂他们信口胡说。问官大声叱止，他还不听，两个差役硬把他拉到原地跪下。当问官讯问刘锡彤，录他的口供时，他又咆哮起来，说他是奉旨来京督验，并不是来受审的，反责问官糊涂，不应把他当犯人看待。当问官问他银针并未擦洗，为什

么上详时说银针已用皂角水擦洗过？为什么不叫钱坦与主犯对质，却叫陈竹山、章纶香劝诱钱坦出具书面甘结？为什么将沈喻氏原供口鼻流血改为七窍流血？刘锡彤均瞠目不答。

海会寺开棺验尸

刑部大审以后，1876 年十二月初九日，刑部尚书桑春荣带领刑部堂官六人，司官八人，仵作、差役 40 余人，带同全部犯人见证，到海会寺开棺验尸。开棺以前，先叫刘锡彤认明原棺无误，即由刑部仵作开棺。司官先验，堂官再验，验得原尸牙齿及喉骨皆呈黄白色，四周仵作皆说无毒。再叫余杭原验仵作沈祥复验，问他有毒无毒，沈祥低头不语。又叫刘锡彤去看有毒无毒，刘锡彤至此气焰始落，面色惨白，全身发抖。验尸时，寺内寺外看的人很多。有个法国记者也在场，他看到木笼里两个穿红衣的犯人，跑到笼边看了又看。开棺时，又跑去看验尸，及听说验尸结果无毒，又跑回木笼边对我父说："无毒，无毒。"这个法国记者的名字，我父曾说过多次，现在记不起了。两年后，这个记者到杭州旅行，还特意到余杭来访问我的父亲。当年外国报纸对这个奇案也有报道。

统治集团内部的争吵

海会寺验尸后，案情已经大白，刑部将复审勘验情况，奏知两宫。这时才将刘锡彤革职拿问，有无故入人罪等情弊；原审各官，为什么审办不实，要刑部再彻底根究。刑部又提集犯证审问了两次，刘锡彤这时已和主犯人证同样受讯。刑部审后，在勘题拟奏时，朝内朝外一些大小官员，却因此案引起了一次激烈的争吵。统治集团内部分成了两派，一

派以大学士翁同龢、翰林院编修张家骧、夏同善为首，边宝泉、王昕也属这一派的中心人物。因为翁同龢是江苏人，张家骧、夏同善是浙江人，王昕原来也是山阴人，附和的又以江浙人为最多，所以称为江浙派，又称朝议派，这些人多系言官文臣。另一派是以四川总督丁宝桢为首，附和的多系湖南、湖北人，称两湖派，又称为实力派。因为这一派几个封疆大吏，掌握实权。

当刑部平反尚未奏结时，四川总督丁宝桢正在北京。这个总督曾杀过慈禧太后得宠的太监安德海，朝中一般京官怕他。他认为刑部对此案不应平反，承办此案各级官员并无不是，不应给予任何处分，主张主犯仍应按照原拟罪名处决。他听说刑部要参革杨昌濬及有关官员，有一天跑到刑部大发雷霆，面斥刑部尚书桑春荣老耄糊涂，并威吓说，这个铁案如果要翻，将来没有人敢做地方官了，也没有人肯为皇上出力办事了。丁宝桢又盛气质问验骨的司官，说人死已逾三年，毒气早就消失，毒消则骨白，怎么能够凭着骨是黄白色，即断定不是毒死是病死呢？认为刑部审验不足为凭。桑春荣见丁宝桢这样气势汹汹，也犹豫起来，怕因此引起政治上的问题，对丁宝桢极力敷衍，答应再慎重研究。当丁宝桢在刑部大肆咆哮时，刑部大小员司，没有一个敢与他争辩。只有侍郎袁保恒说：刑部是奉旨提审勘验，是非出入自有"圣裁"，此系刑部职权，非外官所可干预。丁宝桢悻悻而去。另一刑部尚书皂保本来也是极力主张平反的，因为受了杨昌濬的厚贿，就不说话了。尚书桑春荣年老颟顸，对此案本无主见，一任司官办理，别人说要平反，他亦主张平反，经丁宝桢这样一威吓，就拿不定主张，不敢出面参革了。对参革各员的疏奏，就一改再改，迟迟不复。边宝泉、翁同龢、夏同善这一派，知道刑部在为杨昌濬、胡瑞澜等开脱，就由御史王昕出名上了一个奏折，弹劾杨昌濬、胡瑞澜，说这些地方官员，平日草菅人命，而某些封

疆大吏，更是目无朝廷，力请重加惩办①。由于这两派的争吵，刑部平反的疏奏，拖了两个多月，迟迟不上，我父在监牢里更加着急。过去自谓是死定了，现在既有生望，急盼事情能够早决，早脱牢笼，担心拖下去，又要变卦。当时并不知道朝中正在争吵，在狱中真是度日如年。一直拖到1877年二月十日，刑部的疏奏才上去，二月十六日平反的谕旨才下来。我父出狱，已是在二月底了。我父出狱后，曾到在京的浙省官员家，踵门叩谢，有见的，有不见的。从京里回来的路费，仍然是胡雪岩帮助的。我父死里逃生，虽是夫妻父子重逢，但受此打击，人虽未亡而家已破，痛定思痛，实在是悲多欢少了。

终是官官相护

封建朝代的官场中，官总是为官，案子虽说是平反了，但对承办此案的大小官员，在处理时，仍是极尽回护之能事。杨昌濬虽然革职了，1878年又复起用，官至漕运总督、闽浙总督。刘锡彤虽说是充军到黑龙江，但对其子刘子翰却完全开脱了。胡瑞澜奏复时捏造说刘锡彤儿子早于一年前回家去了，刑部对这一点虽没有再提，仍是说他儿子与此案无

① 御史王昕弹劾杨昌濬、胡瑞澜疏略云：优查此案，奉旨饬交抚臣详核于前，钦派学臣复审于后，宜如何悉心研鞫，以付委任，万不料徇情枉法，罔上营私。……现经刑部勘验，葛品连委系因病身死。胡承审此案，熬审逼供，惟恐翻异，已属荒谬，而杨昌濬于刑部奉旨，行提人证，竟公然斥言应取正犯确供为凭，纷纷提解，徒滋拖累，是直谓刑部不应请提，我皇上不应允准，此其心目中尚复知有朝廷乎？臣揆胡瑞澜、杨昌濬所以敢于为此者，盖以两宫皇太后垂帘听政，皇上冲龄践祚，大政未及亲裁，所以藐法欺君，肆无忌惮。……案情如此支离，大员如此欺罔，若非将原审大吏，究出捏造真情，恐不足以昭明内疚而示惩儆。且恐此端一开，以后更无顾忌，大臣倘有朋比之势，朝廷不无孤立之忧（原疏邸抄见《越缦堂日记》26卷）。

从王昕的折片中可以看出，当时统治阶级内部矛盾极为尖锐，杨乃武一案之所以得到平反，是由于权臣疆吏，争权夺势，而西太后亦欲借此案打击一下疆吏的气焰。一些传说及记载，说杨乃武案之能够平反，是由于东西宫之争，似非事实。因此时虽是两后听政，但大权完全操于慈禧之手，慈安是无法与之相抗的。

关。其余所有承办此案的知府、知县，都只是革职了事。刘锡彤、杨昌濬都曾行贿，刑部却说并无贿送情事。我父刑伤几成残废，我看到时还是两膝创伤累累，刑部却说刑伤业已平复，并无伤筋折骨情事。所谓平反，实是反而不平。对其他有关人员处理也是很轻的，余杭仵作沈祥，将病死尸体认作服毒，检验不实，使无辜惨遭重刑，只是杖八十，徒二年。刘锡彤的门丁沈彩泉，毫无根据即说是砒毒，也只杖一百，流三千里。陈竹山在监病死。章纶香为虎作伥，写信给钱坦叫他承认卖砒，但只是革去训导，杖刑都免了。对不应加罪的，却判了罪。如沈喻氏杖一百，徒四年；王心培、王林、沈体仁也杖八十。毕秀姑吃了这么多的苦头，也要杖八十。我父举人革职。至于杨昌濬、胡瑞澜，刑部在疏奏时并未提出参革意见，是慈禧下平反谕旨，将两人革职的。还有刑部主事某因资助沈喻氏旅费，也受到处分。

虎口余生

我父出狱后，家产荡然，生活困难，依靠亲友帮助，赎回几亩桑地，以养蚕种桑为生，专心研究孵育蚕种。余杭盛产丝棉，行销省外。我家世代养蚕，对育种积有一定经验。过了三年，我父亲所育蚕种名气就传开了，远近都来买。蚕种的招牌记号是"凤参牡丹，杨乃武记"。凡我家出卖的蚕种，都盖上这个牌记。每到育种时，全家大小日夜忙碌，家里生活也日渐好转。我母亲有一天到桑园去收取晾晒的衣服，眼睛碰坏了，从此失明。

有人说我父亲出狱后做讼师，不是事实，不过有时也替别人写状子。状子写在一块水牌上，要当事人自己抄。自己不会抄，就请别人抄，抄好即抹去，因为是惊弓之鸟，怕官府来找麻烦。也有人说，我父曾在上海《申报》报馆做过事，也不是事实，我父没有到上海做过事。

1914 年 9 月，我父因患疮疽不治身死，年 74 岁。墓在余杭县西门外新庙前。

毕秀姑出狱后，回到余杭，在南门外石门塘准提庵出家为尼，法名慧定。庵里没有香火，以养猪、养鸡了其残生，死于 1930 年。坟塔在余杭县东门外文昌阁旁边。

名扬四海的武术大师霍元甲

———

晨　曲

霍元甲是清末的一位武术大师，他的事迹已经在中国大地上被人们广泛地传为佳话。霍元甲处于帝国主义列强欺凌、压迫中国人民的时代，他满怀爱国激情，抱着为国雪耻、振奋民族精神的强烈愿望，投身于武术事业，横扫强敌之威风，大长中华民族之志气，为亿万同胞所钦佩、仰慕，引以为民族的光荣。

一、苦练成才

霍元甲，字俊卿，静海县小南河村（现天津西郊）人，生于清同治七年（1868 年）。父霍恩第，武艺超群，常出入关东为客商保镖，在武林中颇有名望。晚年回乡务农，督教子侄辈习文练武，继承家业。

霍恩第弟兄三人，共生十子，称为"霍家十兄弟"，按年龄排列为：元贞、元善、元栋、元甲、元和、元卿、元良、元祥、元忠、元臣，霍元甲居第四。属于霍恩第一支的有三子，即老大元栋，老二元甲，老三

元卿。

霍元甲幼年体质瘦弱，常受街坊顽童的欺负，在兄弟当中，也常被取笑。霍恩第为此心中不悦，曾对老伴说："人家都说'将门出虎子'，咱这武术世家，怎么竟生出如此一个弱儿？"决定禁止他练武，只让他到书房读书。霍元甲生性刚毅，父亲的决定，刺伤了他的自尊心。自己整天坐在书房中"之乎者也"，哪像个武术世家的子孙？便暗下决心，一定要勤学苦练，不当懦弱无能之辈。于是他就偷着练武，暗中和弟兄们竞赛。

小南河村西有一片枣树林子，是一块坟地，很少有人到那里去。霍元甲选中了这个地方，得空便到枣林深处练武。没有师傅指教，他就在父亲向弟兄们传授技艺时，偷听偷看，反复揣摩，然后独自到枣林去练，直练到式子纯熟，套路牢记于心为止。他的汗水比弟兄们要流得多。他经常细心观察弟兄们练武情况，取长避短，因此进步很快。

天长日久，霍元甲练武的事还是被人们发觉了。他最担心让他父亲知道，但后来还是传到了他父亲的耳朵里。父亲很生气，着实训斥了他一顿，并再次下令不让他学武。霍元甲并没有被吓住，仍继续练武，只是答应了不与任何人较量，决不丢霍家的面子。

那年代，有些武林好汉，四处寻访名手，意在击败对方后扬名天下。光绪十六年（1890 年）10 月某日，来了一个人，一身武行打扮，身背小包袱，说是久仰霍家"迷踪艺"绝技之名，今日远道前来请教。霍恩第是行家，当然明白他的意思。热情招待后，便让众弟兄练武给他看。谁知，他没看完，便哈哈大笑说："霍老师傅真是名不虚传，在小南河村里算是这个了。"他举起大拇指，接着话锋一转："井底之蛙，岂知天大乎？"霍恩第闻言大怒，拍案而起，要与他较量，武功较好的霍元卿忙阻拦，说："不必劳父亲大驾，看孩儿的。"霍元卿当众与那人比

武，哪知只经过三个回合便败下阵来。霍恩第见此情景，知道来者不善，正要亲自上阵，忽听一声："看我的！"霍元甲旋风般地一跃而出。老人家一看是他，气得不得了，有心当众打跑他，可是，已经晚了，霍元甲已经与那人交上了手。只见霍元甲进攻时快似闪电，站马步稳如巨石，"直踏洪门"，照对手面部就是一拳。对方一歪脖，躲过，忽然又觉腿上挨了一脚，有一丝儿疼痛。霍元甲看准时机，趁他收腿尚未站稳之际，俯身一腿扫去，对手的一条腿如同打了麻药一般，顿时失去知觉。霍元甲趁机抓住对手，如霸王举鼎，双手托起，扔出丈余远，将他摔折了腿。

这一幕，使霍恩第及在场的人不胜惊讶，万没想到，每日在枣林深处玩耍的霍元甲，竟练就这么一身硬功夫。从此霍元甲"武术高强"的名声便不胫而走，传扬开去。

二、柴市较量

光绪二十一年腊月，年关将近，霍元甲挑着一担柴禾去天津卫，准备换几个钱过年。这时他已娶妻生子，人口多，地里收成无几，日子过得有些窘困，只有靠变卖点农副产品找些进项。

别人卖柴，一担挑一百五六十斤，劲头大的，顶了天也不过 200斤。因为从卫南洼到天津卫要走 20 里路，谁也不敢多挑。霍元甲却与众不同，他把高粱秸结结实实地捆了八小捆，每捆足有四五十斤，然后再把四小捆捆成一大捆。他有一条特制的榆木大扁担，比一般的扁担长出一尺半，又宽又厚，挑起这足有三四百斤的担子，悠然自在地朝通往天津卫的大道上走去。一路上行人看到他的担子，纷纷议论，赞不绝口。

霍元甲挑着柴禾，来到天津卫西门外的西头弯子。生意还未开张，

便有"混混儿"前来干涉,找他要"过肩钱""地皮钱"。两个人没说上几句,就口角起来,一个强要,一个不给,"混混儿"不能栽此跟头,骂骂咧咧地脱掉羊皮袄,朝霍元甲扑去,想用"混混儿"的看家本领——拼命,吓唬这个庄稼人。

霍元甲见"混混儿"扑来,一挫步,闪在一旁,对方扑了个空,摔了个嘴啃泥。"混混儿"弄巧成拙,当众出丑,更加恼怒,飞起一脚,朝霍元甲胸膛踢去。霍元甲纹丝不动,只一伸手,便抓住了"混混儿"的脚脖子,往前一拉,往后一推,一撒手,"混混儿"摔了个仰面朝天。这个"混混儿"爬起来,二话没说,一溜烟地跑了。不大工夫,他招来了一帮"混混儿",有十几个,各自拿着刀枪、棍棒,前来报复。霍元甲见此阵势,忙抽出那条大扁担,马步一站,严阵以待。等到那十几个人呐喊着包围上来,他突然大喝一声,挥舞着扁担,左突右刺,前扫后抡,只听见一阵风声呼呼,"混混儿"手里的刀枪棍棒,被打飞落地的不少;接着,他又来了个"古树盘根"大扫蹚,把扁担冲着"混混儿"抡了一圈,凡被扫上的莫不哇哇大叫,抱头鼠窜而逃。时间不长,又来了四十来人,把霍元甲团团围住。霍元甲也红了眼,将大扁担往膝盖上一磕,"咔嚓"一声断为两截,他一手一截,准备应战。

就在这一场恶斗将要展开之时,忽听有人大喝一声:"住手!"原来是"混混儿"的头目来了。他闯入重围,指责喽啰们说:"你们都找死啊!没看出这位壮士的神力吗?来一百个也不是他的对手。给我滚!"来人姓冯,是脚行掌柜的。他把这一场风波平息后,执意要买霍元甲的柴禾。霍元甲便用两只胳膊挎起两大捆柴禾,随着冯掌柜进了院子。

冯掌柜对霍元甲十分殷勤,设宴款待。开始时霍元甲不清楚冯的居心何在,一再辞谢,但又感到好意难却,最后只好留下。席间酒酣耳热之际,冯掌柜吐露了他的意图,原来他看中了霍元甲武艺高超,想借重

他接手脚行，维持这块地盘。霍元甲一时拿不定主意，只好推托说："家有老父，须回去商量再定。"

三、津门谋生

转年（1896年）春，霍元甲生活困苦依旧，经与父亲商议，到天津卫投奔冯掌柜脚行谋生。霍受到冯掌柜信赖，接手脚行以后，陆续取消了许多勒索农民及商贩们的"苛捐杂税"，什么"地皮钱""过肩钱""磨牙钱""孝敬钱"等，这就招致了脚行里"混混儿"的不满，许多应收的款项也收不上来了。到了年底，应包缴官府的税银500两，凑不齐数，霍元甲被官府扣押起来。经家人到处摘借，凑足税款欠额，才把霍元甲赎了出来。霍元甲从此不再干脚行这种营生。

霍元甲在此期间结识了一个人，名叫农劲荪，是坐落在北门外竹竿巷的怀庆药栈掌柜的。此人爱好武术，广交武林豪杰。他和霍元甲一见如故，结为莫逆。霍元甲离开脚行之后，应农劲荪之邀，来到怀庆药栈。

怀庆药栈专门经营中草药，都是从山区或南方用船运来，然后转手批发给各中药铺。成捆的药材装卸搬运，都是力气活。药栈里原来有一个力大无穷的汉子，遇上大捆的药材，别人搬不动时，他就大显神通，为此在药栈里居功自傲，称王称霸。霍元甲来到怀庆栈，这人极为嫉妒，总想找机会同霍元甲较量一番。

一天，怀庆药栈进来一批生地，一捆重500斤。力气大的伙计两人抬一个，力气小的根本抬不起来。那汉子见时机来了，便大显身手，一个人扛起这500斤重的生地捆，连扛了三趟以后，当着众伙计的面，对霍元甲说："霍师傅，人都说你武艺高强，力大无比，今日何不当着众哥们的面露一手，也让我们开开眼。"霍元甲平时听说此人是个刺头，

便将计就计，要扫一扫他的威风。于是，霍元甲找了一根最粗最沉的杠棒，挑起两大捆药材，不慌不忙地进了库房。伙计们见此光景，个个拍手喝彩。那汉子羞得脸面通红，第二天，便辞了怀庆栈的差使，另找饭碗去了。

那汉子毕竟是气不顺，一天夜间纠合了几个人将重 800 斤的两个轧路石碾推到怀庆药栈的门口，双双立起，把门堵住。天亮后，伙计开门，见有两个大石碾堵在门口，忙向里通报。霍元甲来到门口一看，心里明白这是有人在和他为难，他飞起脚来，将两个石碾蹬出二三丈远。躲在暗处的那个汉子又找了个没趣，偷偷地溜走了。

没隔多久，又出了一件事。一天早晨，怀庆药栈的伙计去井台挑水，见两个大青石碌碡斜立在井口上，下方各靠井的一边，上方互相依靠着。那形势，稍有触动，碌碡便非坠入井中不可。伙计不知所措，只有回去唤霍元甲。顿时，井台周围聚满了人，纷纷议论这件事。霍元甲闻讯赶到后，有人问他这是什么人弄的，他微微一笑地说："是谁干的说不清。不过，这人真有本事，我佩服他。他单堵怀庆栈的井，分明是冲我霍元甲来的。"说完，他来到井口，猫下腰来，用两手捧住碌碡，只听"嗨"的一声，就把两个碌碡同时推了出去，围观的人齐声喝彩。

这几件事，使得霍元甲的名声更大了。人们给他送了一个绰号——"霍大力士"。

四、痛打皇差

光绪二十六年初春，海河虽然已经可以行船，但冻土尚未开化。一日，农劲荪趁着药栈活计不忙，邀霍元甲出去闲逛。两人来到运河岸边的一个茶馆里，找一个临窗的桌子，坐了下来，边喝边聊。

农劲荪早年曾留学日本，又常走南闯北，知识渊博。他常给霍元甲

讲一些古今中外的事，时常以愤激的心情谴责清廷如何腐败，如何屈服帝国主义，感慨中华民族灾难重重，还常给霍元甲讲述中国历史上杰出的爱国人物。他的话，使霍元甲开阔了眼界，增长了知识，明白了很多道理，激发了霍元甲爱国报国之心。

两人在茶馆谈兴正浓，忽闻河边有一阵嘈杂之声。

原来，从运河上游来了一长串运皇粮的船，到达北大关，要在这里停泊，粮船约有百只，无法靠岸。保镖的李刚下令抛锚后，把一根木桩朝岸上抛去，自己也紧跟着跳上岸来。李刚上岸以后，转了一圈，也没找到适于打桩的地方。他有些着急，一抬脚把近前的一个席棚子的立柱踢断了。这席棚子是一家简陋的炸馃子铺，主人正在棚子里炸馃子。席棚塌陷，祸从天降。跑出来一看，才发现棚子后面有个横眉立目的大汉。主人上前问个究竟，李刚蛮横地说："皇家的粮船停在此处，要在这打桩拴船。"馃子铺主人向他诉苦，请求"老爷开恩"。没想到李刚竟然破口大骂，把馃子铺主人推了个仰面朝天。李刚态度傲慢，旁若无人。他扯掉席棚，把木桩尖头朝下，竟然以臂做锤，打起桩来，只见木桩一寸一寸地被打进地里。这一举动，惊动了周围的人。那馃子铺的主人见到席棚子已毁，便跪求李刚"开恩"，给点赔偿。李刚不耐烦，一脚把他踢开，在木桩上拴好缆绳，扬长而去。

就在这时，霍元甲大喝一声："那黑小子，回来！"

李刚怎么也不曾想到，有人敢如此呼唤他。他自恃是皇家粮船保镖的，谁人敢惹他，便来到霍元甲跟前，说道："混小子，你是活腻味了，敢在太岁头上动土！"霍元甲回答说："是好汉，不该欺侮穷百姓，你毁了他的生意，应该赔偿才是。"李刚嘿嘿一笑，问："你是谁，敢多管我的闲事？""我姓霍，名元甲。"李刚一听，眼前站的就是霍元甲，不觉倒吸一口冷气。但他表面上不能示弱，便对霍元甲说："姓霍的，别不

识好歹，这事还是不管的好。"霍元甲恼怒地说："仗势欺人，不如一条狗！今日你若胜了我，只管走你的；胜不了，就老老实实赔人家东西。"说完，一步上前，李刚立即接应，二人兜了两圈，没分胜负。霍元甲有些不耐烦，挥拳冲李刚直取中路，李刚急闪身，想"顺势牵羊"，可是没拉动，又以"泰山压顶"之势，扑向霍元甲。霍元甲见有机可乘，使出"迷踪艺"中"闪步撇拦掌手雷"的式子，跳到李刚的身后，紧跟着朝李的背上猛击一"铁沙掌"，只见李刚朝前跟跄几步，"哇"的一声，口喷鲜血，一头栽倒，气喘不休。

这时，船上的运粮官看见保镖的被人打倒，不禁大惊，呐喊一声："大事不好，贼寇要抢皇家粮船，来人呀！快给我把强盗抓起来！"船上的清兵急忙下船，朝霍元甲一拥而上。霍元甲大喊一声，吓得众清兵连连倒退。运粮官走下跳板，强令清兵把霍元甲捆了起来。农劲荪见霍元甲被抓，急得顿足捶胸，不知所措。这时，恰巧当朝体仁阁大学士徐桐在此下船换轿，农劲荪得见，忙跑过去喊冤。徐桐听农劲荪禀告后，便传运粮官将霍元甲带来，问清情由，慨叹霍元甲是条好汉。徐桐问霍元甲家居何处，霍答："住卫南洼，小南河。"徐阁相不由甚喜。原来，徐桐的佃地就在卫南洼一带。徐桐念及乡土之情，决心搭救，便对运粮官说："保镖的欺人太甚，霍元甲打抱不平，怎能乱加罪名，说他要抢皇粮呢？把他放了吧！"运粮官只好依从，放了霍元甲。

没隔几日，有一人来访霍元甲，此人自称是北京源顺镖局掌柜的，姓王，名正谊，字子斌，因行五，又使得一把好刀，所以江湖上人称"大刀王五"。他不等霍元甲说话，便介绍自己的来意：由于钦佩霍元甲的为人，称得上是武林的英雄豪杰，特来会晤。两人谈得甚是投契，便结为好友。王子斌说，那个给皇家粮船保镖的李刚，就是他们镖局的，为人很不仗义。他还说怀庆药栈井口的两个大碌碡，也是李刚干的。那

一天在运河岸上的较量，正是"狭路相逢"。

五、技传乡里

光绪二十六年 6 月 18 日，八国联军攻陷天津。7 月 20 日，又攻进了北京城。侵略军一进北京，就放纵军队公开烧杀淫劫，血洗全城。源顺镖局的王子斌，愤慨而起，神出鬼没地与洋鬼子斗，为死难同胞报仇。一日，王子斌路过一家姓石的宅院，忽闻院里有妇女的哭声，忙冲入院内，只见十几个洋鬼子正在大发兽性。他忍无可忍，立即挥刀杀敌。虽力杀数人，但终因寡不敌众，壮烈牺牲。兽兵将王的头割下来放入笼中，挂在城门示众。

这消息被霍元甲得知后，悲痛欲绝，立刻动身赶到北京，与《老残游记》的著者刘鹗，设法将王子斌的头从笼中取出掩埋。数月后局势略有稳定，才正式安葬，并由刘鹗为其树一石碑。

好友王子斌惨遭杀戮的事件，使霍元甲内心久久不能平静。他痛恨帝国主义侵略者，也痛恨腐败昏庸的清廷。他说："同自家乡亲和气，方为好汉；与外国民族争雄，乃是英雄。"还说："一人强，无大用；全民强，有希望。"于是，他下定决心训练乡勇，并打破祖宗留下来的"霍氏武术传媳不传女"的老规矩，把击技之术传授众人，以御外侮。

八国联军占领天津后，设立了"都统衙门"，把天津全城划分为八个管理区，由八个国家分别管辖。霍元甲若想招众练武，那是根本行不通的。于是，他只好告别农劲荪，离开怀庆药栈，回到家乡小南河。

霍元甲回到家乡后，向父亲及众兄弟述说了自己耳闻目睹的帝国主义的罪行，表达了自己的志愿：打破家规，技传乡勇，人人强壮，抵抗外侮。他的父亲及弟兄们都表示赞成和支持。于是，霍家拳术便由此开始传于外姓了。

刘振声便是霍元甲众徒弟中的一个。他原籍直隶景州，出身贫寒，父亲早逝，年轻的母亲常受无赖之徒纠缠，处境十分艰难。后来经人撮合，嫁给常去景州买牛的屠夫吴四，吴四是小南河人，便将她母子接到小南河家中。后来，刘振声的母亲，信奉了天主教，在庚子年被杀。刘振声在霍元甲的帮助教育下，认识到帝国主义侵略者利用传教拉拢毒害中国人，挑拨分化中华民族的团结，用心恶毒，爱国热情日益高涨。他学武能吃苦，胳膊上的功夫很硬，被人誉为"铁胳膊"，成为霍元甲的得力弟子。

霍元甲的众徒弟中，另一个出类拔萃的要数张文达。多年来有的报刊提起霍元甲上海打擂，把张文达写成背叛师傅的反面人物，这实在是冤枉了张文达，本文后面再叙。

六、扬我武威

光绪二十七年，霍元甲 33 岁。有一天，刘振声拿来几张印着俄国大力士在戏园卖艺消息的广告传单，上面声称："打遍中国无敌手，让东亚病夫们见识见识，开开眼界。"霍元甲看了传单之后，勃然大怒，说："全不把中国人当人看，一个外国卖艺的，也敢如此侮辱中国，真是欺人太甚！"霍元甲决定会一会这个俄国人，便带着刘振声前往天津卫。

霍元甲先找到了农劲荪，他懂得外国话，可以充当翻译。三人一同到了戏园以后，向戏园管事的说明来意。管事的深知霍元甲的武艺，不敢怠慢，一面让他们到头等席上坐定，一面立即向俄国大力士通报。

这时，戏台上俄国大力士出场了。他身材魁梧，体壮如牛，浑身的肌肉一条条、一块块，清晰分明。大力士先运动全身肌肉，打一套拳，然后仰卧台上，两手各举起一百磅重的铁哑铃，双腿再夹住一个，在这

三个铁哑铃上面放一块厚木板，板上摆一张桌子和四把椅子，四名大汉上去坐在那儿打牌，木板毫不动摇。接着，他又表演手卷铁板，他拿出一块厚铁板，让一个人拿大锤砸了三下，铁板毫无变化，然后他运足了气。把铁板卷成了筒。俄国大力士又表演了几个节目，都很惊险。最后的压台戏，是断铁链。他拿出一条粗铁链，一端用脚踩住，绕身体数周，如同乌龙盘柱，直盘到上身，另一端从肩上回过来，用两手握牢，然后大喝一声，身腰一挺，铁链挣断，落在戏台上发出巨响。俄国大力士的表演使台下的观众惊叹不已。

俄力士表演以后，进行宣传，吹嘘自己是"世界第一大力士"，并表示在此表演三天，"病夫之国"如有能者，欢迎登台较量。

霍元甲在台下哪里还坐得住？他同刘振声、农劲荪商议，要上去比武。农劲荪劝阻说，应找出中人，立好赛约，明天再比。霍元甲不依，一个箭步，气宇轩昂地跳上戏台。俄力士得意扬扬地正要收场，没想到突然跳上一个人来，心中不免一震。观众们也大为震惊，其中有的人认出了霍元甲，便纷纷传开，知道要有一场好戏看。有的人看到两个人的体型相差悬殊，又替霍元甲担心。

霍元甲上得台来，开门见山地说："我是'东亚病夫'霍元甲，愿在这台上当着众人的面，与你较量较量，怎么样？中国人比武有两种方法：一种是君子斗，一种是小人斗。前者不伤人，后者要见血。用哪种方法随你挑！"俄力士见霍元甲来势不善，难测深浅。这时，翻译忙把他拉到台后，对他述说霍元甲的厉害。俄力士一听，知道遇到了强手，害怕当场出丑，不敢比试，便让翻译上前与霍元甲解释，表示刚才的演说都是夸张宣传，为的是挣钱，请霍师傅不要当真，愿与霍师傅交个朋友云云。

霍元甲叫板再三，俄力士始终也不肯出来比武。霍元甲最后说：

"如不较量，就得登报认错。"俄力士被迫屈服，只好登报承认了自己藐视中国人的错误，灰溜溜地离开了天津。

霍元甲威慑俄国力士的消息，很快就传开了。听者无不称颂霍元甲大长了民族志气，振奋了民族精神。

七、挫败侍卫

光绪二十九年，有一个自称是武清李侍卫的门人，前来邀请霍元甲相会。最初霍元甲婉言谢绝，接着在社会上就传出"霍元甲怕李侍卫，不敢较量"的流言蜚语。正在这时，李侍卫又打发门人来相邀，霍元甲一怒之下，决定前往较量。

李侍卫，名富东，武清县人，因鼻子特大，被人称为"鼻子李"。他武艺高强，精于摔跤，曾任清朝皇帝侍卫，充当教头多年。他年过花甲，告老还乡，因在皇宫应差多年，有些积蓄，便置了一座庄园，养一帮门人，使拳弄棍，称雄乡里。对于人们传说霍元甲的名声，他很不服气，便派门人把霍元甲邀来，比个高低，目的是为了显显自己的威名。

霍元甲应邀来到李富东的庄园以后，李富东虚情假意地表示热情招待，然后比武。李富东提出：第一项走三圈空笸箩边。此功为软功，不会丹田提气，无飞檐走壁之能，是万万走不了的。李富东让霍元甲先走。霍元甲对此功练得不深，但既来了，就不能含糊。他抖擞精神，运神闭气，踏上笸箩边，走了两圈半，便踏翻了笸箩。李富东的门徒们哈哈大笑，讽刺羞辱霍元甲。然后李富东表演，他面带得意之色，略舒身躯，跃上笸箩边，体轻如燕地走了三圈，笸箩纹丝儿没动。众徒弟连声喝彩、拍手。

第二项是比击掌，每人各击对方三掌。此功为硬功。李富东提出由他先击，霍元甲此功甚硬，胸有成竹，欣然同意。霍元甲站桩已定，李

富东运动全身力气于掌上，第一掌击出，霍像没事一样，只是脚下青砖裂开了；第二掌，霍仍安然无恙，脚下青砖碎裂。李富东见此光景不禁倒吸一口凉气，这才知道霍元甲的功夫确实可以。他知道第三掌如果胜不了霍元甲，可能就要拜下风了。于是，李富东用尽全力击出第三掌，霍元甲双脚陷入青砖地里三寸多深，而全身毫无损伤。李富东的门徒看到这儿，一个个不胜惊讶，都伸出了舌头。霍元甲拔出双脚，微微一笑，说："老师傅请了。"李富东只好壮着胆子站稳，等待霍元甲击掌。他哪里知道霍元甲"铁砂掌"的厉害，只一掌，就受不住了，晃了一晃，一头栽倒地上。众门徒见师傅有失，立刻蜂拥而上，想要动手。霍元甲怒喝道："依仗人多势众吗？不怕死的过来！"李富东唯恐门徒吃亏，立刻喝退众徒弟，然后爬起来，笑脸相陪，承认失败，并邀霍元甲住下，容后再比。

霍元甲被请至庄园东北角的一所小阁楼内住下，哪知刚一进去，就被锁了起来。霍元甲看出李富东居心不善，必须立即设法脱身。但见阁楼墙壁，都是大块青砖砌成，只有一个窗户，窗栅是粗铁棍制成。别无出路，要逃只能从铁窗出去。好容易挨到天黑，他使出全身神力，抓住铁棍，三摇两晃，把铁窗整个推了出去，墙壁也塌了一块。霍元甲纵身跳出阁楼，飞身跃上一丈多高的围墙，随后跳进墙外的壕沟。

霍元甲推倒铁窗的声音，惊动了李富东的家丁。待李富东打开寨门，带着众徒弟，追至壕沟边时，霍元甲已上岸远去了。

八、迎战强敌

宣统元年（1909年），上海来了一个名叫奥皮音的英国大力士，在张氏味莼园设擂。他在报上登广告，自吹自擂说：能在肚子上压800斤的铁锭，能拖住急驶的汽车倒退，汽车碾身不伤毫毛，为"世界第一大

力士"，此次在张园设擂比武，望中国人勿轻率尝试，以免丧
失性命……

这张氏味莼园在上海静安寺路（今南京西路泰兴路口）。园内宽阔
平坦，绿草如茵，园主经常出租给人家开会及作杂耍场用。奥皮音来到
上海，便租下张园设擂。

当时，上海人面对奥皮音的挑衅十分愤慨，但苦无对策，因上海滩
虽文化兴盛，却缺少武艺卓著的武术家。有人知道天津霍元甲的威名，
便来函邀他前往上海，会战奥皮音，为上海人出气，为中华民族争光。
霍元甲接信后，异常恼火，立即与农劲荪、刘振声、张文达等人赶到上
海，与奥皮音一较高低。霍元甲也在张园设一擂台，与奥皮音对垒。登
出的广告上写着：

<p align="center">专收各国大力士　　虽有铜皮铁骨　　无所惧焉</p>

此广告在报上登出以后，社会上立刻轰动，人们奔走相告，盼望霍
元甲能打败奥皮音。

原来，奥皮音并没有什么真本事。他被一个名叫沃林的资本家所雇
佣，到中国来招摇撞骗。霍元甲的广告一登出，奥皮音就感到事情不
妙，沃林也慌了神。沃林以为霍元甲是个穷人，便进行要挟，提出以一
万两银子做赌注，想把霍元甲吓跑。哪知，这个条件霍元甲一口答应下
来。当下，他们就找出公证人，订立赛约。

奥皮音原来傲气十足，不可一世，根本没把中国人放在眼里。当他
打听到霍元甲的本事以后，威风便减了一半，及至同霍元甲一会面，立
即被霍元甲威武不屈的气概慑服。但是大话既已出口，就不得不约定日
期，在张园公开比赛。

到了比赛那一天，时间还早，张园内便已人山人海。人们都在暗暗祝愿霍元甲取胜，为中国人出口恶气。霍元甲在擂台上等候多时，不见奥皮音到来，心中纳闷，便派人去找，哪里还找得到踪影？原来，奥皮音色厉内荏，怕被霍元甲打死，早已溜到南洋去了。自此，霍元甲的威名更盛，海内外皆知。有些外国人送他一个外号叫作"黄面虎"，意为黄种人的勇士。

九、张园打擂

奥皮音被霍元甲吓跑，上海人民拍手称快，但又为没有亲眼看到霍元甲的技艺而感到遗憾。张园的擂台前，每天人群川流不息，面对高台望眼欲穿。霍元甲理解同胞的心情，因此常在台上表演一些拳术，略显家传绝技。有时，霍元甲还邀请台下观众上台击他三掌，再三声明只要不怀恶意，他决不与之角斗，但也无人敢捋"黄面虎"的虎须。

某日，霍元甲正在台上悠闲自在地走动，忽然有一人跃上擂台，自称是东海赵某，愿向霍元甲请教。台下观众在此徘徊数日，都未见人敢登擂台，今日突然有人上台，真是喜出望外，立刻一窝蜂似的围了过来。

霍元甲见赵某登台，便表示："我摆这个擂台的目的是为国人雪耻的，广告上说得明白，'专收各国大力士'。你我同胞手足，何必争个强弱呢？"赵某厉声反问道："你既然能摆擂，我就能打擂。难道你怕我，不敢同我较量吗？"这样，你一言我一语的，最后终于交了手。两个人斗了好一会儿，霍元甲使一绝招，把赵某推下擂台，自己也随着跳下擂台，连忙说道："你我胜负平分，就到这为止吧！"哪知赵某不答应，坚持要分出胜负，二人只好接着比试。只听得擂台被脚蹬得如雷鸣击鼓，拳腿出击似闪电疾风。结果，赵某冷不防地被霍元甲拽住腿卧跌台上，

败阵而去。

台下观众看到这一场精彩的比赛，不禁热烈地鼓掌。

第二天，又有一个黑大汉跳上擂台，操一口山东话，自称姓张名文达，是东海赵某的朋友，前来替朋友雪耻报仇。霍元甲听罢忙谦逊地解释说："我只是想与欺负我们的外国人较个高低，并无他意。我击败赵某实出于无奈。"张文达听此言后仍是不依不饶，非要与霍元甲一决雌雄不可。霍元甲便命徒弟刘振声和他比赛。两人交手后，你来我往，斗了半天，不分胜负。突然间张文达揪住刘振声，一个倒背口袋，把刘振声扔出一丈开外的台下。刘振声技艺纯熟，双脚站定，并未摔倒，仍不算败。

张文达与刘振声比试后，点名要霍元甲出阵，并以话语相讥。霍元甲被激怒，一跃而起，"直踏洪门"（由敌人正面而入），把张文达推向台下。就在张文达将要摔下台的时候，一把抓住霍元甲的衣服，并朝霍元甲的胸部奋力蹬出一脚。霍元甲轻捷异常，一闪身躲开，用一只胳膊托张的腿，另一只手朝张文达腹部捣出一个"窝肚拳"。张文达见势不妙，急忙一个鹞子大翻身，跳到台下，惭愧而去。

台下观众看到如此精湛的技艺，真是心满意足，热烈欢呼，连声叫好。他们并不知道这些都是霍元甲为了满足上海人想看比武的心愿，事先商量好的一场"表演赛"。

张园比武告终，霍元甲留沪小住。这时正值暑假期间，上海各学校都争先邀请霍元甲等人去传授武术，一时竟应接不暇。

霍元甲目睹帝国主义肆意压迫中国人民，讥嘲中国人为"东亚病夫"，便与农劲荪等人商议，为强国强种，振奋民族精神，决定创立中国精武体操会。这个消息一传开，正合上海各界人士心意，出资赞助者极多。就这样，中国第一个民间体育组织——中国精武体操会，在上海

闸北王家宅成立了，农劲荪任体操会会长，霍元甲任技击主任。

十、遇害身亡

日本柔道会得知霍元甲曾挫败俄、英两国的大力士，今日又办起精武体操会，很不服气，他们精选了十几名高手，专程来到上海找霍元甲比武。双方会晤后，择定公证人（日本领事也参加了公证），便在虹口日侨所设的柔道会场进行比武。

比赛开始时，霍元甲先命他的徒弟刘振声出阵，霍嘱咐说："咱们都不知柔道是什么东西，你可先用诱敌之法，观其动静，然后变攻为守，以静制动，寻机取胜。"刘振声一一牢记。

刘振声上场以后，果然先不动手，往那儿一站。他站桩功夫较深，立在那里，犹如泰山一般，纹丝不动。日方运动员见刘振声的样子，认为有机可乘，便猛扑过去，抓住刘的衣襟，试图将刘摔倒，没想到竟撼不动。日方运动员使用了多种招数，都无济于事。日方无奈，便推出力气最大者上阵。这个队员上去，仰卧地上，把一条腿伸进刘的胯下，想把他勾倒。只见刘振声突然飞起一脚，踢向对方股部，日运动员"嗷"的一声，顿时不能动弹。刘振声以静制动，以逸待劳，连胜日方五人。

日领队见自己的运动员连遭失败，非常恼火，便出阵与霍元甲较量。日领队虽然技术纯熟，武艺高于队员，但一经与霍元甲交手，便武步凌乱，气喘如牛，此时才领教到霍的厉害。日领队又企图下黑手暗中伤人。谁知霍元甲早看出破绽，虚晃一招，用肘急磕其臂，只听恚然一声，日领队臂骨被磕断。日方队员见领队有失，蜂拥而上，企图群斗，但由于赛前有约，公证人出场制止，日方队员只好忍气吞声地退下。

赛后，日本人举行宴会，招待霍元甲。席间，日本人知道霍元甲正患"热疾"，就介绍一个名叫秋野的医生为他治病。霍元甲生平胸怀坦

荡，欣然接受。霍服药后，病情不但没有好转，反而逐渐恶化。时过月余，霍元甲含恨离开了人世。霍的徒弟和朋友们把那瓶药拿去化验，才知是一瓶慢性烂肺药，明白这是被日本浪人暗下了毒手。

宣统元年九月十四日，霍元甲以身殉技，卒年仅 42 岁。国人闻讯，无不深感痛惜。

霍元甲逝世后，精武体操会为他举行了隆重的葬礼，墓穴在上海北郊的一墓地，墓前有一碑，铭刻着八个大字："大力士霍元甲之墓"。

"刘巧儿"忆述"马青天"

封芝琴口述　高文整理

　　我头一回见到"马青天"马锡五同志，是 1943 年夏天。他亲自审理了我和张柏儿的婚姻一案，把我们从封建婚姻的枷锁下解救出来，给了我们终身幸福。这就是当年轰动陕甘宁边区，今天人人知晓的"刘巧儿"婚姻案件。这件事，说起来话长啊！

　　我的真名不叫刘巧儿，那是作家们编的。我娘家姓封，家住在陇东华池县城壕张邦塬，那时候我只有个乳名叫捧儿。早在 1928 年，当我只有 4 岁的时候，我爹封彦贵就把我许给了华池县上堡子张湾村张金财的儿子张柏儿。听老人们说，当时订婚没有给财礼。因为我娘娘是张柏儿的四妈，我经常跟奶奶到张湾去串亲戚，所以常和张柏儿见面，后来逐渐也有了感情。可是，在我 18 岁的时候，我爹起了赖婚之意，一面教唆我以"婚姻自主"为借口，提出与张柏儿解除婚约；一面于 1942 年 5 月以法币 2400 元，银洋 48 块，暗中又把我许给城壕南塬张某的儿子。这件事很快被我公公张金财得知，便向华池县抗日民主政府告发。经县司法处审理，撤销了前后两次婚约。我公公不服判决，我心里也难

舍张柏儿。1943年2月，我和母亲到新铺赵圪子钟聚宝家吃喜酒，遇见张柏儿，又当面谈起了我们的婚姻，我表明愿与张柏儿结婚，我母亲也同意这门亲事。但是我爹说啥也不同意，并于同年3月经我二娘娘（就是《刘巧儿》电影上那个媒婆）做媒，又以法币8000元，银洋20块，哗叽四匹，将我卖给庆阳县玄马湾贾山根底的地主朱寿昌为妻。这个人，我连面都没见过，听说比我大十几岁，叫我怎能同意这门亲事啊！我公公闻讯后，就趁我爹离家外出逛庙会的机会，于3月18日晚间，领着20多人闯入我家，将我抢回张湾村，同张柏儿成了亲。第二天，我爹立即告到华池县政府。县司法处偏听偏信，派出警卫队将我公公和参与抢亲的人都抓了起来，不作调查了解，便匆忙审理，以"抢亲罪"判处我公公六个月徒刑，宣布废除我和张柏儿的婚姻，还把张柏儿押进监狱，又强令我住在县政府附近的姚家听候处理。在这亲人被监禁、美满婚姻被拆散的情况下，我只得独自一人步行80多里路来到陇东专署所在地庆阳城，向闻名陕甘宁边区的"马青天"马锡五专员告状。

在庆阳城东巷子一个古老破旧的小院里，我找见了马专员的家。他和他爱人李春霖正在吃饭。我一进门，他们就放下饭碗，很客气地招呼我，又让座，又让吃，又让喝，十分亲热。那时，我这个生长在偏僻山沟里的农家女儿，还是头一回见专员这么大的官啊！刚进门时心里还有点害怕，不知这状如何告才好。但当我见马专员夫妇都穿着朴素的灰粗布衣服，吃的是和老百姓一样的家常便饭，没有一点官架子，满腹的冤屈便像久堵的河水一样涌出口来，从头至尾地哭诉起了自己的冤情。马专员连饭都顾不得吃，一边细心地听着我的申诉，一边仔细地在笔记本上记着。李春霖同志在一旁暗暗掉泪，同情地说："封建买卖婚姻真是害人呀！"听完我的诉说，马专员当即表示："真正自由自主的婚姻是不能废除的。你先回去吧，我马上来调查处理。"临走时，马专员夫妇还

把我送出大门。

我返回姚家后，一边帮他家干些纺线、养蚕等零活，一边焦急地盼着马专员快来断案。时隔三四天之后，我正在一棵大桑树上摘桑叶，马专员风尘仆仆地来到了面前。原来在我回到姚家的第二天，他就赶来了，已经走村串户，对我们的婚姻案件进行了详细调查研究，现在是来征求我意见的。我说："朱家有钱我不爱，我爱的是张柏儿老实忠厚劳动好，死也要和柏儿结婚。"马专员很高兴地表示赞同我的意见，并告诉我说张柏儿已经放出来了，马上就要对我们的婚姻案进行重新判决。

农历四月十七日，晴空万里，风和日丽。马锡五专员召集了悦乐区三乡群众大会。我爹和我公公，我和张柏儿，还有参与抢亲的人，都到会听候审判。马专员仍旧穿着灰粗布军衣，坐在主席台上，协助华池县司法处对我们的案件进行公开审理。他除向本案有关人员审明全部案情和各自意见外，还广泛征询了到会群众对本案的处理意见。

大家一致认为：封彦贵屡卖女儿，违犯边区婚姻法，应受处罚；张金财黑夜聚众抢亲，四邻以为盗贼临门，惊恐不安，既伤风化，也有碍社会治安，也应当处罚；人们特别关心的是我和张柏儿的婚姻，认为合理合法，不能断散。在审明案情和听取群众意见以后，法庭重新判决：（一）封彦贵违犯边区政府婚姻法，屡卖女儿，所得财礼全部予以没收，并科以劳役半年，以示警诫。（二）张金财等黑夜聚众抢亲，惊扰四邻，有碍解放区的社会秩序，判处为首者张金财徒刑半年，其他附和者给以严厉批评教育，以明法制。（三）封捧儿和张柏儿基于自由恋爱而自愿结婚，按照边区婚姻法规定，准其婚姻有效。这三条判决，是非分明，合情合理，受到了到会群众的拥护，会场上响起了热烈的掌声。在掌声中，马专员给我和张柏儿颁发了结婚证。接着他讲话说，封捧儿冲破封建礼教的束缚，婚姻自主，自愿与张柏儿结婚，这是边区的新鲜事，这

种新风尚和新精神应当提倡。华池县司法处在审理这起案件中，缺乏调查研究和群众观点，曾作出错误的判决，自己兼任陕甘宁边区高等法院陇东分庭的庭长，也应承担责任。这次在调查研究和进行调解的基础上，按照边区政府的法令和群众的意见，合情合理地重新审理此案，各方面都心悦诚服，取得了审判和调解相结合的经验，这种方式在今后的司法工作中应当坚持下去。他还祝贺我和张柏儿婚姻美满，和睦幸福，希望封、张两家改善关系，增强团结。马专员的讲话，句句感人肺腑，激起了阵阵掌声。人们纷纷赞扬说："马专员真是个清官，马青天名不虚传！"此时此刻，一股由衷的感激之情涌上我的心头：马青天啊，您使我们拆散的夫妻重新团圆，您真是共产党为民做主的好专员啊！

以后，延安《解放日报》、重庆《新华日报》等报刊，先后报道了马专员审理此案的消息，详细介绍了由此创造的审判与调解相结合的"马锡五审判方式"。陇东中学的语文教员袁静同志以此案为素材，编写了秦腔剧本《刘巧儿告状》，陕北的民间艺人韩起祥同志又改编为陕北说书唱本《刘巧儿团圆》，在边区各地演唱，成功地宣传了党的群众路线和实事求是的优良作风。全国解放初期，首都的文艺工作者又将它改编成为评剧《刘巧儿》，还拍成了电影，在宣传婚姻法和社会主义法制，宣传党的优良作风方面，继续发挥了积极的作用。它使一个平平常常的民间婚姻纠纷案件，在近40年的时间里传为佳话。

马锡五同志不仅给了我们婚姻自主和家庭幸福，而且十分关心我的成长和进步，甚至连我娘家和婆家关系改善的如何也挂在心上。记得1945年三四月间的一天，张柏儿吆着毛驴送我回娘家，在我们路过悦乐街时，正巧遇见了来华池县巡视工作的马专员。他老远就喊着我和张柏儿的名字，笑呵呵地迎上前来，亲切地询问我们婚后的情况。我们告诉他，婚后两年来夫妻恩爱，生活美满，男耕女织，努力生产，年年都能

完成大生产计划。马专员听了很高兴地说："好啊，你们做出了样子，群众就能从你们身上看到婚姻自主的好处哇！"他又笑着问我爹和我公公两亲家的关系好了没有。我回答说，开头两亲家还有点别扭，见面连话都不说，经过我和张柏儿按照专员教的办法，往来劝说调解，如今两亲家的关系变得很好了。我还告诉他，我们这回正是要去娘家看望父母。马专员说："你们做得很对，老人受封建思想影响深，做错了事，儿女要体谅他们，体贴他们，老人高兴了，思想疙瘩也就解开了。今后，还要常到娘家门上走动，来来往往，两家的关系还会更好哩！"马专员还语重心长地叮咛我说："捧儿，你和张柏儿的事，都写成书编成戏了，到处演唱着哩！你的名气大得很呀！你们在反对封建婚姻上带了头，在闹生产上还要带好头，处处都要当好群众的带头人啦！"

这次见马专员以后，到第二年4月边区第三届参议会上，他被选为边区高等法院院长，便离开了陇东。新中国成立后，我听人们说他担任了最高人民法院西北分院院长，还兼着西北军政委员会政治法律委员会的副主任。1954年，又听说他进了北京城，当了最高人民法院副院长。我多么盼望再能见到老专员啊！

1955年秋，有一天我有事去庆阳城，听人们纷纷传扬马锡五同志回庆阳来了，街道上满是人，等着看老专员。我也挤在人群里，等待着再能见到他老人家。这时，他在县上几位领导的陪同下走来了，边走边和群众打着招呼，还是那么精神，还是那么朴素。在拥挤的人群里，我忍不住叫了声"马专员"。他闻声一看，立刻就认出了我，几步走到跟前，握住我的手说："我认得你，你是封捧儿。不，应当叫你'刘巧儿'呀！"我激动得流着泪说："马专员，可把您盼回来了！"他说："陇东是我的老家嘛，不回老家咋能行！"他又亲切地问长问短，我逐一作了回答，并说我已经起了官名，叫封芝琴。他听到我家已经入了农业社，

我还是农业社的委员，十分高兴，鼓励我说："封芝琴同志，你又有新进步嘛！要好好干，你是大家学习的榜样，要好好劳动，处处带头，保持和发扬过去那种革命精神。"他还兴致勃勃地告诉我，北京有个评剧院，刚解放就把《刘巧儿》排演了。他亲自去看过，还在化妆方面提了些参考意见：刘巧儿头上不能扎丝线头绳，应当扎毛线的，还要戴上耳坠子；柱儿头上的毛巾，应该朝前扎才对，这样才符合当时陇东农村的特点，等等。评剧团按照他的意见进行了改进，演唱得好。尤其新凤霞演刘巧儿很像，演得很好。这次见面，马锡五同志给我留下的深刻印象，更是终生难忘。每当我看《刘巧儿》的戏或电影，都格外想念这位深深扎根群众中间，极端为人民负责的老专员。

在马锡五同志的教育下，在党的关怀下，我为建设社会主义农村努力劳动和工作，取得了一些成绩，后来被选为华池县的人民代表，还光荣地加入了中国共产党。在那些日子里，我常想，老专员要是听到这些消息，一定会很高兴的，能向他当面汇报该多好啊！1961 年 10 月的一天，悦乐公社一位同志来到我家，告诉我说，马锡五同志又回陇东来了。他从庆阳打来电话，说过几天一定来看我。这喜人的消息，叫我高兴极了。我准备了老专员喜欢吃的荞面、南瓜、红枣，盼望着他快点来到我家。但是，三天之后公社又来人说，马锡五同志从庆阳打来电话，说中央要开一个重要会议，必须赶回去参加，这次不能来了。听了这消息，我心里不是滋味，可我又想到，老专员管理着全国的司法大事，他是很忙的啊！这回见不上面，以后还会见的。此后，我天天盼着老专员再回陇东来。可是，盼来的竟是叫人肝肠寸断的噩耗：1962 年 4 月 10 日，马锡五同志因病逝世，终年才 64 岁。天哪！这难道是真的吗？这么好的人也会离开人间吗？然而，广播里、报纸上的消息都证实这是无情的事实。4 月 15 日，首都各界举行了悼念马锡五同志的大会，敬爱的周总理和

谢觉哉、沈钧儒等同志参加了追悼会。在这极其悲痛的时刻，想到再也见不到老专员了，我肝胆欲裂，失声痛哭。

"文革"期间，《刘巧儿》被诬为"坏电影"，少数不明真相的人把马锡五同志当作"黑线人物"来批。他们还勒令我这个"黑爪牙""假典型"反戈一击，同马锡五同志"划清界限"，可是我怎能昧着良心这么办啊！我教育子女们要牢记老专员的恩德，盼望着有一天冤案能够昭雪。我盼啊盼，终于盼来了人民的胜利。"四人帮"被粉碎了，党的十一届三中全会的阳光普照中华大地，老专员的作风又回到了我们身边，回到了陇东儿女中间。

湘西巨匪姚大榜

———

杨长光

中央及地方电视台先后播出过的电视连续剧《乌龙山剿匪记》，剧中匪首"田大榜"狡猾、残忍、奸诈，令人愤恨。一些读者来信询问：历史上究竟有无田大榜其人？是否真如文艺作品中描述的如许恶贯满盈？现选编介绍"田大榜"的原型——湘西巨匪姚大榜的文章，以飨读者。

一

姚大榜，字必印，号占彪，光绪壬午年（1882 年）生于晃县（现新晃侗族自治县）方家屯乡杨家桥的牯牛溪，上过私塾，毕业于贵州铜仁讲武学堂。1950 年 12 月在十家坪偷渡水时被我堵击淹死河中，时年 68 岁，为匪 50 余年。

幼年时的姚大榜浓眉大眼，愣头愣脑，两腿滚圆，两膀粗大，父母疼爱，称为"大膀"。"膀""榜"谐音，由此得其名。姚成年后两颧高

耸，嘴巴大，嘴唇厚，下巴像把铲子似的朝前凸出，两腮凹进呈猴相，除两颗门牙外，其余均脱光，鹰钩鼻子，两眼充满杀气，几根既长又黑又粗的眉毛，长相十分凶恶。冷天时常穿件长衫，脏得油光发亮，热天着短白布衫、青布衣，脚系布袜套草鞋，戴缎子壳球帽。无事喜欢拿人取笑，特别是喜欢用烟袋烧妇女、青年人后脑勺头发，发出"吱吱"响声，以作取乐。被烧者，不得发气。否则，他就借故生端。由此，人们与他接近也要怕他三分，故伪称"姚老辈子"。

其父姚德钦，母杨氏，均是忠厚老实人家，务农为本，除耕种几十石谷田外，没有做过邪恶之事。其祖辈均如此。姚大榜年幼时，一家七口，除父母外，一个哥哥早先夭折，一个姐姐、两个妹妹留在家里吃斋当老姑娘，一生没嫁，姚大榜年龄最小。自哥哥夭折后，他被视作独子，娇生惯养，少年时期就和一些不三不四的人交往，好逸恶劳，吃、喝、嫖、赌是其之能事，家里管他不着。父母为他费尽了心血，开始送他读私塾，识上几个字，看些杂书，好的没学，被那些绿林好汉、老奸巨猾的人所启示，把抢劫杀人者称为"强人"。姚大榜自小便萌发了要做强人的念头，因其不走正路，母亲死后，父亲恨他干这遭世人唾骂的恶事，给祖辈丢脸，打骂也若无其事，后悔不该养这个不孝之子，一气之下疯了，时间不长，也离开了人世。

姚大榜16岁时，在贵州铜仁讲武学堂学会一套玩刀弄枪本领，且跑步如飞，登山如同走平地，因其父死后无人管教，便流浪成性。一次，蔡建狗偷了他一头牛，姚大榜知道后，要其退牛，蔡家人多势大，横蛮地讲："要退，只有拿白鱼崽（意指小刀子）退你。"姚大榜见他们口出狂言，一怒之下用土夹板枪把蔡建狗打死，而后，相邀邻近的姚国安（绰号牙生矮子）和姚本富（外号富林麻子）结为一伙，并从当时晃县有名的大土匪唐青云（混名唐大王）那里搞到20多条枪，开始

了土匪生涯。

起初，姚大榜羽毛未丰，有些胆小，第一次杀人，怕别人找麻烦，便带其枪兵到贵州岑巩县龙鳌、牛场坡等地关羊掳抢，打家劫舍，残害无辜，得了一笔横财，回到牯牛溪，发展为大土匪。为了便于作恶，他把家从离县城不远的牯牛溪搬到湘黔两省交界的偏僻地区——方家屯扎棚居住，此地山高林密，人烟稀少，利于活动。不久，抢来横财颇多，姚便在那里买田置地，由一茅棚扩大到一栋正屋、两栋厢房，又在不远的贵州玉屏县的雾程新修一栋别墅，供霸占来的老婆蒋冠英寄居，而且先后抢了龙氏、黄氏、梁氏和彭氏五个民女，恣意玩弄。其家产由原来的 60 石田发展到 1200 多石，掌握有 200 多名土匪武装，并在新民、学堂坪和张家寨等地开办兵工厂，铸造枪支，成为闻名湘黔边界的大地主、大恶霸、老惯匪。

二

人称姚大榜比狐狸奸，比泥鳅滑，比老虎凶，比蛇蝎毒。他能为匪 50 余年，在他那团小天地里，自有他的护身符。他知道"兔子不吃窝边草，老鹰不打脚下石"。他不允许外人或手下人在方家屯一带为非作歹，若有不轨事态发生，将追查到底。有一次，他手下一吴姓匪兵，在他管辖范围内杀了一个过路商人，外人说是姚大榜干的，他气极了，追查到姓吴的，吓得吴面如土色，全身发抖，当即跪下对姚作揖道："我真该死！我真该死！请'老辈子'饶命。"姚大榜为了杀鸡儆猴，不再追问，就叫道："好！你回去吧！"吴以为他大发慈悲，连连磕头，起来转身刚走几步，就随着"啪啪"的枪声倒在血泊里。

离方家屯不远的陈老满家，被贵州匪首潘桥桥抢劫，陈老满告知姚大榜。大年初一，他就带人去把潘桥桥等三人抓来，一面从中大饱私

囊，要潘出 500 块银洋的"辛苦"费给他；一面要潘退还陈家财物。待钱物交清，他又当众人面把三人杀了。附近几个村子，国民党不敢去抽兵派款，青年人被抓兵或遇官司等事，只要给他钱，就可以万事大吉。乡里发生纠纷，不惜重金，酒肉相待，请他这个"老辈子"去"主持公道"，不管输赢，都由他说了算。岩上有一个叫妖婆的，家有万石谷田。一年，她出卖百多石，开始卖给张家湾的一个地主，还未落实，晃县大地主杨宗贵与妖婆关系较深，又背地唆使妖婆将田卖给他。因此，两家发生争执。双方请姚大榜去解决，姚各诈取光洋 200 块，钱交清，把田解决给张家湾，并当众人说杨从中插手，给杨宗贵几个耳光。从此，姚、杨结下冤仇。

为了笼络人心，掩人耳目，他在晃县、玉屏、万山交界的三角地区办了一所玉屏中心学校，自任"校长"，表面上解决附近儿童读书难的问题，不明真相的人，也认为"姚校长"给地方上办了一件好事。实际上，他是以此为据点与各处土匪勾结，坐地分赃。

1918 年，姚匪猖狂，龙溪口商号对他产生畏惧，想把他笼络起来以免后患，请他担任晃县保商大队的中队长。姚则勾结了一些绅士商号的头面人物，又不择手段地向商家要供给，以肥私囊。当大批钱物到手后，姚把人枪全部拉走，与玉屏匪首曹云周合股为匪，驻扎玉屏县城。国民党无奈，进行招安，封姚为湘黔边区晃县、玉屏、万山联防办事处的大队长，主持三县治安联防。姚大榜的队伍得以扩大，武器装备充实，私囊中饱后，又反水上山，重操旧业。

今玉屏县长岭乡的汪家溪，过去团防局设在此。局长马玉书与姚大榜相互勾结，打家劫舍。有一次密探告知，有 10 人挑鸦片路过此地，姚与马密商，欲将得来的鸦片均分。便设下埋伏，把鸦片抢了，挑鸦片的 10 人中有 9 人被杀。剩下的一人被姚大榜用马刀砍了一刀，滚下田

坎，带伤逃脱，到铜仁专署控告，国民党驻铜仁的白师长迅即派队伍来捉拿姚大榜。姚心窍诡秘，猜到定会有人来捉他，早已躲藏，队伍扑了一空。无奈，白师长就怪罪局长马玉书管辖此地无方，治理不力，抓去坐牢，并押赴刑场陪斩。姚一口鲸吞抢来的鸦片，马则惊厥瘫痪，成了姚的替罪羊。

1926 年，北伐军第十军军长王天培在贵州天柱招兵买马，姚大榜便带其喽啰投奔，被封为国民革命军陆军新编第十师一团一营营长，得了不少枪弹军饷之后，又连人带枪拉回老巢为匪。

1934 年，国民党政府为了堵截红军，又一次对姚大榜进行招安，委为"晃县铲共义勇总队副总队长"。次年 7 月，他又拖枪上山为匪。

1936 年初，贺龙率领红二、六军团长征过晃县时，就曾给姚大榜去信，告诫他不要执迷不悟，与人民为敌，要改邪归正，把枪口对准国民党。姚不听劝阻，相反还大量屠杀红军留下的伤病员和靠拢红军的群众，如新合乡农民广志桥因给红军带路，被其活活逼死。

国民党政府数次对姚招安，还把他掌握的匪伙进行收编，而他服招不服调，反反复复，屡招屡叛。因此，国民党政府对他束手无策，毫无办法。

1940 年 8 月，国民党政府对姚大榜采取清剿，派陆军独立一旅三团前往。一次，清剿队得知姚从万山抢来一民女，在雾城过夜，迅即派了一连人星夜兼程，赶去捉拿。昏暗的油灯下，姚正与这女子打牌，捉拿队伍靠近屋边，以迅雷不及掩耳之势，把房子给包围了。姚大榜听外面有响声，知道事情不妙，吹熄灯，推开那女子，掏出枪，迅即爬上屋顶，凭着能在瓦屋上奔跑无声的轻功避险，并将一床烂棉絮捆成一个大包裹，往房子另一头扔去。围房子的队伍，看见有个黑影从屋上掉下来，以为是姚大榜逃跑，叫喊"抓活的、抓活的"，都往黑影扑去。趁

慌乱之际，姚大榜又从屋上另一头纵身一跳，待士兵们从这边扑来，他已溜之乎也。这时连长才知道中了姚的声东击西调虎离山之计。

一天，下着毛毛细雨，清剿队得报姚大榜已回到家里，天亮来到姚大榜寨前。早已起床的姚大榜一看情况不好，顺手捞一顶斗笠，披上蓑衣，把两支快慢机放在装满粪水的粪桶里，装扮一老农，挑着粪桶就往外走。没走多远，带队队长抓住他问："老头，姚大榜在家吗？"姚大榜装着老老实实的样子，一换肩，粪水就往外溅，污了队长的裤子，队长后退一步，又问姚大榜在哪里？他用手指着一房间道："他刚起床，正在抽大烟哩。"部队迅即围拢去，将房子层层围住。姚大榜过了两根田埂，把粪桶一扔，掏出两支快慢机，逃之天天。部队把他家里一搜，只见他的几个老婆和崽女。队长问其老婆，姚大榜在哪里？他老婆说："刚才挑粪的不是吗？"队长指着士兵喊："还不赶快给我追。"可为时晚矣。清剿队伍几经追剿，几经扑空，一怒之下，抓去了他的老婆、崽女，将他抢劫得来的金银财物8担多全部挑光。此后，姚更加警惕，每晚睡觉总是把香捆在手指或脚趾上，作为他的警报器。待香烫手时，又另换一个地方，往往一夜间转移数处。这便是他为匪的传家宝。

1942年秋，晃县爆发了"黔东事变"。组织者之一晃县"同善社"社长秦宗炳（又名秦良善，绰号善人）先后联络玉屏罗殿卿、马和林及晃县姚大榜等人，一同举事。姚是同善社的"天恩"，驻晃县酒店塘矿警队长，掌握人枪百余，弹药居多。但姚爱财如命，假意与秦共事，向秦索取大量金钱。晃县敦厚堂药店老板吴敦明是秦的女婿，家有万贯，秦以之为靠山，让吴先付给姚4万元，以作军费。姚表面答应祭旗出兵，暗地要玉屏县县长李世家于祭旗之夜出兵镇压。李暗示黄道乡乡长刘元藻率领壮丁事先埋伏，计划于8月23日，姚大榜、罗殿卿、马和林、黄尚明带其队伍在玉屏县黄道乡鸡婆田杀猪祭旗，开始行动。姚心

怀鬼胎，趁祭旗时说："此旗经高人勒赐，法力无边，能避枪炮，我乃试之。"说罢，拔出手枪，对旗而射，连打三枪，将旗击碎，并说"此乃骗局，吾不信也"，将其队伍撤出。刘元藻之伏兵即向罗、马、黄的队伍进行包围扫射，未经半小时战斗，罗、马、黄之队伍被冲散，各奔山头。秦宗炳催姚大榜出兵，姚向秦索款不休，先后共计 7 万余元，却仍然不出兵。秦发现姚的阴谋，仰天长叹，投河自尽。

国民党禁止纱布走私，不准湖南纱布运往贵州，这损害了龙溪口各商号的利益，他们暗地寻找靠山，给姚送去大批钱物，要姚带人押帮。而狡猾如狐、贪婪如狼的姚大榜，采取更阴险的手段，多次押帮抢帮。一次，姚带人押运一船纱布往玉屏，天黑到达小地（地名）住宿。半夜，姚又另派手下一伙人把纱布抢了，嫁祸于人，并抓来一些与之毫无牵连的装卸工，硬说是他们所为，当货主面，将他们全杀了，以消货主之恨。此类事屡见不鲜。

姚大榜杀人越货，血债累累，遇人不免产生疑惧心理，恐遭不测。他的双枪总是放在衣袋里，与人说话时也手不离枪。某日与一客商在一店内谈话，对方由于感冒，打了个喷嚏，伸手到口袋里取手帕，而姚则以为他心怀不轨，顿时掏枪将其击倒在地。其他人拥进店，问其事端，他气愤地说："你们不看，他的手在口袋里掏枪，我不打死他，他必打死我。"众人扶起死者，抽出衣袋内的手，捏着一张手帕，无不为之愕然。甚至吃饭时，姚也端着饭碗蹲在屋角，靠近无人过往的地方，以防万一。

姚大榜年过花甲后，仍能步履如飞。有一次他和随从数人从芷江回晃县途中，看见一条狗在前面跑，便问随从，谁能前去把狗抓来，随从们个个摇头。姚见罢，卷起衣袖，三步并作两步地赶向前去，一会儿就将狗抓回，旁人见了惊愕不已。

三

在晃县，有一人使姚大榜大伤脑筋，即黄埔军校一期生，任过国民党正规部队团长、旅长的晃县大湾罗毛溪人张本清（又名张文英，外号张老虎或张大炮）。早年，张得到蒋介石的器重，曾任蒋的警卫团团长，后因联名反蒋，遭到蒋的遗弃，回到家乡晃县，担任省参议员。他在晃县参议会第一届一次会议上说："我不允许恶势力发展，我要保境安民，最低限度上至鲇鱼铺（酒店塘），下至门楼坳，即在晃县境内，我不允许土匪们作乱。谁要作乱，我就杀了谁。"由此，晃县土匪一时不敢放肆，匪势没有多大发展。对张本清，县府官员、地方绅士都不敢得罪他，其势力之大，令人生畏。

姚大榜视张本清如眼中钉，但不敢在虎口拔牙，表面上还是和睦相处。1939 年，他们联合击败了经营晃县酒店塘汞矿的张平刚，合伙经营汞矿，来往甚密。不久，姚因在晃县为匪作恶，又支持龙溪口商号纱布走私，遭国民党独立团的围剿。姚虽化装逃脱，但他全家被抓入狱。在走投无路的情况下，姚请张本清出面说情。独立团得罪姚大榜，可得罪不了张本清。张以他的威望和能量，救了姚一家大小。此后，姚多次宴请，感谢张本清，并口口声声对张说："张旅长，多亏你的搭救，我今生来世也不忘你的救命之恩。"张本清开玩笑说："杀人算你的，打官司算我的。"姚大榜回答："我杀了人，就是打赢官司，我的比你的快。"两人同欢而散。过后不久，二人共同经营汞矿因瓜分不匀，姚派姚锡昌当汞矿管办，而张本清又派一秀山人杨洪当管办，姚大榜暗地将杨洪杀了，开始埋下不可调和的矛盾。

其次，张本清因要娶其堂妹张善芝（又叫张学英）为妻，其前妻郭顺清愤而出走。张之举被其家族视为败坏家规门风，遭到家族的责骂和

社会舆论的谴责。对此，姚大榜也进行讽刺。在姚、张二人参加的一个宴会上，姚针对张娶其堂妹之事，当着众人说："牛栏立在田坎上，粪水不落外人田。"张面红耳赤，如哑巴吃黄连，有苦难言，心里忌恨着姚大榜。又有胡积善（又名胡惠卿）从中挑拨，使姚、张二人矛盾更加激化。

张回晃县后，为发其家业，在龙溪口开了一家本善公司。公司占用了江西帮的房子，江西帮要求归还，张不允。张大量收购桐油等产品，生意兴隆，加上经营龙溪口码头，大肆征收码头税，夺了江西帮等各商号之财。江西帮对张怀恨在心，决意除掉张本清。可谁来干此事呢？姚大榜爱财如命，早为他们所掌握，是最合适的人选。江西帮不惜重金，暗给姚送去白纱布数十匹、银圆数千块。芷江匪首杨永清趁火打劫，极力支持姚大榜剪除张本清，并为他出谋划策。

1949年农历二月十四日，正逢龙溪口赶场，人多拥挤，姚大榜派了手下得力亲信、分队长吴玉清（外号叫吴麻子或斗鸡麻子，其人在张本清手下做过事，后暗投姚大榜），带吴本军、吴本众、姚应林以及姚大榜的舅佬龙永安、彭秀才等人化装潜入龙溪口。姚大榜还派人在进出龙溪口的必经之地——杨家桥的土地坳、龙溪口的坳上等地接应。没过多久，张本清带着一个警卫到江西街。张指使警卫去办事，自己一人来到斌星街口小摊买烟时，等候在这里的吴玉清，向前喊道："张旅长，你买烟。"张刚回头，身着长袍的吴玉清，从内肘下拔出枪对准张的太阳穴就是一枪，紧接着又窜出两个随从，在张的后脑勺和腰部又各开一枪，张顿时毙命。随即街上一片混乱，吵吵嚷嚷，人群中叫喊："打死人了，打死人了。"吴玉清等人趁混乱，慌忙逃脱。张本清——姚大榜的救命恩人，就这样死在姚大榜的手下。

张一死，姚大榜实现了称霸晃县的美梦。不久，在一些绅士、商人

的簇拥下，姚带其匪部进驻龙溪口，以壮声威，随即成立晃县保安第二团，自任团长，并兼晃县治安委员会副主任、晃县警备第一大队长。一俟地位巩固，姚这个狡诈阴险的老狐狸，转而又向跟随他多年的亲信吴玉清、姚国安开刀。吴受姚大榜的指使，带人刺杀了张本清，排除了姚心头之患，可算是立了一大功，可他不曾想到，正是为了这个招来杀身之祸。姚借吴之手刺杀张后，心里时刻思忖着吴玉清连他的顶头上司张本清也敢杀，说不定迟早自己也会遭他毒手，此人不除终为后患，便借吴占人妻女之罪名将他杀了。姚国安因在外抢了别人的东西，也被当着众匪枪杀在玉屏的白马山。真是鸟尽弓藏，兔死狗烹。

四

1949 年冬，人民解放军进入晃县剿匪，敲响了土匪们的丧钟。在解放军的追剿下，土匪陷入重重包围之中。然而，为阻挠人民解放军解放湘西，芷江警备司令、"复兴楚汉宫"的双龙头杨永清于 1949 年 8 月、10 月先后两次窜到晃县同姚大榜策划，扩大"楚汉帮会"，发展其匪势，姚以晃县"楚汉帮"龙头大爷、开山主之身份相迎。杨、姚二匪密谋拼凑"芷晃剿共游击总队"，姚任副总指挥，率其匪部隐藏在贵州玉屏的樟寨，以及玉屏、万山和晃县的交界地——六龙山，伺机反扑。

在此之时，我人民政府和解放军对姚进行政治争取，利用进步人士、晃中教员胡秀琰（姚是胡的救命恩人）去劝其投诚，要其认清形势，靠拢人民。姚也看到不利处境，曾有过回心转意的打算。一次，经做工作，姚愿意吃罢早饭就动身下山，抬他的滑竿也准备好了。因姚素来爱吃鲤鱼，村里人的鲤鱼都要送给他。正在这时，一乡里人给姚送来两条活鲤鱼，每条约有二三斤重。送鱼人喊："姚公，鲤鱼！"狡诈多疑的姚大榜，一见到鲤鱼，脸色突变："妈的，鲤鱼上钩，歹的兆头。去

不得，去不得。"就这样，他对解放军的政治争取和多次派人劝说均加以拒绝。其长子姚应科曾就读于贵阳大学，接受进步思想，看到解放军进入湘西以来，各地土匪纷纷落网，数次劝说姚不要再干下去了，放下武器，以求人民的宽大处理。而刚愎自用的姚大榜，谁也说服不了他，相反，劝说之人还会遭殃。姚大榜见姚应科数次规劝，眉毛一竖，瞪圆双眼，露出杀人魔王的狰狞面目，大骂姚应科是逆子，说："虎毒不食子，今天我就吃了你。"姚掏枪便打姚应科，在这千钧一发之际，旁一喽啰忙抬高姚握枪之手，"叭"的一声，子弹朝天飞去，而姚应科一看势头不对，慌忙逃命。此后，父子分道扬镳。姚应科暗地将国民党晃县县党部给姚大榜的 24 条大小枪支交给解放军，到贵州任教去了。

1950 年春，姚大榜趁人民解放军驻晃部队主力往怀化支援中心区重点剿匪之机，联合肖宗淮、蒲老翠、杨国政等匪首率匪众 600 多人攻打晃县县城，被解放军四一九团副团长王满昌率领守城部队击溃。

1950 年秋，姚主要活动在玉屏的板山、黑岩场等地。有一次，县大队抓到一名叫黄东生的土匪，黄供出姚的藏身处，并带路去捉拿。县大队会同民兵百多人连夜奔袭，赶到那里才得知姚头一天率部从酒店塘过河，又逃往扶罗、新寨、凉伞等地。

8 月 30 日，湘黔边界 5000 多名土匪蚁集凉伞，姚身任"湘黔边区反共游击司令部副司令"，妄图在凉伞（土匪称为小台湾）与人民解放军决一死战。乌合之众，哪经得住解放军一击。"雪凉合围"一役，数千名土匪被擒被歼，姚从驻地新寨的龙寨带匪逃往壕庆湾。解放军勇追穷寇。壕庆湾一战，姚的人马几乎丧尽，家当输光。他的儿子，匪营长、机枪射手姚应金被击毙。姚的老婆彭氏和女婿杨宗振、舅佬龙永安等被活捉，姚仅带几十名匪徒临阵逃脱，窜往中寨，后过禾滩，逃到波洲上面的十家坪，在此又集结了一些散匪，妄图在此偷渡水河，回到六

龙山老巢继续作恶。由于解放军和地方部队跟踪追剿，土匪疲于奔命，日夜溃逃，几天没吃上东西，一个个狼狈不堪。12 月 25 日，土匪逃到十家坪的当晚，姚召开匪支队长、连长以上紧急会议，商讨下一步对策。声嘶力竭地在会上说："我们好坏、死活就在这一夜，如能过河到六龙山，就有安身之所，大家要同心协力，成败就在此一举。"说罢，预感到末日来临，威风一世的姚大榜，从眼角里掉下串串泪珠。

土匪们按吩咐做渡河准备，晚 12 点开始偷渡。姚渡河的消息事先已被我方得知，在中共晃县县委书记杨建培的指挥下，十家坪的河对岸埋伏了堵截姚的部队和民兵。当两船土匪渡到河中时，堵截的队伍开枪射击时，船上的土匪慌作一团。一只船掉头回逃，姚乘的那只船被踩翻，船上的人都掉入河里。第二天，民兵从河里打捞出十多具尸体，其中，有一尸体上还挎着一支快慢机，经辨认，此人就是姚大榜，是被淹死的。

姚大榜一死，标志着晃县百年匪患的清除。人们知道姚大榜淹死的消息后，都奔走相告，喜形于色。

赫哲人的骄子——乌·白辛

李兴昌

曾以力作《冰山上的来客》《赫哲人的婚礼》蜚声文坛的乌里定克·白辛，是全国解放之际人数最少的民族——赫哲人的子孙。本文记述了他追寻光明、深入生活进行创作的情况。尽管这位剧作家、诗人的生命历程并不长，但他留给社会的大量精神财富，却使他永远活在人们的心中……

追寻光明的赤子

乌里定克·白辛，原名吴宇洪，祖籍在乌苏里江支流毕拉河畔红石砬子村，后迁居吉林松花江上游西响水河子定居。1920 年白辛出生于吉林，青少年在毓文中学读书。1938 年冬，他高中毕业后遵从父命，考入奉天佛经学院。不久，又违背父意，偷偷考进奉天协和剧团，当了话剧演员。

白辛在剧团里曾参加《雷雨》《舰队的毁灭》等演出。后被长春

"满映"的导演选去拍故事片《地平线上》，他扮演一个"劳工"，初展才华，获得好评。因影片潜在着反满抗日意识，被日伪当局查封禁映，演职人员全被监视。这件事使他清醒地认识到：艺术不是孤立的，在日伪统治下只能当奴隶。为此，他下决心从侵略者的魔爪下逃出去。

1941 年的除夕刚过，白辛便离家去了北平，决意抗日救国，寻求参加革命。他在北平曾遇一位姓徐的表哥，常给他讲爱国志士的故事，还借些进步书籍给他看，眼界大开。但三个月后，白辛竟突然失踪了，连徐家也不知去向。为了追寻光明，他曾到香山古庙、昆明湖石舫、什刹海岸边垂柳下，按徐表哥讲的故事里那样左手拿着报纸，右手摇着蒲扇，等待"引路人"。然而，毫无结果。以后，他又去保定，到石家庄、太原，一路打短工卖苦力，绕往承德、张家口等地，终因没找到革命的"引路人"而返回故乡吉林。当时，他在诗中写道："松花江啊，我的恋人，你是镶在古城颈上的一串宝石，你是伏在古城脚下的一条苍龙，飘着我的歌，流着我的梦。离开，我想念你！回来，我又怕看见……"以此表达他在哀思中对侵略者的仇恨。

1942 年秋，白辛不忍沉沦，又在吉林四处奔走，组织了一个教师业余话剧团。他们先后上演了《归去来兮》《沉渊》《雷雨》《日出》等剧。1943 年开始排演他自己创作的《松花江上》《后台》和广播剧《海的召唤》。白辛在这些剧中，抒发了他内心爱国的激情和追寻光明的渴望，使观众仿佛在黑暗的峡谷里窥见一丝光亮，又在悲哀的心田里萌动了希望。但狡猾的敌人仍嗅出了异味，在一次演《后台》时，他们挥舞警棍，冲进后台，揪住白辛咆哮着："什么白辛，你是个黑心！"说着，"啪！啪！"打了白辛两耳光，随即下令禁演，并查封了剧团。白辛从此被列入了受监视的黑名单。

剧不能演了，他又用笔倾诉着心声。在一首叙事诗《九月之歌》

里，白辛写道："九月的风劲吹，九月的云支离，妈妈告诉孩子说：树叶是在九月里落掉的。"倾吐着国破的哀怨。在抒情诗《南行草》里，他描述了江南如春似画的美景，继而展现出一对情侣在江北遭遇风暴的境况，暗示要做一棵寻求光明的小草——南行。在欢送两名青年"南行"时，他即兴编唱一首《惜别》之歌：

> 如蛾爱火，
>
> 如萤爱夜，
>
> 我辈爱难，爱难！
>
> 风沙何惧，
>
> 昂首挺胸走上前，
>
> 擦干腮边泪，
>
> 脱去绣花衫，
>
> 温室不是我们的家；
>
> 要那满天的风沙！

白辛说："飞蛾扑火会自焚，但它是追求光明的；萤火虫在黑夜容易被捕捉，但它愿为黑暗发放微弱之光。我们要像萤火虫那样，哪怕在黑暗的深渊里，也要为同胞们发出点点希望的光亮。"

军中的文艺战士

1945 年 8 月，白辛四处寻找，终于找到了向往已久的共产党组织，参加了党的地下工作，成为中共吉林特别支部的成员。1946 年初，他被输送到部队宣传队任戏剧教员兼编导。他在看了老队员演的《兄妹开荒》之后，很快就编导了一出小歌舞剧《送饭》，生动地反映了军民鱼

水情。1946 年冬，他又根据部队经常行军的实际生活，创作了充满喜剧色彩的小歌剧《好班长》，演出后很受战士欢迎。

1947 年夏初，他所在的部队改编为第四野战军第一纵队，宣传队的编制扩大，下设戏剧、音乐、美术三个小分队和一个编导组，白辛任总编导。为配合部队进行自我教育，他执笔集体创作了多场次歌剧《马玉惨案》。为配合三查运动，他又主笔集体创作了大型歌剧《土地是我们的》。该剧从光绪年间写起，直到打土豪分田地，贫苦大众当家做主人结束；场面宏大，情节悲壮，台上台下同悲共喜。还有反映老百姓和子弟兵血肉关系的喜剧《郭老太太杀鸡》等，都获得了战士们的喜爱。

战争年代的宣传队，一方面要随部队行军打仗、演戏、写大标语、向新解放区群众做宣传工作；一方面还要为部队运送弹药、押送俘虏、抬担架抢救伤员、护理伤员等。白辛满腔热血，处处带头苦干实干，在北平和平解放后的庆功大会上，他荣立三大功，获一枚"工作模范"奖章。

以后，白辛改任记者，随大军南下，从中原打到华南，后又转战朝鲜抗美援朝。1953 年秋，他被调到八一电影制片厂担任编导，曾多次带领摄制组奔赴祖国大西北和大西南的新疆、西藏等地，拍摄了艺术纪录片《在帕米尔高原上》和《伞兵生活》，在 1956 年全国评比中，分别荣获优秀艺术纪录影片二等奖和三等奖，获银牌、铜牌各一枚。还有一部影片《勾格王国》，为我国考古学的研究作出了贡献。

文艺战线的尖兵

1958 年 6 月，白辛因妻子被错划右派，遂主动申请转业，随妻子到哈尔滨从事话剧创作。

白辛偏爱话剧，又喜爱探索创新。他到哈尔滨话剧院创作的第一部

作品是无场次话剧《黄继光》。创作这部剧本，是他在抗美援朝期间便积压在心头的夙愿。他把舞台艺术手法与电影蒙太奇技巧有机地结合起来；以无场次的戏剧结构，突破了舞台空间和时间的局限；以特写的样式，生动地展现出人物的思想、性格，鲜明地塑造了黄继光的英雄形象。因此，博得了广大观众的喜爱和专家们的赞赏，连续演出 200 多场。

1959 年初，他着手整理在《新观察》和《旅行家》连载的散文《昆仑山、冈底斯山、喜马拉雅山的旅行记》，后改名为《从昆仑到喜马拉雅》，由中国青年出版社出版。随后又动手创作电影文学剧本《冰山上的来客》，1961 年发表在《电影文学》上，1962 年由群众出版社出版。电影拍摄上映后，引起各界人士的重视和争论。《光明日报》曾开辟"怎样评介影片《冰山上的来客》"的专栏，连续刊登影片上映以后的评论。

这部影片是他深入大西北拍摄纪录片生活积累的再创作。他在给妻子的信中曾说："在艰苦中抽取到本质的生活，生活是可爱的；艰苦更是可爱的。我们从喀什出发，一行 12 人……冒着大雨，进了帕米尔高原的山口，沿着河谷上行，两侧是高山峭壁，悬崖俯首前倾，巨石劈离，摇摇欲坠，触目惊心……进至'牧龙区'山洪与雪水暴发，水黑如墨，激流中卷着巨石相击，声如擂鼓，如果贸然前进，轻则负伤，重则殒命……

"像这样最困难的河流，我们过了四次，又爬了四座大坡——有一座是大雪山，空气稀薄，瞅着坡不大，但迈一步就腿软腰酸，走不动就扯着马尾巴，马也走得很艰难。山下下大雨，山上下大雪。翻过两个雪山，有两个同志得了雪盲，双眼红肿失明……这一路，风、水、雪、雨，困难就说不尽了，有时夜里宿营帐篷漏，水在马搭子底下流，上面

还浇着，只好穿着雨衣一宿一宿地站着……

"这里的情况非常复杂，我们到这里来也特别引人注意，人们用怀疑的眼光看着我们，认为我们到国境上来有什么特殊活动……当地的干部告诉我们说：'你们到这里，邻国早已知道了。'……"

由于白辛生活积累丰富，写得才真实感人；又由于他锐意创新，才引起对《冰山上的来客》的争议。评论家喻权中在纪念白辛逝世20周年时发表文章说："《冰山上的来客》体现了一种新的惊险片电影观念，形成了惊险样式的抒情结构……它用真假古兰丹姆和谁是'真主'的一系列悬念，造成一种非惊险片难以具备的'情境'，好让观众能在强烈好奇心的吸引下，主动地一步步走向战士们的心灵深处；好让爱情、战友情、军民情的纠葛更具有一种独特的奇丽。说它独特，是因为除此之外在同时的国内惊险片中还看不到成功地运用这一结构的实例……"

"鱼皮达子"的歌手

赫哲人世世代代以捕鱼为生，吃的是鱼肉，穿的是鱼皮，用的是鱼骨，俗称"鱼皮达子"。白辛是在汉族地区长大的赫哲人，当他走过了祖国广阔、瑰丽的山河大地，访问过了十几个兄弟民族，又多么想看看自己的故乡，看看赫哲人生根发芽的黑龙江啊！1959 年秋，他如愿以偿了，被邀请参加拍摄《富饶的黑龙江》，回到了赫哲人聚居的地方。他如鱼得水，兴奋异常，在渔棚里滚了两个冬夏。他与本族同胞同吃拌生鱼，同住草窝棚，同唱"伊玛堪"①，一块儿撑船、下网、砸冰、甩钩……体验着赫哲人的剽悍和勤劳。

① "伊玛堪"是一种有说有唱的民间艺术形式。

后来，他以赫哲人喜爱的"伊玛堪"形式，横跨几个朝代，采用大写意的虚拟手法，倾泻了赫哲人世世代代的悲惨命运，并以歌舞相结合的多彩风格，歌唱了如今的兴旺欢乐。这就是两章八回话剧《赫哲人的婚礼》。这个剧从1962年到1964年，曾在哈尔滨、长春、沈阳、北京等地，先后演出80余场。同时，还在《电影文学》上发表了同名的电影文学剧本。

白辛解释了剧本的创作经过，他说："……在松花江与乌苏里江相汇的地方，我遇到了第一个赫哲人。我与他顶着月亮，斜倚船帮，长谈彻夜。在他的泪光里，我几乎游历了让赫哲人灭种绝户的人间地狱；在他的泪光里，我又看见了让赫哲人添人进口，重新兴旺的幸福天堂。每当他泣不成声的时候，总是轻轻地叨念一句：赫尼娜，共产党！赫尼娜，毛主席！

"这是一声衷心的呼唤！

"这是来自灵魂深处的语言。

"而这种像流水，像喷泉，不断地流着，迸射着的声音，我在天山脚下听过；在帕米尔高原上听过；在玛法木错湖边听过；眼下在黑龙江边——我的故乡，又听见这心弦悉索的颤音，多么亲切……

"回到故乡的第二天，我赶上参加一次赫哲人的婚礼。一位老妇人喊道：新娘，新郎，向毛主席行礼！就在这时，她自己掩着脸，兴奋得哭了。人们闹过洞房的深夜，我听见那老妇人依然坐在江畔，低低地吟唱着：赫尼娜，赫尼娜……那一夜我想了好多：昆仑山里被灭绝的部落；西藏的农奴……赫哲人的仇恨和快乐！

"当每个老人、青年，向我敞开心灵的门扉之后，总有那么片刻沉默，用一对深沉的目光望着我……天长日久，我明白了这被党起死回生的几百个生命，对我的希望和委托：把我们的心里话说出来，控诉那黑

暗的地狱，向党和毛主席唱出天堂的颂歌。

"按赫哲人的习惯，如果把我的剧本比作一尾鳞甲不全的鱼，那么这条鱼是在汹涌的江水里化生，赫哲人的激情里养大的。"

白辛在剧中怀着满腔激情，倾诉了赫哲人的心愿：诅咒黑夜，赞颂太阳。他发誓要为赫哲人不断歌唱。

不该早逝的明星

白辛创作的激情日益旺盛，不久又写了一部诗剧《印度来的情人》。1964 年秋，他创作了歌剧《映山红》；1966 年初，焦裕禄的事迹在全国广播后，他立即编写一部歌剧《焦裕禄》，上演后虽然受到好评，但他并不满足，又去兰考体验生活，准备进一步改写。

但在这时，那场遮天盖地的"红色风暴"席卷了全国，他匆匆赶回哈尔滨。由于江青在几十部画了黑×的影片里，点中了《冰山上的来客》，并注明作者是伪满人员，使伪满时期被列入黑名单的白辛又入了另册。他的家被抄了，整箱整捆的珍贵书籍，从楼上扔到院子里被焚毁，妻子被隔离审查关进了"牛棚"，大儿子下乡插队去了，二儿子在解放战争年代寄养在老乡家一直下落不明，三儿子刚满十岁还不懂事。眼前一片漆黑，他怎么也理解不了这场风暴。忧虑、彷徨，他整夜伴着酒瓶子，后来终于诀别了这个世界。时间是 1966 年 9 月 22 日。

1978 年夏，党为白辛平反昭雪，开了追悼会。1986 年秋，哈尔滨市文联把白辛的亡灵送进革命公墓。这位赫哲人的骄子，虽然只在世四十六载，却留下了大量的精神财富。他将永远活在赫哲人的心中，并被全国人民所怀念。

体坛名宿穆成宽

———

王文生

20 世纪 60 年代，著名导演谢添执导的影片《水上春秋》初登银幕，即引来观众的一片赞誉。影片中的泳坛英杰们，不甘屈辱为民族争气，奋力拼搏为祖国争光，其精神又不知激励着多少人为着新中国的建设而尽心竭力！本文介绍的即是该片主人公的原型、泳坛名宿穆成宽自强不息的人生之路。

穆成宽 1908 年生于天津北郊，少年时尚侠习武，练过武术、摔跤、游泳、自行车，特别是游泳技术，高人一筹。穆成宽解放前曾多次与洋人在水中较量，并取得了显赫成绩；解放后，他把精力和心血都倾注到了我国的游泳事业，取得了辉煌的业绩，赢得了党、政府和人民的信任。曾担任第三、四、六届全国政协委员。

习武之乡的"孩儿王"

在天津市北郊靠近北运河边有一个村庄，村名叫天穆村。

相传明朝永乐年间，浙江籍锦衣卫士穆重和（回民）随燕王朱棣出兵，在天津北郊选择了被北运河南、北、西三面环绕的一片地安营扎寨。这里既有运河水路之便，又有大路从东侧穿过，交通便利，水土肥沃，粮草充足，是一个屯兵的好地方。燕王军营撤走后，穆重和便在此落户，繁衍后代。以后，形成了自然村，取名叫"穆庄子"；后在穆庄子附近，又慢慢发展起一个自然村叫"天齐庙"。新中国成立后，鉴于"穆庄子"和"天齐庙"相距很近，天津市政府将这两个自然村合而为一，取名为"天穆村"。

天穆村的居民历史上就有尚侠习武的传统，在清慈禧垂帘听政年间，天穆村就设有练武场，取名"弓箭房"，有一位叫陈国壁的拳师还曾考取宫廷武官，官封二品，侍卫皇宫。从此，这里的武功更出了名，方圆几百里的武林高手纷纷到这里拜师学艺。

因这里的村民绝大部分都是回民，他们多以宰牛羊作为谋生的手段。解放前，北京、天津的回民很多，逢年过节需要大量的牛羊肉，多赖周围乡里提供。天穆村三面靠运河，东面临京津大路，村民往京津经销牛羊肉十分便利。由于他们的主要交通工具是水上船只、陆上自行车，因此这里的人们水性好，车技也好。

当年，在天穆村东侧的河汊旁有一个"恩义成牛皮庄"，专门从事买卖牛皮的交易。店的主人叫穆文升，膝下有一女两子，长子穆成宽，次子穆成发。五口之家，日子虽不十分富裕，但全家和睦，不乏农家的天伦之乐。

穆成宽出生后，父母为其取名"龙"，大概有望子成"龙"的意思吧！龙儿生来聪颖，虽然只念了两年私塾，但协助父亲料理店务很有"板眼"。尤其是他的一手"绝活"，用手在牛背上一摸便可断定牛皮质量的好坏，"绝活"常令牛皮商惊叹不已。

　　龙儿生性好动，上树捉知了，下河摸鱼虾，雪地逮麻雀，野地抓田鼠，村里的小孩都胜不过他。于是龙儿成了当然的"孩子王"，孩子们也尊称他"大龙哥"。大龙最拿手的是打弹弓，虽称不上"百步穿杨"，但方圆几十里可算得上首屈一指。他有时淘起气来，也使大人哭笑不得。当地回民的风俗，凡修房盖屋，在房顶上要立一个锥尖，锥尖上装饰一个小圆球，用以"避邪"。有时新房落成，人们鸣鞭放炮庆贺时，突然发现锥尖上的圆球不翼而飞。起先，人们都纳闷，时间一长，便知是"神弹弓"大龙干的勾当，于是常有邻居上门"告状"。

　　"恩义成牛皮庄"的庄主穆文升是个走南闯北的买卖人，见多识广，农闲时乡亲们都来牛皮庄听他神聊，有时一聊就到下半夜，常常闹得穆氏兄弟睡不了觉。于是每当夜幕降临，穆成宽便手持弹弓摸黑来到家门口对过的小河沟，爬在草堆里。任凭虫叮蚊咬，他一动也不动，单等有人挑着灯笼去他家聊天时，便拉开弹弓，"呼"地一下，不偏不倚正好打在灯芯上。灯笼突然熄灭，挑灯人也吓一跳，以为是"闹鬼"，拔腿就跑。一次、二次、三次……灯笼被打得次数多了，人们也就自然传开了，说恩义成店门口有"鬼"，晚上来穆家聊天的人也大大减少了，穆氏兄弟可以睡他们的安稳觉啦！

　　穆成宽的母亲是一个伊斯兰教的忠实信徒，她指望大龙潜心学经，将来能做"阿訇"。可穆成宽只喜欢练武。天穆村的练武场有好几处，投靠哪个师父呢？一天，穆成宽对他的同伴韩同启说："听说村东练武场的陈师傅武功不错，你可上前比试比试，我在旁边看着，如陈师傅真有两下子，咱就跟他学。"两人来到村东练武场，小韩趁陈师傅不注意，一个箭步蹿上前去，抓住陈师傅的前胸用力摔去。说时迟，那时快，陈师傅顺势用腿轻轻一磕小韩正要发力的右腿，待小韩反应过来已倒了个仰面朝天。穆成宽一见此景，情不自禁地说："真功夫！真功夫！"于是

上前拜陈师傅为师。原来这陈师傅是全国闻名的拳师，天津市国术馆馆长陈国政。

穆成宽一练武便着了迷，只要听说哪里有武林高手，就想法登门拜访，他只身骑车下过沧州，到过保定，去过北京，四处求师学艺。他听说北京西河沿有一位老拳师曾在清宫里当过保镖，便托亲靠友凑了20元大洋，托人介绍拜了师。从此，穆成宽每隔两周骑车到北京一次，跟这位师傅学武功。

赛车场上"三连冠"

解放前，每到逢年过节，天穆村和周围几个村常组织起来在天津北郊的汽车场举行车技比赛（当时叫"摔车"比赛，即看谁骑得慢，并能用车技将对手摔倒）。那时穆成宽率领天穆村的"飞燕队"，技高一筹，常常夺得冠军，很有名气。

1932年的一天，穆成宽进津去卖牛皮，偶见报纸上登载天津市举行赛车会的消息，穆成宽当即报名参赛，结果得了个第三。1934年天津体育协进会开始举办长距离自行车比赛（120华里）。穆成宽为了能在比赛中夺魁，每天早晨4点起床，先在院里两根3尺高的木桩上蹲一个小时的"桩"，然后再在自行车上带100多斤重的东西骑100多里路，赛前还特意换了一辆法国产的"金狮"牌自行车。苦练出硬功，穆成宽终于连续3年夺得自行车长距离赛的冠军。

最精彩的一次，是1935年4月26日自行车比赛。当时参赛的有100余人，其中有天穆村的穆成宽、乔凤志、王景衡等十余人。这次比赛的出发点设在省府门口。比赛开始，穆成宽和乔凤志首当其冲，跑在最前面。经过金钢桥，行至天津北郊旱沟时，乔凤志落后，穆成宽一路领先。当行至天穆村东大路时，全村人倾巢而出，为他呐喊助威，鼓掌

加油。这时，意外的事情发生了：当领路的汽车开过后，一个看热闹的小孩突然横穿马路。穆成宽的飞车正紧随汽车后，就在将要撞着小孩的一瞬间，穆成宽猛然打把，躲过小孩。可由于转弯太猛、太快，自行车摔倒在地，穆成宽急中生智，顺势右肩着地，来了个"前滚翻"，保全了小孩，但他的右肩被地面擦破。他顾不得疼痛，扶起自行车便飞身上车。到达终点时，穆成宽仍以绝对优势夺得冠军。

国际泳坛显神威

北运河清澈见底，弯弯曲曲地绕过天穆村。盛夏烈日，"孩子王"穆成宽和一帮小伙伴整天泡在河里抓鱼摸虾，玩水戏耍，日子一长水性极好，连大人也游不过他们了。

那时的穆成宽练游泳，只是为了玩个痛快。待他长大后，有一天穆成宽在城里看到游泳比赛，才知道游泳还有许多名堂。于是，回村后组织了一个"民族游泳队"，穆成宽就成了游泳队长。

为了适应游泳比赛的要求，穆成宽与他的伙伴跑到离村三四里的一个大窑坑里拉上线，偷偷地练。每年从清明节到中秋节，是他们练游泳的季节，游泳队的全体成员每天先到这里游上三四千米以后，再分手干活。后来，由于生活所迫，再加上一些老人反对，到 1934 年，游泳队只剩下穆成宽和罗金龙两人了。他们不气馁，互相鼓励，坚持锻炼，后来一同报名参加了在天津举行的三次国际游泳比赛，并取得了优异成绩，为中华民族争了光，赢得了荣誉。这三次国际游泳赛，最精彩的要数穆成宽首次露面的"万国游泳比赛"。

1935 年 8 月，英国人在天津英租界的"西人游泳俱乐部"（现天津第一游泳池）举办"万国游泳比赛"，赛场上悬挂着英国、法国、美国、德国、意大利等参赛国的旗帜。穆成宽和罗金龙等代表中国报名参

赛，取名为"鲨队"。赛前因罗金龙染上痢疾，未能参赛，但比赛那天他陪着穆成宽一起入场，并为伙伴加油。

在 400 米自由泳比赛中，有两个人劈波斩浪游在前面。看台上的 600 名观众绝大部分是外国人，他们以为领先者是"西人"，因此不停地喊"OK！OK！"比赛结束，当广播里传出中国人穆成宽夺得 400 米自由泳第一名时，赛场顿时出现了片刻的宁静，因为在外国人的心目中，中国人拿冠军是不可思议的事情。之后，突然从看台的一角传来一片欢呼声，罗金龙和其他中国观众高兴得跳了起来。在这次比赛中，穆成宽还夺得 100 米仰泳第一名。

发奖时，穆成宽和一个外国运动员总分一样，并列第一。但赛会组织者只准备了一个奖杯，并决定先发给外国人，会后再给穆成宽订做一个。穆成宽和他的伙伴感到从未有过的屈辱，心里憋着一口气："中国人就这样受外国人欺负吗？"

中国人在国际游泳比赛中夺得两项冠军，轰动了天津卫，天津的报纸上刊出了大字标题："鲨队为华人吐气，穆成宽压倒洋人。"英国《泰晤士报》也不得不悻悻地报称："在天津万国游泳比赛中，来了一个枣红色的野人，把两项锦标拿走了……"

第二次参赛是 1939 年 8 月，地点在日本人办的商业学校游泳池（现天津市第三游泳池），参赛的队有日本早稻田大学队、英法外侨联队、天津游泳队。在日本队中有 1936 年奥运会 800 米自由泳冠军木野心藏等名将。在 400 米自由泳比赛中，穆成宽"咬"住木野，紧追不舍，一直到终点以半身之差屈居亚军。木野对这位浪里杀出的"黑汉"大吃一惊，赛后对穆成宽说："如果你能把左臂划水动作改一改，咱们可能在下一届奥运会上见面。"

第三次比赛是在 1941 年 8 月，地点仍在商业学校游泳池，参赛的

一方是英、美、俄、德、日、意等国在津侨居的洋人组成的"西侨联队",另一方是由穆成宽、罗金龙、穆祥英(穆成宽的大儿子)等组成的"华人联队"。在100米自由泳比赛中穆成宽战胜了世界著名选手彼洛莫夫,夺得桂冠;罗金龙也身手不凡,夺得400米、800米自由泳二项冠军;穆家后生穆祥英初试锋芒,旗开得胜,夺得100米仰泳第一名。这次比赛再次轰动了天津市,天津的报纸立即刊发标题文章:《穆成宽穆祥英实力最强,罗金龙独得二项冠军》《天津队显神威》《为华人扬眉吐气》等,纷纷赞叹穆氏父子和天穆村的体育健儿。

路遇不平,拔刀相助

少年时代的穆成宽争强好胜,爱打抱不平;成年时代的他依旧慷慨助人,行侠仗义。

日本军队侵占天津后,为非作歹,无恶不作。1939年的一天,穆成宽和罗金龙在天津市卖完牛皮,骑车回天穆村的途中路经金钢桥时,见一日本军官站在桥头,手持刀鞘,见中国人就打,打完便哈哈大笑。穆成宽见此状,一种民族的耻辱感和正义感油然而生。他对金龙说:"你先前边走,我教训教训这小子!"待穆成宽走近日本军官,突然从车兜里抽出打气筒,照那军官的头部猛力打去。随着一声嚎叫,那军官像死猪一样倒下了,穆成宽飞身上车,和罗金龙一起飞驰天穆村。

1947年的一天,穆成宽骑车路经牛津道福厚里(现睦南道一带),见这里围了好多人,便上前去看。那时穆成宽是游泳界的名人,许多人认识他。围观者中一个蹬三轮车的老工人对穆成宽说:"不好啦!两个美国兵在调戏一个女学生。"穆成宽急忙拨开人群一看,只见两个大个子美国兵正绑架那女学生。那女生披头散发,满脸泥土,身上的旗袍被撕破,露出了内衣。可围观者这么多,竟无一人敢于相助!说时迟,那

时快，穆成宽一声大吼："住手！"随即冲上前去，抓住一个美国兵的前胸，用力一拧，把那小子摔倒在地。另一个美国兵见同伙被打，抡起拳头向穆成宽脸部打去。穆成宽手疾眼快，顺势抓住美国兵的手臂，一"猫腰"，来了个漂亮的"背口袋"，把这小子摔了个四脚朝天。穆成宽怒不可遏地朝两个美国兵左一脚、右一脚地踢个不停。起先，这俩小子还想爬起来比画比画，但见来人如此厉害，干脆趴在地上装死，一动也不动了。围观的群众这时也呐喊助威："打得好！打得好。"直到远处来了一帮美国巡逻队，穆成宽才罢手离去，那女学生也已被好心人送回家。

为了新中国

1949 年元月天津解放，穆成宽开始了崭新的生活。

1950 年海军派人到天津选拔游泳教练。那时穆家的游泳技术在天津已有名气，因此海军选中了穆氏四人，即穆成宽和他的两个儿子穆祥英、穆祥雄及侄子穆祥豪。

当时，天津市市长黄敬也是游泳爱好者，并经常在技术上求教于穆成宽。当黄市长得知海军要调走穆氏父子侄四人的消息后，立即打电话给有关部门说："穆成宽是个游泳好手、好教练，是个人才，我们天津市需要他。他们这四人哪一个也不能走！"经研究决定，穆成宽被任命为黄家花园游泳池教练员。从此，穆成宽以新中国第一代游泳教练员（当时叫游泳指导员）的身份，以满腔的热忱和充沛的精力投身于游泳运动，为新中国培育了一代代游泳新人。

1952 年 9 月在广州举行首届全国游泳比赛，华北地区在天津铁路工人文化宫举行了游泳选拔赛。在这次比赛中，穆成宽率领天津游泳队大出风头，获得团体总分第一名。其中穆成宽的女儿穆秀珍的 200 米蛙

泳，以 3 分 37 秒 2 的成绩打破了 1935 年陈玉琼创造的 3 分 38 秒 5 的全国纪录。穆祥英、穆祥雄也表现出色，获得多项冠军。赛后，穆成宽率领天津游泳队赴广州，代表华北地区参加全国比赛，又获得总分第一名。由此，天津游泳队的穆祥英、穆祥雄、穆祥豪、穆祥杰等优秀运动员被选入国家游泳队，其他人也大部分被安排为游泳教练和体育干部，成为新中国体育事业的开拓者。

老运动员先后被选拔走了。为了使游泳运动后继有人，穆成宽又亲自操持，于 1956 年在天津市办起第一所少年儿童游泳业余体校，自任业余体校校长，在校生有 300 余人。

建校初期，学校一无所有，穆成宽带领全校学生开展了艰苦创业活动。他们从排球场拣来破排球填上沙子当实心球；从仓库找来破麻绳动手加工成简易跳绳；用自行车破内胎做成拉力器；用破足球网改作成水球门；男学生的游泳裤衩用破布头缝接而成；女学生的游泳衣用旧运动服改制而成……

穆成宽非常重视学生的品德教育，经常用"万国游泳会"的经历，向学生进行社会主义好的教育，使全校始终保持良好的校风。

在技术训练方面，穆成宽身体力行，手把手地进行传授，还学习苏联和匈牙利游泳运动的先进经验，制订了完备的教学训练计划。在训练实践中，穆成宽还创造性地把气功训练与技术训练有机地结合起来，使学生既有强健的身体，良好的自我控制力，又有专项技术的长足进步。为了滋补学生的身体，穆成宽经常用自己的钱买些牛骨头，给学生熬汤喝。

当年，在京津青少年游泳对抗赛中，天津市获得第一名；在全国 15 城市少年游泳比赛中，天津市少年游泳队又名列前茅，穆成宽被授予"大会指导"荣誉奖。

1958 年，天津市划归河北省，穆成宽被任命为天津市体育学院运动系主任。运动系水上专业的学生也是河北省游泳队的队员，穆成宽同时兼任河北省游泳队教练。

为了检阅新中国成立 10 年来的体育成果，国务院决定 1959 年 9 月在北京隆重举行第一届全国运动会。河北体委将组建河北游泳队参赛的任务交给了穆成宽。

在训练中，穆成宽对队员要求很严，为了增强运动员的腿力，他率领队员用烂砖头垒成不同高度的台阶，让不同年龄组的队员跳跃不同高度的台阶，有时一堂课要跳上千次。训练垫子不够用，他们就在台阶上铺些破麻袋，运动员常常把膝盖磕得青一块紫一块的。然而只要伤势好转，穆成宽就给伤号安排力所能及的训练。

由于穆教练治队训练严格有效，河北游泳队成绩提高很快。在第一届全运会游泳比赛中，女队战胜了泳坛劲旅广东队，跃居全国第二；男队取得第三名。更可喜的是穆祥雄在 100 米蛙泳比赛中以 1 分 11 秒 1 的成绩打破了 1 分 11 秒 3 的世界纪录。

穆成宽的辛勤工作，赢得了党和人民的信任。于 1960 年他作为天津、河北的代表出席了全国文教群英代表会。

历经动乱，情系泳坛

正当穆成宽向更高目标迈进时，十年动乱开始了，体育界成了"重灾区"。穆成宽难逃厄运，被扣上了"反动学术权威""牛鬼蛇神"等一顶顶大帽子。在那受尽屈辱和折磨的日子里，穆成宽度过了一个个不眠之夜。他沉思、焦虑，但他坚信：自己不是坏人，共产党不会冤枉好人，自己的问题早晚会清楚的。他心里最惦念的，还是那未竟的事业——游泳。

1973 年，他行动有了些自由，就利用午休时间常常到天津体院附近的大坑边，瞧小孩们游泳，并偷着教他们练习。1975 年，北京举行第三届全国运动会。穆成宽以去北京看望儿子为名，骑着自行车到北京看游泳比赛。当穆祥英、穆祥雄哥俩在游泳池旁看到父亲时，真是悲喜交加。1976 年，政治"风声"又紧，但千限制、万阻挡，仍锁不住穆成宽那颗强烈的事业心。这年 7 月天津市举办全国游泳比赛，他想法弄到了一张门票，偷偷地去看比赛，此事被人发现后，又成了"阶级斗争的新动向"。

1978 年，党的十一届三中全会的春风吹暖了神州大地。这一年，河北省体委党组给穆成宽平反，并任命他为河北省游泳馆副馆长兼教练员。1981 年，他又担任了省体委副主任，分管河北游泳队。

由于"十年动乱"的影响，河北游泳队 1977 年、1978 年两年在全国比赛中吃"零蛋"。对此落后局面，穆成宽忧心如焚，决心改变这种势头。他多次对人说："河北游泳队不翻身，我死不瞑目。"从 1979 年到 1987 年，每年春节穆成宽都坚持在游泳馆值班，儿子、女儿专程去保定接他回天津过团圆年，他都拒绝了，说："离开游泳馆心里总不踏实。"

为推动河北的游泳活动，使更多的青少年得到比较系统的业余训练，穆成宽不辞辛苦，到全省各地进行游泳活动考察，并以他的名望和省政协常委的身份，向各级领导宣传开展游泳活动的重要性，争取投资修建游泳场地。他特别重视游泳运动的选材工作，甚至不顾年老骑自行车 100 华里到白洋淀水乡选拔幼苗。曾经多次打破全国纪录和亚洲纪录的夏福杰，就是他和王立教练发现选拔上来的。为了学习先进的游泳技术，他还先后请国家体委科研所的同志、国家游泳队教练和外国专家到河北游泳队讲学。

在大家的共同努力下，河北游泳队有了长足的进步，在全国比赛中，屡上名次。短短的几年，河北游泳队从实现"零"的突破到跃进全国先进行列，穆成宽花了不知多少心血，但他并不满足已有的成绩。1983 年，河北游泳队制定六运会奋斗目标时，穆成宽提出要拿 5 块金牌。有人见他年事已高，劝他见好就收，他坚定地表示："我豁出自己这一百多斤，贡献给党，贡献给人民，死也死在游泳池！"河北游泳健儿不负众望，1985 年全国首届青少年运动会，一举夺得十枚金牌；1986年全国比赛夺得六枚金牌；同年第十届亚运会，河北游泳队夺得四枚金牌；1987 年第六届全运会，河北游泳队积分在全国排第三位。

只可惜，在第六届全运会前夕，穆成宽病重卧床，未能"火线"督阵，未能亲睹燕赵游泳健儿的风采！

经医院检查，穆老患了老年性脑萎缩脑动脉硬化症。他的二女儿穆秀珍赴广州参加六运会游泳裁判工作前夕，专程赶到保定游泳馆看望老父亲。穆成宽对秀珍说："说实在的，我真想让你陪我一块去广州，看看游泳比赛。"女儿安慰爸爸说："您身体不太好，组织上关怀您，让您先治病，病好后，您想到哪去，我陪您到哪去。"穆成宽说："组织决定我服从，但我身体能顶住。"说着，就要更衣下水游泳，同志们劝也劝不住。女儿说："您要游，就溜边下去，游一小会儿。"穆成宽回答说："我穆成宽游了一辈子泳，没有溜过边，我能跳池！"说着竟真的"扑通"一声跳进了游泳池。哪里知道，这竟是这位泳坛俊杰最后一次下水了。

穆成宽的病情发展很快，以至卧床难起，大小便失禁。1987 年 11月 21 日，正在广州六运会执行裁判长工作的穆秀珍，接到省游泳馆打来的电话后，心急如焚地从广州赶到保定医院。当时，穆成宽已滴水不进，昏睡不醒。医生对秀珍说："有什么办法，让穆老醒一会儿？喝点

水也好。"秀珍就贴近穆成宽的耳朵，轻轻地说："爸，比赛快开始了，您起来活动活动吧。"一听说要比赛，穆成宽竟马上兴奋起来说："快扶我起来！"（医生顺势让穆成宽吃了药、喝了水）接着又问："让我游多少？"秀珍说："游25米。"于是穆成宽就比画起蛙泳的姿势。后来，医生决定给穆成宽再做一次"CT"检查，让秀珍想法把穆成宽叫起来。这时秀珍又贴近父亲的身边说："爸，快比赛了，走吧！"穆成宽说："走！"说着让人扶他起来。穆成宽问："给我报多少？"并叮嘱："你游长的，我游短的。"做完"CT"检查后，穆成宽生气地说："这叫什么比赛？不下水就回来！"秀珍安慰他说："这是游泳新规则，先体检。"穆成宽说："现在科学发达了，先检查身体。王大力（省游泳队优秀运动员）他们检查了没有？"大伙儿忙说："穆老放心，都检查了。"

第六届全运会游泳结束后，省游泳队领导和穆成宽的儿子穆祥英到医院看望他。当游泳队领导告诉他河北游泳队夺得了三枚金牌，总积分排全国第三位时，穆成宽断断续续、含混不清地说："我们……总算……翻身啦！"

穆成宽的病情一天比一天重。他自知病情严重，不愿死在医院，坚决要求回游泳馆，否则拒绝进食服药。按照穆成宽的愿望和家属的要求，省体委派人将他接回省游泳馆。1987年12月29日凌晨，穆成宽对守护他的小儿子穆建国和一个游泳队员喃喃地说："你们聊天耽误我睡……半小时，早晨晚叫我……半小时，我再……再去练习！"这是穆成宽留给后人的最后一句话——他临终还想着游泳！

早6时，穆成宽的心脏停止了跳动，终年80岁。一颗中华民族的游泳巨星殒落在游泳池边。

（河北省政协文史委供稿）

金银滩：王洛宾在那遥远的地方

张建立

位于青海省西部的金银滩草原，几十年来一直蒙着神秘的面纱。因为这里曾是我国第一颗原子弹、氢弹的诞生地。当我来到金银滩，才知道这片土地上还孕育出一首被几代人传唱的民歌与一代歌王。

进入位于金银滩草原的西海镇，跃入眼帘的是一块巨幅的招牌："金银滩——两弹一歌诞生的地方"。"两弹一星"是我们中华民族的骄傲，在这里，竟有"一歌"能与"两弹"齐名，可见这"一歌"在当地人心目中的地位。青海省政协的卓玛告诉我：这"一歌"，指的是被称作"西部歌王"的王洛宾和他那首著名的歌曲《在那遥远的地方》。王洛宾在青海生活了 8 年，青海的许多地方留着他的足迹。尤其是这首《在那遥远的地方》，就诞生在这片美丽的金银滩草原上。今天的西海镇上有王洛宾展馆，海晏县修建有王洛宾文化广场，青海湖边有王洛宾采风时曾经住过的老房东开设的"老房东账房"度假村……

"两弹一歌"都是诞生在金银滩草原上，在当地人民的心目中，大扬我国威、让中华民族在全世界扬眉吐气的原子弹、氢弹，和歌唱自

由、美好生活的歌曲《在那遥远的地方》，带给他们的是同等的自豪与骄傲。

与"两弹"齐名的歌曲

怀着无限的好奇，我们驱车驶往金银滩草原的深处。不远处的路旁，高高伫立着一块招牌，画面上是头戴毡帽、胡须长长、神情忧郁的歌王王洛宾的头像。停车驻留，望着歌王那投向草原深处的眼神，我不禁想起了诗人艾青的诗句："为什么我的眼中常含泪水？因为我对这土地爱得深沉。"我相信，王洛宾一样是深爱脚下这片土地的。在这片美丽的草原上，埋葬着他的快乐与忧伤。同行的卓玛告诉我，王洛宾是一个浪漫的歌者，一生创作了上千首歌曲，其中有很多是歌颂美好、自由的爱情的。但是，王洛宾本人的爱情生活却充满了苦难与坎坷。他一生结过两次婚，但两次婚姻都很短暂；他一生无数次钟情，但留下的唯有遗憾和悔恨。也许正是生活中的诸多苦难和遗憾，成为他艺术创作的原动力，化为优美动听的歌谣，为他赢得了"西部歌王"的称号。在金银滩草原上，流传着许多与歌王有关的传说，卓玛给我讲述了其中最动人的一个。在这个传说中，也有一位叫卓玛的藏族姑娘。

那是 1941 年的夏季，著名导演郑君里来金银滩草原拍摄一部叫作《民族万岁》的影片，住在草原上同曲乎千户的家里。同曲乎千户的女儿卓玛在剧中扮演牧羊女，王洛宾被邀请在影片中扮演帮工的角色，二人得以朝夕相处。影片中有一个镜头，是王洛宾和卓玛姑娘同骑一匹马在草原上驰骋。卓玛姑娘鞭打着马儿，马儿撒欢地在草原上飞奔，这可把骑在马背上的王洛宾吓坏了，他不由自主地抱住了卓玛姑娘。直到马儿停下来，王洛宾还惊魂未定。

三天的拍摄工作很快结束了，王洛宾不得不随摄制组回西宁。回西

宁的前夜，王洛宾向卓玛姑娘辞行。王洛宾痴痴地望着夕阳下卓玛姑娘那俊美的脸庞。卓玛被他看得脸红了，在策马转身的一瞬，手中的牧羊鞭轻轻抽打在王洛宾的身上。王洛宾怦然心动，直到卓玛姑娘走出很远，他还痴痴地待在原地。在回驻地的路上，望着远处灯火明暗的毡房，和月光下洒满清辉的草原，王洛宾的心里充满了甜蜜与忧伤，优美的曲调如清泉般从心底流淌而出："在那遥远的地方，有位好姑娘，人们走过了她的帐房，都要回头留恋地张望。她那粉红的小脸，好像红太阳，她那美丽动人的眼睛，好像晚上明媚的月亮……"

此后不久，王洛宾又几次回金银滩草原采风，每次都是住在同曲乎千户家。在那段日子里，王洛宾每天早出晚归四处采风，都是由卓玛姑娘陪同。两人纵马在草原上驰骋，王洛宾吟唱起自己刚刚创作的《在那遥远的地方》。深情的旋律打动了 17 岁的卓玛姑娘的心。但是，在卓玛和王洛宾之间，有着太多的障碍：他们来自不同的民族，贵为一方千户长的卓玛的父亲绝不允许女儿嫁给一个贫穷的汉族青年；更何况，王洛宾已经结婚，尽管那时他的婚姻亮起了红灯，但王洛宾还是不敢越雷池一步。当卓玛姑娘表示要放弃家产，随王洛宾四处流浪时，王洛宾选择了逃离。返回西宁之后不久，王洛宾与妻子洛珊离婚。而卓玛姑娘，在王洛宾这个汉族青年的身上学到了很多，她的生活也改变了很多。后来她还是嫁给了一个汉族人，那场婚姻完全是由她自己做主的自由恋爱的结果。

听罢卓玛的讲述，望着四周一望无垠的草原，我的耳畔仿佛回荡着那动人的旋律："我愿做一只小羊，跟在她身旁，愿她拿着细细的皮鞭，不断轻轻打在我身上……"只有在这样辽阔、美丽的草原上，才会成长起像卓玛这样敢爱敢恨的姑娘；只有在这样美丽、富饶的草原上，才会世代传唱《在那遥远的地方》这样深情奔放的歌谣。

　　当然，根据史料记载和亲历者的回忆，上述的传说是经不起推敲的。据当年王洛宾身边的工作人员和助手回忆，《在那遥远的地方》应该诞生在1939年左右，而《民族万岁》的拍摄时间是1941年。在影片拍摄过程中，王洛宾和卓玛姑娘在影片中就吟唱过这首歌。可见，并不是卓玛姑娘的一鞭子激发了王洛宾的创作灵感，也不是爱情的力量催生了这首歌谣。据王洛宾当年在青海期间的助手周宜奎回忆，当他在1939年初春见到王洛宾时，王洛宾拿出自己在甘肃搜集整理的几首民歌曲谱给他看，这里面有《羊群里躺着想念你的人》《达坂城》《黄昏里的炊烟》等。这年5月，在西宁北门外的香水园，王洛宾听一个维族青年唱了一首《牧羊人之歌》，曲调听起来和《羊群里躺着想念你的人》大体相似，他迅速将这首歌的曲谱记下来，这就是后来《在那遥远的地方》所依据的原始曲调。后来王洛宾写的《草原情歌》，歌词、曲调基本上以维族青年所唱的三段词的《牧羊人之歌》为依据，并加写了第四段词："我愿做一只小羊，跟在她身旁……"经过反复锤炼最终完成。

　　这时，王洛宾的老同学、歌唱家赵启海来到西宁，王洛宾将自己整理、创作的几首歌交给他。其中《草原情歌》交给赵启海时，改名为《在那遥远的地方》。这首歌由赵启海带到内地、带到了海外，很快在海内外流传开来。

　　1990年，台湾著名女作家三毛听了《在那遥远的地方》和有关卓玛姑娘的传说，就萌生了一定要结识这位美丽歌曲的创作者的愿望。于是，她穿起精心选购的一套藏袍，不远万里来到新疆，叩响了王洛宾乌鲁木齐寓所的房门。她要扮演他心目中的卓玛姑娘，令他重回当年金银滩上难忘的好时光。

　　无论是史实还是传说，故事中的卓玛姑娘是真实存在的，《在那遥远的地方》这首动听的歌曲诞生在金银滩草原上也是毋庸置疑的。也

许，王洛宾与卓玛姑娘的那段爱情故事是后人想象与演绎出来的。传说中的王洛宾与卓玛的爱情故事充满着淡淡的忧伤，但这首美丽的歌曲听起来依旧令人心驰神往。所以，人们宁愿相信传说。卓玛在藏语中是仙女的意思，今天，藏族的女孩中，就有很多叫卓玛的。晚年的王洛宾，在一次接受媒体采访时说："说起《在那遥远的地方》是怎样写出来的，其中还有一个小秘密，那是与卓玛姑娘一起拍电影的时候不小心被卓玛姑娘在自己背上抽了一鞭子，产生了灵感，写出来的。"是幻想？还是真实？也许，在艺术家心目中，理想和现实是融为一体的。

"西部歌王"的爱情传奇

王洛宾的第一次婚姻是短暂的，但是开端却像童话般美丽。那是20世纪30年代，北京师范大学艺术系毕业的王洛宾任职于北京的一所中学。在一次赈灾义演中，他结识了北平艺专的女学生杜明远（即洛珊）。初次见面，杜明远跳芭蕾舞，王洛宾应邀伴唱，他们的合作真是珠联璧合。在钢琴的伴奏下，杜明远翩翩起舞，而王洛宾用他那充满激情的男高音，演唱了由他谱曲的新月派诗人徐志摩的《云游》：

那天你翩翩地在空际云游，

自在，轻盈，你本不想停留。

在天的那方或地的那角，

你的愉快是无拦阻的逍遥，

你更不经意在卑微的地面

有一流涧水，虽则你的明艳

在过路时点染了他的空灵，

> 使他惊醒，将你的倩影抱紧。
>
> 他抱紧的是绵密的忧愁，
>
> 因为美不能在风光中静止；
>
> 他要，你已飞渡万重的山头，
>
> 去更阔大的湖海投射影子！
>
> 他在为你消瘦，那一流涧水，
>
> 在无能的盼望，盼望你飞回！

一曲未终，杜明远已禁不住泪光闪闪。两个年轻人的心中开始萌动着爱情的种芽。正当两人坠入爱河，七七事变爆发，杜明远遵父命返回了河南老家。但时空阻不断爱的电波，不久，王洛宾收到了杜明远自河南寄来的素笺：

> 我望着云朵，没有月亮的晚上，
>
> 洛宾，我在短烛前挨时光。
>
> 以前我没有向你说过：
>
> 我爱你！
>
> 按着满腔的烈火，
>
> 如今我们远远地别离，
>
> 这心思苦我……

捧读着滚烫的诗句，王洛宾决定冒着风险远赴河南，去寻找他的爱情。经过十余天的跋涉，按照信笺上的地址，王洛宾终于找到了心爱的姑娘，相思之苦化作泪水，两人抱头痛哭。开明的杜老先生允诺了两人的婚姻，在他的主持下，两个有情人正式订婚。随之两人结伴西行，为

了行程方便，杜明远改名洛珊，与王洛宾以兄妹相称。两人到达西安后，参加了丁玲领导的八路军西北战地服务团。后受西北战地服务团的委派，前往兰州等地做唤起民众的工作。正是这一次西北之行，王洛宾与西北、与民歌结下了不解之缘，他后半生的所有荣辱与坎坷都与此有关。

一次偶然的机会，当王洛宾在六盘山下的马车店里甫一听到"花儿"那嘹亮、婉转、奔放的曲调，就知道自己今生离不开西北这片多情的土地了。那些"花儿"，在那里生长、沉睡千年，似乎就是在等待他来挖掘、整理、传播。为了搜集民歌，他一有时间就四处采风，与新婚宴尔的妻子开始了聚少离多的生活，最终，付出了家庭破裂的代价。1941 年，正在外面采风的王洛宾从友人那里听到了妻子变心的消息。当他风尘仆仆回到兰州的家，却被妻子拒之门外。火热的心早已冰冷，昔日的爱人形同陌路。两人平静地分手，在报纸上共同刊登了脱离关系的启事。一段童话般的爱情故事就此结束了。

不久，王洛宾被国民党军统特务以通共之嫌抓进了监狱。三年后，在多方营救下，他走出监狱的大门，时任青海省国民政府主席的马步芳欣赏他的才能，待他为上宾，并聘他为"马家军"的音乐教官。

王洛宾的生活暂时安定了，关心他的朋友们热心为他张罗着重新建立家庭。但对于爱情，他早已心灰意冷。他说："如果为了建立家庭需要结婚，那么，不管什么人、什么样，我都同意，一切听由你们操办。"于是，王洛宾果真将一切交给朋友们帮助操办，在结婚之前，他连新娘的面都没有见过。新婚之夜，当新娘将盖头轻轻掀起的一瞬间，新娘的美貌让王洛宾喜出望外。那一刻，王洛宾的心中荡漾起自己创作的《掀起你的盖头来》那活泼、欢快的曲调：

掀起了你的盖头来，让我来看看你的眉，

你的眉毛细又长呀，好像那树梢的弯月亮。

掀起了你的盖头来，让我来看看你的眼，

你的眼睛明又亮呀，好像那秋波一模样……

新娘黄静的美丽与温柔让王洛宾享受到了家庭的温暖和幸福，他过了一段平静安稳的生活。妻子的温柔体贴激发了他的创作激情。但是，好景不长，1951 年，因为有一段在军阀手下供职的经历，王洛宾在北京的家中被戴上手铐带走。突如其来的变故让年仅 23 岁的黄静无法接受，她在惊吓与恐惧中一病不起，很快就离开了人世。留下了三个孩子，最小的仅有 8 个月大。王洛宾和黄静在一起生活了 6 年，黄静留给王洛宾的是长达半个世纪绵绵不断的怀念。此后王洛宾再没有组建家庭。直到晚年，在他寓所的客厅里，还是端端正正地悬挂着黄静的遗像，足见爱妻在他心中的位置。

跨越时空的恒久魅力

1939 年，《在那遥远的地方》诞生在烽火连天的抗日战争时期。那是全国上下群情激昂，高唱《到敌人后方去》《打回老家去》《大刀进行曲》的年代，但是，《在那遥远的地方》一问世，立即被四处传唱，因为它唱出了人们对美好生活、自由爱情的向往和追求。

真正融合了民族精神、民族气质的东西，往往是在人性层面上相通的东西，它的影响力和感染力也会是跨越时空的。60 多年来，《在那遥远的地方》的影响力早已超越了种族和国家。它曾被世界著名歌唱家保罗·罗伯逊、卡雷拉斯等作为演唱会的保留节目演唱，并被编入著名的巴黎音乐学院的音乐教材。我相信，《在那遥远的地方》会被人们世代

传唱，因为人们对美好事物的追求是永恒的。

　　静谧的金银滩是如此美丽，我仿佛看到一位老人的背影，他哼着优美的曲调，向草原深处走去……

图书在版编目（CIP）数据

屏幕之下 / 刘未鸣，刘剑主编 . -- 北京：中国文
史出版社，2018.6（2022.10 重印）

（纵横精华. 第一辑）

ISBN 978 - 7 - 5205 - 0395 - 2

Ⅰ . ①屏… Ⅱ . ①刘… ②刘… Ⅲ . ①电影影片 – 介
绍 – 中国 – 现代 Ⅳ . ①J905. 2

中国版本图书馆 CIP 数据核字（2022）第 163965 号

责任编辑：金硕　胡福星

出版发行：**中国文史出版社**

社　　址：北京市海淀区西八里庄路 69 号　　邮编：100142

电　　话：010 - 81136606　81136602　81136603　81136642（发行部）

传　　真：010 - 81136655

印　　装：廊坊市海涛印刷有限公司

经　　销：全国新华书店

开　　本：787 × 1092　1/16

印　　张：19. 75

字　　数：244 千字

版　　次：2018 年 8 月北京第 1 版

印　　次：2023 年 1 月第 2 次印刷

定　　价：69. 00 元